風 景 畫

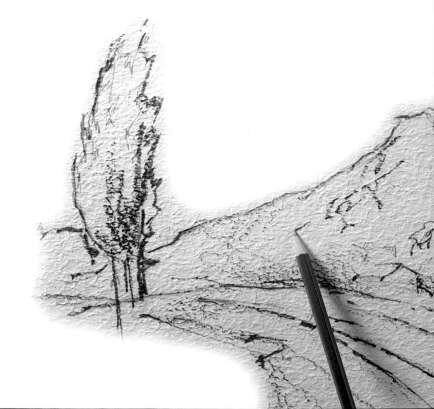

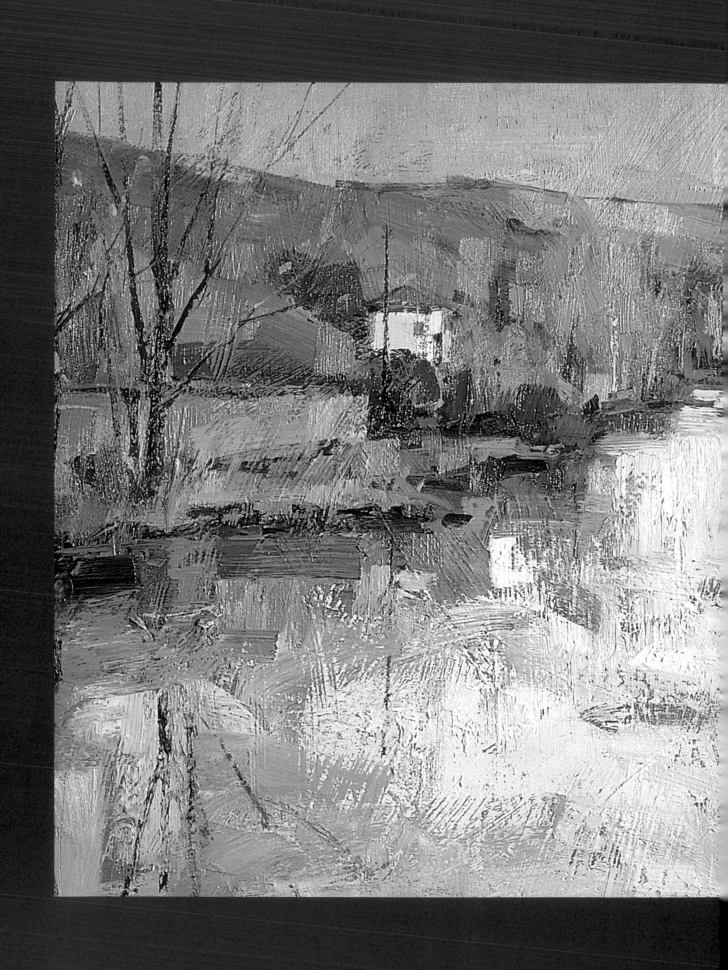

風 景 畫

David Sanmiguel 著　許玉燕 譯

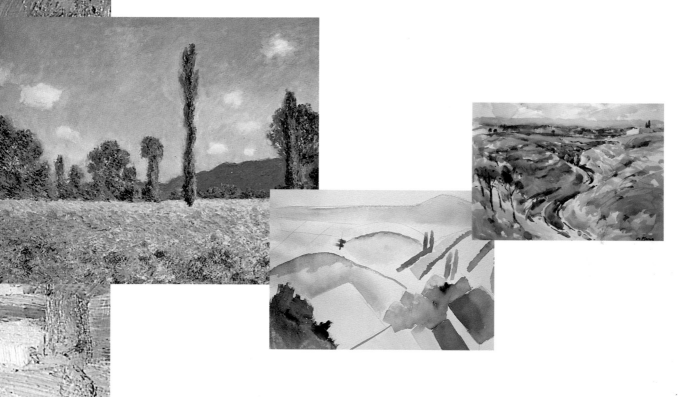

三民書局

目　次

4

頁邊的標題文字用來提示該頁的說明內容。除了可以順著頁碼按
圖索驥之外，也可增加隨意查閱的便利性，對於學習理解可達快
速便捷的功效。

引　言

綜衡當今繪畫藝術領域，我們都知道風景畫本來就是一種不斷尋求回歸的繪畫類型之一，甚至直到今日我們還是很難將某些風景藝術家硬性地歸類為某時期的繪畫流派。倘若我們對這個特性不甚瞭解，就無法適切地運用各種繪畫技巧，恣意地遊走於各個流派之間。

一年當中的某個季節、一日當中的某個片刻、當下的氣候狀況、地理環境、山川河谷、及大自然中各色各樣的元素等等，無一不對一幅風景繪畫作品的成形產生決定性的影響，其所扮演的角色與畫面結構的呈現、空間氣氛的營造、光線的捕捉、色彩的搭配和透視法的運用……在在都具有同等的重要性。

此外，一個藝術創作者透過風景畫所能傳達的實在不勝枚舉，透過一幅小小的畫布就能夠讓他隨心所欲地體現千迴百轉的內在情思。正因為風景畫本身所能夠發揮的可能性如此之廣，因此也使它成為繪畫史上最重要的藝術類型之一。這也就是我們之所以存有這樣的使命感，幾乎成了一種義務似的，去致力於編纂這本著作的原始初衷。

我們大略可將這部著作的內容歸納為三個主要部分：

• 第一部分的內容是一些較屬於概括性的說明，不過卻非常實用且深具啟發性。我們列舉了一連串歷史上著名的偉大畫家及其作品的年表，另外還提供了我們一致認為在繪畫藝術史上佔有極重要地位，且影響深遠的風景畫作品的選集。在這本著作裡——容我以野人獻曝之心來說——我們將為您呈現最好的50幅風景畫佳作，同時亦附上其繪畫技巧的解說和相關的評論賞析。

• 在第二部分的單元裡，我們廣泛且仔細地研析所有的風景繪畫作品。對於任何一幅以風景為主題的畫作，我們均以不虛妄的態度踏實地進行各方面技巧的研討——而這些技巧及特點對本書讀者而言也是不應或忘的重點。這個部分所呈現出來的是，我們自所有歷代傑出的藝術創作者經過多世紀以來，不斷試煉、積極研發而來的知識、思想、經驗的綜合體結晶。從這裡您可以找到這些傑出畫家的作品之所以成功的精髓所在。

• 第三部分則包含有十道經過我們刻意精心規劃的風景畫實務練習。每一道都由個別不同的畫家，以不同的繪畫技巧來示範。在這些示範的內容中，我們可以實際去體驗前面章節所闡述的繪畫理論，主要意旨即在於讓讀者能夠藉由大師的示範過程得到理論的驗證，進而得以親自付諸實行。因此我們這裡將對習作練習的每一個步驟一一詳實地解說及評析。

以上所涵蓋的各個要項（此外還插入適量的批註、建言、附圖等等，使得本著作更形豐富，更具可看性），遂使本書的內容達到最廣泛、最深入的要求，其功能可使任何一位閱書人感覺有如手持一部百科全書。因為其中所含括的除了名師畫作資料以外，尚有理論技巧和實務操作的部分，這些主體形成了一個具有高度教學意義的整體，毫無疑問的，相信讀者絕對可以從這本書的閱讀中體會到這一點。

在本書的編輯過程中，我們殫精竭慮，孜孜不倦，鉅細靡遺，所為的就是要呈現出最完善的作品，同時，我們也衷心盼望此書可以成為您最佳的工具書，且在您的操作下發揮最大的功效。

Jordi Vigué

中世紀與哥德時期　　　　文藝復興時期　　　　巴洛克時期

喬托
(~1266-1337)－義大利
牧者間的聖荷亞金僻靜處
(1300-1310)

安布洛喬‧羅倫傑提
(?-1384)－義大利
太平盛世(1338-1340)

史達尼那
(1345-1413)－義大利
拉得拜達(~1370)

保羅‧林堡
(?-1416)－法國
梅因-蘇-葉菲城堡(1415)

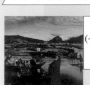

維茲
(~1400-1445)－瑞士
捕魚奇蹟(1444)

法藍西斯卡
(1420-1492)－義大利
聖靈降生

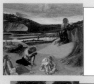

貝里尼
(~1430-1516)－義大利
果園裡的祈禱(1459-1460)
▼
普拉多的聖母(1500-1505)

柏士哥
(~1450-1516)－法蘭德斯
聖安東尼奧的誘惑(1515)

杜雷絡
(1471-1528)－德國
▼
亞諾山一景(1495)

吉奧喬尼
(~1477-1510)
－義大利
暴風雨(1500)

阿爾特多弗
(1480-1538)
－德國
▼
亞歷山卓之役(1525)

巴特尼葉爾
(~1485-1524)
－法蘭德斯
●
卡隆過冥河

老布勒哲爾
(~1525-1569)
－法蘭德斯
收割(1565)

達倫
(~1530-1573?)
－法蘭德斯
莊園景致(1564)

葛雷柯
(1541-1614)－西班牙
多雷多一景(1600?)

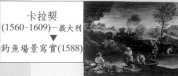

卡拉契
(1560-1609)－義大利
釣魚場景寫實(1588)

魯本斯
(1577-1640)－法蘭德斯
秋天景致(1636)

普桑
(1594-1665)－法國
撿拾弗基昂骨灰一景(1648)

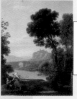

委拉斯蓋茲
(1599-1660)－西班牙
皇家情事(1633)

羅雷那
(1600-1682)－法國
天使現身阿加爾一景(166

羅伊斯達爾
(1628-1682)－
河岸(1649)

風景畫畫史
編年表

十八世紀	十九世紀	二十世紀

1700　1725　1750　1775　1800　1825　1850　1875　1900　1925　1950　1975　2000

浪漫主義時期　　**寫實主義－印象主義時期**

華鐸
(1684-1721)
－法國
▼
公園裡的饗宴
(1710)

哥雅
(1746-1828)－西班牙
▼
聖伊西德羅大草原(1788)

佛烈德利赫
(1774-1840)－德國
▼
魯根的白色懸崖(1818)

泰納
(1775-1851)－英國
▼
雪崩(1810)

康斯坦伯
(1776-1837)－英國
▼
索斯柏瑞大教堂(1831)

傑利柯
(1791-1824)
－法國
▼
英雄史詩般
景色(1818)

柯洛
(1796-1875)－法國
▼
多雲的羅馬平原(1826)

帕麥爾
(1805-1881)－英國
▼
在薛翰的花園裡(1865)

庫爾貝
(1819-1877)－法國
▼
布里希－封登溪畔的
小鹿(1866)

畢沙羅
(1830-1903)－法國
▼
龐脫斯丘陵(1867)
小徑(1889)

莫內
(1840-1926)－法國
▼
日出：印象(1872)

塞尚
(1839-1906)－法國
▼
聖維多利亞山(1904)

希斯里
(1839-1899)－英國
▼
摩瑞－蘇－羅鶯(1888)

雷諾瓦
(1841-1919)－法國
▼
法國南部風光(1890)

高更
(1848-1903)－法國
▼
布雷達納風光(1889)

梵谷
(1853-1890)
－荷蘭
▼
阿爾一景
(1888)

秀拉
(1859-1891)
－法國
▼
古貝弗瓦橋
畔(1886)

盧奧
(1871-1958)－法國
▼
迪貝黎亞德斯湖的耶穌(1939)

烏拉曼克
(1876-1958)－法國
▼
恰多花園(1904)

德漢
(1880-1954)－法國
▼
風笛手(1911)

桑也
(1874-1956)－西班牙
▼
賽吉風光(1920)

畢卡索
(1881-1973)－西班牙
▼
艾柏羅河的奧托(1909)

貝克曼
(1884-1950)－德國
▼
歐斯塔德公園(1934)

施密特－羅特盧夫
(1884-1950)－德國
▼
洛夫德(1911)

史丁
(1894-1943)
－俄羅斯
▼
老磨坊(1922)

史塔艾勒
(1914-1955)
－俄羅斯
▼
風景畫習作(1952)

附註：
1. 我們並不打算在這個編年表中詳載所有的相關資料，而僅希望將風景繪畫史上較具指標性的幾幅作品列為參考。
2. 其中未附繪畫作品，而有畫家及作品提示的部分，已按時間先後順序列入其後的說明中。
3. 標註在下方的▼符號代表作品完成的編年位置，所提示的作品均是每位畫家在風景畫領域中最具代表性的作品。如果作品的完成日期不確定，便以●符號來代替。
4. 幾道以不同顏色代表的垂直色塊，是用來區分歷史上各個主要的藝術時期。不過，每個藝術潮流階段的開始和結束的界線，應該都是落在所標出的分隔線的前後年，因為兩個不同的潮流之間，必定是經過一段時間演變的結果，不可能是瞬間劇烈的轉變。
5. 在接下來連續的幾頁中（第8頁到第19頁），我們對這裡所選的每一幅作品做了一系列詳細的說明。

風景畫藝術史選集

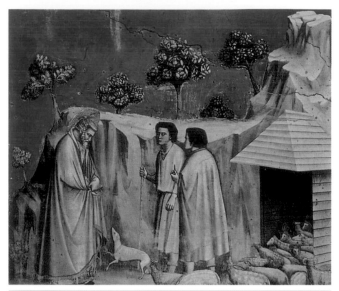

喬托(Gitto，約1266-1337)

牧者間的聖荷亞金僻靜處，1300-1310，濕壁畫，200×185cm，義大利帕度亞，阿雷納教堂史克羅維尼殿堂。

喬托徹底打破了拜占庭的繪畫傳統，該傳統的特色即在於平面式的繪畫造型，和無深度感的場景。喬托的風景畫作不外乎背景色彩的刻意強調，並且因襲一套固定的表現模式：山岳以大範圍的岩石構圖來表現，其規模幾近雄偉巨大。而植物的安排則壓縮為一株株流線形式樣的小盆栽。不過，他在作品中所設計的背景打開了創造視覺空間深度感的道路，也為風景畫開拓了更寬廣的視野。

太平盛世（局部），1338-1340，濕壁畫，841×203cm，義大利西恩納，民眾宮殿。

這幅濕壁畫是早期西方風景藝術作品之一。雖然這裡所呈現的是巨幅敘述性畫作中的一部分，不過，我們幾乎可以把它看作是一幅獨立的作品，因為畫家在畫中描繪出的詳實地理風貌，及對大自然的熱切觀察，大大超越了這個階段的藝術發展。

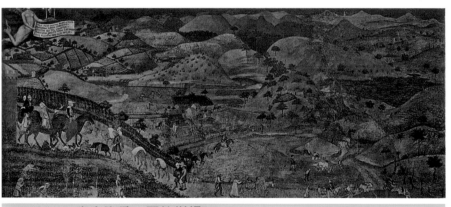

安布洛喬·羅倫傑提(Ambrogio Lorenzetti, ? –1384)

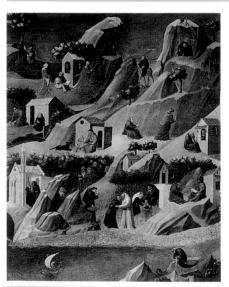

史達尼那(Gherardo Starnina, 1345-1413)

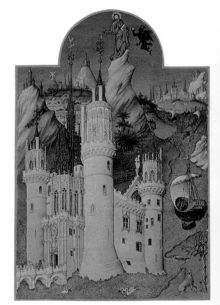

保羅·林堡(Paul de Limbourg, ? –1416)

拉得拜達（局部），約1370，木板、膠彩，208×75cm。

原始的作品是由塑料建構而成，其所涵蓋的象徵意義遠大於寫實性；這幅作品的成形肇因於畫家對於鑄模素材的喜好，同時，亦可以作為其作品描述的情節內容之一。不過，正因為如此，才使得這類的作品得以散發出一股無與倫比的魅力和動人心弦的美感。

梅因—蘇—葉菲城堡（為貝利公爵實珍曆書中的袖珍畫），1415，羊皮紙、不透明水彩，11×16cm，法國善提伊，龔德博物館。

這本祈禱書或曆書上的袖珍畫標註了中世紀晚期風景畫演進的軌跡。即使畫家在畫中以精緻的宮廷花園構圖來傳達高度的象徵意味，但是他還是在畫中表現出對風景，及無數個深具特色的自然主題，所產生的一股意想不到的新奇感。

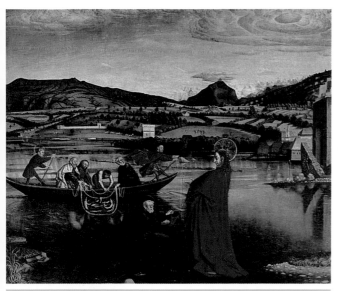

維茲(Konrad Witz，約1400-1445)

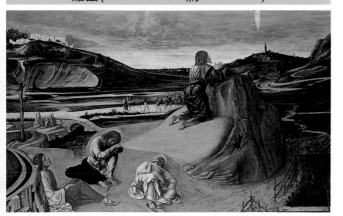

貝里尼(Giovanni Bellini，約1430-1516)

捕魚奇蹟，1444，木板、膠彩，61×32cm，瑞士日內瓦，藝術與歷史博物館。

這是第一次出現真實景物的畫作（從摩爾山和培迪一薩黎夫山峰遠眺日內瓦港灣），這一點從畫中情節所表現的空間感與景致的描繪可以得到證實。這幅畫所透露出的自然主義風格，對當時而言算是相當前衛的一幅作品，因為對於當代仍浸淫於北哥德式藝術風潮的畫家而言，此幅作品所表現的美術風格算是相當特出而深具意義的。

果園裡的祈禱，1459-1460，木板、油彩，127×81cm，英國倫敦，國家畫廊。

貝里尼此畫對於空氣的描繪及景深的掌握揮灑自如。其風格的演變先後加入了從義大利及法蘭德斯派畫家處所得來的靈感，最後揉合為擁有個人創新特色的獨特風格。這幅靈感取自於曼特納的早期畫作，雖然看起來還是有些死板，但展現了完美的透視法的一致性。

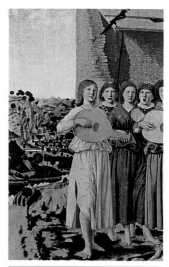

法藍西斯卡
(Piero della Francesca,
1420-1492)

聖靈降生（局部），木板、膠彩，124×123cm，英國倫敦，國家畫廊。

法藍西斯卡是將透視畫法運用於繪畫作品的先驅之一。他對風景景深的處理方式，在當時較前衛派的創作者之間得到相當程度的共鳴。在這幅畫中，前景與後景安排得天衣無縫，他藉由空間一致性的維持，使畫面呈現完美的連續性，這一點由景色的氣氛中可以察知。

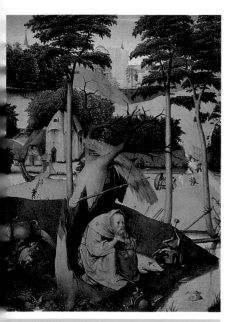

柏士哥(El Bosco，約1450-1516)

聖安東尼奧的誘惑，1515，木板、油彩，70×51cm，西班牙馬德里，普拉多博物館。

柏士哥在荒誕幻景中所表現出的豐富想像力，常常讓我們忘記他也是一位重要的風景畫家，他所運用的繪畫技巧更常為當代及後人（如布勒哲爾）不斷效法。其用色雖稍嫌貧乏，但構圖複雜多樣，對風景繪畫的規模、比例感受性敏銳等是他繪畫藝術的幾項特點。這幅畫的主題也成為幻想風景畫派的偏好對象之一。

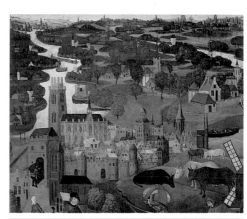

聖伊莎貝爾的鑲嵌名作
（活躍於十五世紀末，十六世紀初）

聖伊莎貝爾日水災，約1500，木板、油彩，127×110cm，荷蘭阿姆斯特丹，國立美術館。

這幅畫完成的時期，正是景致和氣氛在風景畫中舉足輕重的時期。畫家對於這些繪畫技巧的革新瞭若指掌，但他仍然安於傳統的呈現體系，一方面也與其主題的選擇較為契合。

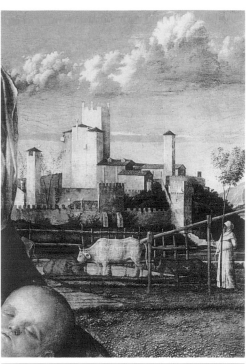

貝里尼(Giovanni Bellini，約1430–1516)

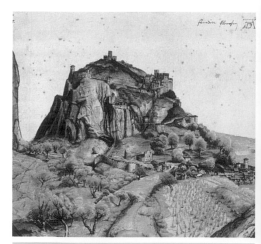

杜雷絡(Alberto Durero, 1471–1528)

普拉多的聖母（局部），1500–1505，木板、油彩、轉畫於畫布，86×67cm，英國倫敦，國家畫廊。

貝里尼全盛時期的典藏作品是義大利文藝復興時期最精緻的果實。其風景畫作幾乎為所有偉大的威尼斯畫家，和許多追隨者都服膺的一個尊貴傳統開啟了歷史先河。此畫中呈現環境的透明度，及午後的寧靜，在在充滿了色彩運用的聲色快感。

亞諾山一景，1495，畫布、不透明水彩，22×22cm，法國巴黎，羅浮宮。

雖然杜雷絡並未特別看重這類小幅的水彩風景畫，但以我們當代的眼光來看，卻認為它們在現代風景繪畫中散發著一股驚人的前衛風格。無庸置疑地，畫家是以實地寫生的方式來作畫，雖然從這幅作品中可以看出其後製作的痕跡，但其對於光線的捕捉，和主題色彩的調配，使我們可以完全確定其作畫的過程。

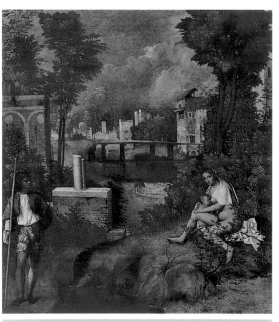

吉奧喬尼(Giorgione，約1477–1510)

暴風雨，1500，木板、油彩，73×82cm，義大利威尼斯，學院畫廊。

這幅風景畫是文藝復興時期作品中最令人匪夷所思的作品之一。花費再多的努力去探索畫中的情節意涵，或其可能隱藏的象徵意義，都無法解開畫家所欲傳達的意念。受貝里尼影響的痕跡由其明亮的環境，和其深刻的色彩學運用中可以看得出來。但畫中描繪暴風雨來臨前仍平靜祥和的構圖，所呈現出來的想像之複雜性則完全屬於吉奧喬尼的風格。

亞歷山卓之役，1525，木板、油彩，22×30cm，德國慕尼黑，新繪畫館。

這一位畫家古怪而極端的獨創風格受到同期畫家杜雷絡的認同與讚響。阿爾特多弗所描述的北歐一五〇〇年代的宇宙景象中，賦予大自然一種令人出其不意的視野，在在充滿獨特的個人風格。畫中紛紛擾擾的戰役劇情實際上就是他所要描繪的景物重點。這場從黎明征戰到黃昏，猶如史詩般的英雄戰役，完全被濃縮表現於天空的描寫，看起來好像不論黑夜或白天都在不斷地廝殺奮戰一般。

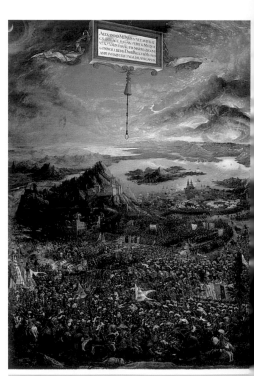

阿爾特多弗(Albrecht Altdorfer, 1480–1538)

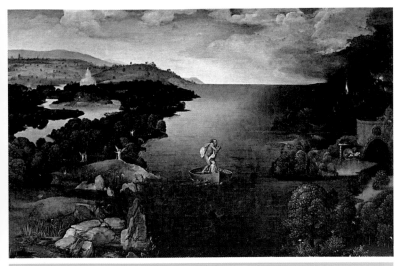

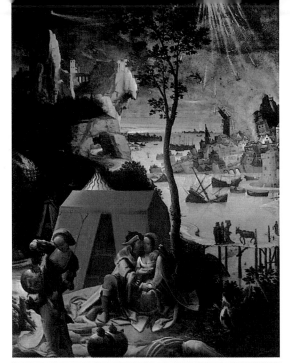

巴特尼葉爾(Joachim Patinir，約1485-1524)

卡隆過冥河，木板、油彩，103×64cm，西班牙馬德里，普拉多博物館。
稀少的景物描寫（幾乎不到三種）在畫家穩健的筆觸下，已足夠使他被稱頌為直到十九世紀仍然持續風行的一種藝術類型，即複合式風景畫類型中的傑出大師。巴特尼葉爾的風景畫多以一種壯觀之勢盡情發揮，直到囊括了全天下的所有意象。其所建構的世界是經過精心排列，且在天與地之際、光明與黑暗之間完整分割的一個奇幻世界。

路卡斯・范・黎登學院（Escuela de Lucas van Leyden，十六世紀）

洛特和他的女兒們，1520，木板、油彩，34×48cm，法國巴黎，羅浮宮。
這是取自末世啟示錄幻想性主題，並且應用於由柏士哥所啟始的宇宙奇景式風景畫的幾個最新的例子之一。這幅風景畫有如浩劫後的場景，是一場黑暗勢力與光明的決戰，也是神的懲罰。畫家的想像力使得那些纏繞心頭的迷思暫拋一邊，但是這種對於自然界激越震顫的幻覺卻永遠不會被完全抹煞。

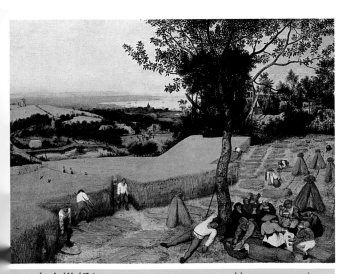

老布勒哲(Peter Bruegel, el Viejo，約1525-1569)

收割，1565，木板、膠彩，118×76cm，美國紐約，大都會美術館。
老布勒哲爾是歷史上最偉大的風景畫家之一；他的繪畫風格深深地影響了巴洛克時期的畫風。沒有人對事物的領略之廣，及獨創性方面可與之抗衡。唯有老布勒哲爾有能力同時處理大量且主題繁複多樣的具象素材，而將它們一一融合於一個簡單的整體，並且讓觀者感受到一股強烈的吸引力，因為畫面中沒有任何一個景物是靜止的，到處充滿了清新的生命活力。

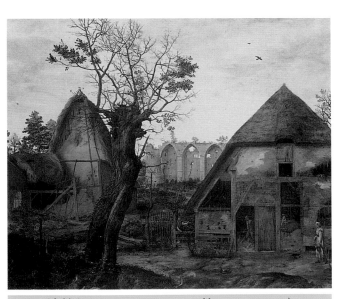

達倫(Cornelis van Dalem，約1530-1573？)

莊園景致，1564，木板、膠彩，127×103cm。
這幅畫中所透露出來的概念之先進，其所包含的奇異特質讓我們感到相當的驚奇，以畫家活動的年代而言，幾乎超越了一個世紀之遙：它結合了法蘭德斯風景畫俐落的造型結構，和下一個世紀盛行於荷蘭的粗獷的寫實風尚。

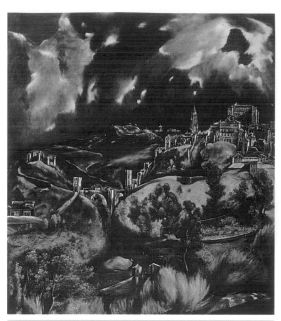

葛雷柯(El Greco, 1541-1614)

多雷多一景，1600？畫布、油彩，109×121cm，美國紐約，大都會美術館。

雖然我們多把葛雷柯的畫風歸到矯飾主義之列，但像他這幅作品卻跳脫了當時風格的歸類。畫作的質感和獨樹一格的主題視點安排，使得這幅畫作躍升為歷史上最突出的作品之一。不自然的光源設計和騷動不安的自然造型，更貼近二十世紀表現主義畫作的風格。

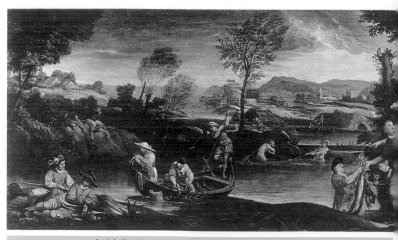

卡拉契(Annibale Carracci, 1560-1609)

釣魚場景寫實，1588，畫布、油彩，253×136cm，法國巴黎，羅浮宮。

卡拉契的畫作套用了古典義大利風景畫的典範，其後也為無數的風景畫家所爭相模仿。或許是因為這類作品多是以神話式的場景為主題或作畫的背景素材，其受喜愛與模仿的程度甚至到了泛濫的地步。但在這幅卡拉契的作品中，他注入了深沉的畫作技巧知識，和一套精緻踏實的色調處理方法，較之於學院派的教授內容則更勝一籌。

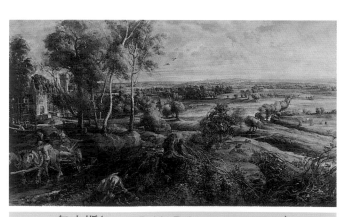

魯本斯(Pedro Pablo Rubens, 1577-1640)

秋天景致，1636，畫布、油彩，229×131cm，英國倫敦，國家畫廊。

老布勒哲爾特有的寬闊、壯觀的景象描寫，仍然可在魯本斯的巴洛克式風景繪畫中略見端倪。在這一幅風景佳作中，魯本斯顯現出我們所謂的動態風景畫的最高典範之一。這個動態感就是由交錯分置的節奏感，和寬幅的光線放射所形成。這幅畫就彷彿注入一股靈氣一般，瞬間有了活躍的生命力。

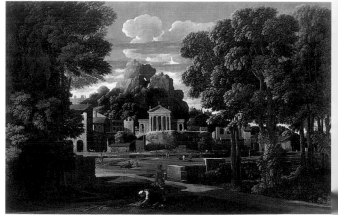

普桑(Nicolás Poussin, 1594-1665)

撿拾弗基昂骨灰一景，1648，畫布、油彩，176×116cm，英國利物浦，華克藝術畫廊。

普桑被一致公認為古典風景繪畫的大師。普桑筆下的大自然景致是根據一種必然的理性法則而條理安排，絕對不允許保留任何空間可以隨意地潑灑或含糊地帶過。 畫面通常由古典式的建築風格，即這個理性法則的象徵，來主導整個嚴格構圖的次序感。這幅完美展現畫家藝術天分的畫作，是許多現代繪畫大師回頭尋找靈感的最佳對象。

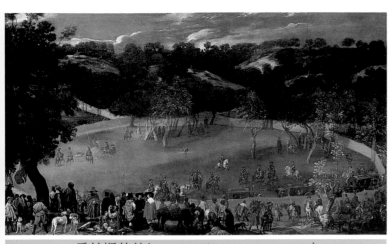

委拉斯蓋茲(Diego Velázguez, 1599–1660)

皇家情事，1633，畫布、油彩，302×182cm，英國倫敦，國家畫廊。
我們將這幅作品囊括進這個選集，主要原因是基於它本身的質優，而不是
它的歷史意義。委拉斯蓋茲少有的幾幅風景畫作均顯露出其繪畫天才的筆
觸。這幅畫中更開展出，如其幾幅最好的自畫像一樣雄渾壯闊的氣魄。畫
面中央的開闊空間幾乎無法填充一些應有的細節；整個場景全依靠委拉斯
蓋茲在畫中所營造的一股隱密迂迴的繪畫張力而烘托出來。

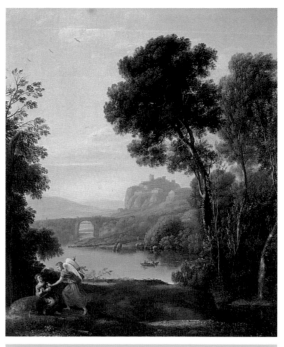

羅雷那(Claudio de Lorena, 1600–1682)

天使現身阿加爾一景，1668，畫布、油彩，43×52cm，
英國倫敦，國家畫廊。
羅雷那所描繪的入暮時分景象在畫家當代相當著名，
這個技巧也在後來的兩個世紀中被不斷地學習模仿。
其作品擷取古典主義畫作的靈感，並以浪漫主義式手
法來詮釋，風景繪畫發展到此，將預示著其後巴洛克
時期繪畫風潮的降臨。

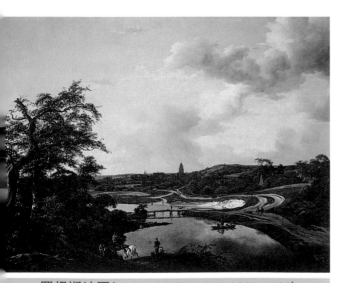

羅伊斯達爾(Jacob van Ruisdael, 1628–1682)

河岸，1649，畫布、油彩，193×134cm，英國愛丁堡，蘇格蘭國
家畫廊。
羅伊斯達爾是十七世紀最偉大的荷蘭風景畫大師。荷蘭畫派的風
景畫特點（壓低的地平線、壯觀秀麗的雲彩等），在這位畫家的
筆下達到了表現的極致。戲劇性的光線運用、地理的高低起伏，
使得這幅畫成為他最傑出的畫作之一。

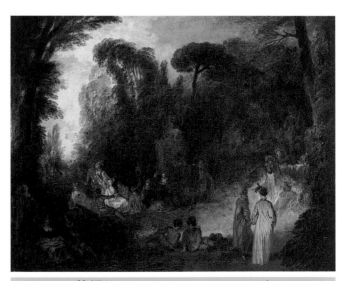

華鐸(Antoine Watteau, 1684–1721)

公園裡的饗宴，1710，畫布、油彩，56×48cm，西班牙馬德里，
普拉多博物館。
華鐸是所謂豔情歡宴派的畫家，這一類的歡宴是由最後一批法國
貴族，在伴隨著吉他和曼陀林的曼妙樂聲的伴奏下，徜徉歡慶於
一片茂密林園中的一種宴會型態。華鐸筆下的林園多半浸淫在溫
潤甜美的柔光之中，為巴洛克風景畫餘暉映照下的最後一抹憂鬱
感傷的光芒。在華鐸所處的時代，洛可可式的渦形裝飾風格已普
遍盛行，他可說是為之前的巴洛克傳統賦予最後的一絲尊貴。

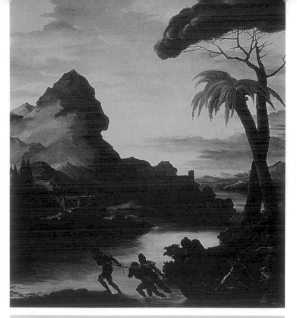

傑利柯(Théodore Géricault, 1791–1824)

英雄史詩般景色，1818，畫布、油彩，217×249cm，德國慕尼黑，新繪畫館。

這幅精雕細琢的風景畫作有如由一個內部的舞臺佈景投射出來，其技巧接續了一七〇〇年代義大利風景畫的傳統類型。不過，其浪漫主義式的戲劇性仍然清晰可見。這幅畫結合另一時代的繪畫型式以及現代派兩者的影響，是浪漫主義時期藝術家偏向於緬懷過去，尋找別於一般的靈感來源的最佳代表作。

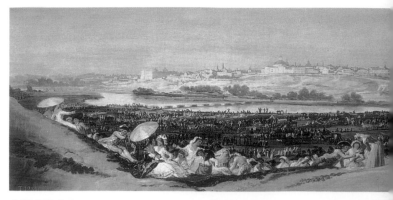

哥雅(Francisco José de Goya y Lucientes, 1746–1828)

聖伊西德羅大草原，1788，畫布、油彩，94×44cm，西班牙馬德里，普拉多博物館。

這幅視野一望無際的畫作，遠遠地跳脫出當時的洛可可或新古典主義式的矯飾風格，另外，其主題色調選擇趨向大眾化等特點，使其成為此一藝術類型中最為人難以或忘的作品。畫中精細微妙的色調安排和氣氛營造出來的質感，使其成為印象派繪畫風格的先聲，這幅畫作以當時代藝術發展進程而言，可說超前了半個世紀左右。

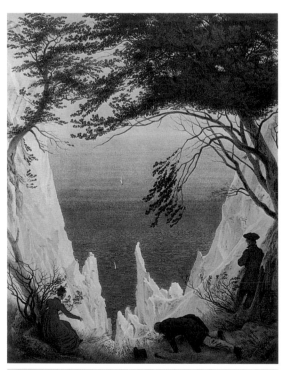

佛烈德利赫(Caspar David Friedrich, 1774–1840)

魯根的白色懸崖，1818，畫布、油彩，70×90cm，私人收藏。

這是一幅浪漫主義繪畫的代表作品之一。是如詩般的再現，也幾乎有如戲劇舞臺般的效果呈現。畫家藉此投映出他對自然景物所存的一種優美流暢的領略，並傳達出崇高深幽的景象。

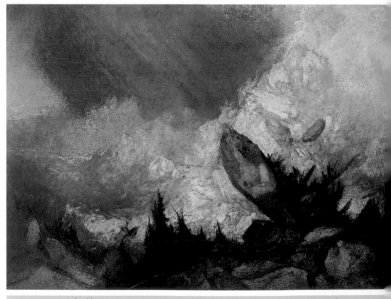

泰納(Joseph Mallord William Turner, 1775–1851)

雪崩，1810，畫布、油彩，120×90cm，英國倫敦，泰德英國館。

奔放的自然景觀所產生的一些強烈效果，向來對浪漫主義時期的風景畫家具有特別的吸引力。泰納是這一類主題的最佳詮釋者，他完成了許多深具說服力且波瀾壯闊的自然奇觀。這一位偉大的英國藝術創作者，可以抓住瞬間的奇異景象，封存在記憶中，再以一種印象主義式的活潑筆觸將其一一呈現出來。

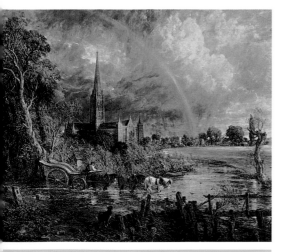

康斯坦伯(John Constable, 1776-1837)

索斯柏瑞大教堂，1831，畫布、油彩，英國倫敦，國家畫廊。

康斯坦伯和泰納一樣都是現代風景繪畫的偉大革命家，尤其是提到對自然景物所抱持的新浪漫主義式的意念，即他們把大自然視為是宇宙之美與真理的唯一擁有者。透過無窮無盡色彩寶藏的盡情揮灑，和強化浪漫而華麗的筆觸來轉換景致中的光影效果，這種近乎宗教性的崇拜便得以具體實現在畫作中。

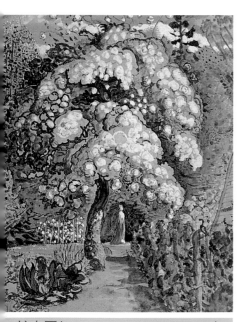

帕麥爾(Samuel Palmer, 1805-1881)

在薛翰的花園裡，1865，畫紙、水彩、不透明水彩，18×22cm，英國倫敦，維多利亞與亞伯持博物館。

帕麥爾在英國的傳統中是位表現非常突出的幻想派畫家之一。他的風景畫作帶有神話傳說式的氣息，也因此在象徵派的繪畫領域中佔有一席地位。然而，其作品中所蘊含的想像成分，絕非憑空杜撰，我們多半可以在其中發現出一些相當確切的自然主題，同時也會發現畫家對景物觀察之敏銳。

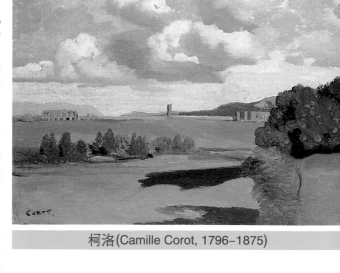

柯洛(Camille Corot, 1796-1875)

多雲的羅馬平原，1826，畫紙、油彩，33×21.6cm，英國倫敦，國家畫廊。

柯洛是寫實主義過渡到印象派繪畫風潮的直接例證。他對於風景繪畫的處理態度非常嚴謹而一絲不苟，但是他對於大自然景物所表現出來的忠實度，實際上是融合了色彩精練後的精緻美感，以及他對於雄偉鉅作發自於天性的鑑賞力。雖然他的每幅作品都是經過精雕細琢，但卻都能保有原來草稿所散發出來的自然韻味。

布里希─封登溪畔的小鹿，1866，畫布、油彩，82×64cm，法國巴黎，羅浮宮。

我們可以看到在庫爾貝的幾幅風景繪畫佳作中，表現出堅實到幾乎可說是粗獷的寫實主義畫風。庫爾貝處理風景主題的各個自然景物時，不至於落入有如詩意般的含混模糊，例如這幅畫作，即會使我們很容易便陷入較不那麼粗獷的，而屬於精神層次的境地中。其沉穩的結構和完美的色彩組合，使他自己成為好幾世代以來寫實主義畫家的藝術典範。

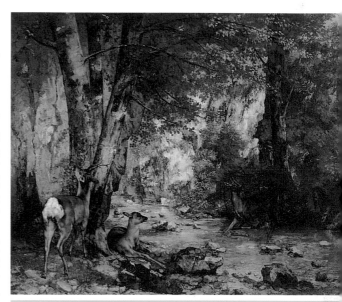

庫爾貝(Gustave Courbet, 1819-1877)

龐脫斯丘陵，1867，畫布、油彩，114×87cm，美國華盛頓，國家畫廊。

畢沙羅的作品可以說是十九世紀寫實主義的客觀意識，與印象派美學之間的聯繫點。在他所有的繪畫作品中，可以找到一些佳作同時蘊含著這兩種風格。這是一幅屬於客觀畫風的絕佳範例，其中所包含的一些風格特點和畫作方式，也成為未來印象派風景畫的主要特色。

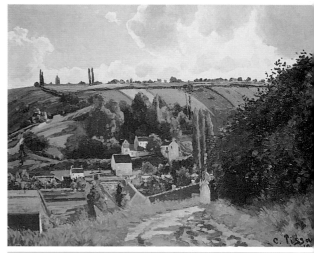

畢沙羅(Camille Pissarro, 1830-1903)

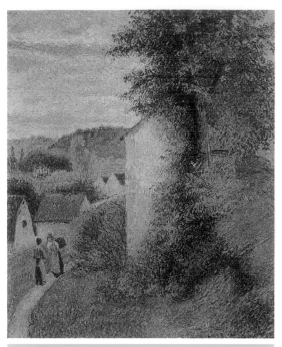

畢沙羅(Camille Pissarro, 1830-1903)

小徑，1889，畫布、油彩，57×72cm，美國，底特律藝術中心。

畢沙羅這幅屬於印象派畫風的作品，呈現出我們這裡所特別強調的多層面特色，在他晚年的作品裡都包含這些繪畫技巧。畫家以一種新奇的手法，運用幾乎三十年後才會發展出來的點描方式來鋪陳畫中景物。畢沙羅所使用的語彙充滿了自然樸實的特質，這項特質也在他所有的作品中表現無遺。

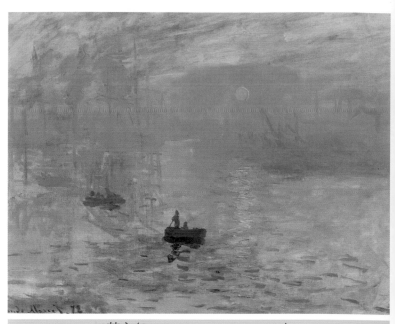

莫內(Claude Monet, 1840-1926)

日出：印象，1872，畫布、油彩，64×47cm，法國巴黎，馬摩坦博物館。

這幅畫的畫名也就是這個新的繪畫潮流的名稱：印象主義，曾在1874年在巴黎官方沙龍展中展出，奠定了這個新的風景畫流派的美學與繪畫技巧的基本原理：即忠於當下的視覺感受、色彩渲染的意向、以及輕點描抹的筆觸。

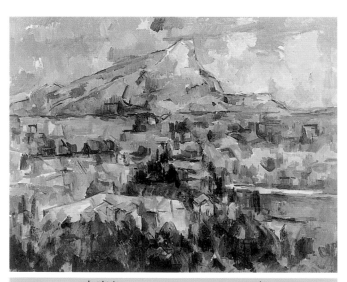

塞尚(Paul Cézanne, 1839-1906)

聖維多利亞山，1904，畫布、油彩，91×73cm，美國，費城美術館。

塞尚繪畫風格的演變可以在他大量的傑出作品中標誌出來，不過他的最高藝術成就，則表現在這幅畫作完成之時。這幅畫的造型與色彩有如交響樂章般的奇異開展，超前了印象派的繪畫技巧，且反映出二十世紀變動不定的藝術特色。畫家在不失絲毫穩定性和空間與景色質感的前提下，巧妙地蛻變為寶石般珍奇的揉和效果。

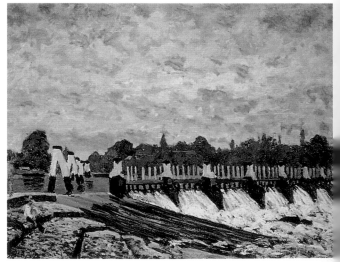

希斯里(Alfred Sisley, 1839-1899)

摩瑞─蘇─羅鶯，1888，畫布、油彩，86×51cm，英國愛丁堡，蘇格蘭國家畫廊。

或許就獨創性來說，我們不應將一些偉大的印象派要角等同視之，比如像莫內、雷諾瓦、塞尚等，這些畫家所抱持的理念多少是為了要規避制式的範疇；而相反的，希斯里的作品則可視為印象派繪畫的反義詞。這幅作品對於畫面中景致及色彩的掌握豐富而細膩，這一點明顯投射於作品構圖之簡樸與實際的特色中，因此，此畫可說是一幅卓越的風景畫範例。

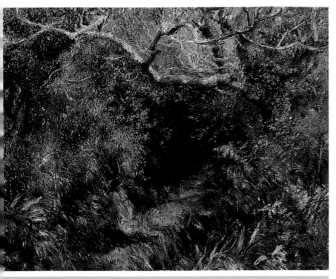

雷諾瓦(Auguste Renoir, 1841–1919)

法國南部風光，1890，畫布、油彩，75×62cm，慕尼黑，新繪畫館。

雷諾瓦的畫作雖然不像莫內的作品一樣，運用明淨清晰和精準無誤的色差來表現，但是，在一般印象派畫家中，其畫作所呈現出來的質感和聲色效果，仍舊使他的地位屹立不搖。而他勝過莫內的一項特點無疑是，他從內在感性為出發點，以一種無限愉悅的情懷來重新詮釋大自然的景象。

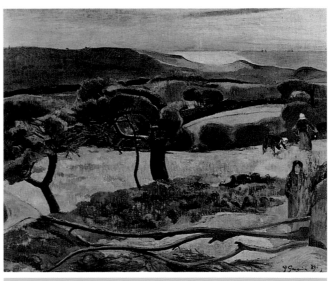

高更(Paul Gauguin, 1848–1903)

布雷達納風光，1889，畫布、油彩，91×72cm，瑞典斯德哥爾摩，國立美術館。

高更一般被認為是後印象派的畫家，因為他詮釋作品的方式充滿了明顯的象徵意味，同時又包含印象派畫家所特有的強烈裝飾性。不過，這幅畫卻讓我們清楚地看到，印象派畫家運用純粹色彩的特點的確是他畫作的根基；他從豐富而飽滿的色彩當中，尋求其原始創作力的泉源。

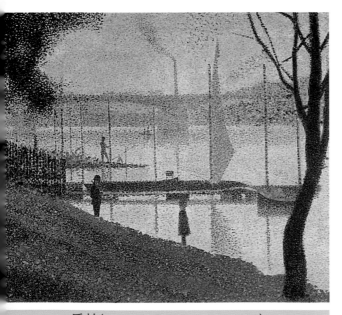

秀拉(Georges Seurat, 1859–1891)

古貝弗瓦橋畔，1886，畫布、油彩，45×54cm，英國倫敦，科爾特德藝術中心。

秀拉是印象派繪畫中一種精緻變種的創始者，即所謂的點描法。今日的我們對其科學意圖的興趣，遠不如其令人讚嘆的藝術成就。在他短短的藝術生涯中，他成就了畫作構圖的極度平衡感，和精緻細膩的配色效果，這也使他的作品躋身於傑出古典風景畫之林。

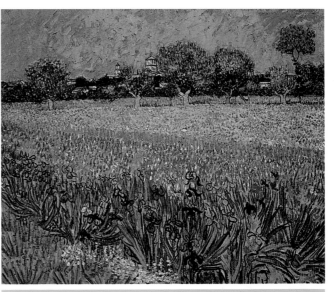

梵谷(Vincent van Gogh, 1853–1890)

阿爾一景，1888，畫布、油彩，65×60cm，荷蘭阿姆斯特丹，國立梵谷美術館。

梵谷將印象派所使用的色彩，發揮到最大的表現張力。在他的風景畫中所呈現出的極度亮彩幾乎就像是一道狂燒的熱力，燃遍整個大自然。梵谷從最根本的起點重新探討風景畫寫實主義所存有的問題，因此也開創了下一個世紀最重要的藝術潮流 —— 表現主義繪畫之門。

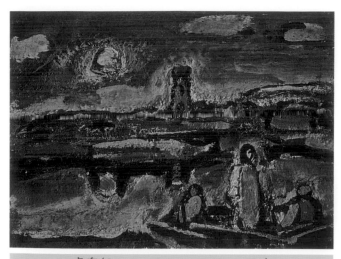

盧奧(Georges Rouault, 1871-1958)

迪貝黎亞德斯湖的耶穌，1939，畫布、油彩，52×35cm，私人收藏。

表現主義是二十世紀相當重要的藝術流派，而盧奧特則是最傑出的畫家之一。他用一種富含宗教意味的色彩來表現他面對風景主題時所產生的感動。其不加修飾且使人目眩神迷的畫作技巧，和極端色彩主義的傾向，將大自然的風景畫帶向一個更立即、更直接的方向，摒除長久以來繪畫傳統中一直存在的矯揉造作。

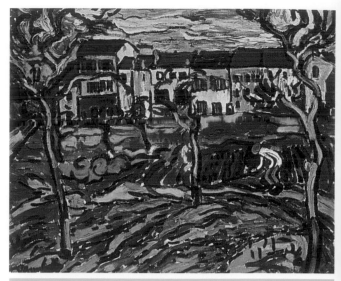

烏拉曼克(Maurice Vlaminck, 1876-1958)

恰多花園，1904，畫布、油彩，116×89cm，美國，芝加哥藝術中心。

烏拉曼克是野獸派畫家當中最有活力的一位。他的風景畫作將印象派繪畫原理簡約，務求獲致以純粹色彩入畫，及擁有最高藝術生機來源的概略性圖樣為基礎的綜合體。他的幾幅傑出畫作至今仍然被無數的風景畫家爭相模擬。

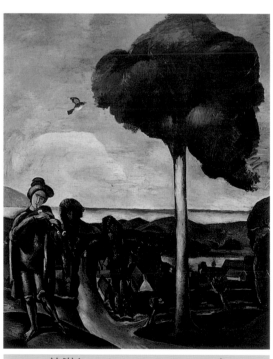

德漢(André Derain, 1880-1954)

風笛手，1911，畫布、油彩，85×110cm，美國，明尼亞波利藝術中心。

德漢年少時期在野獸派畫家中相當突出，當時亦正是立體主義興起的時期。而他內心騷動不安的靈魂，總是促使他不斷地去探求一些在傳統中所不為人知的領域。在這幅畫中，他藉著當時前衛主義本身所具有的彈性與活力，喚起了原始的法蘭德斯派與義大利畫派畫風的回憶。

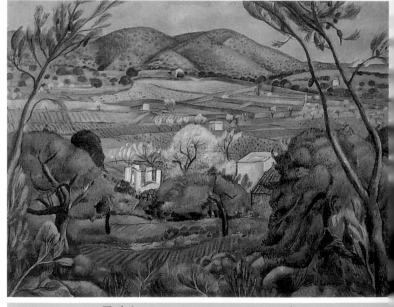

桑也(Joaquim Sunyer, 1874-1956)

賽吉風光，1920，畫布、油彩，97×76cm，私人收藏。

塞尚的作品是二十世紀所有風景繪畫流派的養分。桑也歷經了前衛主義時期的洗禮後，也從這位普羅旺斯名家典範中獲取了個人的繪畫語彙。桑也運用這個獨樹一格的語彙，採集故國豐富的風景繪畫資源，傳達出本世紀中最自然清新且極其勻稱的平衡美感，他這種獨特的平衡感甚至可說是帶有古典意味的。

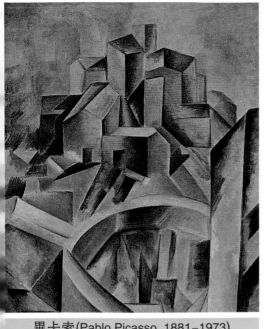

畢卡索(Pablo Picasso, 1881-1973)

艾柏羅河的奧托，1909，畫布、油彩，65×81cm，
私人收藏。

由於畢卡索在結構和色彩上，嚴謹而簡略的構圖
方式，因此他並不常畫風景畫，何況立體主義也不
太適合套用在這種類型的畫上。不過，這幅作品
強而有力的結構設計，和各個景之間深沉而敏捷
的節奏感，在本世紀的著名繪畫作品中，算是深具
意義的一幅。這二點特質，無論如何，幾乎所二十
世紀的重要風景畫家都會引以為用。

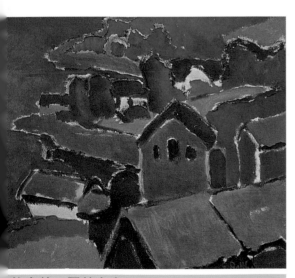

**施密特一羅特盧夫(Karl Schmidt-Rottluff, 1884-
1950)**

洛夫德，1911，畫布、油彩，87×95cm，德國，漢堡市
立美術館。

這幅畫將表現主義色彩的使用發揮到最大的可能性，甚
至幾近純粹抽象的邊緣。畫家僅用原色來入畫，使色彩
在風景畫的運用上，產生了最大的效用。畫家之所以可
以達到這樣的效果，是因為他犧牲了各景之間用來營造
空間層次感的空氣畫法，這一點向來是傳統中呈現自然
景物不可或缺的繪畫技巧。

歐斯塔德公園，1934，畫布、
油彩，70×101cm，私人收藏。
和所有二十世紀偉大的藝術
家一樣，貝克曼的風景畫作開
啟了與情感緊密聯結的純淨
自然的視野。他作品中所蘊含
的這個觀點拾取了自文藝復
興運動以來，似乎已確定喪失
的光彩與生氣。貝克曼的天真
質樸由於其用色的精細微妙，
而獲得保持，堪列為此一藝術
類型之上乘佳作。

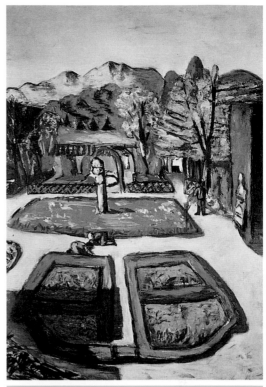

貝克曼(Max Beckmann, 1884-1950)

老磨坊，1922，畫布、油
彩，82×66cm，美國紐
約，現代美術館。
二十世紀表現主義作品
的最大特色，是由畫家
本身對於主題的物理現
象所引發的瞬間感受居
於畫面的主導地位。如
此一來，便傾向於重新
詮釋自然界的動態現
象。因此，風景畫所呈
現的便是像在描寫一連
串源源不絕的感受。而
這些感受的激流就如同
受到地質大災變一樣，
全都受到扭曲、拖拉而
變形。

史丁(Chaim Soutine, 1894-1943)

風景畫習作，1952，畫
布、油彩，45×33cm，
英國倫敦，泰德現代館。
前衛主義前期的繪畫在
史塔艾勒的作品中經歷
了一種回歸的現象。這
幅作品就是從抽象的觀
點出發，重新回到寫實
主題的描寫，換言之，
即重新走那些先驅者的
回頭路。

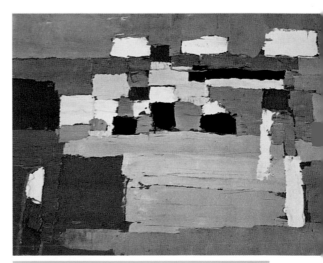

史塔艾勒(Nicolás de Staël, 1914-1955)

風景畫的配置

整體及各部分

風景畫作與其他藝術創作類型比較起來，其中一個特點即其題材的選擇完全不受限制。一提及風景，我們便可以很清楚地領略，它絕不會是某一個特定的對象，而是一個會隨時間不斷變換面貌的景致，同時它也會根據我們取景的不同而有所改變。一個人物、一盤水果、一只玻璃瓶，畫家可以將這些確切的形象完整地攝取下來，深印在他的腦海中，之後再取出和其他的人物或造型結合，建構另外一幅景象；抑或，將它們原封不動地還原於另一幅空白的畫布上。風景本身就沒有一個特定的形象，它會一

的理想化自然風景；如浪漫主義時期波瀾壯闊的萬物奇觀；如印象派時期，每一幅風景畫就如同光的一剎那即永恆。不論是主要的繪畫潮流，或是畫家各人的創作風格，風景畫作的產出均源於藝術家對於自然界、天然景觀及其整體的普遍概念。基於這樣的一個概念，創作者攝取重點，並在其認為有必要凸顯之處給予補強，有時是全面性的，有時是某一細部點，將欲表達的意念從中抽離出來（透過色彩的運用，或光、影的搭配等技巧）。因此，主導風景畫派創作的基本原則便是：即使眼前面對的是有限的整體，只要畫家本身認為能彰顯其欲表達的意念，或某些

具象繪畫都以地平線為佈局的基準。靜物畫或人物畫中，地平線多半不會直接顯現在畫面上，而是以暗示的手法存在於作品中。如同各類工藝或繪畫素描教本所示，一件物品的透視圖製作（位於空間的視覺效果）尤其需要借用地平線的參考作用；有了這個參考，在透視圖中，所有放射出來的基準線方可以匯聚於該地平線上的某一點。在風景畫中所指的地平線並非虛構的線，而是一個真實的要素，是明確且實際存在的線條，這些線條可以凸顯

主題存在於空間的深度感，此點有別於其他類型的繪畫——它們通常只將深度感表現在畫面的近景處。

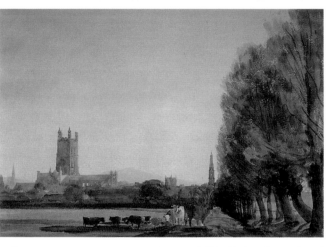

溫特(Peter de Wint, 1784–1849)，牧場上的葛拉斯特，英國倫敦，維多利亞與亞伯特博物館。這是一幅從地平線上建構起的風景畫，畫家設置的線條非常筆直，足以清晰明確地強調出地平線上的景物重點（鐘樓及樹木），同時也為畫面注入一股安寧、靜謐的祥和感。

柯特曼(John Sell Cotman, 1782–1842)，傾頹的危籬，英國倫敦，大英博物館。這幅風景畫的地平線已由籬芭的傾斜線條所取代，成為一個內部的構圖效果，與大全景的構圖相反。

直不斷地改變。相較於其他類型的創作而言，畫家在風景繪畫上可以發揮得更多，因為他可以賦予其形象，為既有的風景另創一幅視覺景象。盱衡歷史上所有的繪畫派別，風景畫與其他的藝術類別一樣，隨各時期的發展特色同步接收多重的詮釋方式：如哥德時期封閉式庭園的特殊自然景觀——隔絕於外界荒山峻嶺及叢林野地的混亂脅迫；如古典主義時期

持續跳躍於畫家想像中的關鍵景點，均可以成為畫家重新詮釋大自然景象的基礎。風景畫的藝術特質即是透過自然界的部分元素，傳達對大自然景觀的所有感受。

地平線的參考作用

地平線的參考運用是風景繪畫中的一個基本要點；當然，除了風景畫以外，幾乎所有的

一位畫家若想要分毫不差地繪製一幅風景畫，那麼，他就應該坐在草稿和素描之間，勤奮不懈地篩選、重組這些草圖，務求每一個畫好的景點都安置在自然界原來應有的位置上。——寇爾(Thomas Cole, 1801–1848)

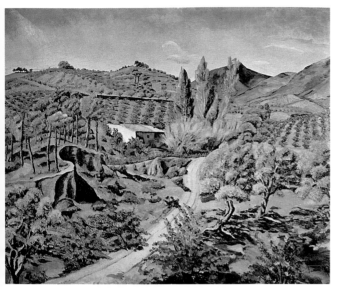

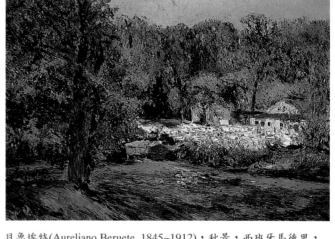

貝魯埃特(Aureliano Beruete, 1845-1912)，秋景，西班牙馬德里，普拉多博物館。
梅卡德(Jaume Mercadé, 1887-1967)，梯田，私人收藏。

空間的配置

　　風景畫空間的配置可以從地平線開始建構。一道偏低的地平線無法允許過多景點的交錯存在：因為我們的視線越過一些景點之後，便到了地平線。低地平線風景畫的空間安排首重景物——如樹木、丘陵、或建築物大小的對比效果。此種類型的主題通常特別著墨於天空，不僅在其色彩的運用上，同時也用心營造彩霞的造型變化（雲）。

　　高地平線的構圖則提供整個畫布展現題材的充足空間，就如同以高視點或高空鳥瞰的方式觀覽全景。這種方式有利於描寫性畫風的發揮，藉此可具

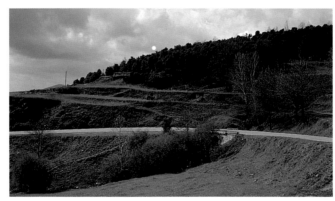

體呈現地面上的景物，畫面可羅列較多的景點，視線範圍亦可擴及全景，達到較遠的距離。

畫家甚至可將地平線提升至畫面的最上端，完全略去天空的部分，製造出一種可環視自然界全貌的效果，這樣的處理方式比寫實主義畫風更能賦予想像空間。

選定了主題後，畫家還是可以變換各種不同的方式來詮釋。在左下圖中，我們按照景物各別的明度做了適度的分配，同時也點出樹叢所在的陰影處。右下圖則以線條構圖，繪出主要景物的位置。

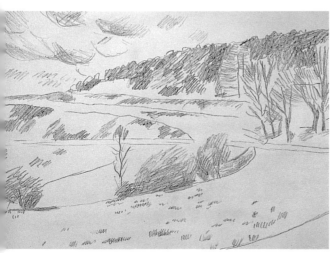

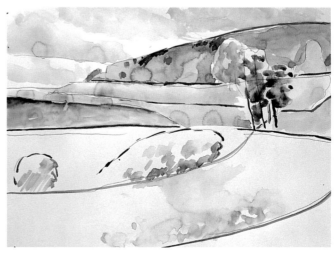

一幅完美的藝術作品應包含兩種元素：1.整體的繪畫作品。2.在維繫多重造型彼此之間關聯性的同時，尋求整體藝術作品的創新。——康丁斯基(Vassily Kandinsky, 1866-1944)

關於透視法：
參考第30及31頁。
關於空間的配置：
參考第32及33頁。

空間深度感

攝影圖像及視覺效果

攝影師所說的景深，就是試圖表達物品存在於空間的深度感。景深小就是指我們將焦點只對準近景處，而遠景的事物則自然呈現朦朧模糊的狀態。景深大就是使不論近景、遠景，都完全清晰準確的呈現在我們眼前。我們可以用我們的雙眼來作一個類似的實驗。我們舉起手來圈住眼前的景致，將視線固定於圈住的範圍，現在我們會感覺：圈住的影像清晰無比，而外圍的部分則似乎變得模糊不清了。

但是唯有物體間的距離夠大，我們才有辦法說我們可以有意識地調整焦距。此點與我們正常視力看到的風景所不同的是，我們看到的風景並非是由於我們有意識地調整焦距的結果。假使我們眼前的前景處有一堆樹叢，其後的背景處又有其他的景物，我們還是會下意識地把它們的距離當作是一樣的，因為改變焦距的動作對我們的視覺來說，是一種無意識的行為。

我們視覺的運作是連續性的，而非像攝影技術一樣瞬間攝取影像。它連續感受外在環境的不同物體，再置於大腦中重新組合為一整體。或許，我們可以說某些較質樸呆板畫家的繪畫方式，會比較接近我們一般的視覺運作效果。他們的方式是將風景畫的每一細節毫無差地忠實呈現出來。

大多數的畫家則對於空間的景物給予獨特的描寫，強調深具意義的部分，重組畫面使其欲表達的意念浮現出來（透過色彩的表現、光影的調配、以及線條的勾勒等等）。因此，畫家重在描繪風景，而攝影師則是複製風景。

失焦的深度表現法

雖然在我們正常的視覺下，隨機對焦的舉動是無意識的，我們一般人也很少特別留意。但畫家們還是普遍採用讓遠景模糊，而近景清晰的方式來表現空間的深度感。此種方式實際上亦較符合我們將重點從次要景物抽離出來的視覺主觀意識。所有模糊的景物，與其他和四周氣氛融合為一體的事物，在視覺主觀作用下會退居為背景，而我們視為具體確實的重點就跟著浮現出來。有些藝術創作者從寫實主義吸取經驗，將這樣的效果具體應用在畫作上。這種繪畫技巧的普遍被採用同時也驗證了一點，即一幅真正動人的繪畫作品不在於嚴格表現其客觀觀察的結果，而在於我們如何將各種繪畫技巧融會貫通，創造出非凡的結晶。這種深度表現法的關鍵技巧在於，在欲凸顯的主題與次要景物之間，漸次加入中間的元素，使視覺得以順暢地適應空間的改變，而不是猛然插入一些突兀的變化。

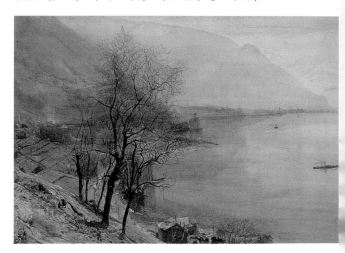

巴斯摩(Victor Pasmore, 1908–1998)，鐵匠工的垂飾庭園，私人收藏。畫家對於這幅畫的空間透視感、用乾擦技法繪製出來的色調及大氣中分佈的各種色彩都做了精細的處理。黎明晨霧中透出的灰色瀰漫了整個畫面的上半部，感覺似乎吞噬了這一片風景。

英契柏(John William Inchbold, 1830–1888)，孟都山上眺望，英國倫敦，維多利亞與亞伯特博物館。這幅畫為傳達畫面漸弱氣氛的典型例子，其以空氣透視法表現出空間變化的層次，強調景色的深度感。

盧梭(Henri Rousseau, 1844–1910)，落日光景，瑞士，巴塞爾博物館。這位天真質樸的畫家仔細詳實地描繪了這一幅黃昏景致，其各個景點均鉅細靡遺地呈現出來。

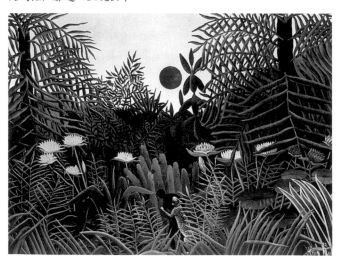

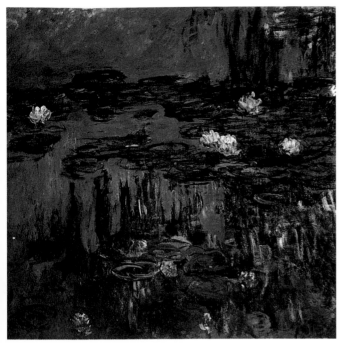

機展現其獨特的風格。會選擇這種作畫技巧的畫家通常較偏愛某些類型的題材，創作出一些具建築意味的、堅實的或濃稠的作品，而不時興營造畫面的氣氛或強調明暗度的對比。

景點的分段不必一定是水平式的，可以呈對角線發展，也可以是彎曲的，或甚至是垂直的景點分佈亦無妨（例如一組樹幹的構圖）。不論如何，景點的配置應該要相互協調，循序漸進，務使一般繪畫欣賞者得以感受出空間深度的發展進

程。當然，畫面分佈及元素規模大小的安排，對於空間感的領略，同樣也扮演著相當重要的角色。

莫內(Claude Monet, 1840–1926)，睡蓮，美國，芝加哥藝術中心。莫內在自己寓所花園的池塘四周，完成了一系列相關主題的作品。這位印象派畫家高度體現了營造空間氣氛的技巧。

景點的分段

另一種風景畫家常用來發展空間深度感的基本方法是，透過多層景點的安排來達成。如此一來，實際畫面上的構圖即成了幾層重疊的帶狀分佈。這種作法有別於之前以模糊遠景來造成空間深度感的方式。他們的作法是將各個景點的造型一一精確地呈現出來。之所以選擇這種分段景點的技巧，有時候是畫作主題本身需要這樣的處理方式，但是，多半是藝術家自己意圖採用這種方式來傳達他的意念，同時，也可藉

康斯坦伯(John Constable, 1776-1837)，薩斯伯利教堂，英國倫敦，維多利亞與亞伯特博物館。我們可以清楚地看出畫作的創作意圖，在於凸顯前景中兩旁樹木所圍成的拱門造型。這些樹木形成一種建築門廊式的效果，有如哥德式教堂的拱扶壁垛設計，為作品的中心主題塑造出一種隱喻的美感。

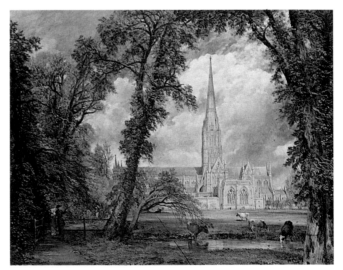

右下圖為左邊這張風景照的基本構圖，在此很明顯可以看出景點分段的層次，其中一個景，即前景，特別強調了主題的存在。

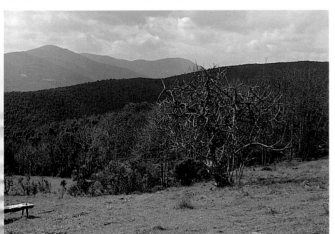

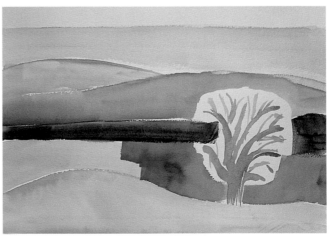

關於景點的分段：
參考第32及33頁。
關於空間深度感：
參考第24及25頁 ； 第30及31頁。

平 面

繪畫的二度空間

繪畫作品所呈現出來的多半是二度空間，畫家也都立於這樣的基礎下，發揮他們所有藝術創作的可能。風景畫藝術創作的中心主軸，可以說是在於詮釋畫面的深度感，因此，畫家就必須在遷就平面式自然景觀的情況下，透過一連串程序來影射出空間的相對存在。事實上，所有的繪畫作品原則上均不含第三度空間，例如，我們在中世紀壁畫所看到的繪畫藝術的純淨美感，便是脫胎於空間幻想的捐棄。然而，我們在詮釋風景畫作時，卻無法完全忽視空間的提示作用，這也就是我們這裡所要探討的重點：如何借助二度平面素材來達成提示空間存在的事實。

平面，顧名思義，泛指二度的面，因此，我們可以運用於繪畫創作上。倘若一位風景畫家有能力周旋於各個平面關係（多多少少有些複雜）的轉換，並將其主題意念完整表達，那他便已為自己開創了一條通往風景繪畫創作之路了。

主體與平面

要將一塊岩石的造型簡約為以多重色塊或陰影面組成的多面體非常容易。然而，若是一棵樹或一片森林，則需要極端豐富多變的明暗技法及細部描繪，同時又沒有任何規律可言，其問題便更複雜許多。一般而言，天空是沒有辦法簡化為特定平面的整體。但是，如果我們打破一切有關於實質物體平面的思考模式，而將其聯想為純粹的色彩表面，或色塊區域，如此一來，我們便很容易可以理解，透過二度空間平面的方式，來呈現三度空間的存在是絕對可能的。基於這樣的繪畫理念，天空（其他所有的例子也可以等同視之）便可以單純解讀為各種深淺不一的色彩平面的結合體了。

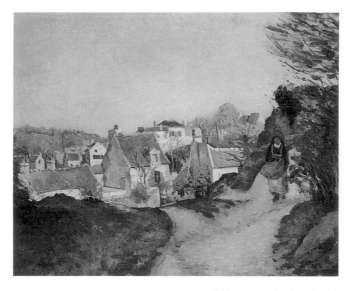

平面與距離

通常我們所看到的繪畫作品，即使沒有任何的具象構圖，或畫面上未呈現任何固定主題，但其所配置的平面或色塊，也必定包含某種特定的提示作用：例如某些顏色看起來具有前進的效果，而另一些則具有後退的作用；有些本身即偏向背景色，而有些則自然地凸顯於其他色彩。此點可歸究於色彩間的對比效果，這種對比可以有兩種情況：明暗度或色調的對比（較亮或較暗），以及彩

塞尚(Paul Cézanne, 1839–1906)，畢貝穆斯的採石場，德國埃森，福克望博物館。這是一幅以無數岩石組成的岩層構圖。從一幅畫的中心主題可以看出，畫家對於畫作的線條及空間表現的關注焦點所在。在這幅畫作中，塞尚以非常精湛的技巧來處理各個平面，仔細地研究每一個平面所應呈現的色調變化、光線及陰影。這些岩塊形塑出堅實而井然有序的建築風格，同時也帶有一股極令人信服的自然樸實，猶如渾然天成一般。

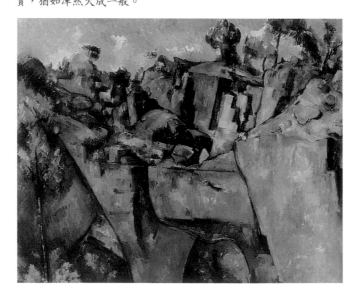

畢沙羅(Camille Pissarro, 1830–1903)，二月，黎明，荷蘭奧特盧，庫勒慕勒美術館。

度或顏色的對比。風景畫家藉由色彩間的對比組合，營造出二度畫面的空間感。這樣的空間感愈強烈、愈精緻，則畫家運用各種色彩在畫布上，搭配製造出來的距離感將愈真實。畫家在各個平面用色對比的強烈與否，可以決定其所營造的空間感是否明顯。

平面的後退

為了要獲得風景畫的整體連貫性，畫家對於畫布上所呈現的平面組合，從畫面的前景一直到代表天空的遠景面，均應適度安排後退的效果。中間景點愈豐富，即其所安排的後退平面愈多，畫面所包含的各個平面之間愈不會顯得對比突兀。因為每個平面之間所含的對比效果，都代表了一種空間急劇的轉換。讓我們來舉個例子，想像一下一幅有緩坡的山谷全景：畫面自前景起漸漸朝背景遠去，下降的坡度緩和，沒有急劇的切割面出現。所安排的色彩平面（包括山路、代表草地及作物的色點、樹叢、小平房等），均應適度維持漸近的連貫性，使觀賞者的視覺可以從前景到遠景自然地接收色彩及色調的改變。相反的，山巔峭壁的景象，崎嶇且富戲劇性，這樣的構圖就很適合以強烈對比的方式來處理。

漸層效果

　　我們在處理平面色彩的組合時,可能會面臨兩極化的誤差:一是作品安排過多的對比效果,導致畫面混亂而失去空間的連貫性。另一個相對的危險,或者說最糟糕的一項缺失是:畫家本身為避免失去空間感的連貫性,而過度精細描繪且強調色彩對比的不同。這些誤差所導致的結果,可能會使得作品本身原來應有的活力被畫面呈現出來的混亂所掩蓋。或者,更可能的情況是創作出來的作品既枯燥又缺乏觀賞價值。要解決這個問題,重點就在畫家的雙眼。所有著名的風景畫家都明白,對於眼前所面對的風景主題不應全然的忠實,應該掌握一個技巧,即只要將主題簡化成單純的幾個對比色彩;或者反過來,在畫布(而非眼前的主題)許可的情況下,擴增它的幅度及強化其空間的豐富性。

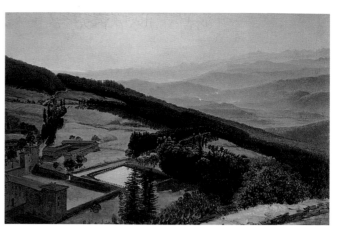

高佛(Louis Gauffier, 1762–1801),瓦倫布羅沙一景,法國蒙特佩利爾,法布爾美術館。顯而易見,此幅風景構圖的幾個基本的平面是透過同一色調的深淺來呈現。

普桑(Nicolás Poussin, 1594–1665),<u>弗基昂喪禮一景</u>,英國卡地夫,威爾斯國立美術館。

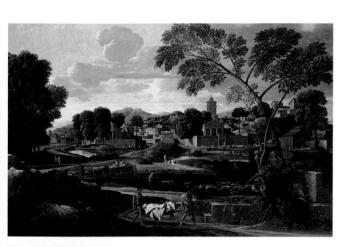

在這個範例中,我們試圖傳達的概念是,我們僅凸顯風景畫中的幾個平面,所欲表現的主題便有如浮雕般得到了立體感。我們拿這張風景主題的攝影作品來當作作畫的基礎,採用橫幕式的效果繪製了一幅作品。畫面上半部幾乎完全以平面構成,只點出少許的色彩對比。下半部仍然以橫幕式的方式切割畫面,使選取的風景主題產生力量及空間感。由這幅風景構圖中,我們可以很清楚地得到驗證,正由於畫作構圖各個平面之間的對比,才使得主題得到強有力的提示。

關於風景畫的平面:
參考第32及33頁。
關於漸層及明暗度:
參考第48及49頁。

節奏感

大自然的節奏

我們對於節奏一詞所抱持的概念多半晦暗不明，很難確切的下一個定義。但移到繪畫作品來論，就很容易心領神會了。風景畫作同樣也講究節奏感，只要藝術家所安排的造型與大小尺寸，彼此之間保持一種和諧的關係，節奏感自然也就應運而生了。在自然界中，節奏感俯拾皆是。所有原始時期的藝術成品，也都流竄著一股強烈的節奏感，或許是因為這些原始時代的藝術家身處於最接近自然界根本活源所在的緣故（這個促進植物生長，滋養動物生命的根本活源，也同時激

在以風景為表現主題的繪畫作品中，這樣的節奏感尤其可以使其散發出無限的活力，並產生一股力量，進而更容易讓我們聯想到大自然的生命力。

增加、減少、刪除

就一般的論點來說，節奏感的詮釋方式可基於三種創作觀點：增加、減少或刪除自然實景的某些部分。這裡所指涉的實景部分，可以是尺寸大小、色彩、線條、造型、抑或是光影的變化。這三種觀點的應用，主要取決於畫家面對主題風景時，所接收到的主觀印象。假若這個主觀印象帶給畫家的感

一搬離這個實景，即使你將二者拿來相互對照，很可能根本辨認不出其中的相同點。因此，主導一切的重點應該是畫家本身的主觀感受，以及畫家以其主觀感受創作出來的意念，再經由畫布為媒介，傳達到觀賞者心中所獲得的感動。

種黃金分割法在文藝復興時期被藝術家普遍應用於風景繪畫上。但有一些畫家卻認為，這種分割法容易流於機械化，且缺乏自然的風格。總之，不論採用何種估量方式，最重要的原則是，要讓它成為畫家創作的一個推動因素，而非制約；同時，也讓畫家創作的直覺擁有其發揮無礙的空間，當然，也必須遵循一定秩序的。

貝里尼(Giovanni Bellini, 約1430–1516)，聖赫洛尼莫，義大利佩沙洛，市立博物館。貝里尼是文藝復興時期畫家採用古典節奏感入畫的典型例子之一：這種節奏感的營造，奠基於平行線與垂直線的參考運用，其使畫面產生一種寧靜的氣息，同時也可看出其測量後的精準度。構圖中安排的各種景物的造型及尺寸大小，均必須遷就畫家精確計算出來的結果。

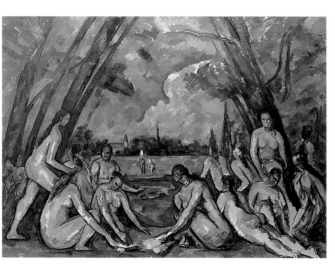

塞尚，浴女，美國，費城美術館。此為塞尚的傑出畫作之一。較之其他的創作而言，畫家在此強烈地展現出造型藝術上的韻律美感。三角形的的律動設計分佈在畫面的不同角落：畫作中央由樹幹圍出一個大三角形，以及分立於兩旁的兩個較小的三角形（即個別眾合的兩組人物造型）。

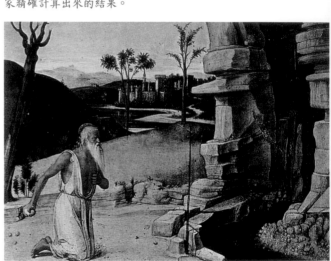

直覺與精確估量

風景畫作品中所蘊涵的節奏性藝術造型，很可能是畫家以其本能的直覺，面對自然景觀所詮釋出來的結果。但也可能是經過用心推敲、仔細估算而產生的力作。所謂的估算主要是指畫面內容的大小尺寸以及引導線的標示。實際上一般畫家所做的，就是以速寫的方式勾勒出簡單的線條。當然，也有人採用比較複雜的作法，例如以某些特定的準則，如所謂的黃金分割法，來細分畫面空間的各個不同大小的區域。這

重複與變化

在音樂的領域裡，所謂的節奏指的是一個音或數個音在某一段相同音程中的重複安排。一旦作曲家在安排一段節奏，因重複過度，而忽略注入變化以豐富其內涵時，就會讓人聽起來囉嗦厭煩。繪畫也是如此，當然，為了凸顯效果，適度的重複安排某種同類型的節奏感是必要的，譬如我們會看到畫家刻意安排同樣傾斜於屋瓦頂端的樹幹或樹枝。或者，在同一畫作中安插另一個相同造型，不過遠近會有不同。此種

發人類的生機）。我們日常生活所使用的長矛、器皿或各種操作工具中，可見到一些線條的裝飾紋路，你會驚喜的發現它們與大自然原生的圖像幾乎如出一轍（例如某些爬蟲類表皮的紋理、盤根糾結的樹節等等）。一些才華洋溢的畫家，秉其特有的藝術本能，得以結合所有的造型，賦予其律動感，創造出一幅非比尋常的畫作。

受夠強烈，足以促使其決定當場入畫。那麼，他可能會急切地揮灑出心中的意念，而強調其感受到的主要部分，減少次要的景物，甚至乾脆略去那些無足輕重的，或會造成干擾的部分。然而，對一位畫家來說，屬於主體的重要部分，對另一位可能就成了廢物。所有經驗老到的畫家都清楚一點，雖然他們是面對實景創作，但只要

造型藝術創作中，尋求恰如其分的節奏感，與在音樂創作中所追求的意圖並無二致。——洛特(André Lothe, 1892–1961)

所謂的創作就是以一種裝飾的形式整合各式各樣用來傳達內在感受的元素。——馬諦斯(Henri Matisse, 1869–1954)

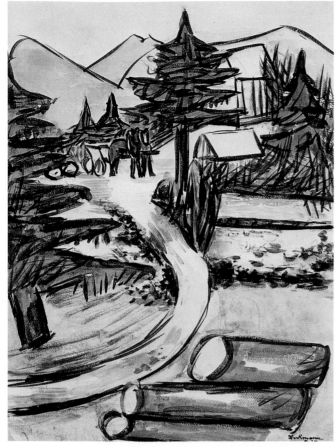

貝克曼(Max Beckmann, 1884-1950)，奧斯泰德的砍柴夫之路，私人收藏。在像這樣的構圖中，並未特意營造主題的節奏感，其畫面節奏感的來源，全賴主題構成元素彼此之間相互產生的影響。

選定一個主題，試著找出自然界中原生的節奏感，是一種非常好的創作練習。在這幅習作中，我們嘗試按照實景，描繪出幾條由樹叢所界開的小徑，並藉此尋出景物彼此之間蘊藏的律動。

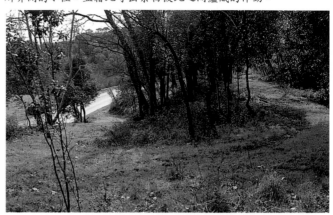

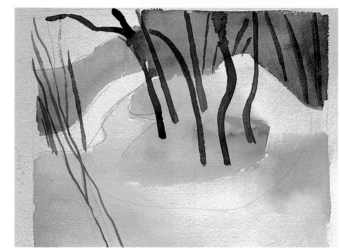

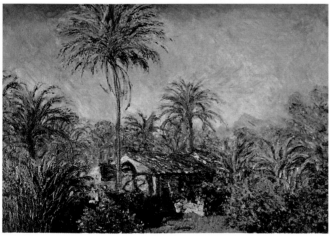

莫內，波羅得黑拉的椰林，美國奧馬哈，喬斯林美術館。此幅作品的節奏感來自於，畫家透過一種蜿蜒曲折的筆觸，妝點出椰樹的特殊造型。

類型的重複可為畫作增添些許節奏感的統一性。然而，在風景畫的繪畫領域裡，多數畫家並不特意尋求變化，即使他們都明白，適度的變化會使安排的重複效果獲得加乘作用。但因為我們所處的自然界原本就是變化多端的，視野所及無時無刻不在轉變，因此，尋求變化便不再是那麼必要了。

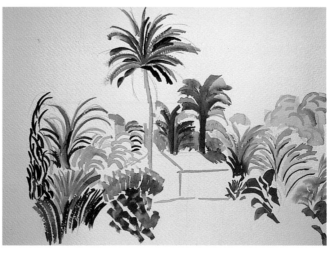

黃金分割律
這種繪畫原則的要點在於，標出主宰整幅畫作和諧感的黃金點。其主要原則便是，最小面與最大面之間的比例須與最大面及全部面積呈相同的比例。我們即可以所標出的黃金點為基準，繪出所需的兩條平行線。而那些平行線的分割點，以及畫面對角線所交會的點，即我們所要找的中心點。

景框與詮釋

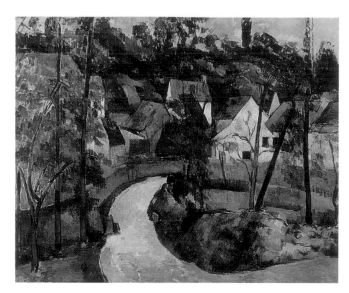

塞尚，蜿蜒小道，美國，波士頓市立美術館。

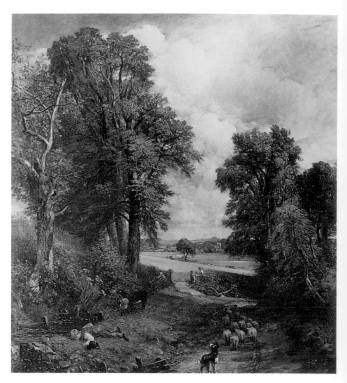

康斯坦伯，麥田，英國倫敦，國家畫廊。

決定景框

　　任何一本繪畫教本均會提及有關於尋求畫面平衡的基本原則，即變化中求統一，或整體和諧美感的追求。現今這個原則已被普遍應用於藝術作品的創作中。不過，它卻不決定任何一種特別的繪畫方式。然而事實上，當畫家真正開始作畫時，這些觀念多半只會被拿來運用一次。畫家選定主題以後，便開始作畫：這些觀念並非出發點，而是創作過程的高峰。畫家應該自行決定取景的主題，以及其所將運用到的繪畫手段，當然，這些必然與畫家本身的興趣有關，這個景框的抉擇，不外乎個人對於風景的詮釋，而這個詮釋當然開始於取景。

　　所謂的取景指的是選取特定範圍的自然景觀，在畫布或畫紙平面的範圍內盡可能的發揮其欲表達的意念。取景的方式有很多種，每一種都必須遷就某些特別的風景畫作詮釋方式。不過，對於取景的方式，我們大致上可歸納出兩大形式相反的類別：事先取景的繪畫方式及同時取景的繪畫方式。

事先取景

　　這種方式就是在開始作畫之前先估算及取景，然後在整個作畫的過程中都維持不變。這種取景方式必須對於作品有一個很清楚的概念，幾乎在一開始就必須要能在腦海中描繪出可能完成的結果。一般來說，事先取景所建構的線條是屬於概略性的，對於畫家在作畫時，不太會構成約束力：它可算是一個概略性的引導線，主要目的用來當作畫面主題的區域分配，或基本空間元件配置的引導。不過，有些畫家雖然採用事先取景的方式，但非常用心仔細地構圖，之後再用色彩鋪陳，使其豐富、具體化。這些畫家多半較習慣在自己的畫室中完成作品，他們會先到主題選取的目的地繪製初稿，再據以完成（從古典時期一直到印象派時期，幾乎所有的風景畫大師都是這樣的作法）。他們會以自己的方式，尋找作品應有的節奏及其美感的平衡點，務求不讓真實的風景干擾到其作畫的原始構想。很少有畫家會面對著風景主題完成一幅畫，因為大自然的萬物是瞬息萬變的，你想抓也抓不住。

同時取景

　　大部分的畫家，尤其是風格接近印象派主義者，他們取景的方式幾乎與整個作畫的過程同時發生。這種作業方式比較適合戶外寫生，且必須忠於主題的嚴謹要求。然而，光線的效果卻無法從作畫的一開始就全部一次捕捉到，而是需要在

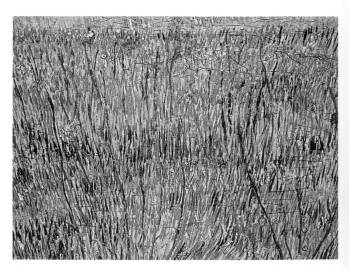

梵谷(Vincent van Gogh, 1853–1890)，綻放花朵的豐盛草地，荷蘭奧特盧，庫勒慕勒美術館。這幅大膽的取景方式有別於一般的構圖，畫家完全刪除其餘景物的點綴，而僅留存一大片牧草景致。

一段時間的連續觀察中加工潤飾而成。我們從塞尚一些未完成的作品中可以看得出來，他特意在已畫好的主要核心周圍留下空白。這位大師，就如同其他的畫家一樣，在建構一幅風景畫時，是從畫面的中心點開始作畫，留下必須實地取景作畫的空間，再逐漸擴及畫作的周邊。這種方法的好處是，可以將取景的關鍵留待最後再作決定。對這一類型的畫家來說，也可以在畫室中作畫，但是，卻不比戶外實景寫生所得的效果好，因為面對實景經常可以有意想不到的收穫，同時也得以為創作的成果取得較佳的連貫性。

景框的躍動力

畫家景框的運用也須取決於風景的動靜與否。一種建築式繪畫的景框，主要傳達的是自然界穩定、沉靜以及堅實的感受，因此，自有其基本構圖所慣常運用的線條，這些線條繪製的基準通常會與畫布的邊呈平行（地平線及垂直線），使得觀賞者的視覺得到最舒適且最穩定的感受。相反的，一個景框的垂直邊是傾斜的，而地平線也落在一個斜坡上，那麼，

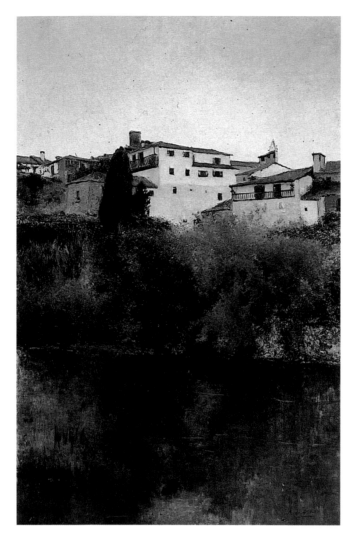

畫作便會透露出一種流動與躍進的動態感，而呈現不穩定的狀態。表現主義的畫家（二十世紀初德國表現主義畫派）便是擷取這項特點來強化其熱切的視覺感受，及表達大自然不沉靜的一面。在這兩種相對的方式之間，當然也同時存在許多中庸的取景方式。

貝魯埃特，阿維亞河畔，西班牙，塞維雅省立美術館。這幅畫的景框設定於主景的絕對正面，畫家運用手法將畫面正好切割成三等分：天空、房舍及樹叢、水面。這樣的分割方式使畫面得到一個完美的平衡，也使觀賞者直接聯想到主題，這種構圖幾乎與攝影取景效果一樣。

在此幅示意圖中我們試圖以實景的攝影為基準，傳達一項創作的可能性：畫家可經由實景所接收到的訊息，自己另創一種景框內容。

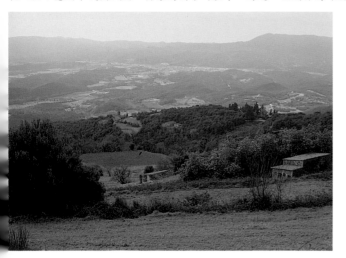

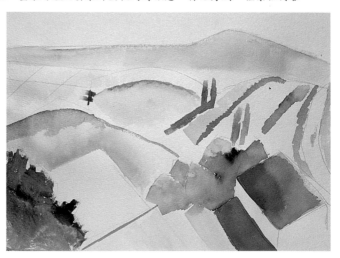

關於主題的選擇：
參考第20及21頁。

透視法的問題

風景畫裡的透視法

透視法在風景畫的使用與否多半應主題所求：例如一片平坦的原野中，出現一條向遠方逝去的筆直道路。在這個例子中，我們只消運用義大利式透視法的一些基本原則來處理就夠了。我們畫出兩條對角線相交於地平線上的一點，然後再以設定好的參考線為基準，用漸遠漸小的方式來排置畫面上的景物。事實上，只要是平坦空曠的風景構圖，不論是否有道路的設計，皆可用透視法來入畫。不過，我們有時候會看到一種情形：畫家畫出

貝克曼，荷蘭運河，私人收藏。此幅畫作藉透視法運用呈現出深度感，卻也強化了繪畫的平面本質；畫家以路燈或河岸邊樹木的線條結構強調出畫面的三角型的設計特點。

來的景物與畫面設定的地平線不呈直角垂直分佈（此為正確使用透視法入畫的必要條件）。所以，一般的作法是先在腦海中構思一片虛構的平面，然後再仔細計算地面景物的形狀、大小，一一按照一定的比例排置在虛構的平面上。然而，實際上很少有風景畫家能夠以如此機械化的方式來作畫。透視法的運用，原本有其獨特的使用方式，風景畫家自然不能避免碰觸，不過，若使用不恰當，卻有可能扼殺了畫作的生命力。

義大利透視法及其他透視法

自文藝復興以來，義大利式透視法最為歐洲畫家所青睞。在各種型式的藝術創作中，皆可見該種透視法的普遍運用，風景畫自不例外。除了義大利

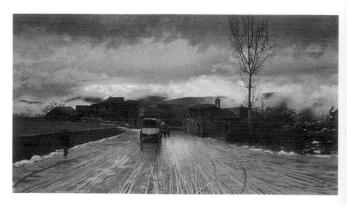

透視法以外，還有其他種類的透視法，其繪畫效果也一樣好，或甚至更能顯出其多變性。其中一種我們可以稱之為局部透視法。它不像義大利式一般，畫面上所有的景物都要遷就一定的比例，相反的，畫家擁有廣闊的自由空間可以發揮。這種方式的運用，最普遍見到的就是東方風景畫家的作品。東方畫作的成形並非依循特定制

尼 提 斯 (Giuseppe de Nittis, 1846–1884)，橫越亞平寧山脈，義大利拿坡里，卡波狄蒙特國家畫廊。

式的規範，反而充分提供視覺觀賞的自由空間，同時，畫作主題的發揮亦不致受限於畫布

德漢(André Derain, 1880–1954)，公路，法國巴黎，橘園美術館。

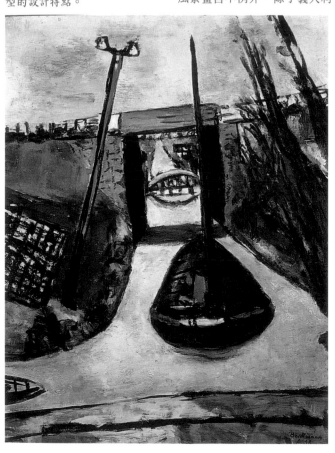

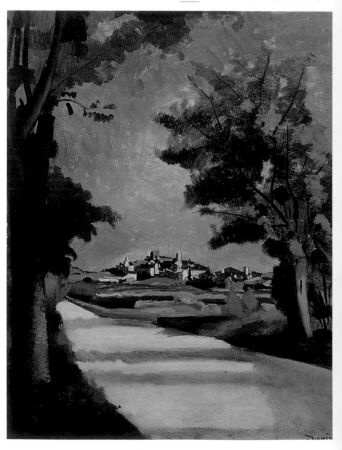

顯而易見的，科學精算出來的透視法並不適用於自然風物的描繪。然而事實上，在繪畫學院教授繪畫技巧的教授們，卻都還將這種方法普遍當作是繪畫的基本法則來傳授。這些教者或許早已遺忘他們所指導給學員的這些法則，只不過是固有的一些柏拉圖主義式的典範，只適合在學院內流傳罷了。——克拉克(Kenneth Clark, 1903–1982)，《風景畫的藝術》，1949。

尺寸的大小。從另一個角度來看，這種透視法可以說較側重於平面式的展延，而非景物深度的強調。它的方式是將景物的安排提升到畫面的上部，取代向盡頭深處延伸的構圖法。至於一般風景圖案中常出現的造型（如房舍、屋瓦、橋樑等），在這種透視法的設計下，原為矩形的造型便轉化為梯形結構，甚至整體的構圖都往觀賞者的方向伸展（恰與義大利透視法的要求相反）。再以日本畫家為例，他們除了水彩畫的創作以外，並不時興以大自然為作畫對象，亦不強行去複製外在景象，而是高度運用想像力及創造力，另創一番別於尋常的景象。

透視法與戶外寫生

透視法所要求的精確計算和以寫生為主的作畫方式，其原則基本上是互相抵觸的。因為後者是立基於對眼前景象的立即忠實呈現，而前者則是幾何原理的制式應用。面對著實景作畫，景物的色彩效果比尺寸大小更容易展現距離感，因為色彩的強度和質量會影響物體表現出來的造型及其尺寸。畫家實地到戶外寫生時，如果對於遠處景物的色彩感受深刻，想要表現在畫布上，那麼，他就會想辦法去強化它，或甚至凸顯其重要性。這也是僅僅套入透視法的解析計算來作畫所無法做到的一點。而風景畫家為了強調個人的感受力，和自己本身的創作風格，通常也會選擇用這種較不受限的方式來作畫。因此，除非有特殊情況，要不然當畫家以自然界為作畫對象時，多半不會特意局限於透視法的嚴格規範。就算真的要以其入畫，也僅僅只是透過純粹的觀察或直覺來運用。

塞尚，阿湄西河，英國倫敦，科特爾德藝術中心。此畫的透視觀點來自於其圓形的視覺效果：整幅畫面猶如一個渾圓球體，越往中心部位越加清晰明確。沒有消失線的存在，只有一種抽象景點的交叉構圖。

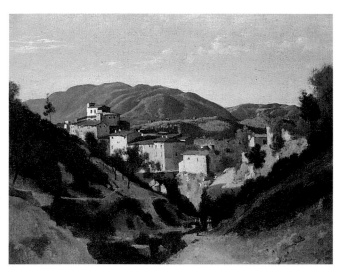

柯洛 (Camille Corot, 1796–1875)，巴比克諾，私人收藏。這幅畫的透視效果由垂降於前景的兩側斜坡而凸顯出來，同時，它亦將畫家所欲表達的主題，區隔於其所呈現的倒三角形的構圖之中。

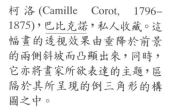

梅卡德，賽吉斯的瓦爾比內達，私人收藏。畫中公路所呈現的透視法運用方式，看起來幾近兒童繪畫式的畫法，畫家不強求於表現畫面深度的效果，反而藉著扭曲消失線的方式，使得畫面前景似乎跟著躍動了起來。

消失線

要在一幅風景畫中運用透視法來體現出空間感，不一定需要藉由匯聚於地平線的消失線為參考，其實只要局部的引導線就夠了。這些局部的消失線可以用在教堂的正門、河流的沿岸、或主題構圖所需的任何一個不特定的景物。它們可以分別匯聚於各個不同的消失點上，而就是因為這些個別消失線的使用，不硬性遷就幾何透視法的僵化規範，遂能自然地賦予其真實感。通常只要畫面上牽引的一些對角線，或倚靠垂直線的傾斜線條，就足以提示三度空間的存在。

有一種較特殊的構圖，就是畫家在前景處安排一道彎曲的路徑，我們即無法明確辨認出其透視法的運用。實際上，這幅風景畫的運作方式是，由兩道透視構圖分別鋪陳開來：一者為向著觀賞者衝過來的道路，另一者為向著背景遠去的小徑。這種構圖的方式為許多的風景畫家所普遍採用，有些甚至還摻入更多不同的透視法，務求其多變性。

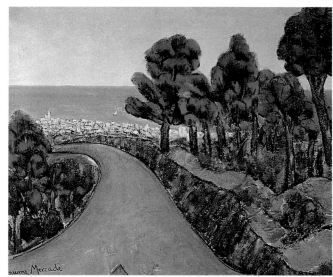

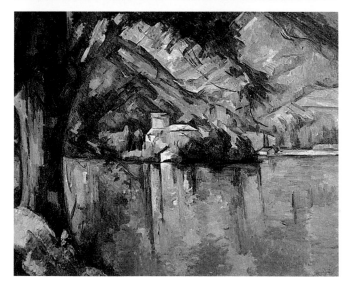

關於透視法：
參考第20及21頁。

實際驗證

我們嘗試藉由這幾頁的圖例，來實際驗證我們到目前為止講解過的一些風景繪畫概念。這些圖例並非完整的畫作，而是擷取某些風景畫的靈感，進而剪接而成的習作。畫布中所呈現的每一個景都像是舞臺劇中的每一層佈景橫幕。隨著各個橫幕間明暗度的轉變，我們可以觀察出自然界景物現象千迴百轉的細微變化。藉由各景之間所形成的對比現象，創造出各類迥異的空間狀態，透過這些空間狀態的描寫，便使我們聯想到白天裡每一個不同的時刻或周遭環境的氣氛。雖然這些圖例看起來不太像完整的繪畫作品，但其中的部分技巧也曾被幾位繪畫大師，如丁多列托或普桑等所沿用過。況且我們也找不出任何其他理由，可以說這幾位現代風景畫大師不能使用這幾種技巧來處理他們的畫作。我們在這些圖例的旁邊附上相關的解說，標註出每一幅習作的空間特點及其繪畫技巧。

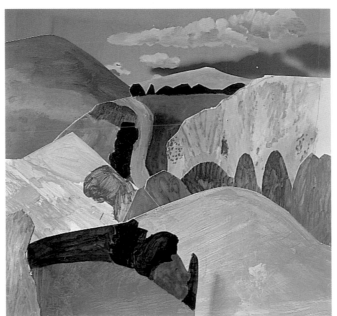

這張攝影作品所拍攝出來的風景圖像，正好可以當作我們用來練習組合各種不同風景要素的最佳範本。我們所稱的風景要素，指的就是風景畫中所分佈的各個景。此作品中，我們若連天空也囊括進去的話，總共可以計算出十個景。以下的圖例是我們根據這幅作品所繪製的九幅習作，它們都個別因受光的程度，或角度的差異，而產生效果不同的深度及彩度。

從這幅習作中可以觀察出來，中景部分是畫中最凸顯的地方，但是主要用來呈現景物距離感所安排的有力對比，則出現在前景的丘陵分佈。在各種層次的綠色及樹影的輪廓間所造成的對比效果，使整幅構圖營造出活潑生動的基調。

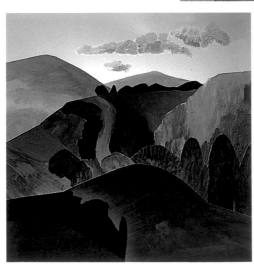

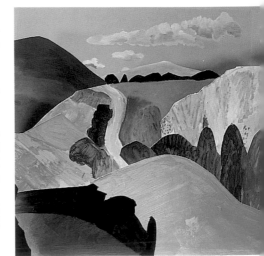

（左）這是一幅晨光初露的作品。匯聚於蒼穹的微弱晨光，及雲端中反射出來的逆光，共同為這幅畫作帶來了獨特的生氣與活力。由於這清晨第一道帶藍的微光，使得畫中各個景之間產生互為對比的效果。

（右）這是一種表現陰天構圖所採用特殊對比組合的可能性。這裡所看到的一些景並未按照特定光源來安排其明暗對比，這樣無目的的光線來源所造成的對比，其結果可以產生一種非凡的戲劇效果。此類對比的選擇對較寬闊、較開展性的風景視野來說，可以使畫面變得較活潑有趣。

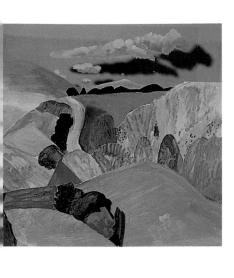

（左）這張習作的光線均勻分佈於各個景，此一景貌正如同一天當中的正午時分，一般而言，不會有太多投射的陰影，我們可以很清楚地分辨出各景中山川流水的原有色彩。由於缺乏較強烈的對比，因此，略用厚塗法來表現。總體而言，這是一幅清晰、明亮，但卻趨於平面化，且不強調立體效果的風景圖畫。

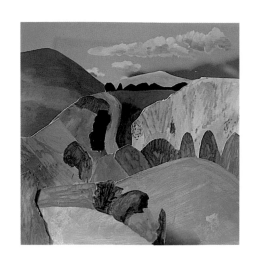

（右）此圖例用來表現烏雲密佈的陰雨天候。畫中安排有局部的明亮地帶，前景部位自陰影中逐漸明亮開來，是整幅畫中色彩最清晰、最凸顯的部分（即畫面中心自丘陵處探出的樹群）。

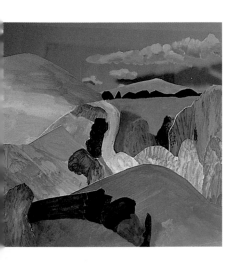

（左）畫者在畫面的每一景之間，機械化地交替出現明暗對比：每一道處於陰影的景之後，便出現一個明亮中的景。這種安排可使作品呈現深度的立體感，但以現實的角度來看，卻不是一個非常符合邏輯的設計。

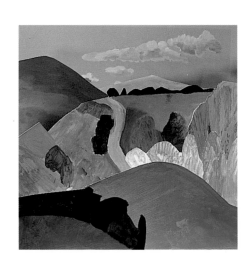

（右）這一幅可以看做是入暮時分的特有景象，在這裡只有位於較高處的景物，才能成為直接受光的部位。另外，畫者特意將顯著的白色拿來用作樹群的色調，對於畫中所欲表現的向晚時刻，適足以引發觀者作直接的聯想。

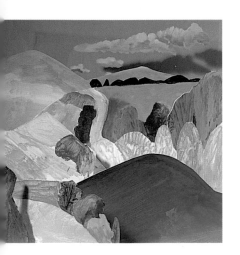

（左）這裡呈現出一種奇特的明亮，宛如即將陷入暴風雨之中。由於一道突來的閃電，劃破夜空中的陰靈，讓中景處閃現詭異的亮光。這樣的對比使畫面呈現比我們先前示範的更加地戲劇化，這一點在習作前應該仔細觀察。

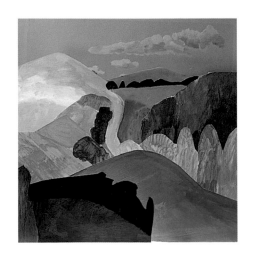

（右）我們通常會將這幅畫的光線看做是由月光所造成的。假如不是月光的話，畫面便不會有足夠的強度，來營造出這樣的對比效果。畫者所要表達的也可以是黃昏的最後一刻，也就是當天空中最後一抹光線即將消失時，仍然可以賦予景象豐富的生命力。

地形圖式風景畫

地理學的要角

這裡我們所謂地形圖式的風景畫，指的是以繪有地理學上用來標示高低起伏的地形線為主的畫作而言。或許，地形圖一詞過於專業，但卻可以很貼切地表達出這一類風景畫作本身所具有的特徵。自十八世紀末以來，這種藝術創作形式，早已被普遍採用。這種結合印象派繪畫技巧及地理學表意特性的風景畫法，時至今日，仍然被許多藝術家廣泛運用於各種形式的創作媒材上。通常這類風景畫家不刻意強調具體風格上的展現（如色彩、線條、光線等），反而著眼於挖掘自然界每一個片段所奔騰出來的動感和趣味。在我們所說的地形圖這個詞彙裡，同時涵蓋有風景畫中經常出現的植物，它們可以用色點的方式來代表（例如一些彼此分散而相距甚遠的樹木，或成排的行道樹等），也可以是畫面中居於重要地位的其中一塊色團（如茂密的灌木叢或巨木叢林）；當然我們也可以從畫家運色的情形及其採用明暗度的多寡，和圖形的流轉變換，判斷出天空中的雲彩是否也包含在其中。

組合構圖

畫一幅地形圖式風景畫的成功要素，在於風景畫家本身掌握地理學中的律動和戲劇效果的可能性，換言之，即畫家組合構圖的關注焦點何在。事實上，要找出一個主題並不困難，我們僅僅在畫面上安置山坡及平地的路徑，這兩者彼此之間所造成的對比就足以使畫面產生律動感。此外，岩石、河岸、梯田等等，各類元素都能在畫家的生花妙筆之下，創造出各種高低起伏的效果，這些正可以讓一幅畫作激發出無限的生命力。然而，地表各類高低起伏元素的繪畫處理方式，可能導向表現主義式的極端效果，

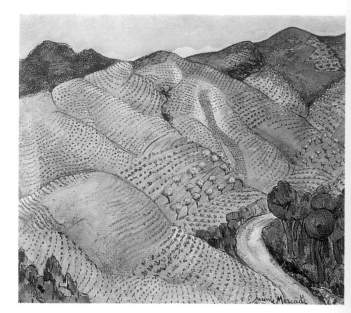

梅卡德，皮里歐拉特，私人收藏。這是一幅採用地形圖式畫法的例子，由畫中可以很明顯地看出，其地形圖式技巧主要反映在一行一行的葡萄園圍上，就好比地圖上的等高線一樣。

也可能藉由過度對比的緩和而流露出怡然自得的愉悅氣氛。

地形起伏：線條與光線

在繪製地形圖式的風景畫時，畫家通常會運用兩種基本的表現方式來傳達其意念：即線條和光線。當然，色彩也佔其中很重要的部分，但是嚴

羅斯金(John Ruskin, 1819–1900)，在奇里耶克蘭奇的路上，私人收藏。羅斯金在藝評界的成就大過於其身為畫家的成就，但是他部分經過精雕細琢的風景畫作可謂箇中傑作。表現在這幅風景畫的脈絡肌理，處理之精細可看出畫家巧手中所隱然展露的熱情。

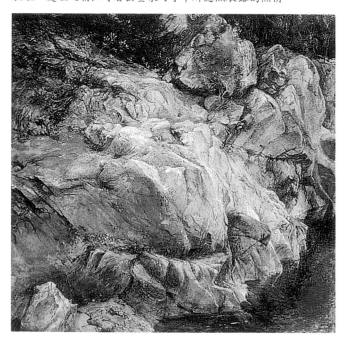

居斯塔夫・庫爾貝(Gustave Courbet, 1819–1877)，採石場，法國奧南，庫爾貝美術館。

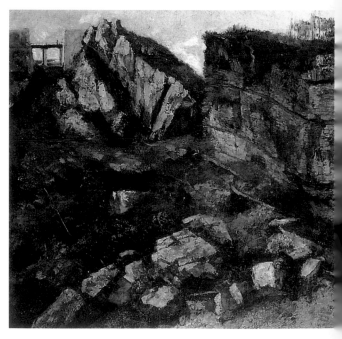

格論起地理學上的地勢起伏，所牽涉的應較偏向於描述性的技巧及其量化的表現，而這一類的問題，透過線條的描繪及光線效果的傳達，比用色彩來渲染要更能得到直接的解決。

線條是一種用來蘊涵及表現地形圖式風景畫節奏感的最佳媒介。如波紋、曲線和地勢走向的變化等，即是畫作動感的創造來源，它們讓人聯想起地表豐富的藝術資源。即使是偏單色系的風景，只要線條運用得當，便已足夠使作品產生無比的興味，並使其豐富的表現力展露無遺。當然，我們現在所談的風景畫類型是屬於較動態的構圖，其特色在於畫作的視覺焦點多集中於地勢起伏的描繪。如果畫家將可用來塑造立體感，及營造空間感與周遭氣氛的光線，完全融合於線條的發展紋路，其結果會更強化作品的完整性，同時也為作品注入一股強烈的戲劇效果。然而，我們必須強調的一點是，線條和立體感的塑造不應同時運用在畫作的每一個角落。一個暗色的色塊，就可以代表一處位於陰影中的丘陵，無須過多的線條來加以描繪；同樣的，多餘的塑型對一道線狀的波紋也是不必要的，因為這道波紋便已足夠用來生動的描繪出其一個風景區域了。事實上，我們通常會有的一致作法是：表現光亮和陰影的色塊應該減少，而且要盡量製造明顯的對比效果。在光亮和陰影之間，線條應該終止於較細微的造型處，與畫中較典型的元素，例如樹葉、枝枒或樹幹等。

風景畫的解剖

很多風景畫家對於自然萬物幾乎都存有一種抽絲剝繭式的感受，這種感受在地形圖式的風景畫中更是表現的一覽無遺。地表的凸起與凹陷在畫家傾注無限情感的詮釋之下，有時看起來宛如人體外型的曲線

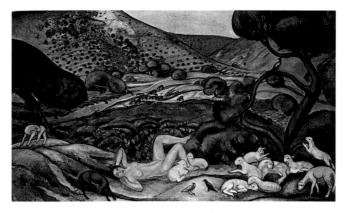

桑也(Joaquim Sunyer, 1874–1956)，田園曲，私人收藏。

柯洛，皮耶峰城堡一景，法國，坎佩爾美術館。

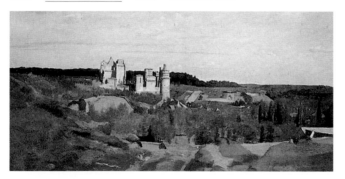

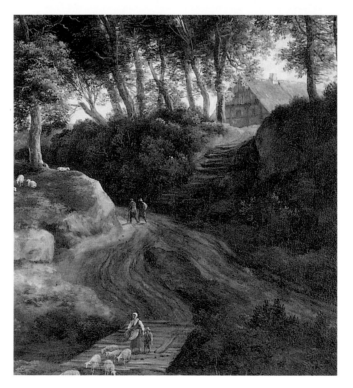

一般；地形圖式風景畫的柔軟與觸感，不禁令人聯想起裸體的藝術。偉大的藝術評論家羅斯金(John Ruskin, 1819–1900)，他是以浪漫派畫風來詮釋風景畫的強力護衛者，同時他也積極倡導應該以地形圖式風景畫來追求自然的真理。他曾以一種極端熱切的態度來表達他的想法：「山巒對地球球體所造成的痕跡，就好比處於劇烈肌肉運動後的人體：山巒的肌肉和肌腱因強力與能量震盪的拉扯而緊繃，其所形成的效果充滿張力、激情與力量；而低陷的平原和丘陵就有如肌肉休息時，處於寧靜的、放鬆的舒張狀態一般，這種休止通常隱藏於美麗的線條之中，雖然在每一個波紋起伏之間，線條多處於支配的地位……山巒實際上就是大地的骨骼。」

印證了一些偉大畫家的鉅作後，我們不難發現他們所畫的風景畫和裸體畫是多麼的雷同：他們畫人體造型與畫自然風景造型時，兩者所用的畫材尺寸一樣，線條和光線處理的感受度也如出一轍。因此我們可以將風景畫所引發的觸感，與運用解剖學原理的自然景致描繪等同而論之。一位欣喜於裸體藝術的畫家，一旦從事風景繪畫，肯定會採用一種可表現地勢起伏、感受性強、且運用解剖學原理的地形圖式的畫法。

羅伊斯達爾(Jacob van Ruisdael, 1628–1682)，丘陵上有河與城堡的風景（局部），美國，辛辛那提美術館。在這裡地勢的高低起伏主要是用來導引畫中光線戲劇效果的媒介。畫中地形的凸起和凹陷、光線和陰影的交錯配置，對風景全貌具有加深的作用，同時也賦予造型力量與質感。

集中式風景畫

主題的核心

　　一個有趣的風景繪畫主題可以被壓縮為非常有限的景物組合：如一組岩石、一堆樹叢、一道蜿蜒的小徑、一棟建築物、一叢樹葉與枝枒……等等。這些小小的景物組合就已經足夠成為整幅畫作造型的主題了。然而，並非將這些景物組合分別散置在畫面的各個角落，而是將其整合為統一聚集的元素。這就是我們這裡所謂的集中式的風景畫。

　　集中式風景畫的繪畫原理，並非取決於畫景的寬度及長度，也不是根基於主題中，特別引人注意的獨特景點。不過，這不意味著畫家作畫時會有任何縛手縛腳的感覺，因為，畫家所取的這個景點本身即具有強烈的視覺效果，甚且足以喚起觀賞者的深層感動。

主題的選擇

　　當藝術家靈感一來時，要從

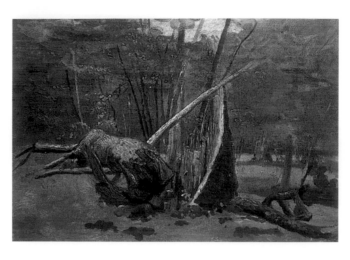

豐富多彩的風景中挑選一個具體的主題，其實絲毫不成問題。除非畫家腦海中早已醞釀了一個確定的概念，那麼，通常他的作法會是，讓自己拋卻自我而融入風景之中，然後畫下最吸引他注意的部分。不過，幾乎所有繪畫老手都有一個明顯的傾向，他們多半有某些自己習慣畫的主題類型，而這些主題類型正是形成他們獨特繪畫風格的決定性關鍵，也是促使他們循此來組織手邊所得到的主題元素。

　　一般說來，畫集中式風景畫的畫家通常會把畫作看做是一個自畫面中心發展開來的整體。而且，不論這個主題是明顯的由畫面核心發展，或是屬於比較模糊而分散的，這一類畫家都會依循自己特有的方式來詮釋畫作。

柯洛，楓丹白露的樹幹，私人收藏。

空間要素與集中式作品

　　我們這裡所謂的集中式的繪畫作品，可以視為獨立於透視法的一種空間呈現。顯而易見的，有些參考線匯聚於中心點的風景畫看起來也像是集中式的（一種純粹的透視法設計），但並不屬於我們這裡所指稱的：一個參考線的消失點並非風景畫的具體主題，而是一種抽象的元素。我們所說的畫作主題向核心發展，所指的是一種向中心聚集的造型結構，而不是意味著消失於地平線的某一點，因此，透視法在這裡並不適用。在這幾幅畫作中，畫家透過色彩的運用、造型景物的配置、以及匯聚於畫作中心的景物尺寸等來營造空間感。實際上，在這個畫作中出現的線條並不是如透視畫法般的放

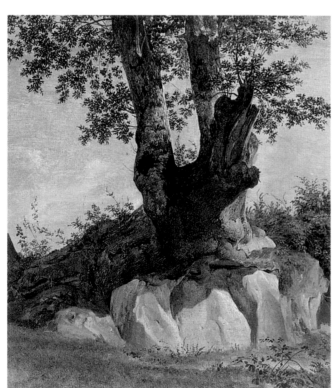

在第90至97頁的習作中，皮哥(Esther Olivé de Puig)將會按部就班地為我們示範集中式風景畫的特色。

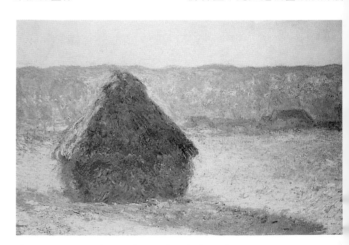

莫內，冬天的乾草垛，美國，波士頓市立美術館。

倫荷(Heinrich Reinhold, 1788–1825)，樹的習作，德國，漢堡市立美術館。

面對任何一個主題與任何一件物品時，應該要拋卻你的第一印象。如果你確實感動，你真摯的情感就會帶引你一一地將它表達於畫布上。——科洛(Camille Corot, 1796–1875)

射出來，而是另創一個淺層的圖樣。

與其他風景畫的繪畫方式一樣，集中式畫法（如一組房舍，或數個動植物的造型等）所具有的特色，其內涵包括之豐富，已足以顯現出完整的空間狀態，換句話說，它也同樣可以涵蓋數個景和導向畫作深部的線條，並且具有完整的空間結構，其效果會有點像一幅向內縮小的繪畫作品。這種類似小幅作品的畫作，很可能僅妝點出某些色塊，及一些較不明確的造型，以便製造出如實際風景般的掩映效果。

主題的中心點位置

此類畫作的發展中心或其核心位置無需絕對位於畫面的幾何中心點，我們可以斷言，大部分在這個章節中所示範的作品，其主題的發展多半不是從畫面的正中心開始。這一點可以歸因於畫家通常不願過度受限於嚴格對稱關係的制約。一般來說，大自然的景物也很少會有這樣的構圖表現。不過，上節所說的原理，同樣也可以適用在其主題發展中心未於畫布或畫紙的正中心點開展的畫作中：即畫作的視覺焦點是可以轉移的，這樣的結果也會使其視覺呈現顯得較為強烈。根據我們的觀察，一個很奇特的現象是，在大多數的作品中，畫家通常的作法是將主題開展的焦點位置，轉移到畫面的靠右處。這種特色與西方閱讀習慣有很大的關聯，他們的閱讀順序是由左向右，所以，便習慣將視覺暫停於書頁或插畫圖面的右側。此一習慣不論對畫家或觀賞者來說完全都是無意識的，我們可以輕而易舉地驗證出這個特別的傾向（經由各類作品的比對），我們可以試試看假設觀賞者所看到的作品，其主題是向左側發展的話，他們的視覺習慣是否仍然絲毫不會感到不適，便可以知曉。

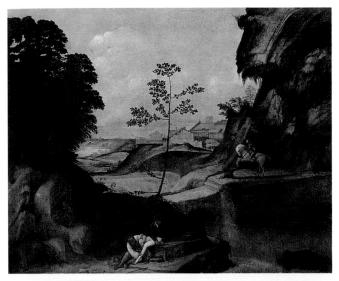

古奧喬尼 (Giorgione, 1477–1510)，日暮時分，英國倫敦，國家畫廊。

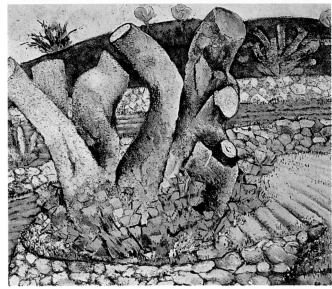

梅卡德，枯萎的角豆樹，西班牙，凡爾斯博物館。另一幅以樹幹為畫作中心主題的風景畫作品。畫家的意圖在這幅畫中表現得更具概括性，他將數個被截枝的樹幹表現得有如雕塑般的一個整體，但卻各別向畫面空間不同的方向伸展。

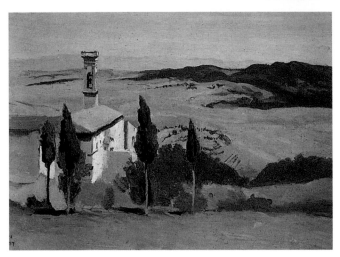

柯洛(1796–1875)，佛特拉、教堂與鐘樓，私人收藏。此畫中所表現的中心主題已足夠傳達全景旨趣，幾乎無需贅言。畫家為了創造畫面生趣，及避免過度對稱的單調，便將視覺焦點轉移到畫作的另一端。

關於畫作主題的中心位置，即全景式的作品：
參考第20及21頁；第28及29頁。

環抱式風景畫

無地平線的風景畫

當我們深入叢林之中，或到一處林葉茂密的廣闊公園，眼前的景象會頓時改變，視線所及的範圍不再像身處於其外般遼闊，反而局限於一個封閉的空間。首先注意到的不同點是，原本清晰的地平線現在已經消失了，連同表現空間深度感的層層地面、及以色階差異凸顯的各個景都不再是畫家重視的要素。往常用來製造明顯對比的天空和大地也不再被強調，兩者之間已不具備相互對立或緊密連結的必要。這種主題類型的畫作我們稱之為環抱式風景畫，因為只要將這類畫作攤開在觀賞者眼前，他們會立即發現，自己宛如被重重包圍了起來。從繪畫的觀點來看，這類特殊的繪畫題材相當有趣，同時也為習於以一般視覺觀察來作畫的畫家，提供更多發揮的可能性。

之前我們提到的風景畫原理，都將地平線明確表現出來視為必要。因此，我們可以在畫作中看到一條用來表示地平線的明顯線條。如今這條清楚的地平線已消失，取而代之的，是由植物及地形起伏所共同建構的數種差別各異的地平線。如此一來，畫布上方就不再特別安排一個景（即天空），只為了將畫作主題豐富為一個由各個分立於不同距離的漸層景點，這也是一般所習見的比較精細的處理方式。總而言之，這裡所指的就是，畫家會對畫作前景中的景物，即較靠近觀賞者的部位多予著墨，這樣的情形，也較容易被看成如壁毯式的效果一般，而非如刻意營造空間深度感的作品類型。

居於主導地位的樹幹

在環抱式風景畫中，樹幹無可避免地多居於畫作的主導地位。而在前述類型的風景畫中，這個地位通常是保留給天空

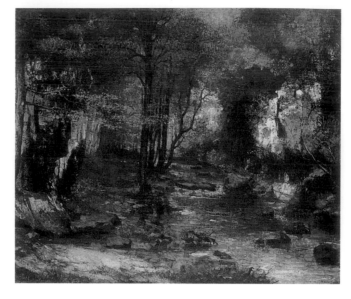

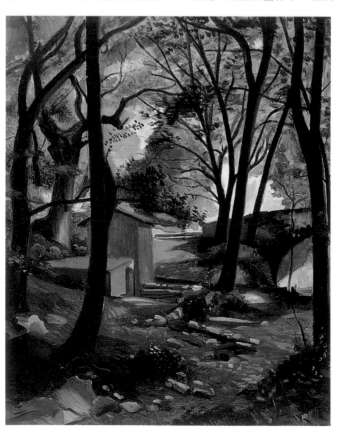

在第98到105頁的習作中，費隆(Miquel Ferrón)按部就班的一步一步示範環抱式風景畫的技法。

的。這項特色正好提供畫家一個可以自由支配線條描繪的機會，透過木紋結構的精心刻畫，創造視覺上的吸引力。有很多畫家更竭盡所能將這種可能性發揮到極限，他們藉由樹幹枝枒的蜿蜒和扭曲，為畫面烘托出一股帶有強烈裝飾風格的抒情感；更透過誇張或延伸動線的手法，尋求另一種和諧的韻律感。

在此一類型的畫作中，從樹

幹呈現的造型，即透過彎曲程度的設計，和它表現出來的裝飾性特點，也可隱含出畫面景物安排的空間感。畫家藉由樹幹造型的分佈，可以取得整個畫面的協調，並且可以透過樹幹伸展方向的安排，如向遠景處伸展，或向前景，即朝向觀賞者的方向放射過來，以達到空間環境的組織與配置。

光線與植物造型

提及封閉式或稱環抱式風景畫的光線安排，可以說是一個非常有趣的課題，有時候甚至是非常壯觀的。開放式風景畫的光線來源都帶有一致性，也就是說，都來自於天空、或穿梭雲間的光芒；而環抱式風景畫中，其光源則取決於枝幹、植被的生長狀況，所創造出來的光線效果千變萬化。首先，此類畫作的畫面上部就非如開放式畫作的天空般，必定是清晰且明亮，反而可能相當的暗沈；明亮的部位則安排在畫面的中央，以便呈現出風景的空間深度感（猶如為畫作開啟一個窗口）。另一項普遍的特色是，光線的設計多半穿梭掩映於樹葉及枝幹間，彷彿是一種發光的鑲嵌圖案。這種畫作的光線特性多元化的程度可比之植物的種類繁如萬丈星河：例如可以是逆光的、直接受光的、滲透式的光源、或是染成葉片色彩的光線效果等等。

這種光線所帶出來的特殊自然效果，有些因為直接受光顯得特別耀眼，有些則遮掩於陰影中而模糊，這些都有助於畫

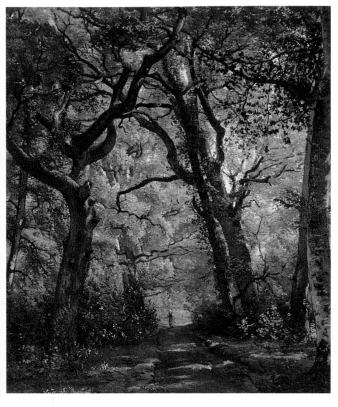

都迪雷克斯(Dutilleux, 1807–1865)，<u>灌木叢林</u>，法國阿拉斯，美術館。

桑也，<u>馬堤內河的洗衣婦</u>，私人收藏。

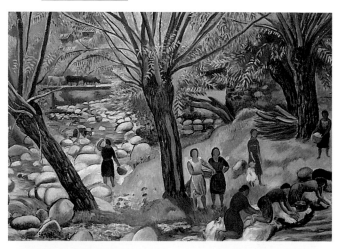

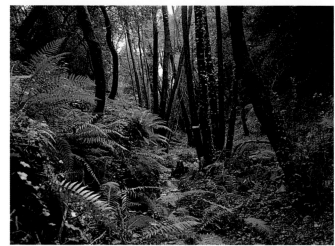

家運用明暗對照法來呈現植物本身特有的紋理結構。

抽象技巧的應用

由於環抱式風景畫本身所具有的特性，畫家可以用抽象式的手法來詮釋其意念。因此，一旦遇到連續性的造型或色彩，畫家就不會選擇較為明顯的具象化的參考造型（如地平線、雲彩、山巒等）；而是致力於思索如何將眼前的景物透過植物、光線、或色彩中較具表現力的部分來表達。而光影變化之豐富性，正可以引導觀賞者的視線集中於畫面主題明暗色塊的交錯配置，以及光線和陰影的細微轉變。從另一個角度來看，環抱式風景畫無需為了看起來具吸引力而要求結構上的嚴謹；相反的，講求造型與色彩的流暢，和一絲絲輕柔的朦朧感即成為其獨樹一格的動人之處。環抱式風景畫所具有的特點，對於一些崇尚自由

和自然風格，且偏好整體性的效果而不求細部精準描繪的畫家而言，是一種甚具啟發性的最佳發揮途徑。

這幅草圖是以上面這張攝影作品為底稿，用線條詮釋出來的結果。環抱式風景畫最大的繪畫關注焦點即在於，如何使整幅畫面的對比作用，和其他的造型資源都發揮出最大的可能性。而不是像一般的風景畫一樣，處處考慮畫面水平式的分割結構。

關於畫面的韻律感：
參考第26及27頁。

關於水平線的參考作用：
參考第20及21頁。

全景式或複合式風景畫

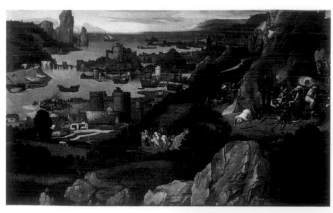

巴特尼葉爾 (Joachim Patinir, 1485–1524)，聖卡達莉娜殉道圖（局部），奧地利維也納，藝術史美術館。巴提尼是複合式風景畫的繪畫大師。畫家運用敏銳的繪畫技巧，組合各種不同的風景片段和有意義的景點，另創一幅深具影響力的雄偉大作。

吉奧喬尼，摩賽斯習作（局部）。

大全景

一種大全景式的鳥瞰（例如在風和日麗的天候裡，從山上眺望寬闊河谷）是喜歡原野風光遊客的最愛，同時也是一些風景畫家偏好的取景方式之一。乍看之下，值得引起畫家注意的醒目主題似乎不多：攝入畫家腦海中的景物印象，即其寬闊和巍峨，移至畫布中主要也會著意於呈現其壯麗的特色。而這個結果和一些畫家習於自歷史故事中擷取靈感，運用想像力畫出壯闊主題的畫作一樣，只不過此類風景畫作對畫家而言，則隱藏了更多的陷阱。

實際上，畫家對於此種風景主題所隱含的寬敞遼闊氣勢，可能無法立即分毫無差地傳導到畫布上；即使畫家竭盡所能地忠實複製眼前景物的所有細節，畫出來的結果仍舊可能無法如初見時所獲致的第一印象，甚至易於流為內容貧乏，這一點就不是以一個具體的主題入畫般那麼容易掌握。這種貧乏就好比一個業餘的攝影愛好者經常會犯的毛病一樣，總是試圖用一個小小的鏡頭來捕捉所有的景象。

造型與尺寸

一個大範圍的風景畫之所以很難直接表現出來，主要原因在於畫家必須在一個有限的尺寸下，呈現出所有各種不同造型的豐富性。各類造型及其色彩，在一幅畫作中都各別具有決定性的意義：若風景主題中到處是細微渺小又不是很清晰的造型，那麼，就無法保證能夠呈現出應有的效果。更何況，以我們的視覺來說，實際面對自然景觀和觀賞一幅畫作是絕對截然不同的。面對實景時，我們的視覺作用會無意識地統合我們自外界連續接收而來的訊息，之後建構一個完整的影像再傳導至我們的記憶中；而面對一幅繪畫作品，其表達的力量則單純來自於畫作賦予的單一概念。單看我們在這個單元所談到的風景畫範例，即從實景中接收到的各種不同概念而呈現出來的作品數量（當我們的視線瀏覽整個風景時），就要比面對實際風景所感受到的還多得多。因此，結合起來的最後感受便很難一一忠實的複製出來。這裡我們所稱的複合式的風景畫便是指，畫家組合實際風景中的概念或片段，然後另外創新一個類似效果的畫作出來，而不是準確無誤地複製它。風景主題中所有元素的造型及尺寸，便可根據其在畫中所應扮演的角色重要與否，經由適度地改變之後，達到最完美的配置。

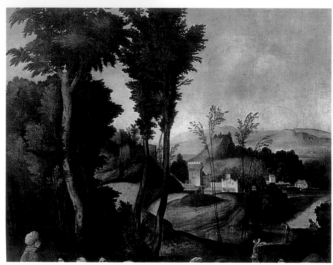

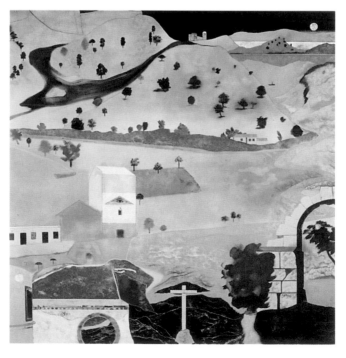

基塔伊(Ron Kitaj, 1932–)，湖畔之地，私人收藏。這是一幅稀有的當代複合式風景畫作之一；此畫用一種隔世的觀點，並套用文藝復興時期的繪畫技巧，所創造出來的風景鳥瞰作品。

比較看看那些複合式風景畫，它們那莊嚴秀麗的結構，和它們以最美好的現代風景畫作，濃縮世界萬物於一個觀點的統合，正好可以讓我們衡量及反思我們自己的墮落與頹廢。——洛特(André Lothe, 1892–1961)

揀選與組合

複合式風景畫的基本原理即在於如何挑選和組合對主題來說有意義的元素，取決的標準不外乎景物的尺寸大小、造型與色彩，並根據畫作原則和實際的色相差異來輪番配置。因此，我們可以稱複合式風景畫實際上就是某種主題的自由創作。不過，複合式風景畫所詮釋出來的主題與實景也許差異甚大，可以說它是一種經畫家重新過濾而成的自主性創作，但是它的繪畫主題來源卻都本於實際的景物。這種繪畫方式多為十九世紀印象派及寫實派之前的大多數古典風景畫家所沿用；這些藝術家通常以自然實景寫生的草圖為本，再到畫室中完成他們的創作。這之間他們所從事的，就是組合同一

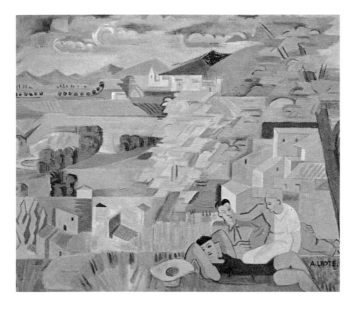

主題的各個視點，甚至不同風景的題材，也可能被他們所採用。創作的自由度充分解釋出

洛特，米爾曼德，私人收藏。此幅為文藝復興時期的大全景式風景畫，畫家透過立體主義式的多色稜鏡拼繪而成。

複合式風景畫之所以傾向帶有宏偉特色，且如史詩般波瀾壯闊，甚至成為不朽鉅作的原因。

複合式風景畫與自然寫生

現在的畫家中致力於我們這裡所稱的複合式風景畫的並不太多。以當代而言，在立體主義風行的時期及其隨後的數年，這種類型的繪畫方式曾經

有過一段高峰期，當時的畫作都是在畫室中完成。在那個時期，反印象派的風潮正盛行著，繪畫作品充滿建築式的以及結構學式的風格。這個風潮過了以後，複合式風景畫的現代版本更與抽象繪畫緊密結合，畫家更可以自由的擷取創作靈感，結合風景留存於記憶中的實際感受而不去理會寫實的再現。除此之外，複合式風景畫對於立即捕捉自然風景的瞬息萬變確實無濟於事，而後者正是現今許多從事自然戶外寫生風景畫家所要求的基本原則之一。不過，它卻提供了另一項饒富趣味的選擇，即讓那些喜歡待在畫室裡，根據寫生的草圖來精心修潤作品的畫家，或是另一些習於面對實景先畫草稿，再到畫室中完成畫作的畫家們有更多不同的發揮空間。

甘巴諾拉(Domenico Campagnola, 1500–1564)，牧者與樂師，法國巴黎，羅浮宮。從版畫中可以看出，草圖近景處的樹叢被複製於版畫的遠景塔樓前；而草圖較遠處的樹叢則被搬移為版畫右下角的灌木構圖。在另一幅草圖中，右邊的建築物被塔樓所取代，並且以一個較遠及較高的視野成為版畫的一部分。

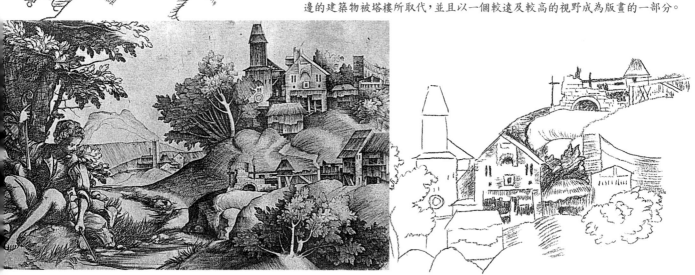

關於複合式風景畫大師作品評析：
參考第10及11頁。

色譜理論

傳統調色盤

如同其他繪畫類型一樣，風景畫家若使用傳統調色盤，則其色域是非常有限的。一般來說，其所配備的基本色彩是以藍色系及亮灰色系為主，另一端則為深栗色及土色，可能頂多再加一到兩種綠色系的顏料。右圖是常用的色譜示意圖，當然也可能會有例外的情況，因為在印象主義之前的每個繪畫流派，多半有自己慣用的色譜。不過，我們還是可以藉此看出，幾乎所有傳統調色盤使用者的色彩選擇都相當地有限，而當他們運用於風景畫作時，也都套用相同的色彩系統模式。泰納 (Joseph Mallord William Turner, 1775–1851)是一位色彩學的革命大師，他自己本身也是使用極有限的調色盤，只不過他通常都以赭色和黃色來取代土色。他同樣也是借助一些非常相似的色彩組合來詮釋所有類型的風景主題。

由經驗得知，有限調色盤的使用，可以讓畫家在經過幾番的修改後，類似的元素仍然可以拿來適用於各類風景主題的畫作中，並且穩當地確保畫面色彩的和諧。但是並非任何一種色彩的選擇，都能保證得到完美的成果；大體上，一組過暗的調色盤，是無法在風景畫作上發揮太大功效的，尤其是栗色系及綠色系都同時過暗過濃時，更是如此。

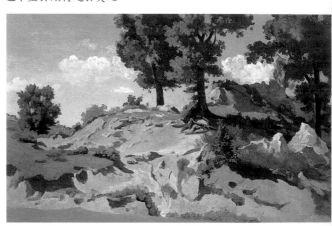

柯洛所用的調色盤是傾向寫實主義的風景畫中運用傳統調色盤的典型代表。有限的色域範圍同樣可以讓畫家恰如其分的詮釋各類主題，且使畫家在發揮最大的可能，去致力於空間感的營造時，畫面也不至於顯得過於突兀。

這是梵谷寫給他弟弟的信中所畫的調色盤草圖，其中顯示了他在1882年間所運用的調色彩。同時他也在信中說明：「這是一個多用途的實用調色盤：群青色、洋紅、和一些唯有在必要時才添加的其他色彩。」(1882)

梵谷，岩石，美國，波士頓市立美術館。

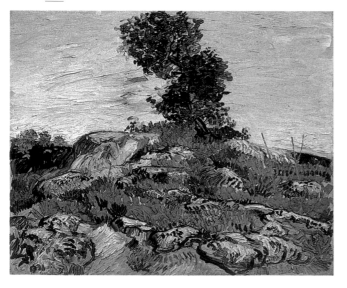

當色彩的運用是以一種合乎邏輯且恰如其分的原則來調配時，色彩的混和就會發揮最大的效用；而畫家就有能力可以熟練地掌握各種色彩的使用，就如同音樂家與他的樂器一樣，對於如何及自何處去找出樂譜的音符永遠了然於心。史塔瑞——(G.A.Storey)

柯洛，蜿蜒小徑，私人收藏。赭色、淡綠色，再加上土色及暖色陰影等，是柯洛寫實主義畫風的用色特點。這一類畫作用色的特點之一，就是經常會藉由較濃色調之間的轉變，來達到調和畫面色彩的目的。而柯洛風景畫最具特色的地方即在於其主題色調運用的謹慎度；因為色調間所產生的對比效果，正是賦予此畫生命力的關鍵，而其色彩的調配也遵循這個重要法則。

為了進一步說明，我們以柯洛這位古典風景畫派的代表大師為例（這裡之所以稱古典是因為其作品在風景畫的藝術領域中，向來居執牛耳之地位，同時他也是一位偉大傳統的肇始者）。從他這幅作品中，我們試著再現他當初所用的調色盤：白色、翡翠綠、鉻綠、焦土黃、正土黃、暗土色、黃褐色、和群青色或鈷藍。顯而易見的，在這個調色盤中，並沒有紅色系的顏料。它們在傳統風景畫中，多半帶有緩和的作用（用來畫人物或建築物）。一般它們都被區分為英格蘭紅或馬爾斯黃，一種赤陶類的紅，也就是一種比朱砂的紅要接近栗色的紅色顏料。

印象派的調色盤

印象派風景畫家的異軍突起代表了一個傳統風景畫技法演變的遞嬗。他們所引用的色譜不同於以往，他們偏好使用亮麗、且能量飽滿的色彩，並用一種充滿表現力的方式來詮釋古典風景畫派視為稀鬆平常的光線變化。較之以往，印象派畫家調色盤（經常被稱為是純淨的調色盤）的色域擴充了許多，藉此也可更完美的傳達物體經由光線照射後所可能呈現的多元色彩變化，他們甚至採用許多前期時被視為荒誕古怪的色彩。印象派大師們其實並不極力尋求色彩系統的絕對平衡，反而全心致力於詮釋各個不同時刻的光影變化，並根據瞬間的感受來調整色彩之間的關係和對比，因此，他們的藝術創作就絕不會是大自然靜態的單純描述。多虧貝納(Émile Bernard, 1868–1941)，我們得以窺知印象派畫家中最傑出的調色盤之一，即當代著名的普羅旺斯繪畫名家塞尚所使用的調色盤：鉛白、鮮黃、那不勒斯黃、鉻黃、黃褐色、紅褐色、正土黃、焦土黃、朱砂、洋紅、胭脂紅、天竺葵紅、維洛尼斯綠、翡翠綠、土綠色、鈷藍、群青、普魯士藍以及黑色。他使用了將近二十種色彩，不但避免了過度無節制的混色，同時也擴充了色彩在黑色與白色明暗度之間的漸層距離。印象派畫家對於色彩運用的另一項重要貢獻，是將以往採用色調對比（即相似色調在明與暗之間的漸層關係）的習慣，以不同色彩之間的對比來取代。舉例來說，他們用不同程度的藍來取代慣用於表示陰影部分的暗色調。而塞尚更猶有過之，在表現陰影的技巧方面，他超越了僅用藍色調的時尚，而大膽地採用暖色調來發揮他的靈感，例如土色、紅色、和洋紅系列。

自印象派以後，很多藝術家

根據與其同時期的貝納的見證，在塞尚的調色盤中，其所採用的色域之複雜，足可讓這位偉大的風景畫大師的混色工作減少到最低程度，同時也讓他的作品呈現出無與倫比的豐富多彩。

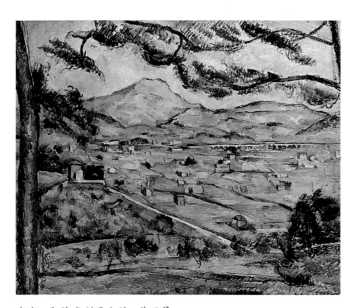

塞尚，聖維多利亞山脈，美國華盛頓，菲力普收藏館。塞尚在構築這幅畫時，是以一種經過精心計算的細微筆觸仔細畫出，雖然較為精細，但也屬於印象派畫風的方式。藉由這些色彩的應用，畫家在畫中呈現了整體和諧的豐富美感。

均試圖將自己運用的調色盤系統化，但其方式有時不免流於複雜，如秀拉(Georges Seurat, 1859–1891)即是一例。他將12種純色成列安排，再加上12種調入白色的相同色調，另外再加12組用來和個別色彩混調的純白色：這樣的調色盤對一個不習於如此系統化處理色彩的畫家而言，幾乎無從畫起，不過，這種方式卻可讓色彩的應用達到無與倫比的純淨境界。

調色盤的選擇

如同其他時期的畫家一樣，當今的風景畫家也同樣需選擇屬於自己的調色盤。然而，以前的畫家可以恣意因襲前人穩當的傳統習慣，但當代在失去這個支柱的情況下，畫家在做任何一項選擇之前，就必須先建構一個清楚的概念，即究竟他們的創作意圖是什麼，然後才得以做較明確的選擇。總的來說，在這個單元裡我們雖然評析了兩大選擇方式，但實際上，在這兩者之間仍舊存在著許多的可能性，端視畫家本身所尋求的是一種有如山雨欲來的震撼效果，或者是一種內蘊的平衡美感。當然，選擇的決定同樣也取決於畫家喜好的構圖主題。豐富多樣的構圖需有豐富的色彩變化且足夠充裕的調色盤為前提，這個條件對於喜於強調光線強度的風景畫家而言，更是重要。而想在畫作中表現一股簡樸與強烈次序感基調者，則會傾向於選擇色調較少變化的主題或以強調和諧感為主的調色盤入畫。

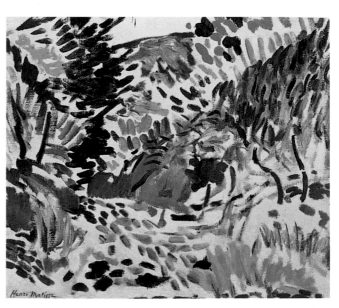

馬諦斯，科利爾風景，美國紐約，現代美術館。一些如同這幅畫的作品中，畫家採用印象派大師的典型調色盤內容，而用一種表現主義的方式來詮釋畫作。

我們非常感激調色盤為我們帶來的欣喜，它本身實際上就是所有偉大藝術作品的傑作。——康丁斯基(Vassily Kandinsky, 1866–1944)

關於色域選擇的各種不同的可能性，我們將在第52至65頁中深入研析。

固有色和詮釋色

客觀色彩

色彩和它所創造出來的繽紛世界一直是藝術創作者和科學家們所關注的焦點，但一個無可否認的事實是，它帶給人們的感受常因一個細微外在因素變化無窮的特質，而讓我們無法用一個較為客觀的方式來呈現。或許，一個實際去體驗的證明就可以表明清楚：即從大自然的經驗中去實際體會。天空的色彩有可能比一抹淡淡的陰影（例如一扇處於陰影中的門）要明亮千倍以上，但是，在畫布上，明亮的天空卻不見得會比一道陰影亮麗20倍。倘若我們將這種光線的差異解釋成是用色濃度的問題，客觀地來說，我們會察覺要完全表現出大自然的色彩竟然是不可能的事：因為沒有任何一種方法可以完全忠實地製造出一個複製品。因此，所有畫家實際上做的，不論有意或無意，都是將留存在自己腦海中的風景圖像，做一番再詮釋的工作而轉載到畫布上。這個再詮釋的工作便會使原有的光線趨於緩和，而陰影則會被賦予較多的生命力，以便符合畫家過去對於物體色彩的經驗。從這樣的經驗裡，我們得知被光線照得最亮的葉片，它們原本的顏色仍然還是綠色的，而非它們所看起來的一種幾乎近似白色的顏色。或者是一個處於陰影處的紅色物體，即使確實看起來帶有一種深棕色的色調，但它實際上還是保有它原來的紅色。色彩經久不變的特質，和它不因不同程度光線強度的照射而改變其不變本質的特色，其實是由於我們對於物體顏色原已保有一種固定認知的結果，也就是說：我們都是以一種客觀的態度去看待它。然而實際上，我們所看到的物體色彩應該是無時無刻都在變化的。由此之故，繪畫對於光線與陰影的處理方式，和照相機的攝影原理完全相反，我們可

以藉著畫布平衡光線照射程度的差距，不論是位於亮處或者是暗處的色彩，仔細觀察出細節部分，再創造出我們所要呈現的效果。

固有色

風景中各種元素的固有色指的就是我們剛剛所提到的色彩經久不變的特質：雖然色彩會隨著光線的照射作用而變化萬千，但我們的視覺作用卻會自動平衡其間的差異，並且把固有的色彩安插到景物中的每一個部分（如灰褐色是土壤的顏色、某些綠色是草坪的顏色、某些特別的綠色則屬於樹木的顏色等等）。寫實主義畫派的其中一個原理就是，將物體固有色以及其在光線和陰影的作用下產生或亮或暗的現象忠實呈

現出來。在風景畫的領域裡，這一點和他們普遍使用有限的傳統調色盤有關，運用固有色使得風景元素中色彩表現力顯得相當的局限：綠色、灰色、赭色、土色、天空藍及少數的其他顏色。忠於傳達固有色的結果也迫使他們所能使用的色

固有色和詮釋色

44

色彩

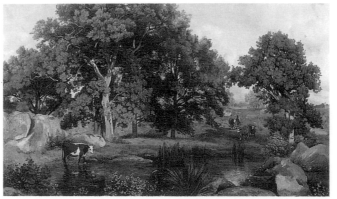

柯洛，楓丹白露森林，美國，波士頓市立美術館。畫家所展現的景物色彩就如同原本所有的色彩一樣，對於光線投射所可能產生的瞬息萬變不做過多著墨。

馬克也(Albert Marquet, 1875–1947)，聖崔貝司的松樹，私人收藏。馬克也所受的印象主義繪畫訓練，充分解釋出他為何對於大自然肇因於光線而產生萬種情態的現象感到興趣。

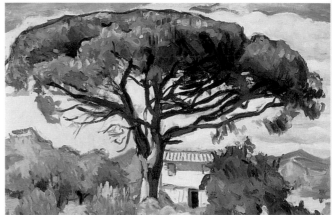

域範圍極小，這種情況意味著他們在做色彩的處理時，只能選擇物體的顏色加入暗色來表現陰影的效果，但這往往會導致色調趨向於棕褐色：例如，一株樹樹冠的陰影部分是用一種灰土的綠色（即用黑色或土色混合後所得出的綠色）。因此，以固有色來作畫即是拿色彩對比（亮度較高的顏色），來和明暗度做對比（灰色或棕色色調）結合；一旦畫面充斥過多不同的色彩，其結果無可避免地便會顯得一片混濁；公認的唯一解決之道便是要限定於僅用有限的調色盤來上色了。

馬諦斯，科利爾一景，俄羅斯聖彼得堡，赫米塔吉美術館。這一類的風景畫是採用固有色入畫的相對極端例子。畫家對光線做了相當激越騷動的詮釋，完全無視於現實中景物的真實色彩，只尋求最強烈的對比效果。

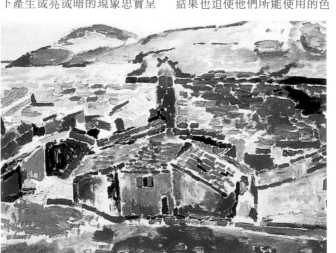

在第152至159頁中，女畫家杜蘭(Marta Durán)示範了一連串耐人尋味的風景畫，我們可以藉以練習色彩詮釋的步驟。

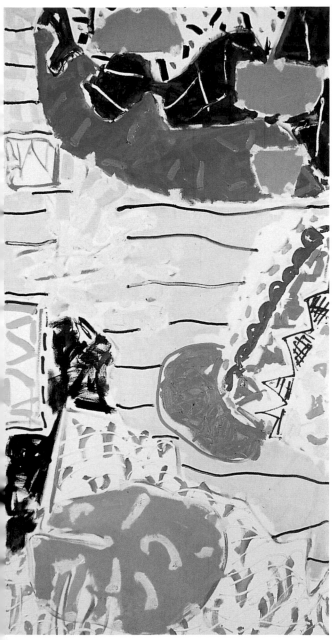

變化的現象忽略或甚至完全予以摒除。從另一個角度來看，詮釋一詞即意味著致力於感受物體受光而產生的轉變。換句話說，即務求拋卻腦海中的圖像修正工作，和自然而然生成的疏離作用，而專心一意去處理純粹由視覺接收到的訊息。這也就是許多印象派繪畫大師普遍共有的態度。這種作畫態度的極端例子，甚至有將原本在風景畫中的固態物體，在畫家的靈感帶動下，消溶於一片色塊和其倒射的虹彩中，宛如色彩的蒸騰一般。我們可以在莫內的晚期作品中看到一些這樣的極端例子，且從他給一位年輕畫家的忠告裡，看出他的繪畫理念其實相當的清晰明確：「當你要開始作畫時，你應該要試著忘掉所有呈現在你眼前的實體，像是樹木、房舍、原野等等。你只要想：這裡有一個小小的藍色正方形、一個

紅色矩形、一道黃色線條。然後揮灑出你所看到的顏色和你認為確實的形狀，直到你覺得畫中的景物就彷彿是你第一次凝視這一片風景一樣。」

但對絕大多數的風景畫家來說，詮釋色彩就是要忠於傳達出緊盯著主題中物體的結構，而得到的純粹感受。他們會去尋找出色彩表達的多彩多姿，但卻也想導入必要的指引，使樹幹、丘陵、岩石、灌木叢等等，都能保留它們的完整性，而不至於瓦解於一片鬆散的色塊當中。

事實上，除了一些屈指可數的特例以外，我們幾乎不可能完全忘記景物的造型，和我們早已習以為常的物體色彩，而真的以一種絕對的赤子之心來看待一切；我們過去的經驗畢竟還是會不斷地來修正我們的視覺接收結果。

黑龍(Patrick Heron, 1920-)，希尼庭園畫，私人收藏。這是一幅幾近於抽象的風景畫，也流露出自然風景主題的極端自由派的詮釋畫風。

詮釋色

固有色的使用反映出一種真實視覺經驗的強烈疏離：因為我們僅保留了物體原本的固有色彩，和為表現其陰影所使用的固有色的低階色彩，而將物體由於受光使其本身色彩產生

莫內，日本橋，美國，波士頓市立美術館。莫內是在以固有色畫風景畫當道時期，積極打破此一傳統的先驅者。

如果是色彩本身使我們有撲朔迷離的感覺，理所當然，我們就無法忽視它令人費解的特性進而去使用它；但我們也絕不會用它來定義物體的形狀，而是用來創造出由它所散發出來的音樂性的感受、它潛藏的內涵、它的神祕，以及它叫人迷惑的地方。——高更(Paul Gauguin, 1848–1903)

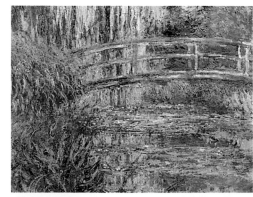

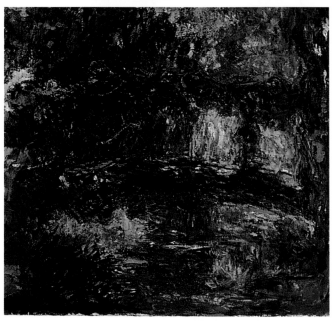

造型與色彩的關係

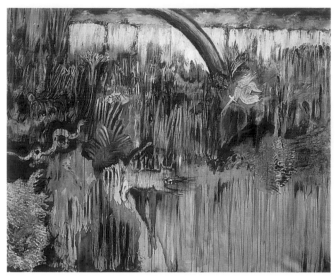

色彩與輪廓

一幅純粹由線條構成的風景畫,一張任何主題的鉛筆素描,藉由清晰明朗的筆觸,不僅畫家所冀望的所有細節一一呈現,各種物體的造型也都可以被生靈活現地勾勒出來。素描者透過線條的描繪,或在輪廓線條不做過多改變的情況下,只要不尋求強烈的明暗對比,某些明暗技巧的適度處理,就足以暗示出光線的存在了。不論是處理明暗對比或用色技巧,適度改變物體輪廓事實上是必要的。因為這兩者都是經過光線作用後的結果,而光線的照射會形成某些區域特別凸顯,另一些區域則顯得較為隱蔽,這一點很容易得到證實。一幅用線條勾勒得非常完整立體的風景素描,一旦上色,其氣勢便被削弱,就好像只是在表面敷上一層膚淺的色彩罷了:因為造型呈現鬆脫感,彼此之間好像失去了連結一樣,畫面沒有一點空間感,已經不再是一個完備的整體。要使畫面找回整體感,這幅素描應該要預留色彩揮灑的空間,因為顏料多多少少會溢出線條之外。一幅風景畫作品的素描草圖,照理說應該只是用來建構光線及色彩對比的基礎而已。

諾艾(Luis Felipe Noé, 1953–),傳教者的沉思,私人收藏。

泰納,有河的風景,法國巴黎,羅浮宮。

素描與色塊

在風景畫創作過程中,素描和色彩的關係會經過畫家一再不斷地做各種處理,不過,這些處理到最後幾乎都會被安排重合於一點:因為輪廓實際上是色塊與色塊間對比效果的呈現。這些色塊或多或少要符合物體真實的輪廓,不過這些真實的輪廓卻不是決定色塊造型的最後關鍵。在陰暗背景上的一個明亮色塊,就可以顯現出一些輪廓,那就是一個造型了:因為自然界的任何一個造型都可以被看做是色彩的揉和(很多畫家也以這樣的認知來看待萬物景象),所以畫家可以同時處理色彩和造型的問題而不產生衝突。一幅風景畫中某些無

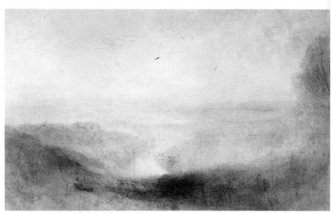

法區別出色調對比的部位,要看出造型的所在也是不可能的事,就算是在實際真實的景物中,這個部位包含再多的細部描繪也是一樣。一些想要在畫面上表現出這些細節的畫家,就會試著在上色後,回到該部位將這些細節用線條描繪出來,而不再給予什麼特別的著色。這種作畫過程顯現出在風景繪畫的領域中,線條和色彩的關係是彼此互相獨立的。

像風景畫這樣的作業方式,就好比在作連續織錦的細緻加工一樣,畫中每一個景物的造型都有一個色彩來搭配。若在一幅風景畫作品中有不需細部描繪的部位(例如一道河流的河面或一個湖泊的湖面),畫家就必須減少對比的對應效果,一方面使它們不要產生輪廓的錯置,另一方面也可使河水或湖水的水面看起來有一個整體連續的感覺。

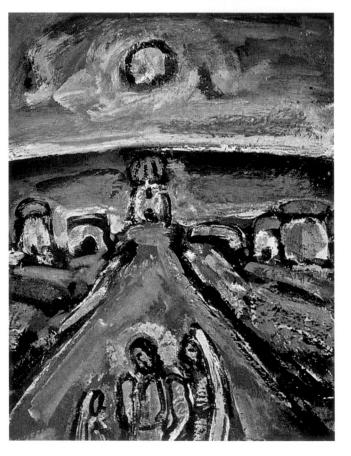

盧奧 (Georges Rouault, 1817–1958),夕照,私人收藏。

在第112至117頁中,布萊納(Manel Plana)為我們示範一幅水彩風景畫的作畫過程,當中我們將詳盡清楚地附上步驟解說。

同時對比

　　同時對比是畫家用來界定物體輪廓的一種技巧。其主要重點在於增加一個色彩的亮度或使一個色彩暗沉，以便凸顯出物體的輪廓，事實上，這種作用方式得出來的結果和實景略有不同。例如：為了表現出地平線上山巒的邊線，畫家可能會將山巒的邊緣線弄得較暗點，並且在想要有清晰輪廓的部位，選擇與天空連接的地方弄得亮一些；輪流在邊線的兩頭做一些加暗的處理，主要目的就是要讓物體的輪廓線以比較自然的樣貌出現。但是如果這樣的處理做得太過機械化，每一個景點的造型就會顯得格格不入且彼此疏離，因此，同時對比的採用與否應用在要把輪廓描繪準確時。

色彩的組合

　　由於線條式的作品無法完全界定出景物的造型，我們同時還必須考慮作品中的色彩問題。色彩的組合條件應取決於整幅圖畫構成的基本色調（如冷色調或暖色調，土色調或要營造一種特殊的氣氛等等），再由這個主基調決定其餘景點造型的色彩配置。畫家在選擇色彩時，應注意每個造型彼此之間的連貫問題，如果是基本色調色域範圍外的色彩，就算實景中確實有，也最好排除在外，否則很可能會產生不協調的後果。當然，很多畫家會習慣添入一些自創的色彩，那些色彩在實景中實際上並不存在，但畫家可能認為這些色彩可以使畫面色彩和諧的一致性顯得更加具有說服力，而採取這樣的策略。若在用色方面完全的恣意妄為，很可能會使這幅風景作品呈現出荒謬不堪的景象，為避免造成這種不協調的結果，找尋出一個符合主題內涵，同時也呼應那一股激發畫家靈感的色彩基調是極其必要的。

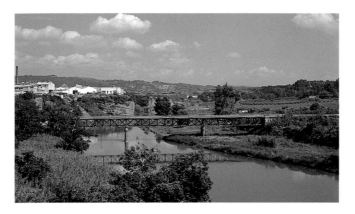

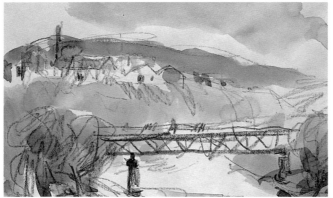

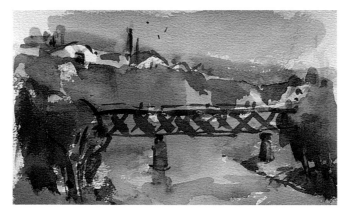

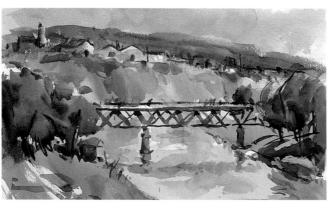

雖則那些偉大的壁畫創作家距今人事已渺，面對他們的作品，我們猶如滄海一粟，但只要是精雕細琢、刻意經營過的藝術創作，必定蘊合一種特出的韻律感，足以襯托出畫作肌理中精妙而細緻的關係。——羅奧(Georges Rouault, 1817–1958)，1937。

　　聽從初始時喚起畫家心中的那一股悸動，忠於那些可以傳達這股悸動的色彩，那麼，你就可以獲得完全的自由，全心全意地發揮你所有的感動。

　　我們仔細觀察一下這幾幅布萊納以同一個風景點所畫的作品。在這裡我們可以看出他為了表現造型與色彩之間的關係，分別採用了個別不同線條與色塊的組合，來組織風景中的所有元素。

　　這幅小型的草圖素描是對主題景物的粗略勾勒，其間所安排的色塊和線條具有預先處理景物造型和尺寸大小的功能。我們可以看得出來，線條和色塊的組成是個別獨立的，不過，卻互為相輔相成。

　　第二張相同主題的繪圖中，畫家加入一些明暗度的對比效果，因此，在這裡他用比上一幅還要粗且明顯的線條來安排。這些粗線條同時也具有與大片色塊相同的作用，共同融入此幅風景畫所展現的明亮效果中。

　　線條構圖與色彩在此幅畫中的調和方式比前兩幅畫更為複雜。不過，畫中線條卻顯得更具有生命力，相對於色彩而言也更有自主性。色彩本身也充分發揮其凸顯和界定景物造型的功能。

欲進一步探討斜坡上各種的色彩組合情形，請參閱第52至65頁。

風景主題的色彩明暗度

明暗度與光線

所謂的明暗度即明亮與陰暗的程度，它同時可以指灰色調（白色和黑色是灰色系中明暗度相對的兩個極端），也可以指其他色彩而言，所以，色彩本身也可能牽扯到色調明暗度的問題，也就是說，這個色彩較明亮或較陰暗。但是如果我們講明亮色塊或陰暗色塊，同時也涉及到光線的問題，換言之，處理色彩明暗度問題也是在做風景畫的亮度處理。一幅畫會帶給人明亮的感覺，必須歸因於其明暗度配置問題處理得適切。有一點正好與我們一般人所認為的相反，如果畫家將暗色調拿來與亮色調做比較的話，這種明亮的感覺不見得會顯得更為強烈，要是畫家好好規畫一些中間明度的色彩，也就是我們所說的中間色，反而可以得到更大的功效。幸虧有了這些中間明度的色彩，才使得從光明到黑暗的呈現過程趨於漸進式，同時，也使得風景畫所畫出來的結果較為自然，也更具有說服力。

我們可見自然界中的色彩明暗度總是以漸層的方式來呈現，著名的繪畫技巧如空氣透視法，其所運用的技巧就是在空氣間，插入猶如在一片薄紗中瀰漫滲透出光線的效果，因此，遠景部分的景致必定看起來較為柔和，而且比起前景來，所刻意製造的對比效果也會相對減少。這種漸層方式的安排必然是漸進式的，絕不會有劇烈的轉變，就某種程度來說，畫家也藉此來製造出空間的深度感。很多風景畫家透過色彩明暗度的安排來複製空氣透視法的效果；另一些著眼於強調景物結構的創作者則選擇忽略它；但即使是後者也必須適時在作品中採用中間色，以使其所畫的景物保留部分的真實感。

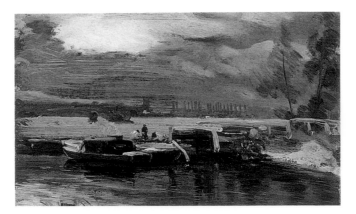

康斯坦伯，史楚爾河上駁船，英國倫敦，維多利亞與亞伯特博物館。畫中精細的色差安排，歸因於畫家對於明暗度的完美規畫更甚於色彩選擇的重視。

梅卡德，開花的樹，西班牙巴塞隆納，現代美術館。畫中柔和的色彩搭配帶有一種穩定感，這一點緣於畫家對主題色調明暗度做了一個妥善的安排。

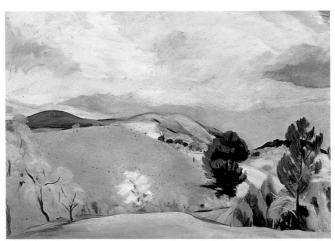

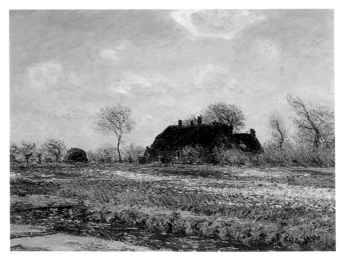

魯本斯的建議

不論一位風景畫家是否喜歡空氣透視法所顯現出來的效果，作品中色彩明暗度的問題都是必要考量的一點。色彩的明暗度之間自有其各自的平衡度，畫家必須視主題類型的選擇個別獨立來處理它們。在魯本斯 (Peter Paul Rubens, 1577-1640) 的手稿中，我們找到一種可資運用的準則：「畫面的三分之二應保留給中間色使用，其餘的三分之一則給光線和陰影使用。」魯本斯的建議之所以具有參考的價值，其意義不僅在於它是來自一位風景繪畫大師的建議，同時也是因為這項運作準則的確可以適用於各個時代的繪畫作品中。當然，魯本斯未曾言明光線應從哪裡透出，而陰影又該安置於何處，因為這些要點會隨著主題類型的選擇而有所不同。在他的準則中只提及比例的問題，而這個的確是需要注意的一點。事實上，所有有經驗的風景畫家都會意識到若在自己作品中不妥善規畫色彩明暗度問題的話，畫面會有失去平衡的可能性，因此，他們多半會本能地去做適度的修正。而一旦畫家知道了這個實用的原則，他便會明瞭有時在作畫時，之所以總是無法得心應手的癥結所在：問題的發生有時是因為畫家察覺畫面缺乏整體性，這種情形大多是由於過度安排光影效果所致（會導致畫面鬆散），或畫家過度使用中間色的緣故（會使畫面氣勢減弱）。

莫內，雷登近郊的鬱金香園圃，美國麻州市威廉斯頓市，史特林與法蘭辛克拉克藝術學院。莫內將作品中明暗度的運作技巧融入色彩所劃分開來的各景之中：明與暗的對比也就是色彩的對比。一片片花海的延伸都是透過這種對比技巧的安排，其結果產生一種無限的活力和令人讚嘆的清新美感。

純粹的明暗度指的是白色、黑色以及灰色的處理工作。藝術家塞拉 (Esther Serra) 在第106至111頁中運用這個技巧為我們做了一連串的示範。

開始準備畫一幅草圖或正式圖稿時，我認為先標示出暗色調的所在是一件相當重要的工作（假設畫布是白色的），接下來才是明亮的色調。從暗色調到明亮色調之間，我就可以隨心所欲地填入將近二十種的色調。——柯洛 (Camille Corot, 1796-1875)

本頁所示範的圖像是我們嘗試用圖解的方式來解說色彩明暗度的重要性，而做的一系列習作示範。這個習作主要是將相同色調的紙混合在一起，使我們可以在混合的整體中看出色彩強度的細微差異。從一個色調基礎中我們可以界定出如帶黃的灰色等的色彩；我們試著搜集一些可以個別對應到每個名稱的色紙（帶灰的赭色、髒的黃色、淺咖啡色等）。

言，也可以論述到其他色彩的應用；對一個色彩學大師來說，充分應用色彩強度對比，比起增亮或加暗一個色彩所包含的意義，還要更深入些。也就是說，他們會極力去搜尋符合自己心中想望，且最能呈現明亮與黑暗的各種色彩以資運用。這一點我們將在以下幾頁更詳盡地解說，不過這裡我們可以稍微深入一點來分析，在灰色系與彩色色調間存在一個相等的位階：我們同樣可以在一張彩色風景攝影作品及另一張黑白作品中找到這種相等的關係；如果拿來互相比對一番，將證實每一個灰色都可以對應到一種顏色，而且，彩度的平衡也大大地取決於明暗度的平衡，也就是灰色、白色和黑色之間的平衡。所以說，一個好的色彩學畫家也必然是一個明暗度的操控大師，同樣也應該是一個黑白運用自如的高手。

明暗度與色差

色調明度高或低本身就已存在對比的差異，或者說，在一連串中間色當中，它可以提升界定造型的功效，同時也易於標誌出一個具體造型在空間中的存在。有時候，為製造出距離感，只要將一個明亮的色塊插入到一個較暗的色塊當中，便立即可以顯現出效果來；以這種安排本身來看，若未再添入其他的物體，則這些色塊自然會被視為是位於不同的景中。先前我們述及的空氣透視法即不外乎藉由減緩明暗度的對比產生空間的深度感。一般而言，風景畫中最強烈的對比效果都是安排在前景，反之，背景則多半盡量顯得色調柔和些。畫家有時候也會利用對比的效果，來凸顯主題中較重要的景物造型：一棵深色的樹相對於淺色的天空或平原，或一個淺色的元素配在深色的背景中。

相　　等

如同剛剛所看過的，色彩濃度的對比可以專指灰色系而

在這個基調中，我們疊放了幾張藍灰色的色紙，和幾張與黃灰色調完全不相容的灰色色紙。這幾張灰色的色紙為整體帶來了另一個新的意義，同時它們也使得這個黃灰色調的整體轉變為背景色，在其烘托下，這幾張不一樣的灰色相對成為欲凸顯的特殊造型。

我們聚合了一些顏色類似的紙片，從這裡我們可以看到整個色彩基調會因為隨意並置一些顏色稍有不同的色紙，而顯得氣氛活絡了起來。在這個習作中我們只做了一些色調的改變，但整體就已經呈現出某種程度的色彩調性，和一些我們可以稱之為屬於繪畫特性的生氣。

最後，我們加入幾個黑色的造型，這是一些對背景而言可以強烈凸顯出來的黑色剪影，其添加是以先前加入的灰色為基礎。這樣的結果可以當作我們風景畫創作的出發點：這些色調我們先前已經說明清楚了，接下來的步驟就是將這些不規則的黑色剪影轉化為一個具體風景主題的各種造型，同時也可以用這種類似的色調當作主題的背景。這個習作所得出的基本色調調和原理，對一幅風景畫來說是最普遍的應用效果。

明暗對照法下的風景畫

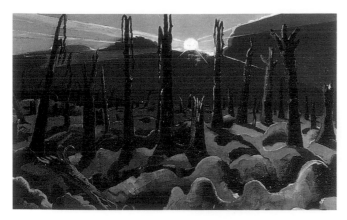

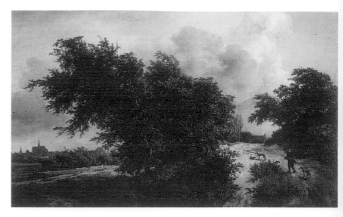

色彩主義與明暗法主義

以畫家繪畫原理來說，基本上可以區分為兩大不同的派別：一派著重於色彩的表達，另一派則從頭到尾在一個相同的色調下運作，所做的只是改變色彩的明暗；一種就好像是彩虹一般，另一種則如大地的色調。這種畫家與理論技巧的差異性使得洛特高舉色彩派畫家之牌，來反對明暗法主義之流。他之所以反對的理由其實很容易理解：色彩主義和明暗法主義雖可被同一位畫家所應用，但卻只能用在不同的作品上——即使每一位畫家都有其個人的偏好——而要同時應用在相同的一幅畫中則是不可能的事：因為色彩主義與明暗法主義根本就是兩個互相排斥的作畫原則。

明暗對照法下的風景畫

最上乘的明暗派風景畫要屬明暗對照法下所畫的風景畫。它要求作畫須遵循一個關鍵原則：作畫最重要的關注焦點應落於使景物造型產生全面的立體感，也就是說，應重視光線的合理發展。畫面中所有的景物都應屈從於唯一的光線來源，其中必定有一個光源強度最高的一點，和一個最暗的區域。舉例來說，整幅風景畫作品的佈局，有如光源自某個側面明亮的固態實體，轉進畫面

在第112至117頁中，畫家布萊納為我們以明暗對照法的效果，示範了一幅水彩風景畫。

內希(Paul Nash, 1889–1946)，我們正在開創一個新世界，英國倫敦，帝國戰爭博物館。

的中間色部位，再至黑暗中，畫面的立體感便由於光源的漸弱而營造出來。無論如何，以上這三種成分可以因主題的差別很輕易地被區別出來，但是，它們卻都應該要符合各自相同的色彩主軸。畫家應該要選擇（或許可以從所要畫的主題中去揀選）一個基本色彩，然後在這個色調中運用他的明暗對照法。比如說，他可以選擇黃色當主題的基本色彩，而其他暗色調的發展便可能是趨向於橙色、金棕色，一直到黑色；混入少許黑色的綠色可以加入黃色使用（太過引發激越情緒的綠色會破壞色彩的連續感，為求畫面的和諧，應將它排除掉）。在這一片暖色調的漸層當中，適時加入一些冷色系的色彩是另一個必要的要素，它可以在視覺上扮演媒介的角色，導引觀賞者的視線從暖色的光源（黃色和橙色），到另一個也是暖色的陰影（金棕色）；這個冷色調可以僅僅是一個由白色和黑色混合得出的灰色即可。除了一些微小細節的點綴以外，藍色系在這裡也應排除，尤其是紫色，因為它是橙色的補色，使用的結果會將畫面轉變為色彩的對比，而不是我們所求的明暗度對比：因為明暗對照法的應用原則就是奠基在一個相同的色調上。

羅伊斯達爾，獵人，法國巴黎，羅浮宮。

雖然，我們這裡選擇黃色和橙色當畫面的主基調，但是幾乎任何一個其他顏色都可以被運用在明暗對照法的風景畫中，當作塑型的功用。最常被

羅伊斯達爾，猶太墓園（局部），美國，底特律藝術中心。

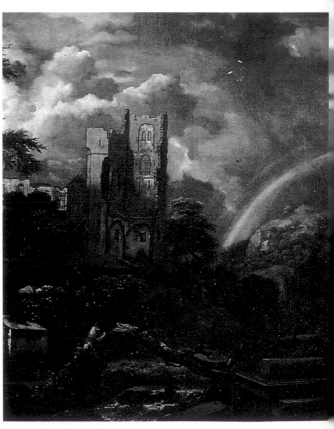

使用的是土色系的顏色，而藍色也可被用來詮釋帶有冷色調主題的風景畫。

螢幕效果與轉變

明暗對照法的風景畫允許螢幕效果技巧被發揮到最大極限。我們之前已提過這種技巧，其主要的重點是在可以標示出空間深度感的基準下，於一個

繪畫的空間深度感可以在螢幕效果的應用中找到它的基本技巧：每一個景都安置在另一個景之上，使視覺運作可以隨意向前或向後，並藉此領略第三度空間的存在。——洛特(André Lothe, 1892–1961)

淺色背景中，凸顯出深色的景物造型；或者是在深色背景中凸顯出淺色景物。這種螢幕效果技巧是色調由明亮轉變為黑暗過程中一個必要的補充技巧：我們所安排的色彩漸層必須有適時的對比效果來賦予其生命力，同時也可以使風景畫的規模尺寸及其延伸的範圍顯現出來。在黑暗中的明亮對比，反之亦同，不應該是完全固定不變的；一棵被安置於淺色背景的深色樹木，為了要融入整個風景畫面中，必須安排一些淺色的區域，好讓它自然地融入背景色彩。要不然，就不要在這個淺色背景中畫入這棵樹，而將它完全自主題中分離出來。這種對比的轉變就是我們所說的風景畫的景物，也是一般以明暗對照法畫風景畫所用來塑型的典型技巧。

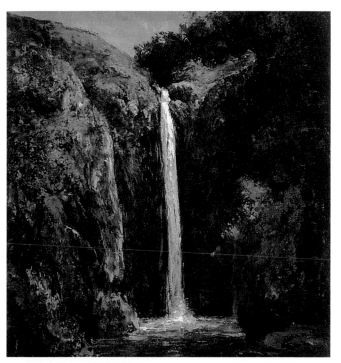

塑　型

　　另一項以明暗對照法畫風景畫所能立即見到的優勢：畫家可以賦予景物最大的形體存在，並使其具有真實的固體形象，且表達出其觸感的細緻。以色彩飽和度來為景物塑型，也可以提升物體的圓潤度和清晰度，而使物體穩固地安置於畫面之中。因此，以明暗對照法來畫風景畫，就是將擁有一連串相反的對比色調，清楚明確地安排在一個深度空間之中。

庫爾貝，瀑布，私人收藏。明暗對照法的風景畫多半被視為一個整體，沒有任何一個元素是獨立存在的，也沒有任何一個景物造型特出於整體之外，就像是一個經由光源投射出來的主體一樣。

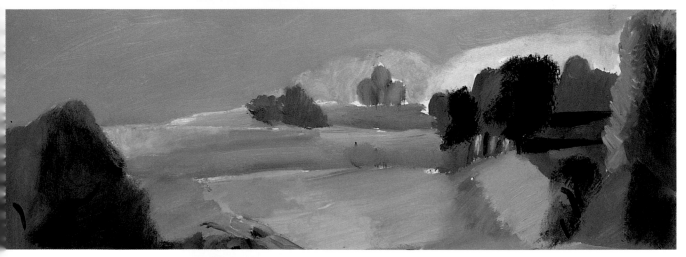

大氣氛圍

　　以明暗對照法畫風景畫的優勢之一，即可以一種自然樸實的方式創造出獨特的大氣氛圍。這種漸層基調的安排便足以傳達出一天當中某一個明亮的時刻，且表現出空氣流動的特殊質地。這種特性使得許多畫家愛上以明暗對照法畫風景畫所產生出來的大氣氛圍，同時也對空氣透視法愛不釋手。

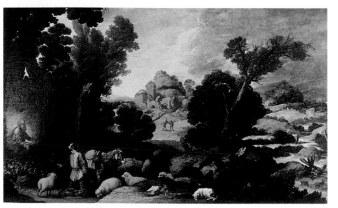

在這幅以明暗對照法所畫的風景畫中，我們可以分析出其中內含的技巧原理。其所使用調色盤的色彩應該盡量縮減，使得自光源起點到黑暗部位的轉變過程，可以隨著又長又寬的全景圖畫自然運作。

柯言德(Francisco Collantes, 1599-1656)，炙熱的歐洲黑莓，法國巴黎，羅浮宮。畫家採用明暗對照法入畫，普遍會用到的一個典型手段，即是利用螢幕效果來營造出空間感。

一個白色且彎曲的物體造型，若被置於另一個白色造型上，則通常會用深色來畫出它的輪廓。倘若這個深色輪廓的白色造型是位於一片深色的原野之中，那麼，它看起來就會顯得比在任何一個其他的區域還要明亮許多。——達文西(Leonardo da Vinci, 1452–1519)

色彩學的風景畫

色彩力學存在嗎？

所有的風景畫家都有他們各自使用色彩的偏好和傾向，而且他們或多或少都會將這些習慣反映在個別不同主題的繪畫作品中：他們就是運用這些色彩來形成一種獨特的風格，藉由這些色彩，他們也可以在作品中獲得心之所欲的和諧境界；由於這些色彩，他們才領略出如何去表達心中的意念，因為他們已經發現到如何操控色彩協調與不協調之間的定律。研究分析偉大的畫作中所偏好使用的色彩選擇，對我們而言深具啟發性，有時候更可在自己的創作中派上用場。但它只不過是一個傳統的配方，與一些在歷代畫家的畫室裡，被拿來普遍應用的中世紀名畫技巧沒有多大不同。幾世紀以來，這些累積的配方被發展成為支配色彩應用的理論。當現代科學殫精竭慮於色彩學的研究時，很多畫家便開始想或許在色彩學的領域裡，存在著一套與個人繪畫風格不相關，而舉世通用的色彩力學理論。從色彩學的研究裡，衍生出原色與第二次色之間的區別，及色彩補色的概念。在這裡我們不打算深入探討色彩學的理論，因為所有的畫家多少都有類似的認知基礎。而我們真正感興趣的是一幅風景畫的實際演練，不過，必須要提醒的一點是，儘管一些畫家和科學家已經發現了許多可類比的理論，但他們發展出來的色彩學原理卻只適用於光線的作用，並非直接運用於調色盤中顏料的混合。而我們在這裡提出，也只不過是拿來複習一些我們已知的基本差異性罷了。

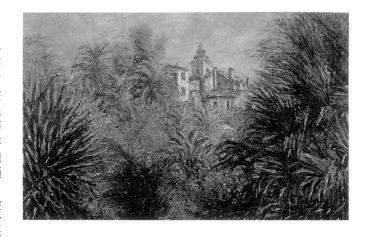

莫內，勃弟海拉庭園，美國棕櫚灘，國家畫廊與藝術學校。

暖色系與冷色系

所謂的暖色系指的是像橙色的顏色，和所有與之相近的色調，或是由其衍生而來的顏色均屬之：如黃褐色、帶橙的土色、焦土等一系列的顏色，以及大部分的紅色都是。其他很多色彩在周邊色調配合的情況下，也可以當作是暖色調的顏色（紫色、某些綠色、某些粉紅色等等）。

基本的冷色系色彩是藍色以及偏藍的綠色和紫色。如果周邊圍繞著暖色調的色彩，則另外有些色彩會被歸為冷色色彩（如某些硫黃色、某些土色等）。

莫內，罌粟園，美國，芝加哥藝術中心。

補　色

所謂的補色指的就是那些經由互相混色之後會變成灰色的顏色（並非絕對中性的灰色，因為這只有混合白色和黑色才有可能得出）。理論告訴我們，黃色和紫色互為補色、紅色和綠色互為補色、橙色和藍色互為補色。這些確實是如此，不過只是近似，因為在繪畫所使用的色料是朱砂或鎘紅，群青色或天藍色，維西嘉綠或鉻綠等等；換句話說，所用的色彩不是絕對符合理論上所說的顏色，而是一些較具體實用的，彼此之間存在有相當的差距（很多黃色所得出的補色會有點偏藍，而紅色的補色則比原來的綠色還要傾向於藍綠的色彩）。根據理論所說，補色一旦

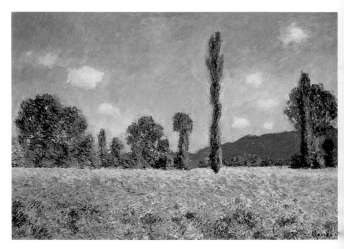

並置便開始互為作用；不過只有當色彩的濃度和兩者的量呈現某種漸層的時候：結合了其他濃度的顏色，其結果會完全相反。無論如何，我們可以肯定的說，補色之間的對比比起所有色彩的對比來說，是最強而有力的一種對比方式。

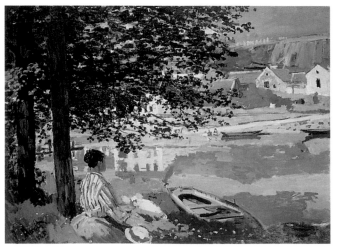

莫內，邊納寇的山扁豆，美國，芝加哥藝術中心。

女畫家皮哥在第90至97頁為我們示範了色彩學風景畫的畫法。

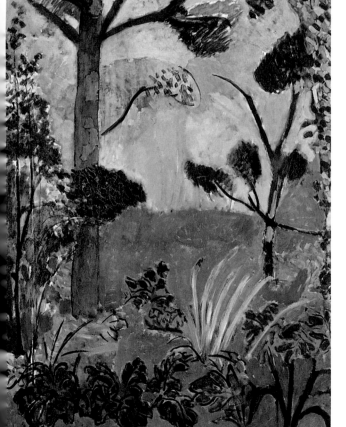

一組有效的基本色彩的排列,多半會以一個球體的方式來表現:橙色是最接近暖色調的顏色,因此它排在比較接近紅色的地方;藍色是冷色調的顏色,看起來距離比較遙遠。不論是選擇使用紅色系與紫色系,或是黃色系與綠色系,都同樣能夠使繪畫工作進行得順暢如意:這兩大色譜方向就是由暖色調色彩導向冷色調色彩的色譜安排。

色彩與距離

印象派畫家發現了一個原理,確切地說是由莫內所發現的。他發現到如果要使一個顏色看起來距離很遠,那麼,他不須要將這個顏色調灰,只要盡量將其調和得偏向冷色調即可;換言之,就是讓它偏向藍色。相反的,若要讓一個顏色看起來比較靠近,就把它調向橙色即可。因此,藍色和橙色應分別安排在調色盤的兩端以便操作。依循這個原理,畫家洛特提出了一個類似我們這裡所複製的色相環。橙色的那一端即最靠近紅色的部分,從這裡透過橙黃色和橙紅色,分出兩個半球:黃色和綠色的半球,以及紅色和紫色的半球。兩個半球經由藍綠色和藍紫色最後匯聚到藍色的一端。藍色是冷

色的最極端,也是離紅色最遠的顏色。這裡所謂的近和遠可以解釋為確定或不確定:橙色系的色彩並非僅能使用於前景部位,藍色系色彩也不是只能用於表達天空的顏色,不論何者都可以隨意應用於畫面的任何部位。

這是許多可能的色譜排列法的其中一種,不過,對我們來

布萊明克 (Maurice Vlaminck, 1876-1958),恰多的花園,美國,芝加哥藝術中心。

說卻非常的實用,因為當中有許多要點和風景畫的實地操作非常吻合。

兩大方向

從我們這個球體的兩個半球中,我們可以很輕易的觀察到,兩邊各別分據著兩組補色的色彩(黃色—紫色、綠色—紅色),而兩邊的端點則由剩下的一組補色所佔據(藍色—橙色)。這

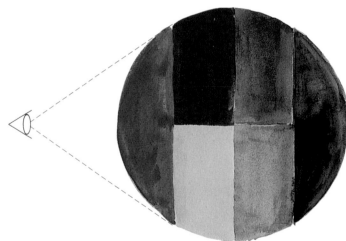

這個色彩的排列(是以德拉克洛瓦三角色彩關係為基礎),分出了從一個基本色彩到另一個基本色彩的步驟,到它們個別的中間色彩當中。從這裡我們也可以看到從橙色到藍色之間的發展關係,我們可以以紅色與紫色來操作,或者是用黃色和綠色來操作。

最後的一組是風景畫空間色彩學呈現的基礎色(也就是前進色與後退色)。為了要藉由色彩的應用,來達到表現空間深度感的要求,大部分的色彩學畫家都選擇兩大可能方向的其中一種:採用黃色系色彩與綠色系色彩,或採用紅色系色彩與紫色系色彩。不論選擇哪一種,都可以是橙色與藍色這一組補色色彩的對比色。接下來,我們就要個別研討這兩種不同方向的各自特色在哪裡?

這一類的習作練習我們可以用色紙來完成,不過,最好不要小於5×5cm的尺寸。當然,也可以在不同色彩的紙張上塗上顏料,然後再將它們個別裁剪開來。

色彩的和諧（一）

從橙色到藍色，經過了綠色。這個就是我們這幾頁所探討的色彩路徑。這一系列的色調包含了大部分從一個色彩到另一個色彩之間的過渡色彩。

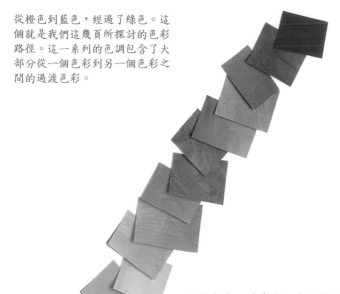

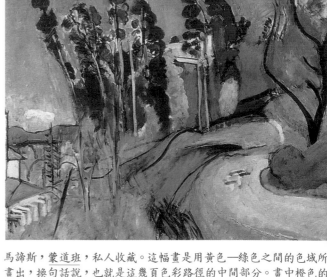

為何而選？

經過上一頁的討論之後，可能會有人提出一個問題，為何我們必須從橙色發展到藍色的這兩大路線，或說兩大色域之中，下決心選擇其一呢？難道直接從主題中複製實景色彩還不夠嗎？若使用其他任何一種色譜排列的色彩難道就不合理嗎？對於第一個問題的解答，我們可以這樣說：由於所有畫家都各自有一些自己喜好的色彩和混色習慣，從他們自己的

這個色彩的球體設計可以看出黃色—綠色的轉變。這一系列橙色、黃色、綠色、藍色對色彩派風景畫家而言，具有可提供他們調混出所有色彩的可能性。但是，這四種色彩的各別調混量卻可以是不等量的。一般的情況是，必須要有一個色彩居於主要地位，而其他一個或一個以上的色彩較趨緩和或甚至刪除。

習慣當中，去自創一套獨特的用色邏輯。而總體上來說，色彩本身也有屬於自己的，且獨立於主題以外的視覺邏輯，最理想的一種學習色彩的方式是，一一去研究每一位畫家的用色習慣，或甚至一幅畫、一幅畫地仔細探討。不過，在本書的這個章節裡，我們會先提供一些整體的概念導引，且主要重點也落在最具普遍性的方面。實際上，用來評斷一幅畫是否具有色彩生命力的關鍵是我們的視覺，而不是理論。我

們在這裡所提的一些基本概念當然允許所有可能的例外，但我們相信絕對可以說得上是任何風景畫家的實用指南。關於第二個問題：事實上，存在有無限種的色彩排列方式，多得有如畫家畫出來的作品一樣，但是我們這裡只希望局限在根據基本原理所發展出來的原理原則，和最具有普遍性的部分：

馬諦斯，蒙道班，私人收藏。這幅畫是用黃色—綠色之間的色域所畫出，換句話說，也就是這幾頁色彩路徑的中間部分。畫中橙色的分佈調入了灰色調，看上去有如淺棕色。而藍色在此卻以淺紫色來表現。

一幅色彩調和的風景畫作是不容許超過一組以上的補色對比的存在，即使這些補色對比的組合被井然有序地分別安置在各個景之中，也是一樣。更進一步來說，如果補色色彩常中的其中一個色彩非常醒目，另一個色彩的氣勢就會被相對地削減許多。在明暗對照法的應用中，空間感的提示作用即在於中間色調的使用；而色彩學派的空間表達則完全依循中間色彩的渲染效果了。

黃色與綠色色域

從橙色到藍色，中間發展歷經黃色和綠色，這一道色階可以調和出圓潤而實在的和諧感，我們可以在塞尚的一些傑出作品中印證此點。在這個色域範圍中，存在有無限發揮的可能性，不過也不免要因畫家對某些色彩的特別偏好，而有損於另一些色彩被同等採用的機會。我們在此複製了塞尚的一幅風景畫作，仔細研究，由於黃色居於畫作的優勢地位，因此大大限制了藍色的發展。事實上，在作品中幾乎找不到

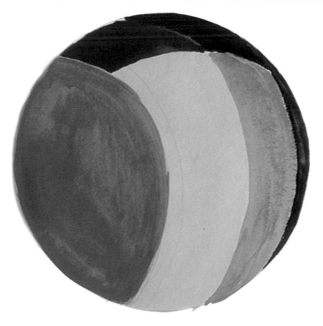

畫家費隆在第98至105頁以黃色—綠色之間的色域色彩，為我們示範一幅風景畫。

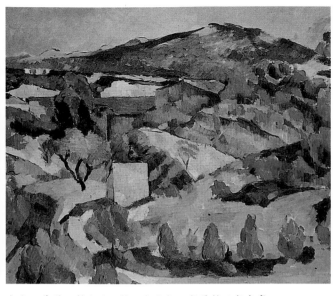

塞尚，普羅旺斯山脈，英國卡地夫，威爾斯國家畫廊。

這是曾出現在圖例當中所有色彩的各別處理狀況。我們以百分比來表達每一個顏色的量，可以清楚看到灰色調的色彩幾乎占所有色彩的百分之五十。顯示出，真正的色彩學派還是多用屬於中間色調的色彩，即具有提示作用的色彩，而非直接表達物體顏色的色彩。

純粹的藍色：一小片的湖泊從丘陵中微微探出，是一種不飽和的暗藍色，有點趨近於灰色。但是，這個小小的、有點帶灰的深色提示就已足夠成為整片明亮而飽和色彩的強烈對比，也達到成為畫面要角之一的主要目的：因為我們的視覺自然地要求補色來抵銷黃色的強烈濃度，而且會不斷地尋找藍色，直到在灰色的部位找到方才停止，然後休憩於此。倘若藍色的安排佔畫面的絕大部分，就會顯得累贅，而不再引發視覺的興趣。

橙色也是如此，我們只能在深處的房舍色彩上看到其呈現純色狀態的情形。蜻蜓點水似的露臉一下，已足夠充分感染整片濃稠而堅實的黃色丘陵地。我們從這些安排中得到其

這是用色紙來重新複製塞尚已完成的作品，從這裡我們可以更容易觀察其用色，也更容易區別出他所使用的色階。

大的啟示：色彩的極端顏色會自然生成於中間色彩，我們無需直接刻意地去強調它。

綠色系

塞尚的這幅風景畫在色彩的取捨上達到了和諧的境界，除了上述因素，當然還有其他要素的互相配合，因為他在橙色與藍色這一組補色中，還插入

了無數介於兩者之間的色彩。其中綠色是最重要的一個：從帶黃的綠色，過渡到飽和的翡翠綠，再到藍綠色。一方面提升畫作的質感，二方面也藉此打破整片黃色系及赭色系所造成的單調感，如果不然，整個畫面很可能會被黃色系色彩的過度熱力給淹沒。綠色系色彩同時也是畫面明色調過渡到暗色調之間的橋樑：因為它們是

屬於這個色階的中間色彩。一個單純的黃色本身無法變暗，暗黃色並不存在。若要保留一個色彩的純粹度，畫家就必須藉助土色或綠色調的色彩。綠色除了扮演過渡角色，同時也為這幅以暖色調為主的風景畫注入一些冷色的對比。

和諧與再現

以上解說有一些深奧難懂。實際上，當畫家作畫時，並非已經在腦海中存在著一幅與實景相似的圖像，然後再按部就班地一一畫出。相反的，其所畫出的作品其實是畫家忠於其所接收到的色彩感受，再試圖用視覺的一致性傳達出來的結果，而用繪畫來呈現也是唯一有效傳達這種一致性的方法。我們仍要再度說明，我們眼睛的運作有其本身的邏輯方式，與故事情節或思考的邏輯絲毫不相干。風景主題的繪畫是為了要發揮視覺邏輯的一個藉口；這個邏輯一旦獲得執行，就算是一個最普通的主題也會跟著大放異彩，就如同拿塞尚畫了普羅旺斯的風景畫來說明，真是再合適不過了。

陰影是一個像光一樣的色彩，只不過比較不那麼明亮；光與陰影就如同兩個色調之間的關係一樣。——塞尚(Paul Cézanne, 1839–1906)

第一道習作練習

我們在這個章節中所出的這道習作練習，主要是為了要取黃色一綠色色域之間的色彩來表達色彩的和諧感，這個色域當然也是源於橙色到藍色之間所帶出來的顏色。我們用色紙而不用顏料，目的是要使每個顏色都可以看得清清楚楚，並且以正確無誤的比例呈現。使用色紙的好處也在於它們允許做任意的修正，而不至弄髒了顏色。這個習作不是要畫出一幅畫，而是要用一種簡單明瞭的方式，來說明我們先前討論有關這個色域色彩的印證。這些有色剪紙的尺寸大小幾乎無法呈現出任何造型，但多運用

這個習作裡所用到的色彩都包含在偏橙色的色域中，即黃色、綠色和藍色；但卻不是以一種絕對符合某種造型的方式來安置，而是盡量讓它自然呈現另一種新的色調。

在這裡風景的主題架構已呼之欲出：即一幢房舍的周圍圍繞著幾棵樹。

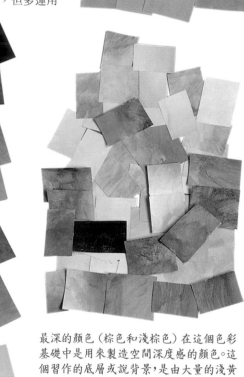

最深的顏色（棕色和淺棕色）在這個色彩基礎中是用來製造空間深度感的顏色。這個習作的底層或說背景，是由大量的淺黃色調組合而成，而非絕對的黃色。真實的風景主題的顏色或許會比較緩和，但也極可能就是由這個相同色域的色彩所構成。

一些想像，要猜出它們是什麼造型則一點也難不倒大家。

色調

我們加入同一色系但比較深一點的顏色，其結果會使背景的色彩更加鼓動。我們前面已

經提到，明色調與暗色調的運用可以製造出空間感：即前進色與後退色。以上這些色彩本身還談不上是色彩的對比，而只是強度的對比罷了；焦棕色和深棕色明顯地確立了整體的暖色基調。而在這些較深的色調中，添加了一些灰色，使得淡黃色可以在某處透過一個冷色調，導入焦棕色的色彩。這一方面也可以避免在系統性地運用暖色調，製造色調漸層關係時，產生過於甜膩的後果。

橙色

這些色紙的分置狀況代表一個房舍；屋頂部分是飽和的橙色色彩，也是習作中唯一的橙色。這是第一個確切的色彩對比，也是所有色彩當中最偏暖色調，也最清晰的顏色：因為它是習作中的視覺焦點。其間，暖色調部分的調和作用非常的完整。習作中為了有所補充，加入了一個小小的紅色位置點，我們可以看做是一幢距離較遠的小屋。這個紅色的安排並不包含在我們這裡所探討的色彩和諧理論當中，不過，我們要再度聲明，在繪畫中視覺是扮演指揮的角色，而這個色彩在那個角落也正好發揮了平

衡的作用。另外，也添加了一些非常暗的色調，我們可以將之視為樹幹。

基礎色域

雖然我們這裡是選擇偏黃的色調來做練習，但若選擇淺綠色，也是一樣的道理。由於黃色和綠色是這個色域中的中間色彩，而提到一幅畫作的色彩和諧，則必定要有一個主色的存在：這裡用了淺赭色、奶油色、象牙白、及某些少許飽和的黃色，這些可以說是用來安置作品架構的基礎底層。我們的搭配有點隨意，不刻意講求次序感，唯一的用意就是要呈現一個全面性的色調。

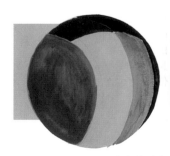

這個色譜球，也就是其南半球部分，即有黃色一綠色組合的部分，就是我們這個習作的主要成分。

如果用色彩非常淺的色紙，最好是在一個灰色的支架上進行我們這個習作。

灰色色系在這裡主要是用來提示藍色的存在。此處已不需要用純粹的藍色入畫，因為畫面中飽和的極端暖色調已足夠讓視覺在灰色調的作用下，產生如同藍色所可能引發的感覺。

綠　色

　　當摻入綠色系色彩時，已經可以注意到習作中瀰漫著一片黃色、淺棕、及赭色色調，這也就是我們所謂的優勢色彩。要保留這個自己本身已經非常調和的優勢色彩，就是意味著要將綠色系色彩變弱。否則，就是用自然界的各種強烈色彩，或一些對比效果非常明顯的色彩來與之抗衡，但如此一來，便會使作品顯得超載或使這個原有的和諧受到嚴重干擾；尤其是遇到像這樣簡單而概略的作品，更是禁不起這樣的錯置。因此，我們這裡要用的綠色系色彩會是淺色的，而且偏藍色傾向，主要目的是要使整體畫面因後來加入的冷色

在綠色附近，又安排了一些淡紫色，使畫面看起來更宜人。淡黃和灰白色是畫作的主調。此色域中的其他色彩（橙色、綠色和藍色），有些較少使用（橙色和綠色），有的根本沒有而是用使人聯想的方式來呈現（藍色）。

在習作的最後，我們加入了綠色系：淺綠色。為了要使所有色彩的安排都能毫無問題地融合在一起，亦即達到和諧的狀態，特意選用這個與灰色屬於同一色調的顏色。

調而再度尋得另一種和諧。

灰色與紫色

　　再來天空的色彩問題，可以想見，它應該是冷色調的色系。為了顧及協調與否的前提，我們不採用任何的藍色，而考慮用灰色色系。這些灰色會有點偏藍色，以便與畫面原先居於優勢地位的暖色調形成對比。此外，其色調會非常地明亮，幾乎要與畫面上方的淺黃色類似，進而得以相容。如此一來，遠方的房舍和天空之間的結合會是自然而柔和，不會顯得尖銳突兀。所以，色階的藍色頂端在這個習作中得以被適時地套用，適時地呈現出來。最後，較特殊的安排是：淺紫色的運用，它也是黃色的補色。理論上，為求取畫面的和諧，有些色彩應該是要被排除在外，而這裡之所以選擇使用這個顏色，其主要原因是要另創一個新的（不過是柔和的）色彩對比。或者，我們是為了要證明一個事實，即每一套理論都應該只是一個建議和導引，永遠不應該讓任何所謂的定律強壓住一個藝術性靈的滋長。

這一類的習作練習我們可以用色紙來完成，不過，最好不要小於5×5cm的尺寸。當然，也可以在不同色彩的紙張上塗上顏料，然後再將它們個別裁剪開來。

關於綠色系，請參考第66至67頁。

色彩的和諧（二）

在這幾頁當中，我們將用到色彩學繪畫中的第二種色域，或說第二道基礎的色彩方向。亦即從橙色發展到藍色，中間歷經紅色和紫色。在這個圖例中，我們提供了一個結合漸層效果的色彩樣本。

第二種色域屬於色彩球體的另一半球（或說北半球），也標誌出從橙色到藍色之間，存在有第二種色彩轉變的可能性。

紅色和紫色色域

梵谷是製造極端強烈色彩之間和諧美感的創造大師，且是風景畫領域中，歷來最重要的色彩運用家之一。他自己曾在給弟弟西奧的信中解釋，當他面對景物時，他就會立即感覺到他的大腦陷入色彩的快速運算之中：作畫的同時，心中也盤算著色彩呈現的效果。每一個不同的色彩都會將他引向另一方，而且將實景中的每一項元素轉化為一些純粹的色塊，而與其扣人心弦的色彩邏輯緊密結合。這幅風景畫是他的傑作之一。這是一幅沒有安排陰影效果的風景畫，因此，很容易讓觀賞者立即聯想到盛暑的酷熱和陽光的炙烈。其所發揮的色域範圍即從橙色到藍色，之間再過渡到紅色和紫色；但較之我們先前所看的塞尚作品中充滿的莊嚴感，梵谷卻運用了一種突兀、直接、且毫無暗示作用的補色對比。色彩之間

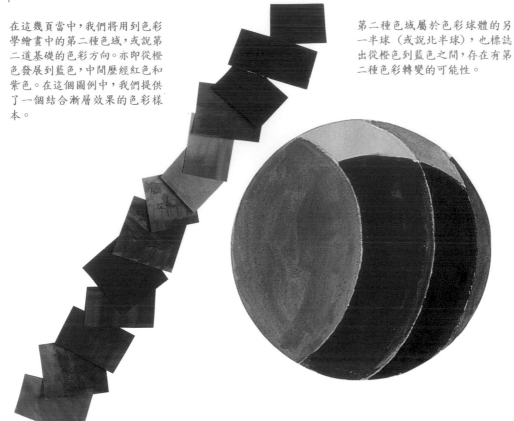

色彩的和諧(二)

色彩

真實的風景色彩

這幾頁的說明提到有關於各種顏色所形成的色域之間達成和諧的可能性，卻有可能偏離了一個基本問題，即如何去再現真實的風景色彩。然而，即使不須如此強調，但這的確也是一個現實的問題。在先前所討論的單元中，我們看過塞尚的風景畫。他在畫中用一種異常尖銳，且具表現力的方式來展現他的具體和諧感；我們幾乎不能說它完全不存在任何一點寫實主義的成分，也不能說他這幅如此具說服力的自然風景的再現，當初不是在實景前作畫。事實上，這幅畫作具說服力的主要原因，即其寫實主義的成分，也就是源於他對色彩關係的安排帶有一股強而有力的聯繫：倘若畫中色調結合有錯誤之處，任何畫家也不能以忠於現實中所看到的色彩為

藉口，來撇清關係。傑伯瑞，一位對印象主義畫家有著重大影響的色彩學理論家，提供了一套公式：「為了忠實的模仿出範本的造型，必須要以一種與我們所看到不同的方式來複製。」色彩的語言，就是那個用來將真實導引入他自己本身的語言的另一種不同的方式。一旦畫家在畫布上用畫筆揮灑作畫時，他就應該有能力對所選擇的色調調和、潤飾、比對，進而與其他色彩相容，就像一個音樂家能夠以十全的把握，將各種美妙的樂章，以手中的樂器一一地詮釋出來一樣。

接下來我們要探討梵谷的風景畫作，這是另一幅色彩經過精心調配的傑作，所使用的色域近似於橙色到藍色的色域，其間歷經紅色和紫色兩種中間色彩，換言之，他是採用先前援引的第二色域。

塞尚，樹木，英國愛丁堡，蘇格蘭國家畫廊。

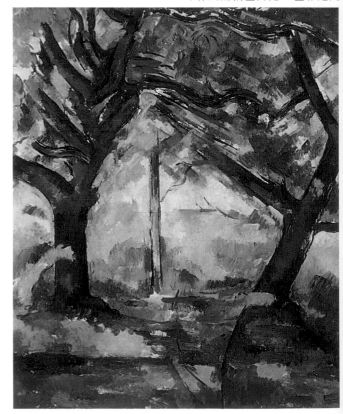

我不會試圖完全準確無誤的再現眼前的景象，而是恣意的運用色彩去融入、去表達我自己。——梵谷(Vincent van Gogh, 1853–1890)

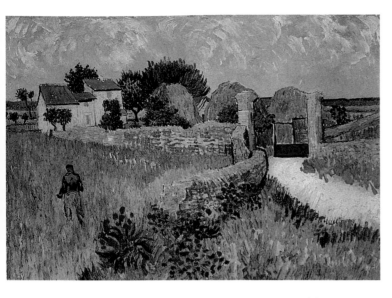

的衝突非常明顯：黃褐色和天空的藍色佔了畫布的主要部位。他所安排的對比是純粹的色彩對比，至於兩種色彩的色調濃度幾乎類似，兩者之間沒有任何一個比較亮；要是他用了一個比較深的藍色，所形成的對比就會非常沉重，且也會顯得過於稠密和虛假：畫家藉著精練的手法使補色對比取得一種寫實感，其具體的作法是，減輕一種色彩的濃度（淺藍色），在另一種色彩上增加濃度（偏橙的赭色）。另外，就像在塞尚的作品中一樣，紅色會自然的尋求補色的對比色，直到在灰色系中找到為止；這裡紅色也同樣會尋找灰色系，使騷動不安的視覺在補色對比中得到喘息的機會。

梵谷，莊園入口，美國，華盛頓國家畫廊。

紅色和紫色

根據前幾頁所說的原理，過於強烈的基本對比效果會自然壓抑其他對比色彩的發展，使其剩下最低限度的表達空間。這幅畫中純粹的紅色出現的量微乎其微，但它的存在卻又極其明顯：房舍的屋頂。事實上，房舍的屋頂有點偏橙色，但是在藍色的強力影響下，使它看起來像紅色一樣。這個事實再度肯定了一個基本概念，如果

這是用色紙將梵谷的畫作重新再製，從這裡我們可以看到梵谷應用在畫中的色彩基本對比屬性，主要的組合是偏橙的赭色及天空藍。

這是圖解中色彩以漸層方式組合所呈現的色域結果。

想要套用的顏色是伴隨著另一個較弱或相似的顏色時，我們便不需要使用確實的原色來入畫，因為顏色之間會彼此互相影響。現在，已確定了畫面的優勢色彩：偏橙的赭色；其他的顏色便應相對緩和：紅色；而這幅畫中並未安排純粹用來提示的色彩。畫中唯一未安排的顏色是紫色。實際上紫色就存在於畫面籬笆的灰色系中；

這些帶有紫紅色的灰色系由於與鄰近黃赭色產生對比效果，而看起來帶有紫色的味道（淺紫色），我們的視覺作用即自然停歇於此。對梵谷來說，一些柔和的筆觸已足夠將那些石頭轉化為令人嘆為觀止的色彩片段，這些色彩片段不僅精細微妙，且充滿令人讚嘆的寫實風格：那些石頭即位於靠近莊園裡面的乾草堆附近，而那幾堆

乾草堆的顏色又正好與前景的色彩一模一樣。總之，是視覺作用和對色彩的冀望將我們引入紫色調的知覺，而非景色本身。這也就是源於色彩邏輯的魔幻寫實主義。

個人的詮釋

從前面的實例中可以得知，我們將調色盤區分為兩種色域，或說兩道不同的色彩方向，即從橙色發展到藍色的色彩安排，並不代表色彩系統間存有一個固定的比例或關係，因為它們不是絕對有效的配方，而是用來理解色彩語言的導引。我們先前提到固有色時曾說，對於每一位使用固有色入畫的風景畫家而言，自然界的每一個景物都擁有它自己的色彩，這些色彩更會因光線的照射而或暗或亮。對純粹的色彩學大師，如塞尚或梵谷來說，風景主題中的每一項元素都是所有色彩可能性之一，而這個可能性可以用一種方式來實現，或者根據所希望的色彩調和效果來實現，抑或是根據每一幅畫所擁有的特殊邏輯來決定運作方式。不論是在繪畫或自然風景裡，色彩不會一成不變，接下來讓我們再度體驗一下色彩的冒險吧！

第二道習作練習

為了解說第二色域色彩之間調和的可能性，即從橙色經紅色、紫色，再到藍色的色彩路徑，我們將再度運用色紙來進行一道習作練習。現在我們應該都很清楚，只要一談到色階上的色彩（橙色、黃色、綠色、紅色、紫色以及藍色），所指的是一般概念上的顏色而非實際應用的顏料。我們幾乎找不到任何一位畫家是直接以一般色彩理論教本中所說的原色和第二次色入畫。原因無它，因為那些並非繪畫中該有的顏色。因此，當我們這裡談到某種特定色域時，應該要聯想到的是可與此色域互相調合的一般色彩，而我們在這個習作中所挑選的顏色，以紅色較為接近色彩理論中的加蘭薩洋紅或焦棕色，而非紫紅色；藍色調的色彩則援用群青、鈷藍，使其不至於看起來太像青紫色。

如前一個習作一樣，整個色彩底層是由色彩明度相同，或色彩濃度相似的不同色調所組成。在這裡可以看到玫瑰紅、紫紅色與灰色：即以輕淺的紅色為主導色彩。

基本色彩

與第一道習作練習一樣，色彩的底層決定了整體的趨勢（黃色），但我們適度的降低了色彩的濃度。這個新的色彩基礎主要由玫瑰紅、灰色和一些紫紅色調所組成，也就是說，由一些較淺的紅色調居於優勢地位。這個有點隨意組成的色彩基礎，只是為了要得到一個較具吸引力且具啟發性的起點。首先，玫瑰紅使我們聯想到土地，灰色則是天空，以此類推；我們再加入一些彩度較

在這道習作中，我們所使用的色域範圍有橙色、紅色、紫色及藍色。這些顏色的使用比上一個習作還要自由隨興。

高的色調強調出地平線的位置：即較深的橙色和大量的紫紅色。如此一來，我們就已經完成了畫面的基本對比效果，也與風景主題的構圖更加的接近了。

深色系

地平線在此習作中的設計是從畫面的一端到另一端。補色間的對比則是以較淺的色調所構成，可以說是擺盪於輕緩的色調與低彩度的色彩之間。因此，為了要強化色彩的和諧性，我們必須進一步引入較深的色

色彩圓球的北半球部分，也就是紅色—紫色的色彩組合，是我們這個習作的主角。

系。但是，為了不過度偏離我們所解說的色域之外，我們僅添加土色和一些非常深的自然棕色，這些色彩也在此習作中融入以紅色為優勢色彩的整體概念中，不過，這裡所說的紅色並非彩度高的正紅色。其中深色調代表位於中景部位的小山丘，而其所產生的深色對比效果使它從地平線所在的景中跳脫出來。我們仔細觀察山丘及地平線的色調向畫面右端發展的情形，會發現一個相當有趣的現象，即在這個路徑上的色彩具有獨特的連續性。在空間的呈現上，為了使畫面不致發生中斷的現象，因此，須注意各景間過渡性的轉變過程是風景畫中製造連續性的基本關鍵所在。

在基礎色彩之上，我們所設定的風景構圖從一組焦褐的色調中展現出來（淺棕色和棕色，這些都屬於紅色調色彩的色系），從而顯示出地平線的所在。

為了要更明顯的標示出地平線的概念，我們在它的上方再放置一些藍色調的色彩。如此一來，地面—天空的分野也相對呈現出來。在這個習作中我們可以看到，色彩顯得更為鮮活，較之前一個習作，色彩的對比更顯眼，也更直接。

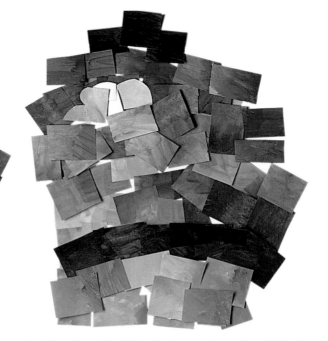

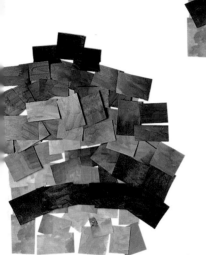

作為補色的藍色調出現在紫紅色上方，這些藍色和下方景物的橙色調產生互補的基本對比效果，而畫面中的其他色彩對比組合均應與之配合，才能共同形成一個整體的色彩和諧。

這一幅風景畫的空間深度感之所以得以呈現，多虧這些藍色調色彩的出現，因為它們基本上是屬於冷色系色彩，相對於土地的褐色，使我們在視覺上產生了後退的作用。

最後，我們加上雲朵使代表天空的色彩更加明確。這些雲並非單純的白色，而是由一些與藍色相同色調的灰色摻雜在內，以便自然地融於天空的色彩之中。

藍色

一連串的藍色補色自紫紅色上方延展開來，其間歷經了由明至暗的色調變化，主要作用在於避免造成色彩的劇烈轉變。高彩度的藍色，和與橙色調相同明度或濃度的藍色在此出現得很少：即離地平線相當遙遠的一個狹小區域；這裡我們又再次應用以壓縮到最極限的互補色彩所造成的對比效果，來產生整體畫面的和諧感原理。這些藍色同時也屬於畫面空間中較遠的色彩，其主要功能可以使這幅風景畫作藉此產生空間深度感。

雲和前景

我們繼續在天空的部位添加一些灰色及雲朵，藉此另創出一個可凸顯畫面空間感的景

點。現在，天空看起來更加的具體、更明亮清晰。畫面的灰色含有一些偏淺紫色的傾向，如此一來，使整體構圖較易於達到色彩的和諧。最後，我們在習作的下方添加一些黃赭色，現在，由於整個畫面是以暖色系為主調，前景也就因而被凸顯出來了。

同前習作，這個習作也不是一幅真正的畫作：對於創作的媒介我們不特別要求，這也不是我們這裡所要傳達的真正意圖。實際上以這個習作看來，其呈現這個色域的基本色彩效果過於明顯，所產生的對比也太過單純。但像這樣的練習除了實地驗證的價值之外，也可以使藝術家更貼近真實的風景畫作。選定任何一個風景主題之後，必定要先做許多這一類的習作初稿，不斷地改變各種用色的比例，直到在紅色—紫色色域間尋得最和諧，也最符合色彩質感的作畫方式為止。

這些是這個習作中所運用的色彩組合。灰色的使用量比前一個習作要減少許多。主要歸因於這裡所形成的色彩對比強度比前者大的緣故。

彩虹的色彩巧思

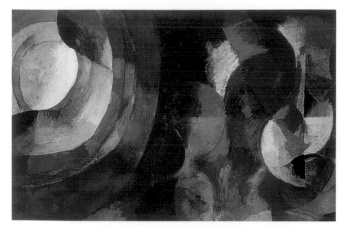

德洛內(Robert Delaunay, 1885-1941)，<u>太陽，月亮，瞬時同在</u>，荷蘭，阿姆斯特丹市立博物館。

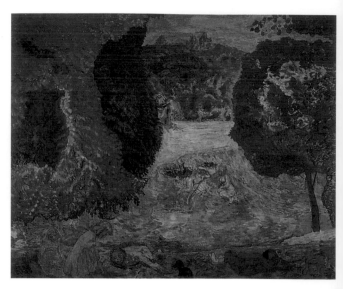

波納爾(Pierre Bonnard, 1867-1947)，<u>夏日</u>，法國聖保羅，梅特基金會。

景物與稜鏡下的色彩

稜鏡的色彩，顧名思義，是將太陽的光線投射到一個玻璃製的稜鏡之中，然後分解出如彩虹般的效果，這些彩虹般的色彩也就是白色光束所包含的顏色：即橙色、黃色、綠色、藍色與紫色。因此，也被視為色彩原色與第二次色的完整組合，它們共同組成了色彩光譜的完整球體，而畫家們就是運用這些色彩來入畫。不過，我們幾乎很難在古典主義時期的畫作中找到真正實際將這些色彩完全運用於風景繪畫當中的情況，但在當今二十世紀的繪畫領域中卻不乏其例。就如同印象派繪畫的創作特色被實景的色彩邏輯與光線效果所統御一樣，後來的繪畫流派（野獸派、表現主義、未來主義等），也都傾向於將色彩從實景中分離出來，然後以特殊的色彩結構再發展出一個與之相同的主題。

從這個實驗裡我們最想知道的一點是，我們若運用原始狀態下的純色所能發揮的最大可能性是多少，主要意圖即在於尋求其他藝術媒介所無法獲致的一種光線的色彩：即純粹陽光的色彩感。這種色彩感並非來自於風景主題的真實再現，而是源於井然有序的色彩配置，及在適當的比例下，使所有的稜鏡色彩可以在畫家的心理上重新建構出來的光線色彩效果；這就有點像是將光束分解為各種色彩，或者反之，再將色彩重新融合為原來的光線。

色彩的和諧與固有色

畫家運用所有色彩，並使之達到一種平衡的和諧美感，此舉意味著完全揚棄物體原本呈現的固有色彩，而以個別的純粹色彩或純粹色彩的融合來取而代之。這裡我們附了一幅波納爾的風景傑作，他以純粹的紫色來渲染大片的樹梢枝葉，但實景中由光線所投射出來的色彩效果並非如此，這種純紫色是一種具有強烈裝飾性的抽象色彩。由於畫家將色彩比例適切地應用於畫面的漸層作用中，使得這種裝飾效果保有光和影的強烈提示性。這裡我們再次印證畫面中的優勢色彩可以藉由補色的對比效應，而達到適度誇大的功效：假如紫色是這幅畫的優勢色彩，那麼，黃色就應該相對減到最低限度，而以低彩度且偏灰色調的方式來處理。我們仔細研究一下波納爾畫作中色彩所形成的

和諧感，會覺得相當精采有趣，這幅畫作的和諧感主要由紫色、綠色、橙色等色彩構成；我們在古典風景畫派中幾乎不可能找到這樣的色彩組合方式，可是當這位傑出的法國風景畫家成功地將其應用在風景畫的創作以後，許多藝術家便都跟著起而效尤了。

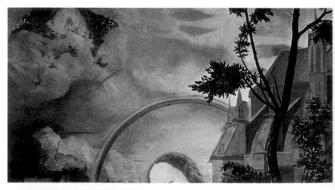

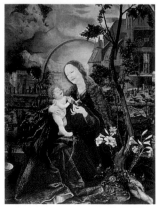

格林勒華特(Matthias Grünewald, 1475-1528)，史都派區聖母像（局部與全幅），法國史都派區，聖母瑪利亞教堂。

我認為彩虹是最傑出的一幅畫作。——泰納(Joseph Mallord William Turner, 1775-1851)

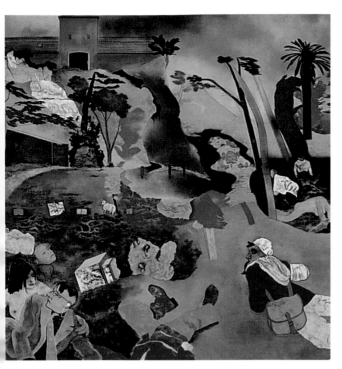

康丁斯基，弓箭手畫作，美國紐約，現代美術館。

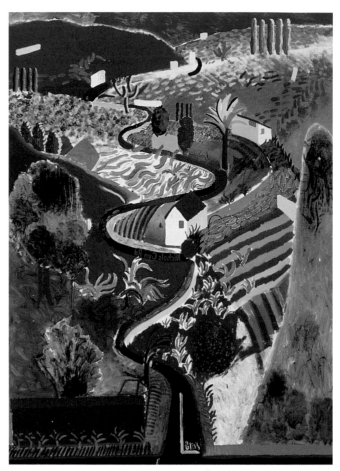

稜鏡色彩的運用與造型

霍克尼(David Hockney, 1937–)，
尼可谷道，私人收藏。

畫家應用由稜鏡分解出來的所有色彩，不僅是捨棄實景的固有色彩，代之以畫家們自創的特殊色彩組合，同時也意味著景物造型的轉變。如前所述，畫家以各種不同的比例來呈現稜鏡的色彩，決定某一種顏色為優勢色彩後，再伴隨一些較壓縮的弱勢色彩，這是畫家處理稜鏡色彩組合的基本原則。優勢色彩必定在畫面的構圖中佔大部分的空間，而屬於優勢色彩的景物造型則必須相對加大尺寸；同樣的，屬於次要色系的景物也應當隨之縮減。我

們評斷這些畫作色彩的應用時，不應採取一種現實的觀點來看待，而應該體認其極端具有裝飾效果的特性，同時必須妥善處理純粹色彩之間的關係；這些色彩在大自然實景中並不會呈現出像這樣的生命力，反而是透過畫家的旛施巧思使其自畫布中穿透出來；而景物的造型也必須同時融入這個想像的世界，從實景的表象中分離出來。這種手法已經驅近於抽象繪畫的特點了，從這裡我們又可以明瞭，為何那些抽象畫派的先驅者如此狂熱地支持運用彩虹的絢麗色彩來創作的原因。

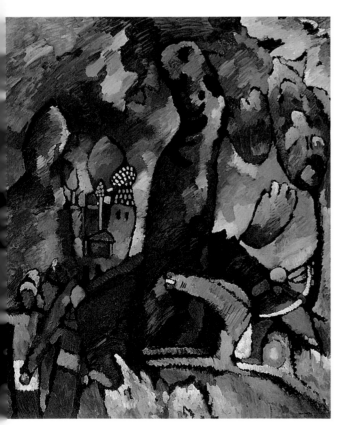

基塔伊，若非，則否，英國愛丁堡，國家現代畫廊。

關於固有色，請參考第44及第45頁。
關於造型與色彩間的關係，請參考第46及47頁。

明亮與黑暗的顏色

這個圖例是由一些色紙所組成,主要是用來表現陰影的色彩取向,以及顯示這些取向經常有轉為藍色調的情況,或是傾向於擷取物體原色彩的偏灰補色。每一個風景元素都有其個別的色彩:深綠色的樹木、紅色的房舍、黃色的乾草垛以及黃綠色的小山丘。樹木的陰影是一種偏灰的紫紅色;房舍的陰影是偏綠的藍色;乾草垛的陰影則是紫藍色的;而小山丘的陰影則成了紫紅色。

光線所構成,且是一種較不那麼強烈的光線。不過,它一樣還是包含著色彩的成分在;他們同時又發現陰影本身的色彩多半偏藍色調,總之是一種趨近於藍色的色彩。另一個關鍵性的發現是,我們的視覺作用對於藍色調的領略,會讓我們傾向於有如看到受光物體色彩的補色。因此,我們必須要記住,在畫作中表現陰影所存在的兩個基本層面的問題(偏藍的色調、補色色調),這兩者會使色彩學派的風景畫在視覺效果的作用下,將作品呈現導向另一個更加適切的方向。

物體的顏色

陰影的顏色

補色的顏色

這個組合是上項圖例景物中各個元素的代表性色彩(上排顏色),及其陰影的色彩(中排顏色)。而下排顏色則是每一個顏色的單純補色。

明亮的色彩

如何適當地表現繪畫中的明亮與黑暗是運用明暗對照法入畫的一個主要問題。這個問題我們前面已經探討過:也就是透過有限調色盤的運用,使主題元素本身所具有的固有色變得較亮或較暗。藉此強調出明亮色調與暗沉色調之間的對比性(即明暗度的對比),並大幅降低色彩間的對比效果。然而,若逢一位使用完整調色盤的色彩學派畫家,他所尋求的是色彩間的相互對比,同時也積極強調色彩的豐富性(即運用所有類型的色彩),那麼,事情發展的情況便要徹底改觀了。色彩學派風景畫家所沿用的一個基本準則是,色彩是沒有辦法塑型的。假若一位風景畫家想要保持其色彩的純淨,他必須要做的就是透過色彩之間的對比來呈現畫中明亮的部分,而不是藉由使色彩變灰白,或與黑色調混之後,以彩度高的色彩與暗沉色彩並列,而藉由兩者所凸顯的造型來表現。若將這個造型直接安插到純粹色彩學派的畫作中,其結果便會使畫面變得衝突而不協調,甚至

磨滅畫作的生命力。在色彩派的風景畫中,明亮的部分就源於色彩本身,而明亮與黑暗所形成的對比,只會是色彩之間的對比,而不會是明暗色調所造成的對比。

對一位色彩學派的風景畫家來說,畫面明亮的部分是無法直接呈現出來的,唯有透過色彩為傳導的媒介:因為明亮部分即色彩本身。

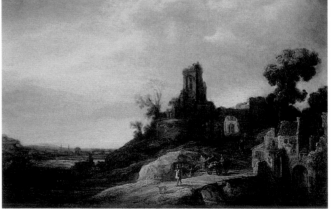

富林克(Govaert Flinck, 1615–1660),風景,法國巴黎,羅浮宮。

黑暗的色彩

由以上的敘述我們可以得知,對色彩學派的風景畫作而言,黑暗的部分也是色彩本身所呈現出來的結果,而不是單純用一些暗沉的色調來表現。印象派畫家們發現到這種由色彩畫出來的陰影,同時也是由

實 例

從這幾頁所製作的圖例中,可以觀察出以色彩學派的方式來表現陰影的實際應用效果。在這裡我們以四種元素組合成一個風景主題:一堆乾草垛、一幢小房舍、一棵樹和一座小山。每一元素都顯示出不同的陰影效果,而每一種各別的陰影也都分別有屬於自己的色彩。乾草垛,顏色趨向於黃色一橙色,其陰影則散發出藍色一紫色的色調;紅色的小房舍配上藍色一綠色的陰影;樹木則衍生出一種略微泛紅的土色陰影;而小山則顯現出一種紫紅色的陰影(紅色一紫色)。

首先,我們所要評析的是,每一個物體都有其自身的顏色,而其陰影的色彩即存在於這個顏色的補色色域之中。不過,這裡也要立即說明,其所呈現出來的補色必定較趨於緩和且偏向灰色調,而失去原有色彩的飽滿度。從這裡所附的相關圖示中可以得到證實,作品中各個景物的色彩(上排顏色),其陰影(中排顏色)即由其原色彩調灰,或由其非高彩度的補色(下排顏色)所構成。假若這裡以高彩度的補色來表現對比效果,便會使畫面的色彩平衡產生衝突。

在第118至125頁中,哥梅茲(Caritat Gómez)為我們畫了一幅風景畫,其中對於光線與陰影的色彩關係做了最佳的示範說明。

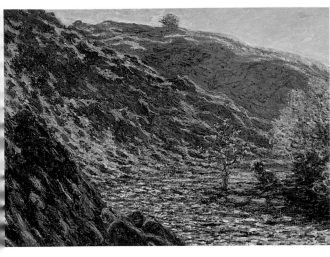

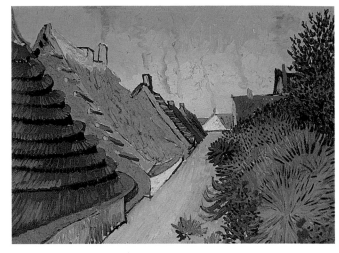

莫內，滔滔洪流，美國，芝加哥藝術中心。

梵谷，聖馬莉斯住家，私人收藏。這是一幅沒有陰影的風景畫。其光線的明亮感完全來自於濃烈色彩間所造成的對比效果。這一幅作品充分表現出畫家在處理光線與色彩時，摒除一切禁忌而豪放大膽的風格。

理論與實際應用

在我們所操作的這個實例中，每一個元素都被我們很明顯地個別劃分開來，其用意在於使每一種景物的陰影都能顯現出來，而不至於互相干擾。然而，在大自然景象中，實際的情況並非如此：樹叢、屋瓦房舍、以及其他的種種景物通常都是互相堆疊，而其陰影也都是雜亂地交錯在一起；在這樣的情形下，要試圖找出每一個陰影的補色就變得異常荒謬了。因此，首要注意的是，應該要先概略性地找出畫面色彩和諧的建構基準。從另一方面來看，在這個實例中，樹木的陰影也不應該單純地說是完全偏藍色的（無寧說是一種摻雜一些土色調的顏色）；因為樹木的深綠色本身即必須要有那樣子的色調來調和其陰影的顏色，而不是我們所想的偏藍色調。這裡我們又再一次得到證實，實際應用的結果和視覺經驗的作用確實應該凌駕於所有的理論之上，理論只不過是用來當作一項指引罷了。

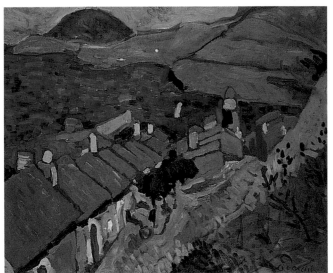

德漢，科利爾，英國愛丁堡，蘇格蘭國家畫廊。在這幅野獸派的畫作中，我們可以很明顯地看出來，畫家已經不再運用偏藍色調來呈現陰影，而是在畫面中硬填入群青色來造成一種強烈突兀的對比效果。畫家主要不在尋求寫實，而是刻意利用色彩之間的衝突，來製造一種赤裸裸的光線效果。

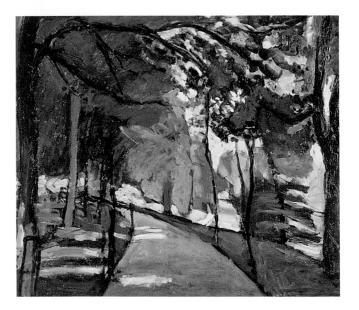

馬諦斯，波亦斯·波洛內的小徑，俄羅斯莫斯科，普希金博物館。這幅畫的主題就已經帶出了陰影的存在。樹叢深部的色調是一種摻雜大量灰色的藍綠色整體，色域間運轉的細微變化烘托出高度的繪畫質感。第二景中光線的流轉營造出一種明亮且溫暖的色調。

綠 色

風景畫的主角

由於綠色是以上所提到的所有顏色的補色，因此，我們理應闢些篇幅來探討這個色彩，且對於風景畫藝術領域而言，它的重要性甚且可說是居於舉足輕重的地位。先前我們已經看到，在適度加入一些綠色色彩於畫作使用的基本色域以後，它的角色便成為使這個色域達到色彩和諧的基本要素。由於本身的特性，它可以同時適用於色彩學的畫作，或強調色調明暗的畫作，不論何者，

這個由綠色組合而成的拼合圖案提供了相當完整的樣本，其中所包含的綠色調變化多端；從土綠色到較尖銳刺眼的色彩，再到

使用的像天鵝絨般的綠色。使用這些類型綠色調的方法，首先必須要考慮到真實風景中出現它們的時機；其次，在調色盤中運用赭色或淺棕色的調混，來降低純綠色的色調強度，直到找出適合的顏色為止。

要得到暖綠色調，一般來說較普遍的作法是透過與另外一些顏色相混合後而得。尤其倘若要的是淺綠色，就可以藉由添加其他顏色來修正從顏料管中擠出的純綠色。例如，在混入赭色和暗土色的過程中，所得到的暖綠色會因為土色的相

偏黃的綠色和偏藍的綠色等等，不一而足。

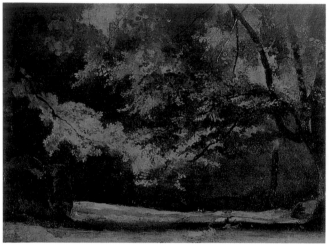

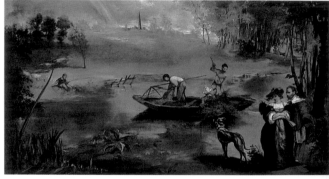

都能夠搭配得完美無缺；比起其他的顏色來，它提供給明暗對照法更多的發揮空間，它的部分色調所散發出來的光華與色彩的強度，較之調色盤上其他明亮的顏色則絲毫不遜色。

暖綠色

綠色很容易藉由各種不同的色彩加以組合調混而取得。自然界中各種程度的綠色，其豐富性不可勝數。從水彩畫所創造出來的多重可能，及所有調混出來的綠色色調，直可模擬出自然界繁複多樣的綠色調。

所謂的暖綠色是一種髒髒的綠色調，這種綠色偏向於赭色的成分多於黃色，同時也可以是深綠色或某些描寫陰影時所

柯洛，楓丹白露之林，英國布里斯托，市立博物館與畫廊。穿梭掩映的光線透出樹叢間的綠色調是這幅風景畫要描寫的獨特主題。

馬 內 (Édouard Manet, 1832–1883)，聖歐文的重釣，美國紐約，大都會博物館。這是一幅沿襲古典風景畫技法而精雕細琢的印象派畫作。

對減少而顯得越來越亮。其中，赭色是關鍵性的顏色，因為它很容易使綠色偏向暖色調，因此，也經常被用來調成其他各種各樣的綠色調。

另外一種獲得暖綠色的方法是沿用一些印象派的作法。除了可以在調色盤上調製出理想的色調外，直接在畫布上並置色彩，利用視覺的混合錯覺作用，綠色會因為四周交錯並置的暖色調而受到影響，使我們感覺它也成了暖綠色了。

歐姬芙(Georgia O'keeffe, 1887–1986)，黑蔭之地，美國，芝加哥藝術中心。這位畫家經常將她的風景畫集中於一種異常單調卻極富造型藝術美感的主題上。

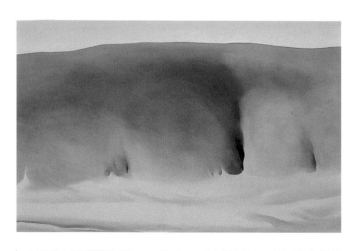

水彩畫家巴耶斯特(Vicenç Ballestar)在第132至139頁為我們示範了一幅以綠色調為基調的有趣作品。

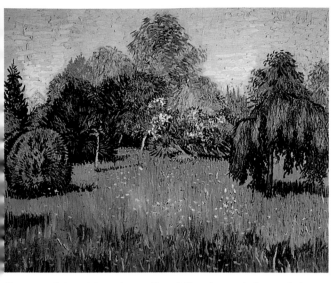

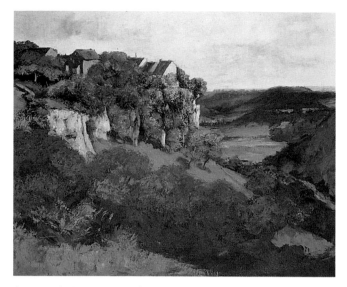

梵谷，公園中的垂柳，美國，芝加哥藝術中心。在梵谷的畫中，我們總是可以發現到最豐富多樣的色彩發揮，和最讓人意想不到的色調組合。

庫爾貝，奧南城堡，法國奧南，庫爾貝美術館。

冷綠色

或許除了橄欖綠，其他冷綠色的色調都和顏料工廠供應的各種綠色顏料雷同，因為橄欖綠本身即屬於較緩和且中性的色彩。有時實地去觀察如何將這些繽紛多樣的綠色，運用到以繁茂樹叢為主題的風景畫作中，是一種獨特的經驗，你會發現畫出來的結果竟是比原來的實景還要偏冷色調的綠色充滿整個畫面。主要原因在於工廠製造出來的顏料本身具有的特性，因為它們的色調原本就比自然界的綠色調還要純粹且偏冷的緣故。

冷綠色在與黃色及各種藍色混合時，也可以按比例扮演提升的作用，或者我們也可以說這兩種顏色正是由先前那個黃色與其他的綠色混合而來。

對冷綠色調而言，綠藍色調是個非常重要的色域範圍，它們多半被用來點綴風景畫面，使其產生一種獨特的明亮清晰感。再次強調，這種綠色調的

使用應該是非常適度而節制的，因為用得太過度很容易使畫面有一種虛假而甜膩的感受。

綠色的和諧

整片綠色調的畫面仍舊要有一些適度的補償作用，其他色彩的加入正可使主題更具和諧的美感。若以全然的綠來主宰畫面所有的色調，則不免顯得單調且暗淡無趣，因為即使在明暗色調、顏色濃淡及溫度感受上做變化，仍然還是感覺有點平面化且缺乏生氣。不論如何，任何一幅以綠色調為主的風景畫都會需要插入一些顏色如土色、紅色、橙色等，以便為畫面帶來色彩的豐富性。當然，在實景中也許這些其他的色彩並不存在，但是相信任何一位畫家都會為他的風景主題找到最適當的點綴（如一片屋瓦、一塊岩石、一條蜿蜒的小徑等）。

巴斯摩，公園，私人收藏。畫家刻意精心用色，所經營的綠色情調充滿晶瑩剔透的誘人美感。

關於暖色調與冷色調色彩：
請參考第52及53頁。

灰 色

這是一組由灰色漸層色階所組成的一個三角形色彩體系。在這裡的色調中每一個都可以和原本的飽和色彩找到相對的顏色。這些灰色我們也可以稱之為緩和的色彩。

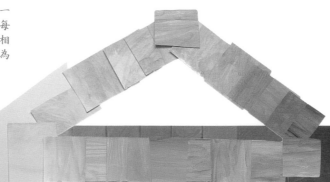

這是一組非彩色的灰色色調漸層，所謂的灰色即是不傾向於任何色彩，直接由白色和黑色混合而成：也就是中性的灰色。

中性的灰色與緩和的色彩

中性的灰色調即由白色與黑色混合後所得的顏色：灰色本身並無任何的色彩傾向。所謂緩和的色彩，不論暖色或冷色，指的就是帶有一些其他色彩成分的灰色。我們可以用白色和黑色混合調入另一個色彩（比如說調入紅色、藍色、綠色等），或者是將補色與補色之間互相混合，然後再用白色調淺一些亦可。這些帶有一些色彩傾向或屬於緩和色彩的灰色調，可以依照彩度高低的方式來整合為一個色階，如此一來，彼此之間的互補關係等的問題便相形重要了，這一個部分我們也在探討色彩學原理時就已經研究過了，只不過這些由灰色調組成的色階顯得較為緩和罷了。

灰色的重要性

灰色調的色彩在風景繪畫的領域中佔有舉足輕重的地位（其實在其他繪畫類型亦同）。若說色彩中絕不能沒有灰色的存在則一點也不誇飾；灰色可以說是所有顏色的一個支柱，也是賦予色彩質感的基礎，更是畫面和諧的關鍵。我們仔細研究塞尚的作品後發現，其所運用的灰色散發出一種獨特的

桑也，里貝斯市的里耶拉，私人收藏。

色彩效果，主要的因素則來自於與純粹色彩間所產生的對比。在大部分傑出的風景畫作中，我們同樣可以找到類似的情形。一個單純的色彩之所以在力道上及質感上發揮其應有的魅力，原因即在於其四周圍繞著灰色的襯托。灰色可以避免高彩度的色彩之間彼此互相干擾，更可以防止色彩間由於過度對比而產生脫序的現象。

馬克也，柏格洛耶河倒影，私人收藏。

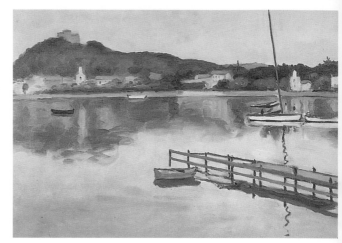

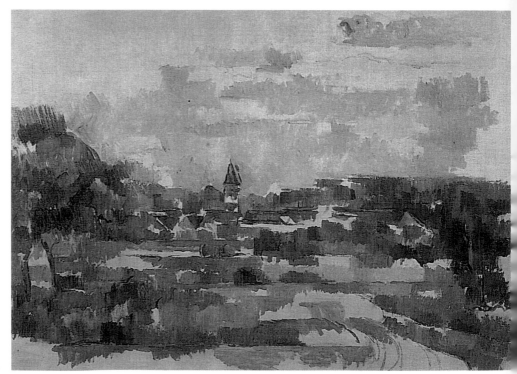

一般而言，灰色及緩和色調在繪畫領域中的應用，在強調明暗對比的繪畫類型中特別常見。關於色調的明暗度，已在第48及49頁中提及。

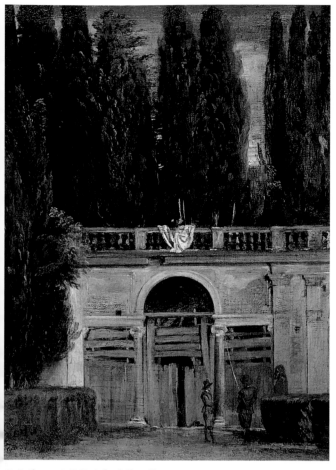

貝克曼，巴登的史都爾薩小教
堂，私人收藏。

灰色調的轉變

灰色調，不論是中性或緩和
色調，在不同色彩的轉變之間
都極為重要。除非畫家想要製
造色彩間的強烈衝突，否則它
可以在一個飽和色調過渡到另
一個飽和色調之間，扮演折衝
的角色，提供緩和的途徑，例
如，從橙色過渡到綠色，其色
彩運用準則即奠基於色調的調
和，也就是將一個相似色調的
灰色（同程度的亮或暗）運用
於高彩度色彩的旁邊。這個同
等色調的灰色使得畫面色彩從
一個高彩度過渡到另一個高彩
度色彩時，可以顯得較為自然，
而不至產生色彩間的強烈衝
突。像這種色彩轉變的安排在

風景畫的遠景部分尤其饒富趣
味，因為這個部分特別需要使
景物的色彩趨向柔和，進而自
然地融入四周的氣氛中。

我們實地研討各個時期的風
景繪畫作品，很容易觀察出這
些畫家如何將灰色調運用的恰
到好處。他們將灰色應用於畫
面中屬於中性或較緩和色彩的
區域中，其所乘載的色彩意義
是無限寬廣的，只要畫家懂得
正確地將所有強烈色彩配置於
各個適當的位置上即可。

白色與黑色

白色與黑色通常可歸類於中
性的灰色調系列中，因為它們
在風景畫中的功能和灰色調極
類似。一些酷愛強烈色彩對比
的畫家常會省去在景物之間以
灰色調來折衝的過程，純粹以

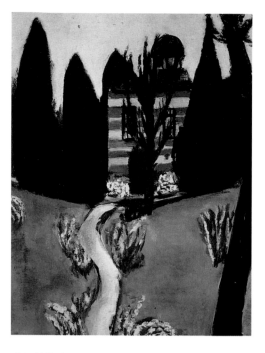

委拉斯蓋茲(Diego Rodriguez de
Silva Velázquez, 1599–1660)，小
鎮花園一景，西班牙馬德里，普
拉多博物館。

一道簡捷的黑色線條劃分景物
的造型。下面這幅畫是灰色調
色彩應用的極端例子：所謂的
風景畫在畫家的筆下轉變為單
純的平面設計，其中已沒有任
何空間深度感存在了。

在風景畫中，除非畫雪景，

不然很少運用到純粹的白色。
這個色彩的應用會使景物之間
顯得疏離，因此，若要用的恰
當，最好視畫面色彩基調而透
過非常淺的偏暖色調或冷色調
的灰色，來與主題各個景物建
立適當的聯結，這一點對於畫
面整體的和諧相當重要。

塞尚，蜿蜒的公路，英國倫敦，
科特爾德藝術中心。

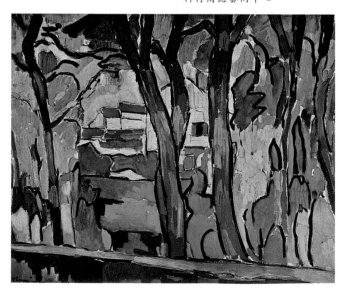

氣 氛

所附的這兩組示意圖中，中間的色彩都一樣。左邊的那一組中間的色彩被一種偏暖色調且濃厚的藍色所包圍，因此，也硬生生地將色彩的輪廓明顯的區隔出來。空間氣氛的營造，即是當背景的藍色（右圖）不單單只是一個純粹的背景，而是所環繞的色彩，有的較亮，有的較暗，甚至到了彼此交融的地步。因此我們可以說，第二組示意圖中的色彩是真正深入內部的色彩氣氛當中。雖然我們這裡所選擇的色彩會讓人聯想起天空的顏色，但是提到氣氛的營造，就不僅僅是單單牽扯到空氣的描繪而已，也應包含物體與其四周環繞的空間色彩轉變情形。

氣氛與色彩

對於風景畫的氣氛，我們單以色彩就可以表現出來。即使是在特別強調色彩學的繪畫類型中，以最強烈的顏色來入畫，不講究任何一絲一毫的柔和溫婉，我們卻都說其所創造出來的效果就是每一幅風景畫所要營造的獨特氣氛（我們不要忘了，即使是一種單純的顏色也可以傳達出光線的感覺，並使我們立即聯想到一天當中的某個時刻，或是某個特殊的地點）。但是，我們一般對於風景畫氣氛的認知卻著重在空間裡各種色彩互相融合後，所傳導出來的一種綜合性感受，或是最後加工潤飾及以擦筆搓揉調整後所呈現的色調。風景畫氣氛呈現最典型的例子是黃昏彩霞或黎明晨曦中所鋪陳的氣氛，當此時刻所有色彩都趨於緩和，彼此掩映交融，正是氣氛表現的最佳寫照。

這兩種營造風景畫氣氛的相對方式（一種是純粹運用色彩來表現，另一種則可以採用淡出淡入的手法，或中間色彩的

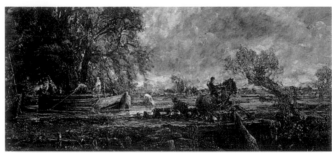

康斯坦伯，<u>渡舸的船舶</u>，私人收藏。

效果來達到使色調柔和的目的），可以彼此互相調和應用，況且有可能不需大幅地降低色彩的濃度就可以創造出風景畫的氣氛。

創造氣氛

在本頁的圖例中，我們可以得到兩種不同色彩結構的風景氣氛的呈現效果。這個其實不應算是風景畫，而只是各個色彩元素組合而成的示意圖，但可以讓我們清楚地瞭解兩種色調對比應用所產生的差異。在第一組示意圖中，主體色彩和背景的偏暖但濃烈的藍色產生強烈而突兀的對比；氣氛的概念在這裡付之闕如。第二組示意圖中，藍色經過數種不同的色調調和，有些較亮，有些較暗，將中間的色彩整個包圍起來，並使之自然地融入背景色彩的氣氛之中。我們仔細觀察後者，可以發現到背景的藍色其實還帶有一些區域的濃度與中間的色彩互相雷同，另一些則比之較淡；中間色彩與背景所產生的對比效果是呈現不規

委拉斯蓋茲，羅馬梅迪西司小鎮花園一景，西班牙馬德里，普拉多博物館。

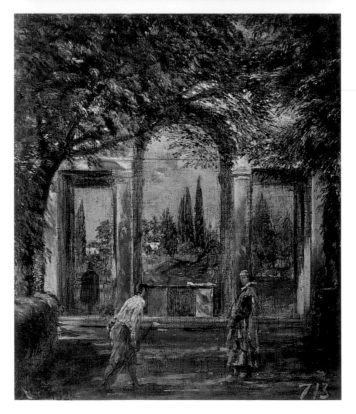

藝術家克雷斯波(Francesc Crespo)在第126至131頁中為我們示範以氣氛為繪畫重點的風景畫。

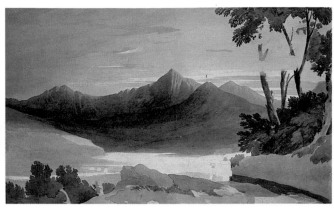

瓦利(John Varley, 1778-1842)，從卡貝爾·柯立基遠眺雪景，英國倫敦，維多利亞與亞伯特博物館。

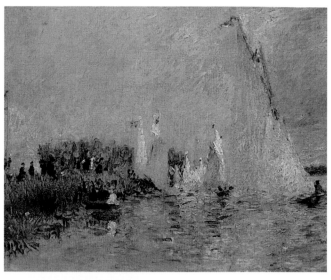

律的情形，在某些部分的界線對比相當明顯，另一些部分則模糊不清。由於這幾項特點，示意圖中間的色彩才能夠自然地融入整體的氣氛之中，且成為周圍色彩的一部分。大部分以色彩為表現基礎的風景畫家，都用這種方式來營造畫面的氣氛。當然，這裡用色塊所呈現出來的效果，和以畫筆在畫布上彩繪是相當不同的：畫筆可以允許更大空間的色彩轉變過程，當然也可以使效果更加柔和。

氣氛與灰色調

我們在插圖中使用藍色所得到的效果，若改用灰色也可以獲得類似的情形。畫面空氣所呈現出來的質感，與灰色調在此幅風景畫中的應用情形有相當大的關聯。我們若依照畫面的整體調性來決定灰色調的色域（暖色調或冷色調），便有可能將色彩的對比予以整合並統一。若營造出來的氣氛越具說服力，則所呈現出來的色調關聯，及灰色調與其他純色間的濃度對比，便越加的恰如其分。畫面中的大塊平面區域（如天空、水面、遠山等），都是很適合用來展現灰色調的地方，這些灰色調的應用除了可以調和純粹色彩的平淡生硬外，同時，亦可凸顯出色彩的質感。

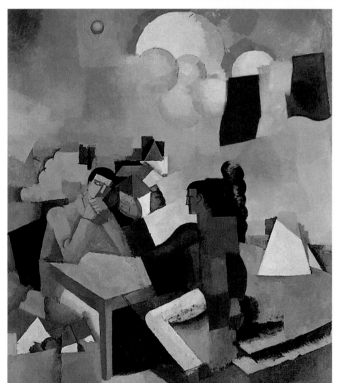

雷諾瓦(Auguste Renoir, 1841-1919)，阿根提內的賽船，美國，華盛頓國家畫廊。雷諾瓦結合了相同濃度的色彩，適切地傳達出一天當中的某個時刻。其表現的特色不僅僅是在光線的描繪，同時也在於將所有景物的造型融入周遭氣氛中，彼此結合為一個豐富的繪畫整體。

佛雷斯納吉(Roger de la Fresnaye, 1885-1925)，空間征服，美國紐約，現代美術館。這幅立體主義風景畫的畫家再度引入強調空氣質感的特色，並把它轉為一種似乎要抗拒其實質存在的風格。這幅畫所營造出來的氣氛使得景物的輪廓變得模糊不清，造型的線條也用擦筆的方式調勻，但卻充滿了高度質感，也明顯標誌出空間的精確性。畫面所有壓縮為幾何式形體的造型都融入這樣的氣氛中。

聶維松(Christopher Nevison, 1889-1946)，緊鄰亞塞的氾濫戰壕，英國倫敦，帝國戰爭博物館。

我們可以利用光線的柔和與環抱式的效果，或用擦筆的方式來調整造型線條等方法，結合不同程度的灰色調來達到使輪廓線條柔和的目的。

在一幅繪畫作品中，若是我們可以在空間中看到所有的東西，或是什麼都分辨不出來，那就是犯了一些毛病了。換言之，不論空間是完全充實完整，或是空空蕩蕩，都不是正確的；毫無任何提示作用的色彩筆觸也可算是一項重大謬誤。——羅斯金(John Ruskin, 1819-1900)

春　天

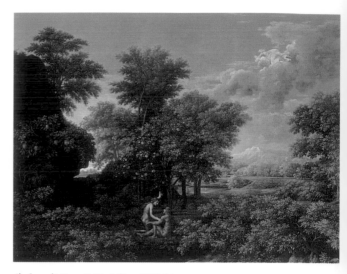

這裡是我們所建議使用的一些春天的色彩。春天的顏色是屬於冷色系──乾淨明朗又不太飽和。

普桑，春天，法國巴黎，羅浮宮。

梵谷，紅桃樹，荷蘭奧特盧，庫勒慕勒美術館。

春天的色彩

　　以下兩頁插圖所呈現出來的色彩結構，說明了春天的色彩有黃綠色、鮮綠色、玫瑰紅等，我們可將這些色系稱為鮮豔色彩，也就是明亮的色彩。採用點畫的方式來畫出些許顫動式的冷色調是描繪這個季節的特徵；因此，明亮清晰是春景主要的色彩取向。在春天的色彩中，以白色最能夠產生獨特的共鳴，這些白色是屬於一種明亮且帶點冷色調的白色：如瑞雪或杏樹花的白；或其他樹種新開的白色花蕾。

　　色彩的清晰明朗對以春天為主題的風景畫來說相當重要。也許就是因為這個特點，因此，對某些風景畫家而言，春天成為最難表達的季節，因為其和諧中帶有尖銳、酸澀的味道，及部分的灰色調等皆必須謹慎處理。春景所能容納的灰色調色域其實並不廣，也不應混合過多豐富的色調，反而應盡量以純淨且明亮的灰色來入畫。

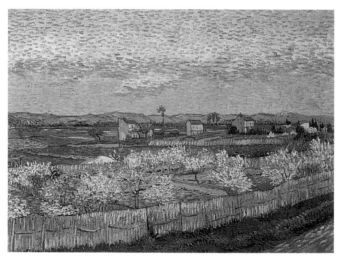

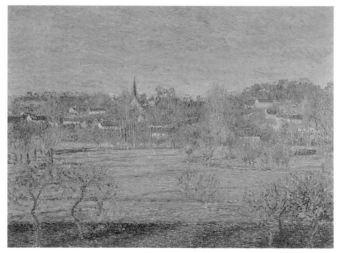

紅色與藍色

　　紅─藍對比是春天景色中典型的色彩對比之一，是屬於非常纖細柔美的對比方式，很容易讓人聯想起東方的藝術特色。它是榛子樹的枝枒和天空所形成的對比，或石頭、岩塊與淺色陰影相映的對比。但紅─藍色彩的對比也可能會造成畫作過於矯飾的缺失，故應當留意使用。我們只有在描繪春天景物時會用到淺紅色，否則它應該不是大自然中常見的色彩，因此，我們必須花費一些心思尋找相融的色彩來與之調和。其中如紫紅色或淡紫色便可以輕易地調配出淺棕色和赭紅色，或者，也可調成偏藍或偏中性的灰色，亦或是其他的色彩，所以它們可以算是相當合適的顏色。以上提及的色彩即足以構成一幅饒富興味的和諧景象，並使春天的大地再度綻放整片如茵的綠草。

畢沙羅，二月，黎明，荷蘭奧特盧，庫勒慕勒美術館。

巴耶斯特在第140至145頁為我們示範以色筆來畫春天的風景畫。

藍色色域

　　春天裡的藍色調擁有特別的質感。偏向藍綠色調的淺藍色，有時也會被看成是水綠色，這種藍色調多半溶入大量的白色，或許再加入一絲絲的紅色或洋紅，看起來略微偏紫色調。這種類型的藍色需要敏銳地處理，才能與若干的綠色調共融出美麗的和諧感，尤其是一些含有淺棕色或紅色的暖綠色（一種偏向棕色的綠色調）。許多這種色調會看起來像是粉蠟筆的色彩，因此必須適度調入灰色調，使這些色彩的對比不會產生過於甜膩的視覺感受。

花　卉

　　花卉可能是風景畫中最典型的主題，所以有很多藝術家在選擇

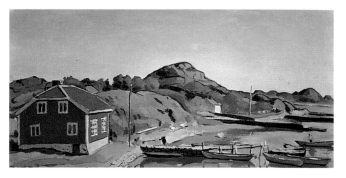

馬克也，挪威，赫斯內斯的紅屋，私人收藏。

梵谷，盛放的桃樹，英國倫敦，科特爾德藝術中心。

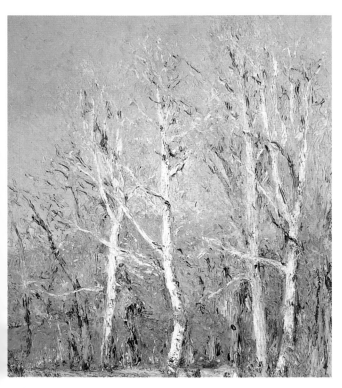

貝魯埃特，冬景，西班牙馬德里，普拉多博物館。

花卉主題時都會有所節制，因為這一類充滿浪漫情調與詩情畫意的主題不一定都受到所有觀賞者的喜愛。然而，不可否認的，一幅加入花卉的風景畫，如果以活潑的生命力及蘊含豐富色彩的繪畫技巧來詮釋，則會是一個不錯的主題。通常，風景畫中的花卉較常以印象派的筆觸或點描的手法處理，而比較少用固定的色塊擴散方式彩繪。以梵谷為例，他熱愛花卉主題（特別是杏樹園和榛樹園），其絕妙的色彩運用對後來的畫家影響極為深遠。

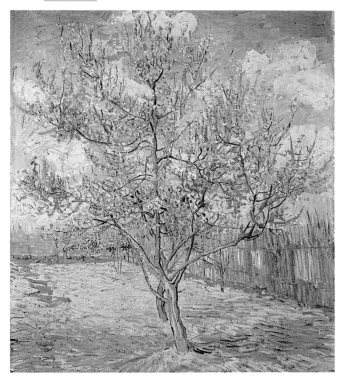

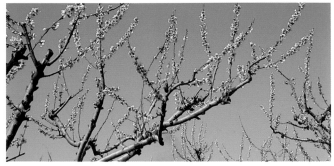

畫中桃樹枝倚向晴朗的天空可視為春景的象徵。

夏 天

萊利(Bridget Riley, 1950-)，八月，私人收藏。這是一幅以夏季色彩入畫的抽象描述，在這個例子中所描繪的雖然是北方的夏季，但仍以淡薄及輕靈的色彩為主。

圖解中的這些色彩構成了夏季富麗多彩的特點。南方的夏天常呈現農作物成熟之黃色系及赭色系，以及樹木綠意盎然的景色。

夏天的意義

普桑的畫作可視為夏季風景畫的象徵，它不僅是繪畫的象徵，同時也是主題的象徵，我們甚至可以說是哲學性的象徵。毫無疑問的，這幅畫是四季風景畫的傑作之一，我們先暫時撇開造型及色彩不談，從他的這幅畫作中，我們仍舊可以尋得許多風景畫家在以夏季為創作主題時，永遠蘊藏於內在領域的精神特質。豐收、田園耕種、農作物井然有序、四

季週期性之文明機制等概念都等著人們來擷取。所有事物的豐盛圓滿就好像是大自然成熟的演出，同時也直指人類生命的完整性。

也被稱為哲學畫家。雖然事實上他個人並無意成為哲學畫家，但他的畫作內容的確已超越純視覺享樂的境界。這裡所附的作品是一幅壯麗的風景畫作，他選擇將其感受透過夏季展現，而非其他的季節，其用意即在使畫作主題顯得更具意義。

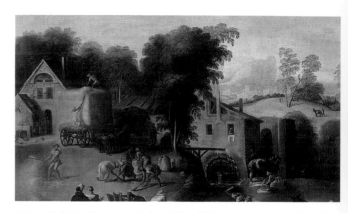

楓丹白露畫派（十六世紀中葉以後），篩穀子。法國巴黎，羅浮宮。在這一幅矯飾主義風景畫所描繪的夏季裡，其猶如煉金的色調，使黃橙橙的小麥看似黃金一般。

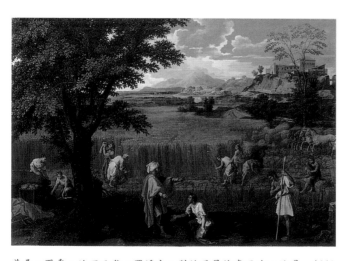

普桑，夏季，法國巴黎，羅浮宮。對於風景繪畫而言，這是一幅極具象徵意味的作品，它將各種深具夏天風味的意象一一簡約，納入其畫作的提示內容中：豐收、成熟、茂盛等。

暖色調色彩

接下來的色彩圖解將說明夏季的基本對比色系。夏季風景畫所呈現的是深色對比色彩的莊嚴感，如高彩度的黃色與綠色的對比、深藍色與紅色的對比；夏日景致主要是以暖色調色彩為上場的要角，諸如金黃色麥田與泥土，以及高彩度的紅色大地等。

我們常以繽紛的色彩來詮釋夏季麥田景象，如淡黃色系、檸檬黃、鎘色系、赭色系、橙色系等。這些色彩彼此互相調配，共同創造出豐富和諧的色

彩奏鳴曲，深深吸引畫家的目光。

但所有夏季的暖色調色彩均須由冷色調來互相搭配，具體的說，即其補色，黃色和紫色。這不只是我們在前面所談到的色彩邏輯推論結果，而且是因為這些補色確實存在於實景中。的確是這樣：在光線充足的情況下，麥田裡的泥土似乎輝映著紫色的光彩，這是因為赭色與金黃色麥穗所產生的對比效果；添加這些紫色系色彩於黃色調之間，使得原本單調的夏季風情畫注入一股躍動的生命力。

色彩的強度

面臨色彩強度的議題，初學者便很容易掉入這個陷阱之中，他們經常枉費心機地傾注所有鮮明的色調，只求表現夏季的強烈光線，卻容易造成反效果，讓人不明所以，或更糟的是使畫面顯得貧乏無生命力。因為如果明亮色彩比例使用不當及互補顏色失調，將使最亮麗色彩失去光彩。

夏季風景畫之所以深深吸引我們，就是因為其色彩的繽紛亮麗。但是如果我們記得的話，添加一些必要的中間色彩來增加變化也是不可或缺的，如此一來，我們必定可以在大自然的主題中尋得我們內心裡想要表達的媒介。

綠　色

我們已經談過麥田及可與之調和的金黃色系，接下來我們也該談談夏季鬱鬱蔥蔥的綠色。某些綠色系可能因彩度偏冷色調而令人感覺單調，但是如果它們和先前的黃色系調和將產生不錯的藍色效果（深藍綠色），因此，幾乎所有的風景畫家都會將其運用在作品之中。這些綠色系若和其他很淡的色彩互相對比時，則容易趨向黑色，這種效果對於習以最強烈對比色彩著手創作的畫家來說，確實非常有趣而深具吸引力。

柯洛，日出時樹叢下的農夫(1840-1845)，英國倫敦，國家畫廊。柯洛為巴比松畫派的代表性畫家，他懂得如何處理光線，使每幅畫的色彩皆恰如其分地融入畫作的氣氛中。

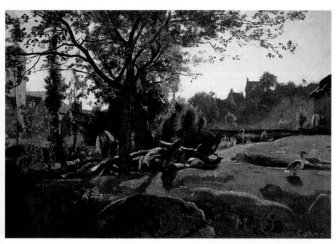

桑也，聖奇日的景色，私人收藏。這幅畫作最吸引畫家的是夏季裡大自然生意盎然的風貌。畫中所運用的綠色調及棕色調色彩呈現夏季清新涼爽的氣息。

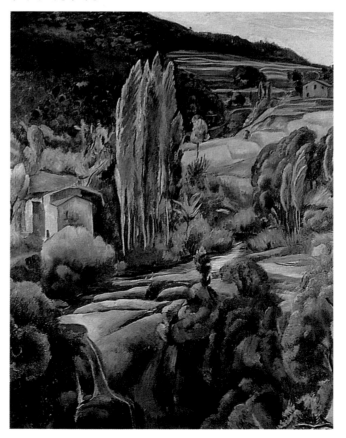

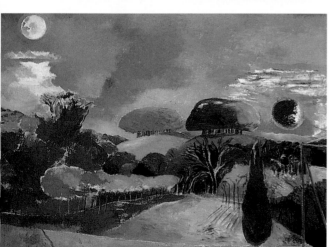

內希，夏末時分，私人收藏。一幅以想像詮釋夏季景色的畫作，特出於某個具體的時刻之外，將夏季的特質表現得淋漓盡致。

關於暖色調色彩，請參考第52及53頁。
關於綠色調，請參考第66及67頁。

秋　天

秋天的色彩以栗色、黃色及深紅色為主，一般來說，暖色調及棕色調是秋季的典型色彩。

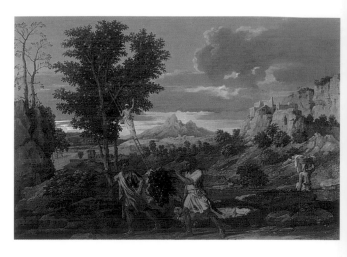

普桑，<u>秋天</u>，法國巴黎，羅浮宮。採收葡萄是秋季的文化特徵。

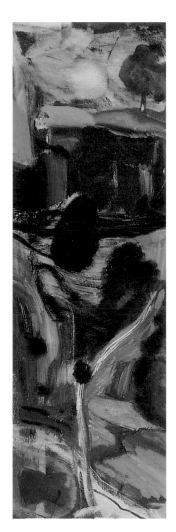

希勤茲 (Ivon Hitchens, 1893–1979)，森林，私人收藏。此畫近似抽象構圖，但其中所瀰漫的秋天色調卻不容混清。我們從畫家巧妙地透過對大自然詮釋所流露出的抒情感性，就可以看出其所選取的畫布即是表現秋天獨特色的最佳媒介。

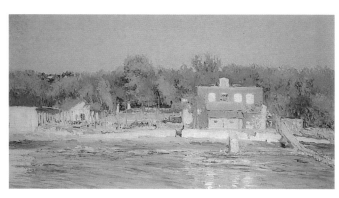

貝魯埃特，蘋果園河畔，私人收藏。秋季光線明亮的日子裡，景色中呈現無與倫比的色彩亮度。

暖色系

如果我們仔細觀察秋天的景致，會發現它色彩豐富而變化萬千（從我們所附的色彩示意圖中可以得知），它的色彩組合在調色盤中是屬於暖色系的色彩。其中的某一些暖色調色彩又不如夏天那樣來得強烈，不過，的確是較為豐富而多樣：無庸置疑的，秋天可以說是色彩最為豐盛的季節。

栗色是秋天典型的暖色系色彩。屬於栗色系的色彩有洋紅、焦棕色、鎘黃色、橙色、朱砂……等令人感到愉悅的色調，這些色調不太會彼此互相衝突或產生協調上的問題。任何一位畫家也都心知肚明，土黃色和淺棕色是風景畫家調色盤中最受歡迎的色彩。總之，秋天的景致是最能夠使前述色彩發揮到極限的理想主題。

在落葉景色中，秋天色彩因陽光直射而產生令人驚喜的多樣化和諧色彩。無怪乎有人以紅色的交響曲來形容這類的風景畫：因為秋天無疑是紅色調色彩的融合體，而且是一種可以為人帶來純粹而深刻驚奇的紅色。

色　調

如果畫家想以葡萄園為主題，那麼，秋天會是最佳的表現季節。葡萄收穫的時節，其色彩充滿甜美柔和的棕色意象。而深色葡萄藤與攀爬在地面上的泛紅苔蘚所產生對比是畫面前景的色彩主題。

金黃色調也是秋天豐富的色彩之一。這個系列的金黃色調包含黃色、綠色、銅色系及鐵銹色。這些顏色即是秋天陽光灑落地面時，樹幹、岩石、或所有整個景物的色彩。只要陰影較少、白晝充盈時，我們就可以在秋天的燦爛色彩中找到這樣的光芒，而鬆軟的灰色雲層更與秋天富有活力的色彩形成活潑的對比，這些則共同譜出秋景的美麗風情畫。

從第98至105頁將由畫家費隆以獨特的繪畫技法為我們詮釋秋天的色彩。
從第106至111頁由女畫家塞拉來示範秋天的繪畫主題。

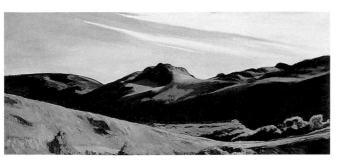

霍伯(Edward Hopper, 1882-1967)，駝峰，美國紐約，威廉斯—普洛特美術館。

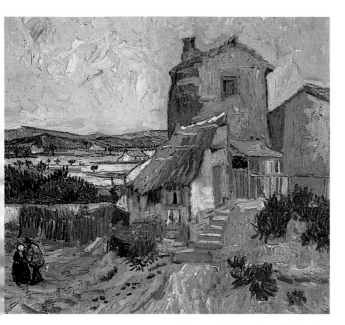

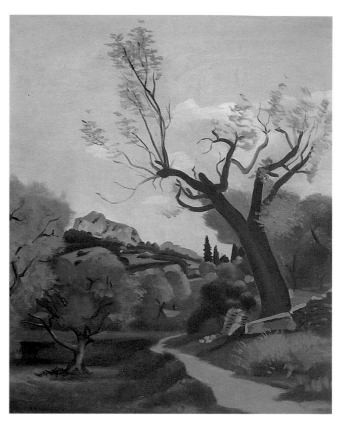

德漢，路與樹，瑞士伯恩，國立美術館。

秋天的情緒

　　秋天的季節裡飽含一種令人留戀的情感共鳴，因此，她也是一年四季中最動人的季節。秋天所散發的和諧色彩中，帶有寧靜與沉思的氣息。多愁善感（這種情緒自古典時期以來就和藝術家的形象相依相隨）隨時可在秋天的色彩及氣氛中尋獲。這種情緒是畫家情感的自然流露，並非虛偽造假的表現。德漢為傳達此種情思的箇中好手（請見本頁轉載畫作）。約1920年代，有些風景畫家為了尋求純粹色彩的衝突對比，這種感性似乎被揚棄於風景畫潮流中，而德漢再度喚起這種憂鬱沉思的情緒，令各個世代

梵谷，老磨坊，私人收藏。這一幅作品真切地展現出畫家獨樹一格的色彩運用天賦，一切都在極端複雜的色彩結構中運行：以紫紅色及溫潤潮濕的畫面質感為基調，構成了一幅秋天的色階構圖，並與深景處的硫黃色田園共譜出一曲令人讚嘆的旋律。

所有喜好風景繪畫者，得以因此而隨之觸景生情。
　　這些皆是屬於畫家內心情感世界的問題，如果他可以在大自然的主題中尋得他情感的寫照，那麼，他便有能力完整地表達出他的內在世界。而這種找尋的不二法門就是他對大自然的敏銳多情。

秋天典型的主題：叢林中枯黃的樹葉。赭色和明亮的淺棕色讓樹林裡處於黑暗中的樹幹為之一亮。

關於顏色的色調與和諧，請參考第52至63頁。

冬 天

純粹的黑白對比（雪與樹幹、天空與樹枝）強化了冬季的色彩；也就是以灰色調及藍色調的色彩為主導。

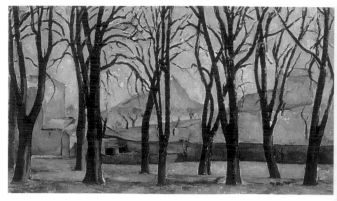

塞尚，哈士伯方的栗樹，美國，明尼亞波利藝術中心。

冷色調色彩

冬天與夏天是相對立的，它們在色彩上也是互為對比。這時期的顏色屬於不飽和的色彩，是在冷色系的色彩中帶有略微的變化。冬季裡的大自然周遭均是灰濛濛的色調，一切都在明暗對比的效果下展現開來。此時屬於灰色系與緩和色彩的世界，到處充滿灰暗且不清晰的柔和色調。

冬天色調變化以藍色與灰色為主。藍色調的色彩從柔和如

絲般的天空藍到濃雲密佈時之普魯士藍；灰色調則介於山岳的銀灰色與岩塊的暗灰色之間。

這一類介於灰色調及藍色調之間的緩和色彩，可以傳達出暖色調的色彩傾向，如褐色（樹木或草地），或趨向於冷色調的色彩，如偏向灰綠色。

普桑(1594–1665)，冬天，法國巴黎，羅浮宮。

冬景的構圖

冬季裡樹枝光禿禿的景象以線條式構圖為主，這種構圖對色彩的抑制，發揮了適度的補償作用。在畫面的前景構圖中，這些樹枝可以有很多的創作可能：可以作為風景畫面的裝飾或點綴元素，並且可以額外的彌補色彩發揮的限度。每個時期皆會有以枯枝為題的風景藝術創作問世。其中有些畫作幾乎直接以樹枝為畫裡唯一的主角（如本頁塞尚的畫作）。達文西更深切地領悟到樹枝可以成為畫作的單純構圖，遂順應樹幹伸展的傾斜度和規模來展現

其藝術才華。畫家必須遵循大自然生生不息的定律——這一點可以在敏銳的觀察中體會出來——否則將無法適切地表現出樹枝的生命力。樹幹與天空相映襯的構圖通常予人以無與倫比的秀麗景象，因此，也是畫家展現其線條式構圖的創作天賦，這種題材甚至可以說充滿了如書法藝術般的空靈境界。

蘇哲蘭(Graham Sutherland, 1903–1980)，風景（局部），私人收藏。

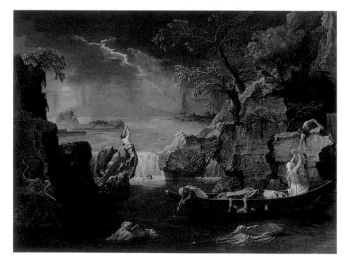

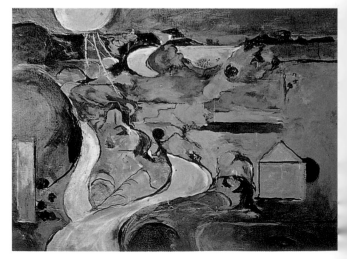

在第132至139頁中，畫家巴耶斯特示範了一幅冬景畫作。

黑色與白色

黑白對比是冬天的主要特徵，如黑色的樹幹與白色的天空低雲，或石頭的暗沉與瑞雪的襯白，這些由黑色與白色所形成的對比，都可以擷取為繪畫的重要題材。這種類型的對

會佈滿冬季的天空（這種用色在其他季節較少運用），而且它也可以與其他灰色調，尤其是藍灰色調和的相當完美。紫色與紫紅色有時候也會出現在天空的色彩選單中，這兩種色調可以使冬季的畫面形成一種整體一致的美感，因為當畫家在

柯洛，瑪莉塞爾教堂，法國巴黎，羅浮宮。這幅畫作描寫冬季的黃昏。畫面取景整個以垂直構圖為主，而光線以一種漸進的方式完美的透出，將黃昏時刻的憂鬱氣氛展現無遺。

梅卡德，小徑，私人收藏。畫中清晰簡潔的線條，和參差不齊的各種造型也能成為冬景的最佳題材。畫面光線的作用在於調和冬季又乾又冷的色調。

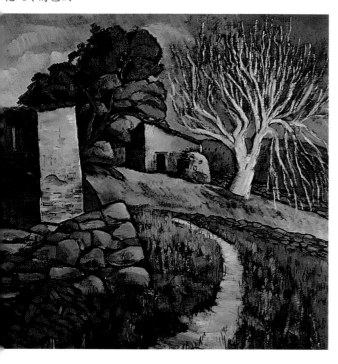

比也會在強烈逆光時產生，逆光現象在色彩向度不多的冬景是較為常見的一種應用手法。

雪（後面章節會再談到）是冬景重要的色彩表現元素；其主要特徵之一是和其他較暗色彩形成對比。雪景最吸引人的處理手法之一是以淡色調的色彩與白色相互調和，而將強烈的對比作用降到最低程度。

冬天的氣息

冬景氣氛的營造是極端微妙而難以捉摸的。冬季天空的色彩豐富多變，常與大地的顏色對立。一種偏灰的淺棕色通常

描繪大地的貧瘠時，也多半會運用這種色調。

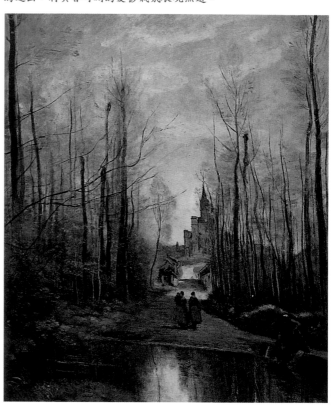

冬景的寫照可以成為繪畫創作的最佳起點：映照在雲層中的樹枝、夕陽餘輝與殘雪為三項特別凸顯的風景元素。

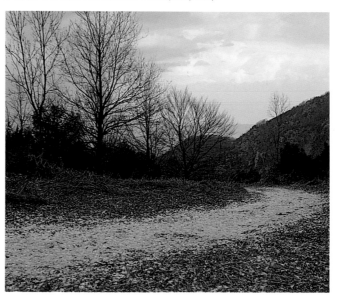

關於白色、黑色及灰色調色彩，請參考第68和69頁。

黎明與黃昏

一組以自由拼湊的方式所構成的黎明色彩圖：淺色、冷色與明亮色調的組合。一種明淨的灰色系色彩反映出黎明曙光的特色。

在黃昏的色彩組合中，我們可以找到赭色、紫紅色、紫色及深棕色等。在這些色彩間可以溶匯成一種絢麗繽紛的和諧美感。

黎　明

　　破曉前幾個小時的色彩獨樹一格，讓黎明景象深具特色。這個時刻的色彩趨向於冷色調，並揉合藍色與玫瑰紅的色彩，其調性尤其偏向不飽和的色系，我們較難在表現黎明的色系中看到明確而清晰的色彩。整個景象看起來就像是摻入了些許柔和的冷灰色一般。

　　再者，黎明景象也沒有明顯的陰影存在，雖然色調顯得較為薄弱，但色彩卻清楚可辨且豐富多樣。據說塞尚在其繪畫生涯的某個時期，利用晨光來作畫，對他而言，早晨十點左右黎明已逝，此時他會停止作畫，待隔日再繼續創作。這極可能是由於黎明色彩細緻明朗，幾乎沒有明顯陰影存在的緣故。因此，隨著早晨的流逝，他的創作動力也隨之暫停。這種類似晨曦所形成的景況也可在南方的夏季午後發現，其強烈的光線和深刻的陰影將景物的一切造型打散，使得到處呈現一片特殊的氣象。這種創作方式較適合如塞尚這類型的畫家，他對於表達色彩的興趣高

霍伯，鐵道旁的落日，美國紐約，惠特尼美術館。

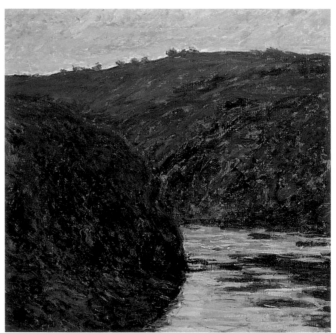

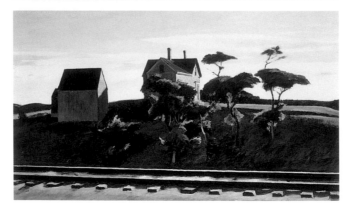

於捕捉某一特定時刻的明亮效果；黎明的天光效果在這位普羅旺斯繪畫大師的作品中雖然並不特別明顯，但如莫內一般崇尚於氣氛營造，和光線捕捉的畫家就表現得相當突出了。

黃　昏

　　莫內是黃昏景致的最佳詮釋者，我們仔細觀察這裡所附的莫內畫作，其所運用的色調，有很多與上面所列舉的黃昏色彩圖解相符，尤其是赭色和偏青紫的紅色。黃昏所呈現的和諧色彩美不勝收：除上述的赭色和紫色外，紫紅色、高彩度的栗色、藍色以及若干如天鵝絨般的紫藍也屬於黃昏的色彩。日暮時分的藍色晴空是一種無可比擬的深沉色彩，同時也為畫面增添無限的美感。

　　上面所論，其實對崇尚色彩詮釋的風景畫家而言較具意義，不過，在強調明暗度風景畫的作品中，日落時分也同樣存有一分特殊的興味。十九世紀的英國風景畫家，尤其是水彩畫家，將日暮時分稱之為「創作時刻」，即著眼於黃昏時分細微精緻的色彩分佈，與其所瀰漫的灰白光芒，正與陰沉多雲的典型英國色調相合。這些畫家常以灰色調來從事風景畫的

畫家赫休士(Ramón de Jesús)在第146至151頁中，示範了一幅以黃昏為題材的風景畫作品。

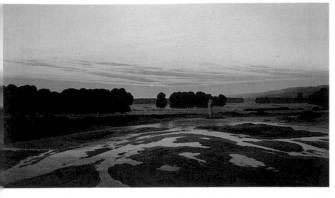

佛烈德利赫(Caspar David Friedrich, 1774–1840)，大保留區，德國德勒斯登，國家繪畫館。

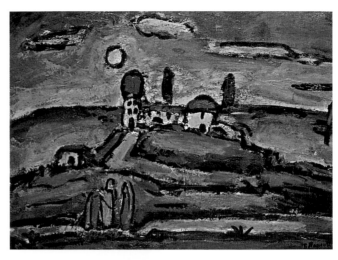

古德溫(Albert Goodwin, 1845–1932)，聖三會，英國倫敦，維多利亞與亞伯特博物館。

創作，頂多再輔以少量的其他色彩。許多當代畫家同樣也偏好選擇這個時刻來描繪相同主題。

日　落

　　日落是中另一個常被浪漫主義繪畫者拿來創作的題材，它在風景繪畫的取材中，成為許多畫家屬意的共同焦點，因而造成了無數的誇張作品和一種不明確的鑑賞風格。地平線通紅的色彩景象可以產生猶如煙火四射的效果，這種燦爛的景觀比之作品所能傳達的要蘊含得更多。但我們卻不能因此而否決這主題；相反地，如果藝術家有能力以極富原創力及繪畫質感的手法來捕捉日落景象，我們就應將這種偏見去除。

　　要將這類型主題描繪得傳神，則須要具有捕捉剎那絢麗景色，並能調配色彩使之和諧的才能，因為日落的色彩組合是左右畫中景物是否顯得真實的關鍵：諸如鮮橙色、紅色、藍色和紫色，再加上這些色彩的漸層組合，全都彼此交融相映。這些主題應該可溯及浪漫主義恣意率真的激情演出。

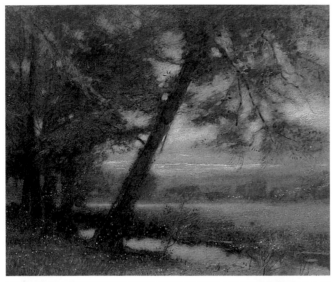

盧奧，秋末時分，私人收藏。此畫以表現主義的手法來詮釋黃昏的色彩。

魯本斯，夜景，英國倫敦，科特爾德藝術中心。這是歷年來最壯麗的一幅夜景佳作之一。唯有魯本斯的繪畫智慧，才能在保有完整視野的前提下，忠實再現夜晚的絢爛光華。

天　空

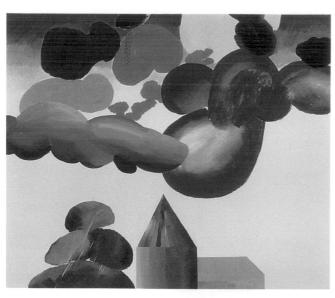

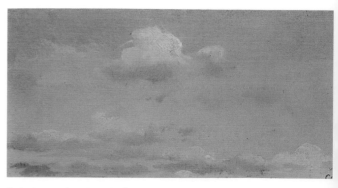

霍克尼，洛瓦，私人收藏。

柯洛，讀天，私人收藏。這一類的題材被許多著名的風景畫家一再從各個角度詳盡地描摹、研究。

柯洛，山景，私人收藏。

風景的關鍵

天空的色彩及其瞬息萬變的造型一直都是各個時期風景畫家的靈感來源，尤其在浪漫主義時期更是達到巔峰。其中以十九世紀初的英國畫家康斯坦伯對天空和雲所做的一系列習作最具代表性。康斯坦伯詳盡地研究和觀察一天中不同的時段、及一年當中不同季節的雲層變化，並藉其技巧及才能作最忠實的呈現。

對康斯坦伯而言，天空是一幅風景畫的關鍵所在，它所代表的不只是一幅畫的基本要素，也是使畫面和諧律動的主因。這位藝術家習慣將地平線拉低，並將一大片的空間留給天空，同時也在某些特別的題材上（如英國的原野）營造出戲劇化的氣氛。

康斯坦伯為風景畫家發掘出天空源源不絕的靈感：如從捲起千堆雲似的天空裡，透出燦爛的天光及柔絮般的雲影、鉛灰色的運用製造出如風雨欲來之勢，使天空顯得戲劇張力十足、或高空中的雲特有的縹緲

米羅(Joan Miró, 1893–1983)，果園和驢，瑞典斯德哥爾摩，現代美術館。

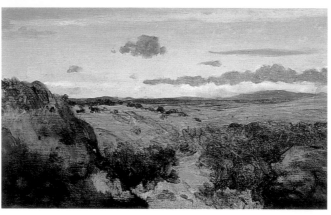

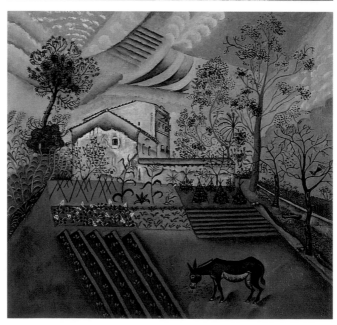

散漫，還有的如絲般下垂，像劃過天際的彗星尾巴一樣。此外，按照一年當中各個季節、一天當中不同時辰，及其他多如牛毛的各項因素，天空的顏色也會隨時改變，並幻化出各種造型。從萬里晴空的純藍色，到日暮時分繁複而多變的紫紅及紅色等，再到夏日黃昏多雲時刻的赭色。天空色彩的轉變是風景畫中最多彩多姿的，同時也提供畫家展現其色彩創造力及想像力的唯一時機。

希斯里(Alfred Sisley, 1839–1899)，一位法國印象派畫家，他認為天空是一幅畫中不可或缺的部分：「天空通常是我最先著墨的部分；天空並不只是單純的背景彩繪或一片亮麗的分野嶺。天空和曠野形影相隨，並和大塊的平面，如土地互相搭配。它是一幅畫中整體律動的一分子。」對希斯里及許多現代風景畫家而言，天空本身就是一幅畫。

雲

有時候雲的磅礴氣勢比其他畫中的任何物體都令人印象深刻。即使單獨存在也能自成一幅畫。因此有時候就會出現：畫家作畫的動機只在於無法抗

赫休士在第146至151頁中，在其一幅以黃昏為風景畫主題的作品中，對雲層的變化示範了一連串相當有趣的習作過程。

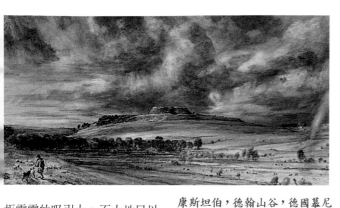

康斯坦伯，德翰山谷，德國慕尼黑，新美術館。富戲劇性的天空景象強調出風景的空間感。

拒雲霞的吸引力，而大地只以輕描淡寫的幾筆勾勒，如此就完成了一幅畫。這幾筆用來勾勒大地的構圖極其必要，主要用途在於凸顯整體的比例，襯托出雲層的雄偉壯觀，並強調出其具體的規模。

由於大量的雲層都存在於景深的部分，因此雲的大小應隨距離遠近而有所不同，但是要決定雲朵在天空裡是遠是近，比起大地來說，則由於缺乏可參考的基準而顯得困難許多。測量雲的距離純靠直覺，不容許畫家有一絲猶豫，因為雲不停的變化，根本沒有打草稿的時間。

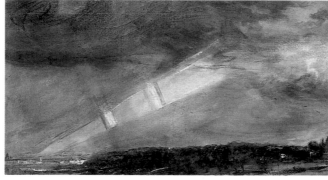

康斯坦伯，漢斯迪的石南樹，法國貝雲，伯納博物館。

康斯坦伯，從漢斯迪遠眺倫敦的雙虹，英國倫敦，維多利亞與亞伯特博物館。

畫雲的技巧

一個佈滿雲層的天空是無法即時畫出的，必須先在草稿上擬好一個完整的結構及大致的線條，並清楚交待一個造型從何處開始，從何處結束：亦即先有一個計算精準的構圖。我們必須非常仔細的研究太陽的位置及光線運行的方向，觀察天空的藍是深是淺，描繪出因光線折射而顯現的雲層色彩變化，並區隔出空間上的差異，形成畫面的背景效果；必須注意的是，很多時候，雲層陰影所隱含的灰色調應比背景天空的藍要更加明亮。因此要根據陰影的各種不同色彩傾向（如偏藍色、帶紅色，或純灰色等），不厭其煩的比較這些灰色調之間的差異，這樣才能畫出逼真的雲。

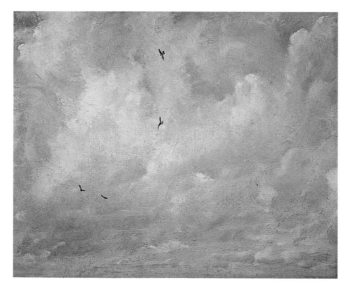

康斯坦伯，層層積雲，美國紐哈芬，耶魯大學大英藝術中心。這位畫家大師在這幅畫中所面臨最高難度的問題，在於畫面本身缺乏遠近景的差異。

雲的研究

研讀或註記色彩的運用過程是頗值得鼓勵的，尤其是對那些想練習畫天空的畫家而言更具有意義。如同先前所提，選擇雲為作畫題材則意味著計算的必要，但它同時也是為了捕捉其瞬息萬變的姿態而衍生的一項快速而直接的工作。雲層的快速變化可以以寫生的方式，對其線條、色彩、明暗作註記來進一步發揮。無需特別標註地平線的方位，或計算畫面的結構，只要一雙巧手在畫紙上敏捷地游走，讓眼及手融入本能的領略，便可迅速勾繪出雲層的動人百態。

天空應被視為藍色透明的液體，而雲層則懸垂於各個高低不等的距離之外。這些雲只不過是一些能見度較高，且充盈注滿那個液體的特別物質。若我們將雲從藍天中游離出來，便會導致不真實的感受。──羅斯金(John Ruskin, 1819-1900)

霧與雪

霧

在風景畫作中,我們仔細比較水彩畫及油畫作品,便會發現一項令人特別注意的差別,前者在作品中描繪霧的情形不乏其數,而後者則幾乎沒有。然而,霧在風景繪畫主題中的重要性是不言可喻的。而之所以有這樣的差異性,我們必須從其作畫過程來探討。

由於油畫本身的不透光性、色彩的調配,以及顏料的質地問題等,較能製造出明暗的對比效果,尤其在強調色彩純度方面更具功效。而水彩畫則首重在畫面的輕盈感,沒有其他題材比霧更能使畫作表現出輕盈氣氛,因此許多水彩畫家便對於這個題材愛不釋手了。

霧及其繪畫過程

對水彩畫家而言,霧在風景畫中確實就等於水彩本身的作用,畫面大量的濕氣使得形體的輪廓模糊,同時讓色彩也變得灰白。為了適當展現霧氣,就必須特別經過水的處理,使它非常非常的濕。畫紙須先用海綿弄濕,而畫家則須在畫布乾之前就作畫,必要時則再弄濕一次,使畫過的輪廓筆觸顯得模糊不清,融入整個色調之中,並使畫面呈現一片帶有冷色調的柔灰色。我們應在模糊不清的輪廓上再描出明確清晰的細部線條(主要用意在於詮釋霧景,並襯托出霧氣氤氳的氣氛)。這一點和現實中起霧的風景實際上是互相抵觸的,因此,畫家應特別留意並將其應用在畫裡。

就油畫的風景畫家而言,霧景是一個過於繁瑣的課題。除非他偏好以擦筆的技巧來處理色彩,及刻意製造色彩的效果使其呈現如蒸氣般氤氳。總而言之,若將霧表現在油畫、蠟筆畫或其他不須經過水處理的畫法,反而會削減其色彩的質感。

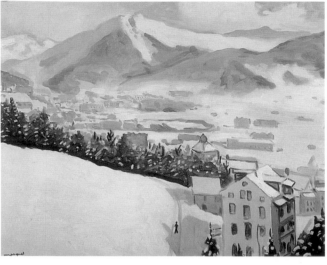

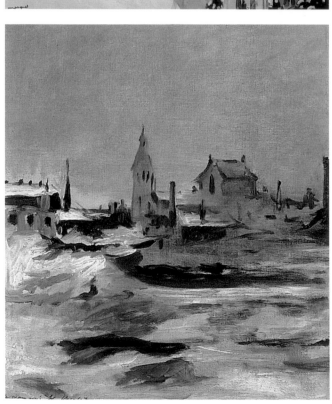

馬克也,南方山脈,私人收藏。假如一位藝術家真正知道如何透過一幅風景畫的其他色彩來烘托出瑞雪的白的話,那麼,他便能夠發揮其繪畫色彩的效果。

梵谷,春天,私人收藏。

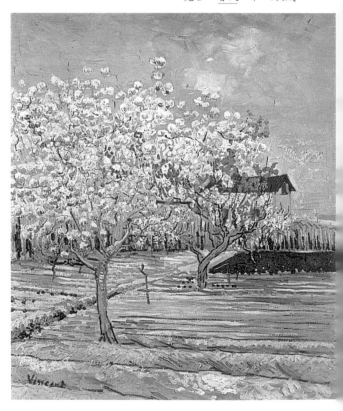

馬內,蒙特雯雪景,英國卡地夫,威爾斯國家博物館。

巴耶斯特在第132至139頁中,證明用水彩技巧畫霧景的可能性。

背景中的霧

　　我們在深景處的水平線上使用擦筆畫法可能會使界線模糊。這個使色彩柔和的效果對營造景深效果及凸顯整體氣氛上是相當有幫助的。就技術層面而言，其關鍵在於淡化顏色及減少其對比，直到線條彼此交融為止，也就是說，與前景畫面強調色彩強烈對比的情形正好相反。達文西是第一個將這種方法使用於其背景組合的畫家，他稱之為模糊輪廓的繪畫手法。從此，很多風景畫家開始實際應用此種技巧，主要用意即在於使畫面呈現柔和悅人的感受。必須注意的是，這種色彩的擦筆畫法必須由灰色調色彩或傾向於灰白或冷色系的藍色調著墨，如此才能在視覺上與畫面背景產生距離感。

雪

　　雪的白可以說是一種無色的色彩：也就是畫布的白色。在藝術繪畫的領域中，純粹的白色通常是生硬、冷漠、無表現力的。為產生繪畫的效果，白色通常需要有其他成分來加色，使之略帶灰色。除非它在整幅畫中所佔的比例很低，否則這種灰白的傾向在自然景象中也確實存在。只有在極少數的情形下，我們才會真正看到純淨無瑕的雪白；即使出現這種情形，也會由於我們所看到的雪景是如此的眩目耀眼，以致無法以畫筆傳神的描繪出來。當我們在處理雪景時，必須按照光線投射的程度，和其他影響風景畫面的因素，而將白色調成略灰，或與其他色彩調和。使觀賞者能夠透過一層薄薄的細雪透視出大地的泥土和綠草。若是大量的積雪則應呈波浪狀的構圖，並有明顯的陰影及各種不同的色調。

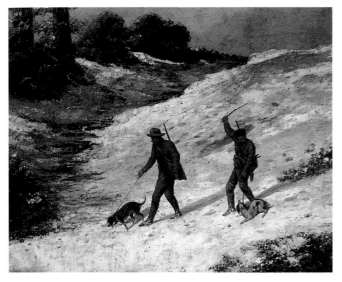

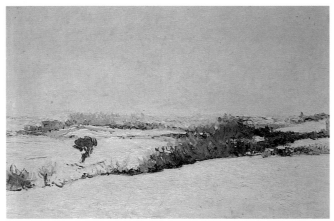

貝魯埃特，馬德里雪景，私人收藏。在一幅畫中，單以雪景為繪畫內容似乎相當貧乏，但其在色彩調配及色調組合方面卻蘊含相當大的可能性。

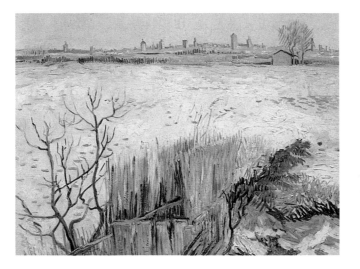

庫爾貝，獵人，義大利羅馬，現代國家畫廊。

雪景的陰影效果

　　對任何畫家而言，由雪所投射出來的陰影具有一股無可比擬的強大吸引力。它蘊含一種至高無上的純淨與晶瑩剔透的美感。經陽光照射的雪景所投射出來的陰影會呈現藍色調的色彩，一種偏向紫色的藍。這種藍色調（陰影的自然色澤）不論本身是否為畫家，都能馬上辨識出來。下列幾種技巧的運用，是畫家比較容易處理的方式：相似色彩的色塊、色調無落差及任何變化、色彩本身自然地顯現出雪景的柔軟和光潔平滑。此外，陰影強弱的變化可以藉由色彩的融合或擦筆畫法技巧的運用輕易表現出來。而高低起伏（例如雪地上的腳印等）則可透過如寫逗點般的筆觸點出凹陷的溝痕。

梵谷，阿爾列斯雪景，私人收藏。如同其他色彩對比的作用一樣，在這幅畫中表現出瑞雪的白色也可藉由加深色調來傳達這個效果：換句話說，白色本身（或調色過的白）就是一種顏色，這幅畫就是最好的例子。

有關光和影，請參考第64至65頁。

樹、森林與花園

風景的輪廓

樹與森林是表現風景畫的立體及輪廓的基本元素，尤其當畫面的地平線偏低且與天空成對比的橫切狀態時更是如此。要正確畫出這些輪廓是在下筆之前草擬架構的階段就應決定的線條結構問題。

由樹叢組成的地平線，呈現不規則的分佈狀態，而只要這不規則的狀態包含一種興味，一種獨特的律動結構，便可能成為這幅作品之所以吸引目光留連的主因。舉例來說，我們可以將天空擠進畫面兩旁側邊的樹叢結構之中，而被兩旁黝黑樹冠所襯托出來的這一片明亮天空，便是第一個被注意的焦點。另一個有趣的現象是從樹幹枝葉的掩映中，隱隱約約地看出天空的身影，無限浩瀚的蒼穹，穿梭在枝葉的線條之間，形成了一種特有的點綴：這個題材賦予畫家一個絕佳的機會來塑造特殊的直線性構圖，並可營造出富含繪畫意味的節奏感。

樹的造型

就像其他的自然景物一樣，樹叢也能以其最基本的構圖型態表示出來。其中最簡單的莫過於樹冠及樹枝組合成的球體造型。這個簡單的幾何造型雖然可以有效的傳達樹的概念，但卻因過於抽象而無法辨識出究竟屬於何種樹種，但以球體為出發點，畫家卻能衍生出更貼近的形狀來代表各類樹種，例如紡錘狀（代表柏樹），圓錐形（代表冷杉），以及各種不同的球形組合都能或多或少傳達出各類樹木的基本造型。

像容器般的圖形易於組合樹冠的整體造型，因為它就像一個封閉的形體。然而我們在生活周遭時常可以看到的是，樹木的形狀並非全部都以封閉式的結構出現，反而是開放式的較多，並且以線性方式向外延伸；不過，由於樹枝的彎曲程度跟樹葉的茂密與否有著同等

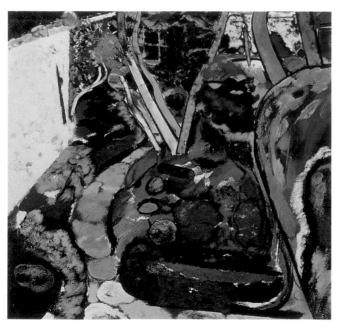

基塔伊，花園，私人收藏。這一幅奇特的取景題材特別強調花園中樹叢的茂盛與豐美。

畫家哥梅茲 (Caritat Gómez) 在第118至125頁中以花園為題材，作了一些繪畫技巧上的處理。

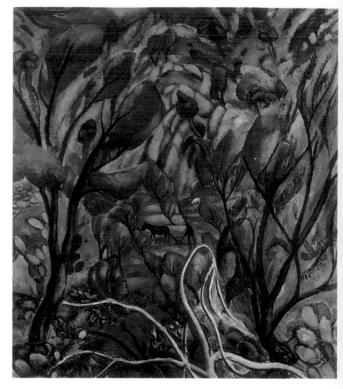

桑也，馬約卡景致，西班牙巴塞隆納，現代美術館。

的重要性，有時前者甚至比後者更形重要。因此，在這種情形之下，封閉式的圖形對我們便有很大的幫助，而藝術家則必須將其運用在其他的構圖組合之中。

我們必須將這些幾何造型以平面的方式或立體的方式串連起來。所謂的平面可以四方形、三角形或多角形……等來表

塞尚，哈斯柏芳的樹景，英國倫敦，科特爾德藝術中心。

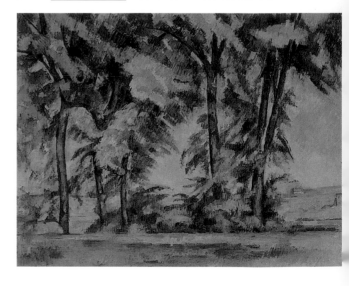

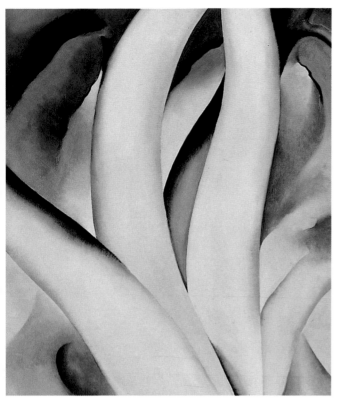

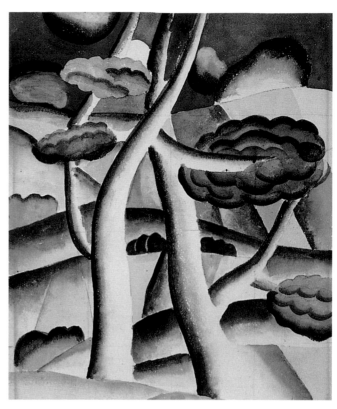

歐姬芙，<u>樹</u>，美國，聖路易美術館。

雷捷，<u>風景習作</u>，私人收藏。

現；而立體感則可透過橢圓形
來塑造，因為橢圓式的造型經
過透視法的作用，我們的視覺
便會自然地將其理解為圓形的
構圖。

　解釋起來似乎很複雜且有點
雜亂無章，但事實上，當畫家
在實務操作時，多半都是以簡
單的形狀與組合來處理畫面的
構圖。重點在於他們必須先正
確的領略樹木的各別特色，然
後再以清楚簡單的草圖表達出
來，其原則應把握不過於簡陋，
也不複雜的中庸之道。

馬諦斯，<u>楓丹白露之林</u>，私人收藏。

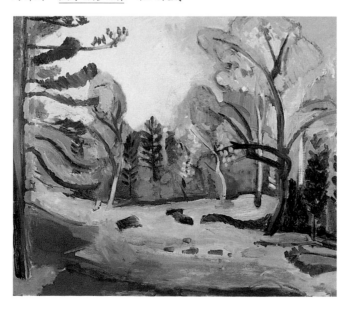

花園與公園

　我們想看賞心悅目的景色不
需要到郊外去。城市裡的花園
及公園就是一個完美的入畫主
題。其中一個最大的優勢即在
於：公園裡的自然景致已經過
人工整理。選擇這個題材的畫

家，可以好好利用這個環境優
勢，將畫作重點集中在強調整
體的規律与稱以及結構的組織
性。另一個重要的部分是：在
以花園為題材的畫作中，通常
我們會發現一些特別的景物組
合：各種不同的樹種、水池、
花圃等。也就是說，除了比大
自然景觀整齊劃一外，也包含
更豐富的元素。花園本身所衍
生出來的意涵即源自於大自然
景觀的繪畫概念（園丁就好比
畫家）；以花園為創作靈感的畫
家，由他們所重新詮釋出來的
不只是自然景觀而已，同時也
是人類情感的產物。

河流與湖泊

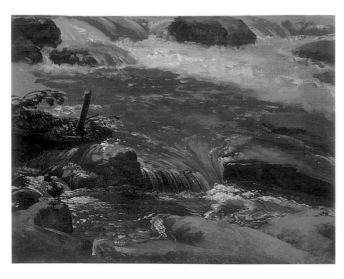

水中倒影

河水或湖水甚至不能稱之為顏色，水所顯現出來的顏色是風景倒映的色彩：淺色反映出天空的色彩，而深色則是由河岸投射而來。但是所倒映出來的色彩跟原來的絕對不會一模一樣：河流不會完全反映出天空的藍，因為深度不夠便會產生色差，使之偏向灰色調，另外，光線照射的因素，以及水的清澄度都包含在其反映出來的結果之中。

風景構圖中的河流及湖泊是產生各種不同倒影效果的媒介。河邊成排的樹木反映出樹影的輪廓及河岸的地平線，這些樹木可以被畫家視為用來表現畫面勻稱感的軸心，而將整個風景構圖依序搬入河的倒影之中。許多畫家都習於以河為題材的畫面全景中尋找這樣的軸心，並以此為基準，在畫面的下半部作景點升降的處理。如果河岸上提，畫家就會在前景處的水面上用心刻畫出粼粼的波光，和表現出清澈明淨的透明效果。在這種情形之下，勾勒出水面上的波紋及製造些微的波浪是首要的要件，同時也是使整個畫面更活潑生動的主因。

就河的例子而言，我們可假借蜿蜒的河岸來表現出類似透視畫法的效果，藉以製造出畫面的空間感。

丹尼斯 (Simon Denis, 1756–1812)，河流，私人收藏。

波浪

水的流動是決定倒影的關鍵。水流會攪亂倒映的影像，使其轉變為破碎零亂的光和影。畫家的筆觸必須非常細微，並隨著離河岸愈遠，漸進式的由暗至明，彼此之間的間距也應愈來愈遠。顏色方面也要有所變化：較靠近光源的色調應比畫河岸邊的水紋還要清晰與透明。平靜的湖水則應像鏡子般反射周遭及細部的景物，但顏色並不會完全一樣（除非天氣非常晴朗，且麗日當空），而是偏向帶有灰色調的較低彩度的色彩。

不論所選的主題為何，只要牽涉到水的因素，我們都無法按照某種特定的公式或預設的草圖來下筆，只能靠觀察其流動、投射及水流動時所閃動的光影來入畫。

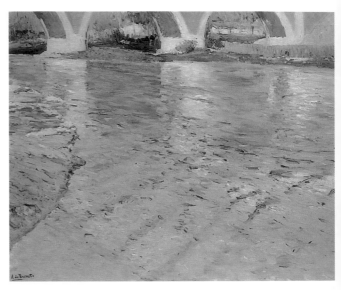

貝魯埃特，法國橋下的蘋果園，私人收藏。以印象派的繪畫技巧來處理水面上景物的倒影及光影的波動，創造出絕佳的效果。

濕潤的風景

事實上，以風景畫而言，要使景色有濕潤的感覺，水景的安排並非絕對的必要；光是色調、色彩濃度及整體氣氛的感覺就足以營造出相同的效果。

許多風景畫家故意挑選潮濕的景物為作畫的主題，意圖開發環境本身蘊含的潛能。一幅有海的景、一片沼澤、一個特別林蔭茂密且陰暗潮濕的角落，或者黎明、露珠……所有

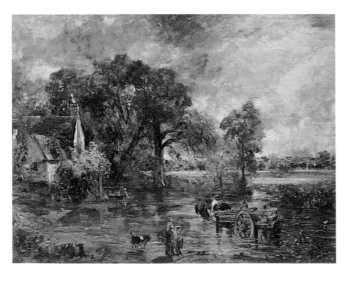

康斯坦伯，乾草車習作，英國倫敦，維多利亞及亞伯特博物館。這個習作是為另一巨幅的作品而做的草圖，畫家在河面的處理上已達到色彩與光線的完美調和。

藝術家杜蘭 (Marta Durán) 在第152至159頁，以河中倒影為題材為我們示範了一幅畫。

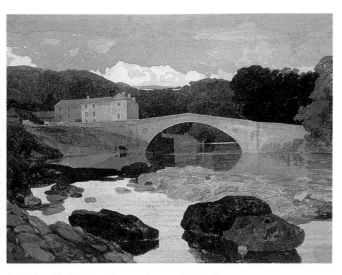

柯特曼,葛雷特橋,英國倫敦,大英博物館。

這些風景主題都可以讓畫家藉以描繪出潮濕溫潤的氣息。

　　濕氣可以透過環境氣氛及光線質感烘托出來。灰色的光線效果就足以傳達出濕氣感,尤其是當光線經過擦筆畫法處理的畫面背景透出時,更能貼切的詮釋這種意境。我們若在前景與後景之間,蒙上一層淡淡的薄紗也可以使畫面流露出氤氳的濕氣。以山巒景致為題材的畫作通常會使用這種技巧,另外如森林、或環繞有河流或湖泊的地方都是表現的重點。

　　灰色調及淺薄的綠色是最能凸顯景中濕氣的顏色。這裡所說的灰色調是經由混合土色及以白色調過的淡藍色後所得的色彩;這種混合效果使這個灰色調變得豐富而多彩,很適合套用於不同濃度的色彩漸層中,因此多被使用於背景的處理。只要是用於描寫周遭氣氛、或鋪陳如煙霧的細部、妝點山巒的背景等等,都可以用混入少許藍的冷綠色來營造這種潮濕溫潤的氣氛。

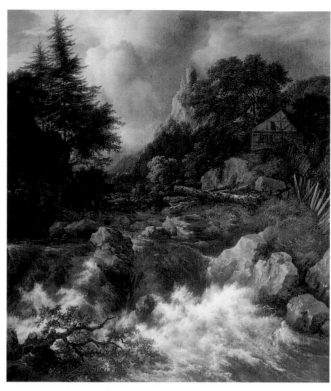

羅伊斯達爾,激流,美國波士頓,哈佛大學福格美術館。

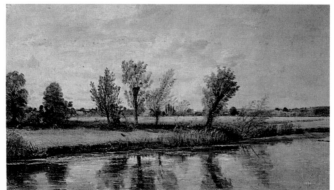

莫內,河流,美國,芝加哥藝術中心。水面上浮現著河岸的倒影是許多風景畫取材的焦點。

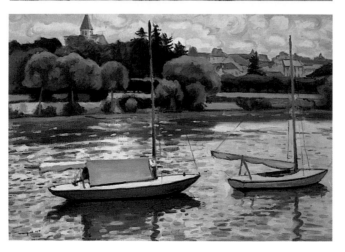

馬克也,垂爾,私人收藏。這位偉大的畫家描繪了許多以水為主題的風景畫,大部分是海景畫。他對水中倒影的詮釋手法,尤其是色彩融入光線所產生的各種變化,使他成為此類繪畫題材的宗師。

集中式風景畫

皮 哥
風景油畫

女畫家皮哥年紀雖然很輕,卻已建立起獨樹一幟且極具個人魅力的繪畫風格。其畫作的特色以某個層面來看,我們可將之歸類於表現主義流派之中:線條強而有力且帶流線型的美感、用色濃烈粗獷、構圖形式側重於主題的動感部分。雖然她的絕大部分作品主題為肖像畫及靜物畫,但是她在風景畫作方面的貢獻,卻可推至其所有作品的頂極地位。或許,正由於其偏好的繪畫類型總是散發一股強烈的親和力,因此,我們可以將皮哥的作品視為一曲宛如環繞著中央核心造型與色彩而上演的管弦樂演奏,若論及將集中式風景畫作主題付諸於畫布上,則沒有人能夠及得上她。她在這幅風景畫中所選擇的中心主題是一位正在田邊燃燒枯枝殘葉的農夫。

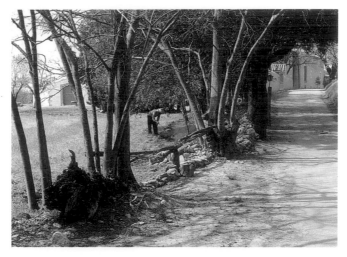

尋找畫作的中心主題

在投入這幅畫的創作之前,我心中就已經很明白,必須先要有一個畫作的中心主題。一般而言,光是一個有趣的景致對我來說是不夠的,我一定會在這個有趣的場景中再試圖找出一些什麼東西,來作為畫作主題的主角。這個主角不一定都得是人物,也可以是一株老幹、一堆岩石或任何其他造型;當我正沿著這一條路走的時候,在臨將抵達一棟大房子前,忽然看見一位農夫,或說是園丁,正在田地邊燃燒樹葉:這

步驟一
這是畫家所選取的風景主題:我們可以在一片以綠松石色彩為景物底層的主題中,開始著手我們的風景構圖。這個底層色彩已經賦予這幅畫作一個預設的整體色調,這個色調在我們整個作畫過程中,都會一再地出現,以便在各種不同色彩的應用間達到聯繫的功效,也可當作畫面中逐漸覆蓋的底層光源。

步驟一

步驟二
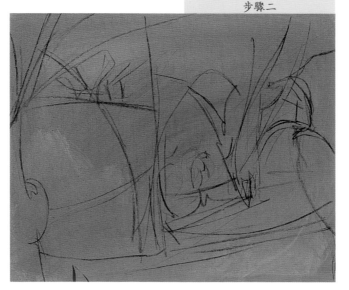

步驟二
這是畫作的線條構圖,並不是一幅經過精確計算的嚴謹構圖。我只不過是想透過畫布尋找大自然的律動、景物尺寸的描繪、以及風景各部位的共融組合。有些線條具有絕對的重要性,不過目前我並不想太過明確地界定它們。

草地的用色

白色

中鎘黃　　　　　　永固綠

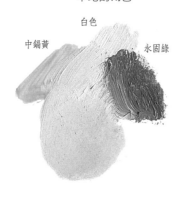

樣的景致讓我心動,我發現已經無需再尋找下去了,於是就直接在這兒撐起了畫架。

當你要以風景中的人物為作畫題材時 —— 這個人物並非在那兒擺姿勢等著你來畫 —— 因此會有些複雜,因為你必須在一開始就要將他描繪得很傳神,否則當你想要再提筆潤飾時,那個人可能早已不在那裡了。首先,我們要面臨的問題是如何將這個主角安置在構圖的中心位置,也就是說,要為這個人物找出適當的擺放地點。

請務必記得:
在一張已具備絕佳色彩底層的畫布上作畫有時相當有用,因為它已經預先存在一種色調,屆時便可以引導整幅畫的色彩與之融合。畫布的有些部分應該要適度留白,讓底層的色彩也能融入整體的和諧之中。

所使用的色彩：

中鎘黃、橙黃色、中鎘紅、鈷紫、加蘭薩洋紅、黃赭色、深焦土、象牙黑、淺群青、深群青、永固綠、朱砂綠。

避免正中央

為了使風景畫作品（如同我經常畫的風景畫）從一開始就富含某種興味，我想最好避免繪畫的中心主題安排在畫面的正中央，因為這樣一來，效果會變得太過明顯，既缺乏動感的變化，又無趣味性。我從一開始在畫布上以線條來構圖時，就已經將中心主題稍微挪到畫面的一側，也就是畫面下方微偏右側的部位。在這幅構圖初稿中，我們可以看到一個人物造型以策略性的設計方式出現：他被鑲嵌於一組由樹枝構成的拱狀造型之中（這個拱狀造型使人聯想起哥德式的拱門造型）。這個拱門似的樹枝構圖又被另外左右兩個較大型的拱門護衛起來。在畫面的不同部位重覆幾次相同的造型，使作品產生統一的整體感。

引導景致的開展

風景的中心主題即畫面視覺的焦點，也就是最吸引目光集中的位置。從這個部位開始引導圍繞其周圍的景致以一種舒緩的方式開展，而不是劇烈跳動式的，應盡量使畫面的發展帶有流暢性，這一點相當重要。樹幹和樹枝的構圖方式就是扮演導引目光注意力從一端發展到另一端的設計。我非常強調這些枝幹的構圖設計，因此我特意使其伸展、彎曲、並與另外一些枝幹互相聯結，藉以製造出畫面的流暢感。在如此設計的同時，我也隨之將畫面的視覺焦點層層地包圍起來，使其一次比一次顯得更加具體、穩當而明確。這裡我先停止炭筆構圖的動作，而開始運用色彩，我挑的是一種深色，一邊用畫筆來描摹。

畫面中心主題的橢圓造型又再一次重覆，尺寸非常小，就在畫面的右上方，這是距離較遠的一個點，以透視法來看，即道路的最末端位置（並非幾何學的精確透視法，而是概略性的）。這些直線性的樹木結構所形成的效果相當令人滿意，而且我認為這個主題原本就應該以這種方式來詮釋。

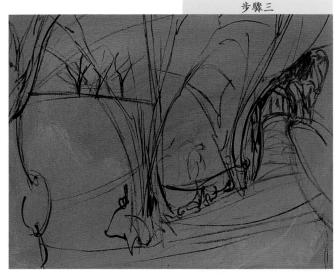

步驟三

步驟三

我已經完成了畫面的線條構圖，大致看來已顯示出主題各部位的明確結構。我們可以很清楚地觀察出這個結構重點就在於一連串呈拱狀且彎曲的造型，從畫布的一端擺盪至另一端，製造出拱門的效果。這些樹就好比拱門的圓柱一樣，而樹枝就成了拱門上端的聯結處了。如此一來，這幅風景畫就好像是由植物所形成的拱門頂所覆蓋成的空間，而其中心主題就是隱約蘊藏於空間中的主孔口。這幅畫作構圖之所以決定，或線條所形成的造型之所以明確，其所根據的來源無寧是主題自然的引發，但也必須融入自己的主觀意念來加以詮釋。這個主觀意念就是創作一幅集中式的風景畫；因此，我刻意添加富含自然風味的元素於樹枝的彎曲度及周遭環境，並統一匯整於中央的拱門造型之中。

步驟四

現在開始著手描繪左邊草地的綠色調。這一片草地由於受日光直接照射，因此缺乏陰影的存在。我們用一些非常亮彩、濃烈且偏黃的綠色調來詮釋強烈光線照射的結果。事實上，除了運用綠色和黃色的混合色彩以外，我同時也將這兩種色彩的筆觸並列於該處（形成一種看起來非常亮的綠色），企圖使這一片草地的色彩呈現躍動式的效果，換言之，盡量使色彩不要顯得太過一致。草地的描繪方式開啟了這幅畫作的整體運作特點，這也是我在所有作品中所採用的作畫技巧：應用細碎的筆觸來描繪景致，取代大塊面積式的色彩平塗。這種方法讓我有足夠的空間可以達到色彩的有效控制，也可獲致更富繪畫性且具色彩傾向的創作效果。此外，以這種零散細碎的筆觸技巧來作畫，我所使用的畫布背景顏色就可以妥善扮演統整色彩和諧的角色，因為所有的色彩都可彼此互相呼應。隨著各種筆觸的不斷堆疊，這個底色也逐漸消失。總之，對於這幅畫的啟始及中程階段，這種作業方式對主題的呈現具有莫大的加乘效果。

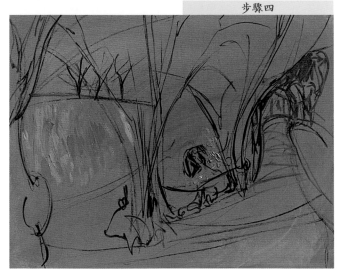

步驟四

集中式風景畫

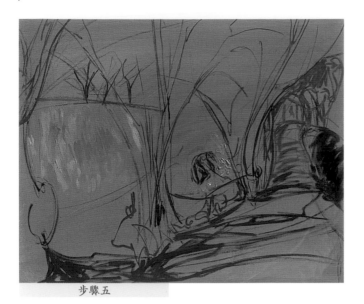

步驟五

平衡與補償

我已經大略完成了背景的草地部分，現在按照相同的技巧，圍繞著畫作的中央部位再以同樣的色彩繼續鋪陳。在我們先前所畫的線條構圖中，有些部位的線條密集交錯，有些則相當空曠（這些空曠的部分就是與畫作中間造型類似的所在）；線條疏密之分的構圖設計在這幅畫中扮演了一個極重要的角色，即可達到平衡與補償的作用：滿盈區與空曠區。如果我可以在畫面的中間附近區域，以這些設計使其自行達成一種平衡作用，那麼，畫作的整體趣味就跟著烘托出來了。我試圖從實景中擷取主題內涵，再以一種非常個人化的詮釋手法來表現我的意念，並且盡量找出畫面中心部位的企圖。雖然由於風景結構本身的因素，使得這個中心點實際上是落在一個提示性的位置上，但所有的這些特點都是畫家的傾心付出，也是他個人的風格所長。

彎曲與反彎曲

現在我仍舊著眼於修潤樹枝的蜿蜒造型，使整個樹叢的構圖更加豐盛多彩，因此添加了陰影的部分。陰影勾勒出線條糾結的灌木叢，並加強了道路的平面意象。內心湧現的直覺告訴我，這裡加入陰影的部分對畫面的呈現會更好，因為它可以使每一個造型的安置更加紮實。之前這個畫作的主題中心點只是一個不甚明確的橢圓造型，現在看起來就如同一個窟窿，一個陷於兩棵樹叢之間的空隙。此一現象意味著畫面構圖已經漸漸明朗開來。我比較偏好從畫面的中心位置開始詳細描繪，再慢慢擴延到周遭其他的部位，直到佈滿整個畫面。樹枝的蜿蜒設計在這個描繪的過程發揮了實質的作用，因為它可以適時引導目光的流轉，去發現每一個空間設計，去領略每一個景物造型。

步驟五

在完成了主題的基本構圖與線條結構之後，我開始用畫筆描繪道路的陰影部分。從這些陰影拖長的造型看來，它們也屬於初稿的一部分，是色彩外層的輪廓。這些深色線條的導引相當的重要，因為它們可以使道路的造型浮現出來，也可適時提示倚靠在旁的傾斜樹幹。另外，我也開始明確的點出畫作主題的中心點。我的方法是藉由簡潔的線條輕輕勾勒出其外型的尺寸和人物大略的位置。我在人物的旁邊用一種非常亮的，幾乎偏白的灰色塗抹出煙氣，或者說是煙霧的雛形。畫作進展到目前為止，所有的元素都應以主題中心為開展的基礎，不論是色彩的運用，或者是畫作的整體造型。然而，這個主題中心相對於作品的完成而言，卻只能採用較為具體明確的方式來處理，因為倘若畫面的其他部分比另一些部分的進度超越過多的話，並不是很恰當。一般來說，我的作畫習慣其實也幾乎是所有畫家所採用的方式，是將整幅畫作的每個環節都帶起來，也就是同時關照到每個部分，而不會讓畫面某些部分的呈現顯得異常精緻細膩，而另外一些部分卻只處於半製作狀態。

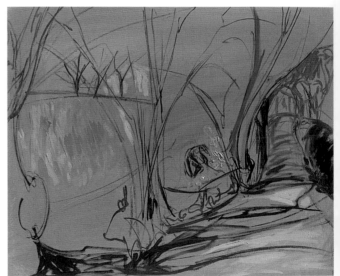

步驟六

鈷紫

加蘭薩洋紅

陰影的色彩

步驟六

現在我開始要應用到上述提及的色彩，我從亮彩的地方入手，也就是畫中受光的部分。這些部分就比如像道路中介於陰影之間的色彩，或是隱約顯現為天空的部位。這些受光部分的色彩是一種赭色混入大量白色後所調出來的顏色。我認為此種色彩在這幅畫明亮且躍動式色域中，正好可以表現得恰到好處。

請務必記得：

油畫的作畫程序應該要從水分較多的色彩開始，因為之後才可以漸漸覆蓋較濃厚的色彩，千萬不要背道而馳。

重複

作畫時，同時建構畫面的每個部分，絕不遺漏任何一個必要的片段，而且還必須時時注意強調和凸顯中心主題的重要性。如同我們先前曾經提到過的，造型可以不斷的重複；更具體的說，表現在這幅畫中的就是拱門造型的重複，這個設計為此畫創造出整體的一致性。事實上，這整幅畫作可以完全被我們視為一個拱形的結構：樹枝是拱頂，而樹幹則是拱柱；在它們之間開啟了拱門的中心結構，而這個也就是我們所關注的重點。

拱門造型的重複也應將中心主題的內部結構囊括進去。現在開始詳細描繪這個部分。為了維持畫面的整體一致性，我特意按照畫樹枝的方式來畫，換言之，以曲線型的筆觸來著墨，不在空間中填滿色彩，而是用大致畫圓的方式使色彩自然地呈現出來。如此一來，不論是景物的造型，或是色彩，都可在整幅畫作的整體運作下產生一種活潑的節奏感，彷彿畫中所有的元素（樹木、枝幹、草地、道路等等）都在同一個節拍的律動下翻騰了起來。

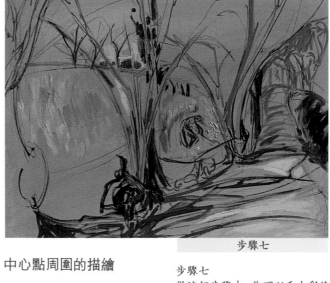

中心點周圍的描繪

再用相同的模式繼續在人物四周以曲線的方式來描繪線條與點出色彩，另外，對於中心主題的輪廓也以同樣的方法來做。圍繞在人物四周的樹幹和枝葉也運用類似的技巧處理，走筆至此，我們應該就已經體認到，這幅作品的繪畫技巧基本處理方式，即以這裡反覆解說的曲線型手法為主。此外，有一點我認為應該要特別留心的是，正要開始深刻描繪的這一團煙霧（即出現在人物旁邊的這個帶有一些紫色調的灰色煙霧）：其表現方式還是延續畫

步驟七
從這個步驟中，你可以看出彩繪背景與草地的過程，現在我持續進展到中間偏右的樹木，樹枝間掩映的背景色彩，我們都按部就班地逐漸填滿。同時，我再以一種較深的紫藍色勾勒出樹幹的陰影部分，這個顏色可以適度地顯現出陰影的深沈色調。

面的主基調，繼續以曲線的方式塗抹，展現出來的效果就好像要將人物團團覆住一樣。我想這裡用來領略與詮釋集中式風景畫的技巧，對於意圖將真實風景以繪畫藝術為構築介面的某些方面來說，會非常易於發揮，因為這樣的處理方式可以確保每一個環節的一致性：即每一種造型及色彩都用類似的手法來處理。現在到這個步驟為止，相信讀者們也都明瞭我處理畫中的色彩與造型的方式為何。

步驟九
樹葉是以逆光的效果來呈現的，因此看起來相當陰暗。我用一種非常暗的藍綠色來營造這種暗沉的感覺，之後，再特意畫出空隙的部分，留下樹枝伸展的空間，使畫面呈現出花格窗的效果。我在畫作中心主題的四周漸漸地描繪出造型及色彩，這幅風景主題也隨之浮現出來。

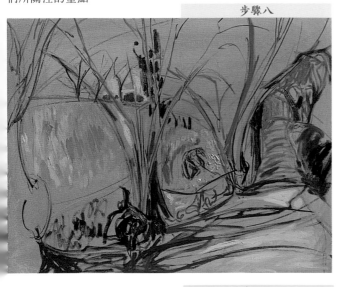

步驟八
我仍然以細碎簡潔的筆觸為基礎來繼續著色的工作。這些筆觸的運行方向及模式是依循我們先前所做的線條構圖為主，比方說，當我們在畫緊鄰著彎曲枝幹的部位時，我們也用彎曲的筆觸來描繪。當我們以這種方式來進行色彩與造型的處理時，應該要齊頭並進，讓每個部分都同時被關照較為適當。

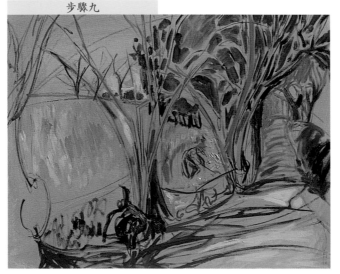

集中式的風景畫特別要誇張地表現出中心主題的重要性，可以透過色彩工具的應用，線條的構築，或光線的營造來呈現。

集中式風景畫

封閉式畫作

我習慣於將風景畫作設計成封閉式的結構。換句話說，就是在畫面的兩側置入一些可標誌出界限的元素，藉以襯托出畫作的中心主題，一方面也預留一些空間，強調畫面場景結束之處。這幅畫其中一個標誌界限的造型設計即位於邊界地帶的樹幹，其存在明顯隔開了畫布的邊界。樹木的色彩跨越了由下至上的整個畫布空間；而就在畫面的最高處與另一棵樹的枝葉相交會，形成了畫作的基本造型結構（拱門造型）。邊界這棵樹的色彩比起其他樹來說，其色調要顯得暗了許多。這種色調是經過誇飾手法來畫的，主要目的是為了要使它看起來非常接近前景的部位。

背景

背景，如同畫面最遠的幾棵開滿了花的樹，其色彩繽紛活潑。其實，我想要強調的不是色彩的部分，而是這裡再次地呈現畫面的基本造型結構：這幾棵樹冠的外型一樣又重複出現中心主題的哥德式拱門造型。我必須說明，在這些不斷重複的意象中，其實存有事先設計的成分在，但表現出來的效果卻又極其自然，這是我們刻意營造的節奏感，也是意圖在此畫中傳達的感受；如果這樣的感受不存在，這種重複的設計就會變得機械化、生硬而無趣味。我想這可以與詩的押韻互相比擬（詩的押韻也是某種類型的重複，只不過是屬於聲音的重複）：如果一個詩人堅持系統化的應用押韻的原理，那麼，這首詩可能聽起來會很僵硬，但是，如果加入一些變化，其效果就整個脫胎換骨，而顯得活潑盎然了。

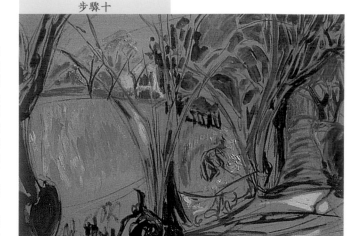

步驟十

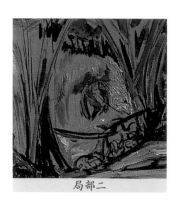

局部一

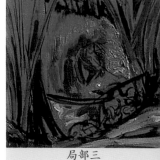

局部二

局部三

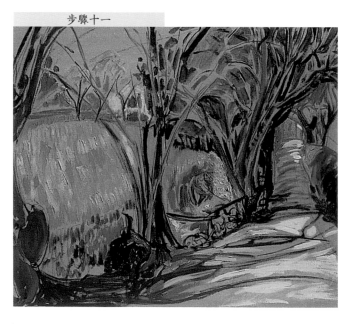

步驟十一

造型的不斷重複可以為畫作帶來節奏感。這種重複的設計可以出自於實景本身一些較醒目的特點，也可以由畫家自己來詮釋。

步驟十

配合光線和陰影所形成的基本對比，挑選一些顏色，並以線條的方式逐步地將畫布的表面覆蓋起來。我們可以從道路的設計中看到這種由光線和陰影形成的對比效果：很淺的紫紅色和赭色，這些補色色彩與應用純色對比的效果一樣，但他們可以使光和影產生更強烈的對比。為了使畫面得到整體的和諧感，我用淺紅和淺黃色在背景處畫出天空和房舍，這兩種色彩和前景的紫紅及赭色色彩也較為接近。

局部一、二、三

從這三個複製的局部片段中，我們可以觀察出中心主題從步驟十進展到目前狀況的整個過程。這個中心點的描繪過程相當具有特色，雖然它一直維持一種草稿式的型態，但也與畫面上其他的元素保持一種和諧的平衡作用。

步驟十一

現在畫面的整體感已大致成形，每一個部分的景物都與其他造型建立起某種聯結。我們可以很清楚地看出，畫作的中心主題在我們的視覺上扮演統整所有景物的角色：也是最吸引目光的焦點所在。

中心主題的推展

　　這幅畫的中心主題在我們逐步賦予形象化的過程中，與畫中其他元素一直都維持著同一個步調與節奏，現在，我們可以看出它已經顯得相當的豐富而具體。在所附的幾幅示意圖中，我將示範如何用色彩來描繪人物周圍的部分：草地的綠色和煙霧的淺紫色。為了不要破壞畫作的基本造型，我在人物外圍的著墨比人物本身還多；如此一來，就可以將園丁所在的空間劃分開來，這些空間也可呼應畫作的表現旨意。藉由人物周圍的描寫，來明確界定出造型，這正好就像先前為使拱門造型凸顯出來而描繪其周圍的情形一樣。

樹　枝

　　這裡所要用的技巧與我們為凸顯人物形象，特別著力於人物周邊的用色，而較不強調其本身的描寫一樣，樹葉的成形也是透過掩映於其間的空間描述而更形具體。換句話說，即用色於樹葉間的縫隙而非造型本身。整幅畫作看起來就像是由線條來描繪出各種造型的空洞，然後再以色彩將其一一填滿。主題的中心點是屬於畫作整體的一個較大的空洞，而人物本身也如同主題中心點的小號模型。如此進展下去，各個細部結構就是整個作畫過程的結語；當所有的空洞都填滿時，它們就跟著呈現出來了，因此，無須憂慮終將得到什麼樣的藝術成品。在人物的旁邊，我們可以看到一種經過調整變暗的色彩：我就是用這個色彩來凸顯出人物的造型。

陰　影

　　先前所解說的作畫技巧也適用於陰影的描繪。位於道路上方的樹枝陰影所形成的線條構圖與畫面高處的效果極為類

似，雖然其造型看起來較為拉長。就在這個高處點，即天空的位置，我依照前面所提到的方式，用一種非常淺的色調來鋪陳（也就是將由線條構圖所形成的各個縫隙用顏色一一填滿）。我並未將這些空間用色彩完全填滿，而是讓每個地方都稍微露出一些背景的色彩，也就是畫布本身的藍色：這種方式也將沿用到畫作完成的階段，因為這一方面可以緩和畫作的濃重色調，另一方面亦可為整體注入更活潑的生命力。

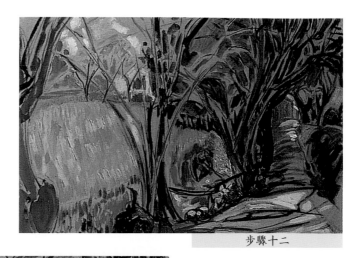

步驟十二

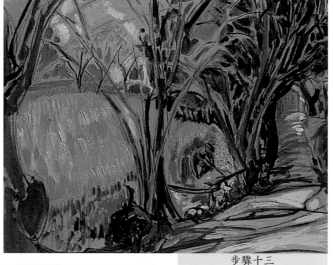

步驟十三

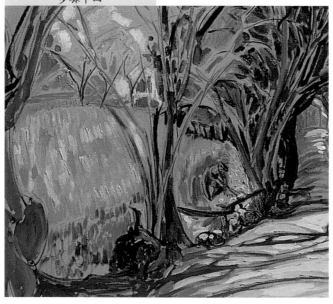

步驟十四

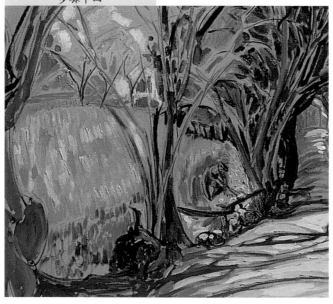 *(already placed)*

步驟十二
我以一種有條不紊、悠然自得的筆觸，將交織疊沓的枝葉空隙逐步填滿藍綠的色彩，有時候或多或少摻一些綠色或藍色，或甚至用白色調淡後的顏色來畫。再以接近純白的顏色來彩繪可以看到的天空部分，以便形成一種可與整幅畫作產生對比的明亮效果。

步驟十三
畫面上半部的線條和色塊隨著畫作的進展而顯得越來越複雜。因此，我必須注意將這個複雜的因素局限在特定的範圍內，以免所有的東西都混在一塊兒，而分辨不出始於何處終於何處。我之所以不厭其煩地一一填滿所有的空間，主要目的即在於使每一根樹枝都能顯現出完整的連續性。

步驟十四
依照畫樹枝的方式來處理投射在道路上的陰影。這些陰影應該多少屬於長形的線條結構，因此，我們也在陰影之間預留一些長形的空間，以便描繪出淺色的色調，也就是光線映照出來的效果。同時我也必須注意讓所有部位都清楚而明朗，不要把色塊都混在一起了，且使所有的陰影之間都存有連貫性。

請務必注意：
我們若妥善運用陰影的效果來凸顯某些色彩或某些細部結構是絕對可行的，而在主體的周圍以深色陰影勾勒的方式處理是其中一種途徑。以這個例子來說，即以線條描繪的方式來呈現出陰影的部分。

集中式風景畫

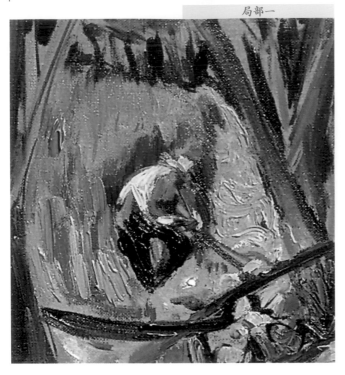

人 物

在這個附圖中我們清楚地看到位於畫作中心的人物造型。我畫的時候,並未刻意強化其複雜性,且盡量將細部結構的描繪減少到最低限度。我們應該特別留意的關鍵問題在於色彩的因素。一個尺寸這麼小的造型無法透過線條的描繪來凸顯任何特點,因為那些線條根本找不到足夠的空間可以發揮:其結果將導致線條構圖的簡略化。人物的強調遂只有仰賴色彩的表現,亦即運用簡單而明亮的色彩對比來完成。最簡單的一種色彩對比是白色和黑色所產生的對比,因此我用純白色來畫人物的上衣,而長褲則用藍黑來表現。接下來,我用一種冷色調的色彩來呈現人物胸前的陰影部分,而且加亮臀部的色彩,使其顯現出實體的分量。這就是所有關於人物的描繪過程。

某些細部潤飾

除了人物以外,在這個主題

中心的部位還有一些重要的細部結構問題。煙霧即其中的一個重要環節。畫煙霧的技巧有其複雜性,因為它是一種氣體,缺乏具體的形狀,而在我這幅畫中則傾向賦予所有造型一種固體的型態。淺紫色的色彩用來表達煙霧應該就已經具有相當的說服力了,但我這裡所說的則是關於真實煙霧的一般性概念。我的解決之道是讓表現煙霧的色彩從樹幹間滲濾出來;我想這樣的處理方式就已經足夠了,不想因為添加過多的灰色使畫面變髒。

另外一個重點是人物周圍的草地。先前已經說過我們已將部分色彩刻意加深,以便和人物的色彩產生對比效果;現在我們可以看到圍繞在人物周圍的綠色完全佔滿了其背部的空間,甚至還摻雜到其中的一隻腿。如此一來,我們就可以很順利地僅以色彩就將人物自然地融入草地的色彩之中,也不至於因為強調細部的描寫而使所有的部分都糾結成一團。

局部一

在這個中心主題的局部放大示意圖中,我們可以清楚地看到人物描繪以及圍繞其周圍景物的

詳細結果,就如同我所描繪的煙霧造型一樣。

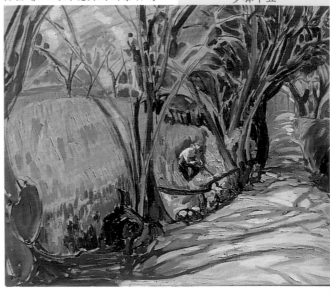

步驟十五

我已經一步步地調整明暗的效果,並逐漸填滿線條之間的空隙。樹叢的陰影和光線現在看起來比先前要緊密紮實多了,並且也傳達出一種固體物質的密實感。另外,背景原本的色彩也在景物色彩的覆蓋下漸漸消失,且進一步統整出畫面的和諧感。

步驟十六

這裡的描繪重點是在畫作的核心處,由其外圍轉向內部,逐漸用圍繞在人物周圍的草綠色來運作,並注意使延伸於人物之前的土地產生連續感。到目前為止就只剩下一小部分的細節修飾,而這些對於整幅畫作而言,應不至於造成太大的影響。

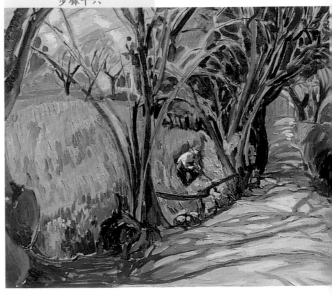

請務必記得:

畫油畫之前,最好先準備一組品質優良的畫筆。不需要一種顏色準備一枝,但是:一枝畫筆就只用於一組相同色調的色彩。

中心的骨架

　　畫到這個程度我們可以很清楚地分辨出中心主題的所在。橢圓的造型讓人聯想到水果或人物，在中心點處，即這個水果的核心。若想要用更活潑生動的字眼來描述所謂的集中式風景畫是相當困難的，基本上，因為這是一種奠基於視覺中心點建構的作品，由中心點展延到畫布的邊界處，之後再逐漸發展為一個鮮活的有機體。

　　現在我們也看出圍繞在中心部位樹幹的重要性；其深色色彩紮實地烙印出中心點的存在，相對地凸顯內部的明亮色彩。無論如何，我刻意把一些樹幹弄得比較亮一點（具體來說，那些形成三角形的樹幹，即用紫紅色的色彩），使得從中心的淺色過渡到外圍的深色不至於顯得太過突兀。

最後的加工潤色

　　繪畫最後的潤飾工作特別指完成填滿各個由線條所構成的縫隙，並將畫面的色彩精練至最完美的境界。現在畫面所呈現出來的樹冠部分，比之前更加的茂盛濃密：先前的空隙已經用色彩適度地填滿。這個部分的用色技巧並不局限於描繪出枝葉的固定造型，反而著重在讓人感受到光和影作用的效果。觀察一下背景的藍色所發揮的功效，就會有趣地發現，在本身色彩的推波助瀾下，能營造出有如光線透過葉縫流瀉而下的效果。畫面左邊的天空被覆蓋了起來，而右邊，在通往深處房舍的道路上，光線和陰影交織出一種寫實的風貌。這幅畫作已大致完成，而且我原先的構想也一一浮現：觀賞者的視覺會先集中在畫作的中心主題處，隨後再游走於其他部位。我再度重申，一幅畫作的關鍵所在：節奏，也就是那些不斷重複出現的造型，換言之，就是畫家對主題有一種具

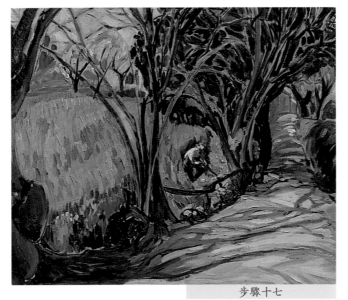

步驟十七

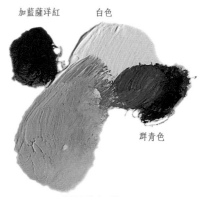

加藍薩洋紅　　　白色

群青色

煙霧的色彩

體的領略與感受，再進一步昇發為對所有元素的統一處理方式。這種感受坦率清朗而情感洋溢，我想就是因為這個關鍵因素，才使得畫作完成，並充滿生命活力。

步驟十七
畫作的中心點實際上已完全明確了。我所運用的方式是一種橢圓的循環：即圍繞著人物來畫。先將其隔開來並沒入四周草地的綠色中。

步驟十八
這幅畫到此已算全部完成。我的原初構想在這幅畫中已獲得完全的發揮，每個景點都在環繞著中心主題的原則下，得到適切的處理。這種按部就班一一填滿空隙的作畫方式，就形成畫面的統一性。而整個色調呈現也非常令人愉悅而富有吸引力。

步驟十八

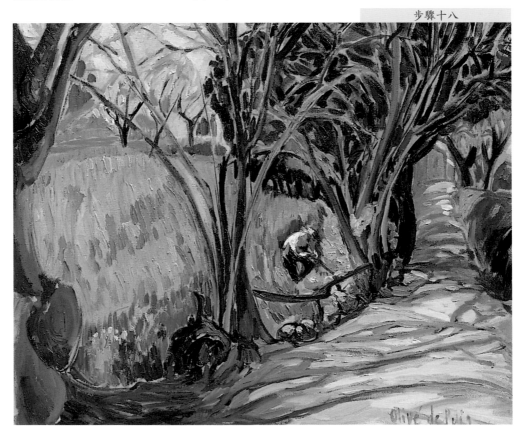

煙霧的繪畫呈現，以油畫的創作而言，在開始作畫以前，經常會先塗上一層薄薄的透明顏料。但是也有可能像這幅畫的處理方式一樣，以顏料直接塗抹出其特殊的效果。

環抱式風景畫

費 隆
膠彩風景畫

費 隆在藝術創作領域中所呈現的多樣特性，表現在其多元技巧的應用能力上，也在其廣泛的主題選擇上。他對各種不同類型的藝術創作過程與箇中奧妙領略相當透徹，像是油畫、水彩畫、乾擦技巧，甚至還包括了現代的噴槍畫法等。他掌握各種技巧所展現的深沈表現力，根源於其所擁有的恣意豪放與「率性」的風格。率性二字之所以用引號特別標註，是因為其內在實際上隱含了手、眼的紮實訓練過程，這一點對於一幅風景畫創作的正確性是不可或缺的。這裡他選擇以膠彩的技法來表現；這種技法在風景畫中並不普遍（比起水彩畫和油畫來說就沒有那麼受歡迎），不過，費隆坦言告訴我們，選擇膠彩技法的關鍵就在於畫家本身的處理是否得當，而非在於其作畫的過程。

在這幅畫中，畫家要傳達兩個主要的意念：其一為構圖的因素，另外則是色彩的因素。以構圖上來說，這一幅畫算是環抱式風景畫，即其獨自形成封閉式的構圖特性。至於色彩因素，其決定性的色域範圍即從藍色發展到橙色，中間過渡的色彩即為綠色及黃色，紫色則扮演補色的重要角色。

步驟一

這是一幅畫在畫紙上的鉛筆畫，其所構成的元素僅是畫作的基本構圖線條，我打算一步步據此來完成作品。首先，我們對於統御這整幅習作的意念呈現方式即可在此一目了然，也就是表現這幅環抱式風景畫的意念。此初稿的基本輪廓構成了一個圓的造型，再由畫面中間地平線的提示線條割分開來。這一道地平線我們安排在近景處，因為我們所要發展的風景主題並非以原野式的空間深度感為主要特色。這幅畫的基本重點部分即是樹枝和前景處的描繪，換言之，這是一幅主題上下發展的構圖畫作，而非地平線式或以空間深度為尚的作品。

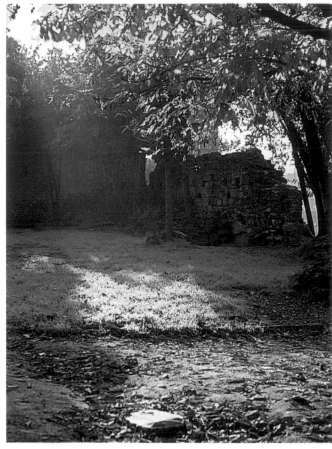

步驟一

這幅作品的媒材使用的是Canson牌中顆粒的白色畫紙。為了避免捲曲與皺摺，我們特別用紙質的膠布條將畫紙固定在畫架上。

視 點

這幅畫所擷取的作畫視點相當切合這裡所說明的環抱式風景畫的特性。整個風景佔滿了畫布所有的空間，幾乎不留任何一點空隙給天空；簡直就像是一個內景，不過，卻又包含了整個大自然景觀。

我不打算去戶外實地寫生，而是拿一張攝影照片為本。我想其中原因應該已經很明顯：即逆光的效果，也就是從茂密的樹葉間流洩而下的強烈而明亮的光束。如果用寫生的方式，這種效果將不能持久，我們也就無法捕捉這種感覺。以攝影作品來入畫和去實地寫生所達到的效果可以是一樣的，尤其是當你想要將這種壯觀的景象妥善地傳達出來的話，最適當的作法還是照一張相比較能捕捉這種瞬間的美感。

幾乎是一個圓形

在這幅我打算用來當作用色基準的鉛筆畫初稿中，我特意將所有的景物都納入一個幾乎是圓形的造型中。我們可以很容易地觀察出來：在這個圓的上半部，一根高度頂到最上端的樹枝從畫面的右邊伸展出來；樹枝彎曲的弧度在中途有一部分中斷，以便隨後在畫面左邊的線條處再度出現（這一道線條顯示出陰影的界線）。圓的下方標註出地面上的石塊和據此延展出來的線條，以確定畫面終止的部位，同時也可看出前景的造型結構。由以上的說明來看，這幅風景畫從一開始就已經宣告將以自我封閉告結，也屬於真正的環抱式風景畫。

所使用的色彩：

檸檬黃、中鎘黃、橘黃色、焦褐色、焦土色、深鎘紅、加蘭薩洋紅、鈷紫、深群青、永固綠、象牙黑。

大塊面的揮灑

我們從最深的陰影開始畫起，以便隨後逐步將色彩描繪於剩餘的大塊面積中，就像是用類似拼圖的手法完成這幅風景畫，這種方式也較符合選取的主題。這個深色陰影的色彩是紫色和淺棕色混合而得的結果；也是我們選擇的色域範圍中主要的色彩成分之一。之所以選擇這種略微偏灰的紫色，是因為其為純黃色樹葉的補色。畫中左邊的樹叢與房舍都用這種灰色來鋪陳，但我們並非純以平塗的方式來處理，實際上還包含了深淺不一的線條筆觸，這對於我們欲賦予色彩另一種質感的意圖確有其必要。另外，這一片我們最先描繪出來的部分，同時也勾勒出畫中唯一的地平線：草地與最末一個景的分水嶺。這並非自然界原有的地平線，因為在環抱式風景畫作中很少出現那種構圖，以功能上來說，其所扮演的角色也具有相同的作用，因為它將整個畫面結結實實地劃分為兩半部（上半部與下半部）。

綠色與黃色

在屬於草地的平面上共包含兩種主要色彩，即綠色和黃色。黃色的區域是由於光線投射在草地上所產生的效果，是一種非常亮的黃色。這種構圖對於尋求色彩和諧提供了相當大的助益，因為可使得色彩的轉變，透過漸層方式的處理和色彩深淺度的適時發揮而自然轉換。因此，我們先將這些色塊配置妥當，調整好畫面的色彩基調，以進行下一個步驟。

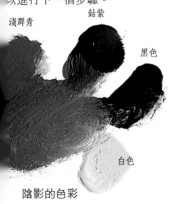

淺群青　　　鈷紫

黑色

白色

陰影的色彩

局部一

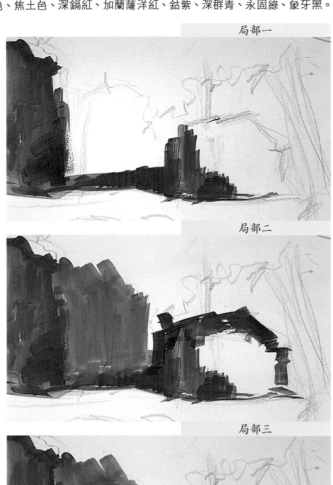

局部一

我從比較深的顏色開始畫起，即畫面背景處植物與房舍的陰影部分。這些區域在這幅風景畫中是以逆光的方式出現，而其色彩，除了非常深以外，也屬於非常冷的色調，是一種偏青紫的藍色。我想把它畫得有點偏髒的紫色，且略帶一些灰色調。我是用一支平頭合成毛的畫筆來畫，從畫出來的筆觸應該也可以看得出來。

局部二

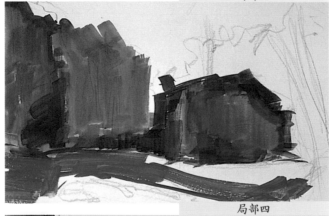

局部二

我還是用畫位於陰影處樹木的灰紫色來畫房舍。但並不是完全用均勻平塗的方式來畫，而是刻意畫出一些較黑的深色部位，以強調出造型實體的存在。以膠彩作為媒材必定會傾向於平塗化的色彩表現，因此，最好是隨時透過加亮與減暗的技巧，來豐富色彩的多樣性。

局部三

局部三

我使用一種彩度極高的綠色，即未曾混入任何其他色彩的永固綠，將這個色彩一直延伸到靠前景處。這個綠色的範圍仍然還是處於陰影中，但是已經首度呈現出我所選擇的色彩對比特點。這種綠色被我選用來當作這幅作品主要色彩的綠色—黃色色域中，屬於最暗的端點；隨後我們再將黃色加入景中。

局部四

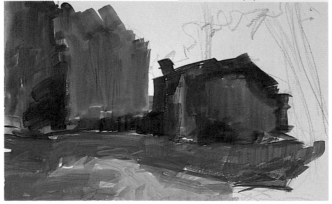

局部四

畫中處於大片陰影的色塊部分漸漸地蔓延開來，但我們必然要將它們逐漸導向明亮色彩的部分。在我擴展陰影部分色彩的同時，我也將色彩逐漸轉亮。先前所用的綠色現在也添入檸檬黃，以獲得一種帶點黃色調的綠色，鋪陳於圖中下方的部位。這種帶黃的綠色是轉變為黃色的過渡性色彩，而黃色在這幅畫作所將應用的色域中，即屬於另一端點的色彩。

請務必注意：

用膠彩來作畫可以從濃密的色彩開始，因為其本身具有不透光的特性，允許各種色彩的重疊。

環抱式風景畫

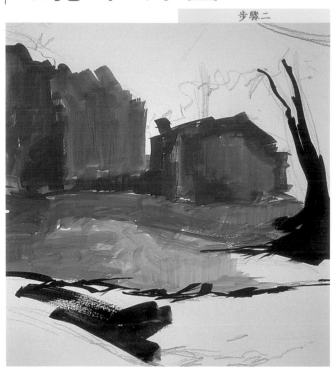
步驟二

紅色—紫色

前景明亮的部分在實景中看起來像是灰色（一種自枯葉間隙灑落下來的灰色調），但是我們卻必須將其轉換為色彩的概念來詮釋。我用洋紅、自然的淺棕色、以及群青色的混和色彩來畫前景中位於陰影的部分。事實上我並非用完全調混後的色彩，而是透過這幾種不同色彩筆觸的互相重疊，來產生一種紅色—紫色的視覺效果。此色調與我先前畫陰影所用的灰紫色是屬於同一個色域，只不過彩度更高、更暗沉。由於我們所選擇的這個風景主題呈現出光線與陰影的強烈對比效果，因此，我們必須以補色的對比來處理較為適切。而現在，我運用的也就是這一幅畫作的主要優勢色彩（樹葉的黃色）的補色（紫色）。

步驟二
畫作中宛如有一道線條從一端到另一端將整個畫面分割為二，主要用意即是為前景的紅色區域鋪路。這個屬於綠色的補色彩是以較為緩和的色調呈現出來，因為它加入了一些其他的色彩：它並非高彩度的紅色而是一種偏洋紅的色調，隨後我會進一步將它調整為偏灰的色調。另外，我又用一種非常深的色彩先在畫作的右側描繪出樹木的雛形。

局部一
現在我用藍色將先前以洋紅畫好的部分弄得髒髒的。所產生的結果是一種非常深的紫色，為畫作下方的陰影部位製造出強烈的色彩效果。

局部二
我用調過少許藍色的焦棕色繼續擴展左邊的深色區域。這種類型的棕色可以和陰影的深色完美的結合在一起，但是，我又添入一些色彩使部分區域轉為泛紅的色調，而透過這種暖色系的色彩，使畫面的前景與主題更加的融合。

局部三
我已經將畫作前景部位完全以色彩填滿，除了運用先前的洋紅、藍色與淺棕色外，也用了一些以淺棕色調混過的赭色，使其帶有一點土色調。現在的顏色看起來還是很深，不過，等畫面其他的部分再多加一些色彩的處理後，我會將這部分再稍微調亮一些。

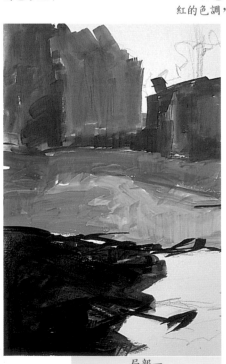
局部一

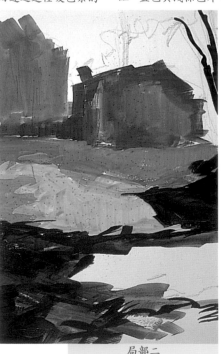
局部二

局部三

通常，我們若以攝影作品來當作繪畫的範本，就必須要用一種輕快敏捷的筆觸來處理，因為在這方面攝影作品所能提供的助益不多，此點正好與實景的情況相反。

暖色調色彩

前景中陰影部分的色彩混和是一種偏暖色調的淺紫色，這個色彩傾向會在另外較亮的一邊再予以強化：這裡的紫色會被帶向另一種偏橙的淺棕色。以色彩學的觀點來看，橙色是暖色調那一端的極端色彩，但卻佔據了畫中最前面的部位。由於我們在紫色中調入了大量的紅色調色彩，使得紫色過渡到橙色的過程循序漸進而不急躁；其發展的步驟為：帶藍色的、高彩度的洋紅、淺棕色、偏橙的淺棕色。當然，這個順序並非一定如此的機械化；應該盡量使其自然地呈現，因此，我們也可以看到一些色彩轉變與切割的痕跡，但是，以上所說會出現在前景的每一種色彩，必定都是屬於暖色調的。

樹幹

這些樹木的樹幹部分整個沉浸在陰影中，因此，顯現出來的色調也偏向整個畫作表現陰影的主調色彩：紅色—紫色。這種色彩不僅僅用於樹幹，也被拿來當作描寫草地上所投射的陰影。我另外添加了一些綠色在這個陰影色彩中，使它略帶一些冷色調，也避免和草地的顏色產生太過刺眼的對比效果。我想在這幅畫中發揮的補色組合正是黃色—紫色。假若有必要存在一些純紅的色調，我也會相對用的非常少。

黃色

完成了前景的色彩描繪以後，我開始要著手來畫樹葉的部分。我選擇黃色系列中最強烈的色彩，即中鎘黃，這是一種彩度非常高且非常亮的顏色。我想我把樹葉的畫法記錄下來應該會非常有意思：運用乙字形的筆觸來畫，在每一道運行的方向中，不留任何一點特定的軌跡，然後隨意留下一些

空白處。我這樣做的用意是要使樹冠顯現出參差不齊的造型，因為這是環抱式風景畫最基本的效果呈現，即我們的視覺焦點應該先落於畫作的中心點，也就是說，畫面主題應從內部向外擴展。黃色的色彩筆觸將初稿的線條構圖逐步地覆

蓋起來，但仍然保留透明的視覺效果；待會兒我要在這些輪廓的上頭再畫上最靠近前景的樹幹。

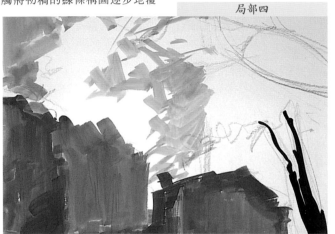

局部四

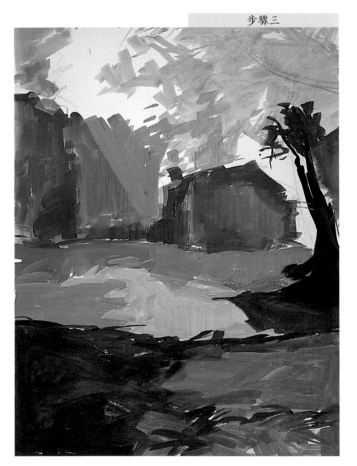

步驟三

藍色的初步運用

重疊在背景陰影部位且呈倒三角形的藍色色塊，是要預先勾勒出從樹葉間流洩而下的一道光束。如同我們之前所提到的橙色，這個藍色屬於色階上另外一個極端的色彩：冷色調的極端色彩，也就是離這幅畫作色彩選擇最遠的一個顏色。接下來，我就要將所有屬於這個色域的色彩都描繪上去。實際上，這些色彩都已經在那兒了，只不過都還是處於一種雛形的狀態，未經過調色，彼此也缺乏聯繫感。緊接著要做的就是調節色調變化的深淺度，使每個色彩在畫中發揮適當的功能，並和其他元素產生協調一致的作用。

局部四

現在輪到處理處於逆光的樹葉部分。正由於逆光的緣故，這些樹葉都散發出一種強烈的色彩濃度。為了要將這種效果表達得很傳神，我必須毫無顧忌的盡量強化這裡的黃色調色彩。我選擇的是高彩度的中鎘黃。為了使色彩呈現出動態、奔放的效果，我用零散片段的筆觸來表現，就好像是在胡亂塗抹一樣。我不考慮將整個範圍都填滿，相反地，我故意留下一些空白處，使整株樹葉發展顯得更加的生動活潑。

步驟三

當我要開始處理樹冠的部分時，也意味著我必須同時解決畫面中由上而下投射下來的這一道光束。解決問題的開端就在於靠近房舍呈倒三角形的淺藍色塊。這個顏色在畫面運用的色彩中，是屬於冷色調的極端色彩，也就是我想用來製造出補色對比的色彩。

請務必記住：
用來畫膠彩畫的畫筆應該要比畫水彩畫的粗，即使兩者使用相同的毛也是一樣。以這幅畫作為例，所使用的就是用合成毛製成的平頭畫筆。

環抱式風景畫

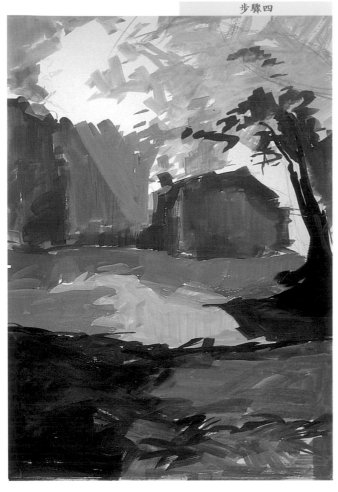

創造一個以樹葉構成的天篷

　　環抱式風景畫最關鍵要素在畫面的最上部。如果有天空的構圖，基本問題就落在彩霞的色彩描繪；但如果是由一大片的樹葉完全覆蓋——或幾乎——整個天空，描繪的重點應該就在於如何將一個由樹葉構成的巨幅天篷，從我們的眼前延伸到畫面背景處，並適度地延展開來。色彩一定不能一成不變，應該與畫前景時所用的方法一樣，讓色調以漸層的效果來呈現。這些漸層色調從一些表現陰影的綠色調和洋紅色調為起點，透過這些陰影色調的描寫，傳達出葉片層層疊疊的意味來。

色彩的潤飾

　　在樹葉存在的景中，我們還必須一併處理那一道穿梭而過的光束。我在畫黃色色塊部分時，有刻意留下一些空際，這些空下來的位置就是為這個而預留的。這些缺口所透出的光線效果必須要很小心的處理，尤其是色彩調混的問題；我們所要營造的感覺是一種混合逆光、直射光和反射光等種種光線效果來源的色彩感受。聽起來好像很複雜，但實際上這些色彩都在我們預設好的色域範圍中，我們要做的只不過是修潤色彩的深淺度，及在這不同的色彩濃度中尋找出各式各樣的色彩結合即可。有一種用來處理光線穿梭掩映於樹梢間的好方法是，利用畫筆的細微筆觸點出各種深淺不同的紅色和淺棕色。這些每個單一的色點或色塊都代表一叢樹葉或是一片獨自存在的葉片。顏色最深的葉子應該是位於最下方，所接收到的光源最少。以這株樹木來看，黃色在這裡就屬於中景的部位，介於最亮與最暗的樹葉之間。

白　色

　　將白色運用在畫中最重要部位的是在這一片黃色樹葉之間，所要表達的就是光線直射的色彩效果，這是一種非常強烈的光，絢目耀眼。必須要用一種非常亮且可與黃色互相調和的色彩來畫。我選擇一種淺而偏黃的綠色，加入很多白色混調，可在強烈的黃色樹葉與

步驟四

　　畫作的上半部已經形成了一個比較明確且具有連貫性的造型圖案。我隨意地讓色彩馳騁，並不刻意局限於某一特定的方向，藉此將樹冠的律動感及規模傳達出來，且如同不經意一般在色彩筆觸間留下一些白色的空際，所營造出光線穿梭在葉片間的效果。

步驟五

　　在這個步驟中，我們可以看到天空由偏黃的色調轉變為藍色調的過程。現在這一道光束看起來就好像因光線的瞬間穿越，而使得背景的陰影變得更為清澄。雖然兩者色調都非常的淺，但我卻在這裡做了補色間的對比應用。

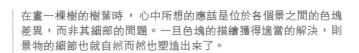

在畫一棵樹的樹葉時，心中所想的應該是位於各個景之間的色塊差異，而非其細部的問題。一旦色塊的描繪獲得適當的解決，則景物的細節也就自然而然也塑造出來了。

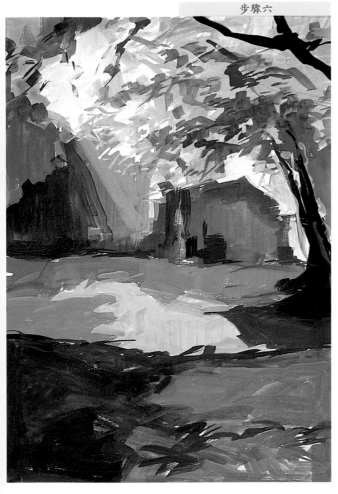

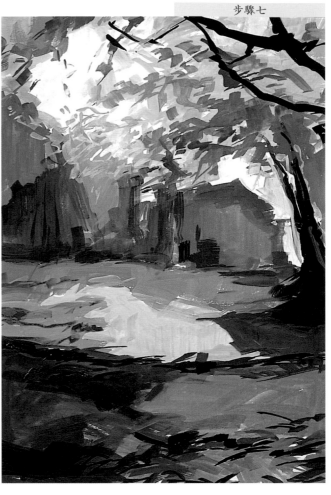

綠色的草地間發揮過渡作用，更能在這一片色彩中完美和諧地融和在一起。這個色彩也可以在藍色和樹葉的黃色部位中看到，但並非與之融和，而是以輕微的筆觸加以延展，運作方式有點類似畫樹葉的技巧。這些增飾的筆觸為畫面的上半部增加了無限的豐盛多彩。

樹葉與地面

由於我們添入一些紅色與淺棕色的筆觸，使得這一大片的黃色不至於顯得太過單調。從這裡可以看到我們對於光線投射到樹葉上的處理方式是純粹色彩的描繪，這一點正符合色彩學派的作品特色：因為其明暗的對比效果是由黃色、淺灰色、紅色所構成，而其所傳達

的繪畫意義同時也包含了光線與色彩的元素。

我在地面做了一必要的更動。首先，用藍色與洋紅的筆觸添了幾筆Z字形的線條，代表的就是地面落葉的陰影，也可算是葉片本身的顏色，和偏灰土地的色彩。我畫樹葉不是單片單片地畫，而是藉由色彩與線條做一個整體性的詮釋。

環抱式的感覺

我想創造一幅環抱式風景畫的意圖現在已經幾乎實現，尤其是前景處的地面和樹冠部分所流露出來的一種視覺逼近的效果。這幅畫正是由於這兩個個別位於畫面上下部位景物的烘托，其所蘊含的內涵才會變得如此地豐富多彩，也才得以

使這種環抱式的效果躍然紙上，這也是環抱式風景畫的關鍵要點所在。這幅畫另外一個基本問題是要確實傳達出風景受光線照射而產生的亮度感，其處理技巧相當複雜。重點在於將光束通過的軌跡從畫面左上角呈對角線的方式灑落至右下角，並將色彩都調得很亮。這兩個元素就是使畫面景物環繞起來，甚至幾乎要成為內景最重要的關鍵因素。

步驟六

樹冠因光線所投射的陰影落在前景的部位，我們用一種零碎、輕盈而明亮的色彩來完成。這裡我同樣必須打破色彩的一貫性，使原本單調的平面有如覆蓋著層層落葉一般，零星而不規則。但是，這一個平面的色彩必須用比較不透明的色彩，且不刻意製造任何光線的效果，因為那一道光束實際上是落在畫面比較後面的地方，也就是主題的中央部位。

步驟七

現在我正將原先所構想的環抱式風景畫構圖一步步實現，也就是一幅視點由畫面中央，或說裡面，啟始的畫作。樹枝深而粗的線條對於這種感覺的營造非常有用，因為它們就像屋頂一樣，將畫面的上方整個覆蓋起來。

鎘黃　　　　　　翡翠綠

白色

天空掩映於樹葉間的色彩

請務必記住：
膠彩畫的色彩凝著力比水彩畫要強很多。此外，用這種技巧來作畫，色彩失去原本清爽色澤的可能性也相對小很多。

環抱式風景畫

色域的修正

以畫作下方部分來說，潤飾的工作主要著重在將前景處的土地以更詳實的方式描繪出來，使其顯得更加真實，同時，也更切合畫作整體的色域選擇。到目前為止，土地所呈現的紅色是一種相當強烈且濃重的色調，而且，看起來平面而缺乏立體感。因此，我們採用屬於中性色彩的灰色，將原本的色調適度予以調淡，也使其顯得更具真實性：這些灰色調色彩完美地融入土地的色彩中，使土地增加一分先前所沒有的自然與真實的美感。從現在起，我將全神貫注於各種不同色調的灰色，並將其運用於畫中各個色塊中。

使用灰色的時機

現在我們來大略解說一下，到目前為止我們運用色彩的情形。首先，我們先將這幅選定好主題的畫作區分為幾個基本色彩運用範圍，例如，明亮部分與陰影部分的色塊、以及在這個色域中屬於基本色彩的使用區域：我們這個色域範圍的色彩有紫藍色、紫紅色、綠色、黃色和藍色；另外，透過色彩不互相混合的重疊筆觸所形成的陰影效果，營造出一種明亮的色彩感。

畫作的最後一道手續，我要開始來描繪色彩間的轉變過程，尤其是畫作的中央部位，這裡我們可以看到最亮的綠色調色彩，和灰色調的融合。這些灰色調的加入在色彩學派的風景畫作中，總是扮演緩和整幅畫作色彩，與活化色彩對比的重要角色。

綠色的光線

草地直接承受太陽光線的部分必須非常仔細的處理，因為這裡的淺綠色與深綠色的對比很少。因此，我用非常亮而且

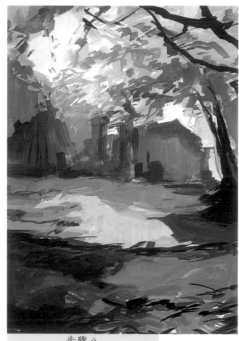
步驟八

淡的綠色調，即一種略微偏黃的綠色，除了可以提升草地的亮度與色澤外，也可以在黃色的樹葉及草地之間，使我們的視覺有一個過渡及緩和的空間（這種綠色很像畫面上方天空淺亮的色彩）；這些色調在這幅畫作中與黃色同樣是屬於最亮的顏色。此外，我還要在亮部區域的另一頭，即深綠色的草地上繼續修潤以增加其色彩的豐富性，此時草地呈現出高低起伏的型態，打破整片綠色原有的單調沈悶。

藍灰色

我們會用到藍灰色調的地方即在畫面左邊的陰影處，尤其是房舍的陰影。為了顯現出大門的所在，我先用灰色畫出一小塊地方，再以一些深色的筆觸描出窗戶和門的具體造型。另外，我也一併用藍色處理畫面光線投射最強烈的地方。我想將藍色用在淺黃綠色的光線運行路線中，使明亮耀眼的光束產生較具真實性的連續感。就像我現在所採用的每個步驟

步驟八

我在畫作前景的色彩與造型上做了一些徹底的修正。其顏色變得有點偏灰色調，或者說得更明確一點，我用了一些灰色夾雜在落葉的淺棕色和橙色之間。我覺得這兩種色彩的結合效果非常有趣；但是從與畫面色彩是否融合得恰當的觀點來看，它又可以製造出一種真實感，一種地面微亮的效果。正因為我在這個部分刻意製造出這個明亮的效果，才使得畫面從中間極亮的部分，到前景之間色彩的變換可以較為自然，這樣我們的視覺運作也會較順暢。另一方面，如前所述，由於畫面上方與前景深色濃度的色彩對比降低，使得形成整體和諧的色彩感緩和了下來。

步驟九

此外，位於陰影中的房舍必須稍加著墨。其細部的描寫無須過度地精準詳實；相反的：由於處在陰影中，房舍的正面顯得有點模糊，因此，最好不要太過強調。門和窗戶我同樣都用先前畫陰影區域的深灰色來描繪，只不過，我又另外添加了幾筆黑色的筆觸。

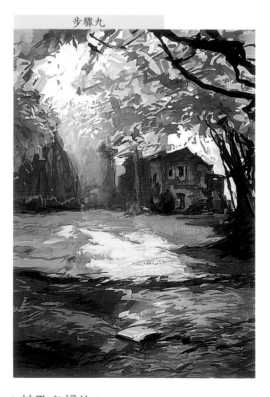
步驟九

陰影必須有屬於自己的色彩。在這幅作品中，用來表現陰影的色彩有紅色、藍色，有暖色系，也有冷色系的色彩；而其陰影功能的發揮則來自於加深其色調，及少許的灰色調的添加。

請務必記住：

光線的呈現方式可以特意去描繪出來，或者將色彩予以調亮（如同此畫中光束的呈現），抑或是經由色彩的強化效果來達成（如樹冠）。

局部一
我在樹冠的葉片部分運用數種色彩來表現：各種不同濃度的黃色、灰色、淺棕色、紅色等。這種繽紛多彩的樣貌呈現出逆光的質感，其高度明亮感也強化了此環抱式風景畫的整體結構；不過，這種豐富色彩的應用也可見於畫作的下方，也就是畫中直接受光的部分。

步驟十
完成圖。我想一幅色彩變化繽紛亮麗的環抱式風景畫已經完成。其中每一種相同色彩的色塊在光線和陰影的交疊應用，以及整體色調氣氛的掌握中，一一解離開來，但卻又在黃色—綠色色域範圍中融合得恰到好處。

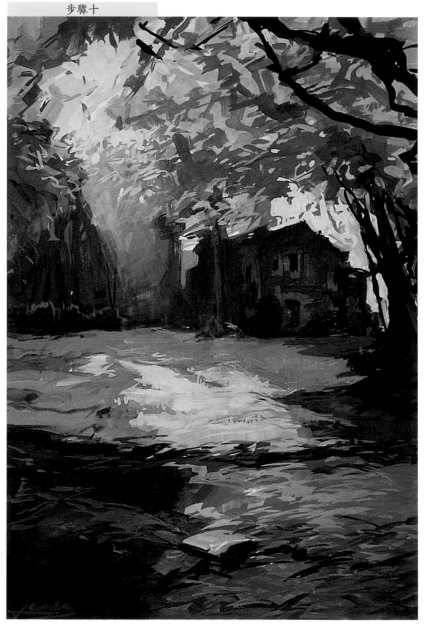

一樣，我並未將所有的色彩都混在一起，所以色彩與色彩之間沒有因此而糊掉。我所做的是重疊色彩：這種效果之所以能夠成功地運用，主要的功臣就是這些非常透明的灰色調色彩，其所營造的是一種朦朧依稀，且無濃度的色調。雖然色彩之間實際上並沒有互相混和，但重疊的筆觸創造出視覺上的混和效果，而這也正符合當初我們所預想的。

最後修飾的灰色

我們最後選擇用來修飾的灰色是屬於暖色調，也就是畫面左邊的樹林所用的顏色。這種灰色（一種偏暖色調的緩和性色彩）正好可以讓我將畫作這一邊的界線勾勒的較為完整，使整幅畫面主題被環繞起來。

一個有趣的地方是，這裡的色彩在細小輕靈的筆觸描繪下，似乎被研磨成了細碎的粉末，而這種效果可以營造出一種特殊的氣氛，使畫作明亮的氣氛形成完整的一致性。畫上這幾道最後修飾的筆觸，就算把這幅畫給完成了。由於有這種灰色調色彩的應用，才能產生整體的和諧感，如果沒有添上這幾筆，整體效果就會變得太過矯揉做作，也會太過強烈。依我之見，這個習作的示範確實可以算是一幅環抱式風景畫中一個相當有趣的例子。

明暗派風景畫

塞　拉
炭筆風景畫

炭筆畫是一種久經流傳的繪畫素材，而塞拉對於這種素材的應用可說已達爐火純青的地步。這位畫家相當明瞭，以炭筆作畫與其他媒材最大的區別在於，它在明暗的效果呈現方面可以發揮最大的可能性。而其明暗對比則表現在線條的勾勒、粗細濃淡的搭配、及平塗塊面的呈現：擦筆法、塗抹法、漸層法、融合法……其所能發揮的彈性使我們肯定，炭筆畫的作品絕對可以成為一幅以黑色和白色為用色基礎的完整畫作。如果我們在這幅即將示範的單色作品中，另外再加上白堊的運用（血紅色及淺棕色的白堊），那麼，這幅畫便可稱得上是一幅完整的繪畫作品了。

由於瞭解以上的幾點特性，因此，這位畫家捨棄色彩的詮釋途徑，特意挑選一個最適合用來表現明暗色調的主題：午後時分的冬林。光禿禿的枝幹是純粹線條式的，整片風景的色彩緩和到幾乎是灰濛濛的一片。

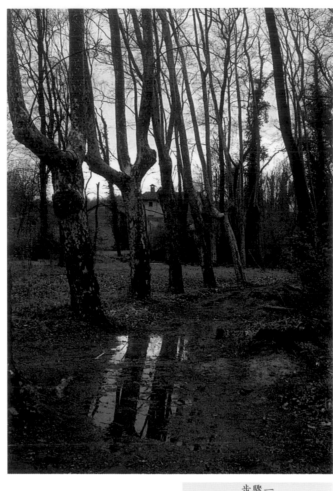

起始的明暗色調

我們選擇用來決定畫面明暗對比的基礎色調是極其簡單的：天空與大地。天空的色彩就是畫布的白色，大地則是以平頭的炭條在畫布上平塗摩擦而成。這個最先在白色畫面上形成的灰色對比，一開始就決定了往後色調濃度的比例。這一片灰色並非完全平整且統一的色塊；在這塊區域上頭，我特別用抹布以垂直的方式擦揉出幾道線條，以標誌出樹幹造型的所在。這幾道抹布擦過的痕跡，其炭筆的顏色被磨掉了一些，使得色調的濃度較為稀疏。不過，卻已足夠當作隨後畫面構圖的有力參考點。

善用炭筆色塊

為使畫面基本的明暗色調得以延續，我不再畫出另外的色塊區域，可以直接利用畫布上現有的構圖來不斷的重疊炭筆的描繪。過程中，抹布的用途非常大：以垂直的方向擦抹，將炭筆的痕跡拖曳到畫面的較高部位，藉以勾勒出樹幹與枝條的雛形線條。這種利用一塊布的作畫方式，可以在畫作草擬基本構圖時，賦予更多的自然特質，使得營造出來的基本色調更適於建構光線與陰影的存在。所以，在作畫的最初，應先奠基於色塊的鋪陳，而線條則留待整體造型即將完成時，便可自然而然地呈現出來了。

步驟一

步驟一
在開始下筆時，我捨棄任何類型的線條式圖樣，因為我不打算用線條來當作畫作的主要表現技巧，而是要以色塊為主。因此，我從染遍畫面區域作為開始，試圖製造出色調的明暗對比。首先呈現出來的明暗色調，我們可以輕易地想像得到：地面的灰色和以畫布的白色來代表天空。灰色是由炭筆輕擦而成；在這一片灰色的地面上，再以抹布擦抹出幾道線條，用來表示樹幹的初始造型。這幾道樹幹的造型不是以線條來構成：這些是從炭筆畫過的部分拖曳出來，而將畫面乾淨的部分染髒的結果（也就是弄黑）。

要以炭筆作畫，所選擇的畫紙必須是屬於某些類型的質地。一種是直紋，屬英格雷型的畫紙，可以發揮最大的功效。而若是畫工非常精細者，則可以使用水彩畫用的中顆粒紙質。

所使用的材料：
炭條、紅色即淺棕色白堊；一塊乾淨的抹布、錐形擦筆、具延展性的樹膠、豬鬃平頭畫筆。

用錐形擦筆來作畫

用錐形擦筆所製造出來的效果比用抹布擦抹更為精細，不過，其所能發揮的功效——除了可以降低色塊所呈現的濃度外——和抹布其實是一樣的：即利用沉澱在畫紙上的炭粉，來製造出輕緩的筆觸與線條。我以錐形擦筆的方式畫出更多的樹幹與枝條，同時也藉以劃分出主題景物所在的層次感。這幾個不同層次的景，看起來像是重疊在畫面下半部，以各種不同方向伸展的線條。實際上我並沒有刻意用炭筆畫下任何實質的線條，就已達到將地面的明暗色調妥善配置的地步，也將分別位於不同層次的景大致安排得宜。

地平線

在畫作的下方，整個風景收攏在座落於遠方的地平線上，這個景實際上是由一些建築物和一叢茂密的灌木叢所建構而成。這個部分的色調應該比地面原有的色調還要深，因此，我再添加幾筆炭筆的描繪，以明顯劃分出兩個不同的景，一個比較近，靠向畫面的右邊，另一個則較遠，偏向左邊。大體上，這個部分是畫面所呈現出來的第二個基礎色調，所顯現出來的色調濃度比地面還要突出。同時，與目前尚處於空白的天空部位相形之下，更確立了活潑生動的對比效果。另外，我在屬於土地的部分，也已經開始畫上幾筆淺棕白堊的線條，以提示出道路延展的寬度與範圍。

局部二
這幅風景畫的一些景物造型已逐漸顯現，我們可以看出造型與造型間的距離，以及樹幹的位置，就像遠景處地平線上的樹叢。所有的安排都依照先前抹布擦抹出來的痕跡為準，隨後我也將用同樣的方式來描繪畫作的各個部位。不過，現在我要先用炭筆標示出一些界線，我所用的是細長的直線，一方面也可為畫面增添一些穩定的效果。我另外在畫面下方用淺棕白堊描出線條，開始在地面的部分做一些較為完整的處理。

局部一
現在我並沒有用炭筆來畫，我只藉著一塊抹布，利用附著在畫紙上的炭粉來擦抹。我用抹布拖曳出粗直的線條，標誌出樹幹的確切位置。而呈對角線的線條是道路的邊線，下方短促簡潔的筆觸則是樹幹投映出來的倒影。

抹布的擦抹

步驟二
現在我已大致上得出以明暗色調為主的完整架構，隨後的作畫過程將以此為基準持續發揮。這就像事先畫出人體的骨架，然後再藉附上肉身，也就是慢慢加上風景中每個景物的造型。

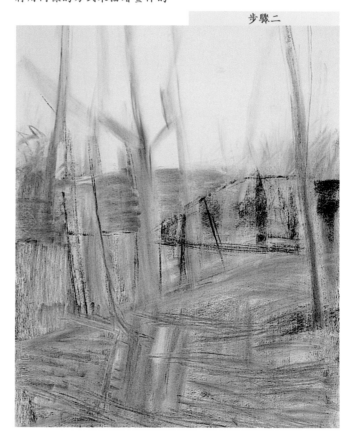

步驟二

請務必記住：
若以炭筆作畫，較不適合做過多的修改，因為畫紙的表面很容易因此而受到損壞。整個作畫的原則應從柔和的淺灰色，再慢慢加入一些較深的線條。

步驟三

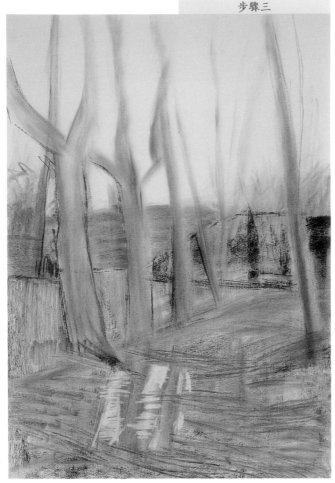

局部二

局部二
擦筆畫技法的作法中也包括了
鬃毛筆的使用。

用錐形擦筆畫出來
的擦畫效果。

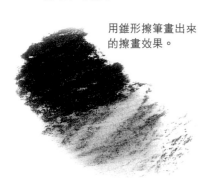

樹　幹

為了要使樹幹富含獨樹一幟
的特性，我用抹布擦抹，藉由
樹幹的明暗對比顯示出粗細，
並使其表面帶有一致的連貫
性。這種連續感是由於明暗色
調的自然融合所散發出來，可
以使樹幹顯得較為圓潤而自

然。

另一個相當有趣的細部描寫
是那一畦可以照映出樹幹倒影
的小水窪；我用一塊橡皮擦在
水面上擦出一處明亮的區域，
換句話說，我將畫布的白色擦
淨，製造出明亮且明顯的明暗。

一種我常拿來運用在炭筆畫

局部一

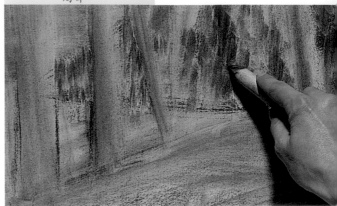

步驟三
在這個步驟中我做了一些滿重
要的改變，就是我們所看到的這
一畦小水窪，有一小部分區域被
我抹去，藉以製造出水面上的光
澤效果。這個被抹去的部分並不
會影響畫面中央的兩組線條式
造型，即樹幹映照出來的影像。
另外加入的一個有趣變化是畫
出直線式的線條，用來標誌出樹

的工具是鬃毛筆，這種筆一般
都被用來作為油畫的工具，但
我把它拿來當作擦畫用筆，這
可以讓我在控制線條的運作
時，增加一些流暢與俐落感。
首先，我在另外一張紙上先用
炭條畫出一團色塊，再用這枝
筆在上頭摩擦，有點像畫家在
調色盤上調製顏料一樣。當我
移到畫面上沾上一撮後，這一
團鬃毛就會留下一個炭粉的痕
跡，如此便形成了我們所要的
枝條造型了，其後再分別勾勒
出其確實的位置與伸展方向。

擦筆畫與橡皮擦

在無數種的擦筆畫法中，通
常會被我們拿來運用的畫紙是
表面有斑紋的，或其質地屬於
不連續性的材質，如同點描法
繪畫流派的作法一樣。其繪製
的過程幾乎和使用畫筆的方式

幹的界線，也形塑出其外圍的輪
廓。此外，隨著畫作進度的推展，
每一株樹幹的造型漸漸具體，而
其位於畫作的方位也就更加明
確。

局部一
我用擦筆畫技巧來描繪畫作的
背景部分。

一樣：我先在擦筆的尖端沾染
上炭粉，再將其以細小的筆觸
運用在畫紙上。畫出來的結果
就像是一團由細點所構成的團
塊，使人聯想起樹葉的造型，
其所形成的色調比起畫作的其
他部分則顯得更深，在此對應
之下，樹叢的造型（色調較淺
的部分）就因此而顯現出輪廓
了。這一回我再度使用橡皮擦，
不過，不是為了要修改，而是
要使映照在水窪上的樹影色調
降低。只需要些微的幾下，就
可以使其色調稍淡，而不要將
所有的筆觸通通抹去。

我們從事明暗對比的繪畫方式時，可以從較明顯的對比處啟始，
再逐漸推展至細微處的調和。選擇用炭筆畫出來的結果不會存在
有絕對的黑白對比，而是各種層次灰色色調的揉和。

局部三

我用橡皮擦在小水窪的表面劃開了幾處白色的區域。這幾處白色的部分是以水平線條的方式來處理，藉此帶出水面上粼粼的波紋。有一點非常值得一提的是，直到目前為止，我的作畫過程幾乎沒有再增添任何一筆由炭筆構成的色塊區域，所做的只是利用先前所畫的部分，以擦筆畫法來調和明暗色調的對比。

局部三

局部四

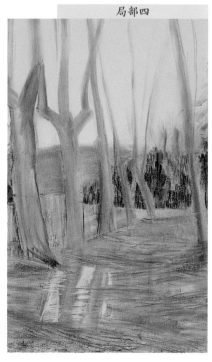

局部四

在這個部分的步驟中，我做了一些重要的改變，也就是小水窪造型的強調。水面上有部分區域被抹去，用以製造出水波粼粼的光澤效果。這些擦抹的痕跡並未影響到中央的兩道直筒狀的造型，也就是映照在水窪上的樹幹倒影。另外的描繪重點在於用炭筆描出樹幹直線條式的邊線，同時，也使其輪廓呈現出來。現在每一株樹幹都已逐漸具體成形，而其位於整體風景構圖中的相對位置也顯得更加明確。

樹木的明暗色調

雖然整個畫面的色調都還處於相當淺淡而柔和的狀態，但明暗色調的分佈已大致完整，在此情況下，我們就可以開始強化與形塑出每一個個別的造型。我用小支的炭條直接在較大的樹幹上描摹。應該要特別注意的一點是，我們若將樹木的灰色調拿來當作濃淡配置的指標，對接下來的工作會非常有幫助，因為我們可以只局限於較深色調的著墨即可。而這些深色的筆觸則要畫在樹幹較低的位置，和樹枝的根部。

五花八門的方法

如果我剛剛在樹幹上的炭筆色調用得太淺，那麼，對於剩餘部分的處理將沒有太大助益。接下來我再以炭條的邊緣在樹幹的另外一邊畫出幾道輕緩的線條；這幾道線條可以凸顯出樹皮的質感，也可以烘托出樹幹形體的規模，如此一來，樹幹的整個表面就自然而然地呈現出來了。

另外，左邊數過來第三株樹幹的處理方式，也很值得特別說明一下（從前景算起第三株）；這裡我們只看到輪廓式的線條：都是一些幾乎呈平行的細小線條，且在樹幹的左邊部

步驟四

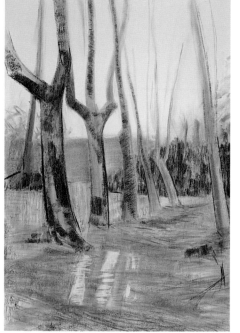

步驟四

現在我開始用比較濃的色調來著墨。在做好了整體明暗色調的安排，與景物的大致佈局之後，此時即為將之前設計好的結構性骨架附上血肉之身的時候，我們還是以明暗對比的方式來將景物中的每一株樹逐一地塑造成形。為了呈現在明暗色調的分佈技巧上有一個整體的和諧感，最遠景部分的加深工作非常重要，因為它負有凸顯前方淺色樹幹的重任。

分，也就是陰影的部位較為強調。我們之所以在畫樹幹表面的方法上有所不同，主要的原因即在於求取變化，不要落入過於單調、千篇一律的制式規範中。明暗效果的呈現（以明暗對照法來呈現出立體感）必定都是一樣的，但處理造型的方式卻可千變萬化，使每個景點都擁有獨特的展現。這些樹幹的形塑過程深深地影響了畫面其他的景物造型，使整個畫景呈現出高度的明亮感，空間的深度感也比先前更加明顯。

請務必記住：
擦筆畫法的運用不應過於機械化，而是僅在一些細微處需要呈現出漸隱的效果時使用。若有需要使用到較大規模的情況時，最好是使用畫筆、抹布、或直接用手指頭來做。

明暗派風景畫

鉛筆式的橡皮擦

現在我要使用另外一個新的工具：即筆芯是橡皮擦的鉛筆。其效用在畫作造型中是顯而易見的：其細緻的擦痕使得我們應用在深色背景上的來回線條顯得相當的清晰明亮。我們以炭筆畫為畫作背景時，這種鉛筆的應用不失為一種有力的工具。這些互相平行的線條是背景中間部位房舍的建築實體，其色調比前景樹幹的色調要淺淡許多。幸虧有這種筆，我才能有效地掌握色調的調配，如果用擦筆或抹布來做的話，絕對無法達到相同的效果。背景中這部分景物的調淡效果相對於前面的樹幹而言，具有一種同時性的作用：即它會使得樹幹的色調看起來更暗，這也正是我們所稱的同時對比效應（一個亮的色調會使鄰近色顯得更暗）。

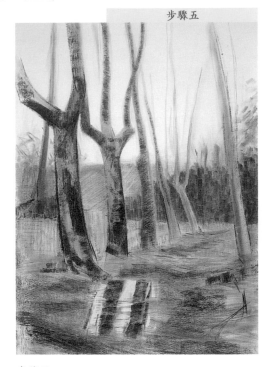

步驟五
我繼續用同樣的方式來畫每一株樹幹的部分：如果碰到背景是暗的，就將樹幹的輪廓畫淺；若背景是淺的，就選擇深的色調來畫。

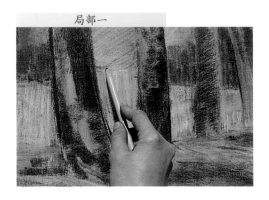

局部一
鉛筆式的橡皮擦也可以用來當作創造質感的工具，它可以在炭筆鋪陳過的表面，製造出細緻的條紋出來。

線條的調和

用炭筆來完成一幅畫作的過程是由整體的梗概進展到個體的修潤：從規模較大的色調選擇，再到規模較小者，從造型的粗略調配再到精細描繪。我已經以明暗色調的原則將樹幹及樹枝的概略造型勾勒出來，接下來就是將這些樹幹和樹枝的構圖予以具體成形；因此，

我在樹幹的側邊和一些較不明確的部位，用炭筆畫上比較深而紮實的線條。其中位於最前景處的樹幹，向右上方伸展的樹枝就是要強調的部位之一，但是，在我將其輪廓調向右方的同時，也確立了其真正的伸展方向，因為原本這一條垂直的樹枝是屬於下面那一株樹的。

另外值得一提的是，我們決定每一株樹幹的色調都選擇不同的明暗程度：近景者選用較暗的色調，位於遠景部分的，便選擇較淺的。這個原則是依循一般普遍用於各類風景畫作的方法：近景處景物所呈現出來的明暗對比效果（較

鉛筆式的橡皮擦可以用來塗掉非常細小的細節部分，也可以用來製造出帶有某種質感的灰色區域。

淺或較暗）比遠景處還要強烈。這個原則不僅應注意景物的尺寸，色調的濃度同時也是發展空間概念的基本要素。

地面與水窪

畫面中地面的潮濕狀態，和中央部位的水窪也要仔細說明一下。我們在屬於地面的部分鋪上一層炭筆的基本色調，再加入幾筆紅色的白堊。在比較靠近前景的地方，紅色白堊的痕跡清晰可見；其與炭筆的灰色調交錯呈現的結果，將地面的高低起伏表現得非常傳神。這幾道線條在遇到水窪的地方受到阻斷，其中有兩道外圍由幾乎是畫紙的白色所環繞而成的樹幹倒影。不過，實際上真正製造出水面效果的元素是，穿插在其間的灰色炭筆筆觸，這使得白色的部分看起來像是水面上閃耀的光芒。再往背景處延伸過去，紅色白堊與炭粉的灰色逐漸交融在一起，而且色調的呈現也越遠越淺，其原理和樹幹的色調配置一樣。

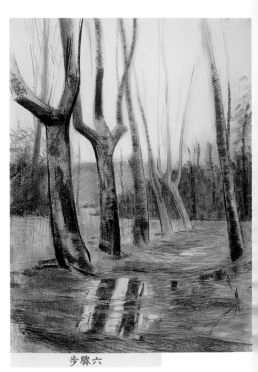

步驟六
當我描繪好所有樹幹的明暗效果後，開始用炭筆畫出俐落清爽的線條來強調樹幹的輪廓。線條明暗的選擇，和陰影效果的製造一樣，視其周邊環境的明暗來決定何處要畫得較暗或較亮。

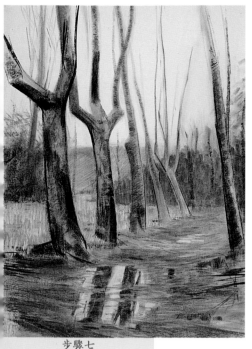

步驟七
地面上紅色白堊的線條之所以能夠充分地顯現出色彩的效果，應歸因於畫面採用漸進式強化的明暗對比方式來構圖。雖然這是一幅純粹的明暗對照的風景畫作，幾乎可說是單一色調的構圖，但卻能夠強烈地傳達出繪畫應有的色調感，也流露出潛藏的色彩感。

步驟八
我繼續強化色調的應用，因為到目前為止還未做的就是，確切地調出能與畫紙的白色產生明暗對比的色調。因此，我在每個部分都加深一點，為的是要維持整體的色調關係，同時也強化天空和地面的對比效果。

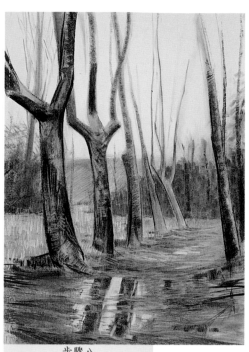

步驟八

最後的色調調和

在作畫的最後一個階段，我決定對畫作的整體色調來一個大逆轉。直到目前為止，整個畫面都維持一個非常柔和的漸進式色調：明暗色調的強調絕對不會過亮或過暗，也不至於太過凸顯某一部分；但是，整個畫面卻已達到一定程度的和諧感。

不過，讓我們稍事停留，平心靜氣地來仔細觀察一下這幅畫，我們會注意到畫中缺乏了一股對比的強度與力量。因此，我們最後要下的功夫應該是非常具關鍵性的：我在幾乎所有樹幹的陰影部位都用紅色白堊來加深色調，對於位於背景處的樹木也再予強化。從樹幹間深露出來的草地現在看起來更加的清晰，因為我用炭筆統一在這個部分留下輕淺而短促的筆觸。房舍的屋頂是色調比較深的景物，因此其造型也較為清楚可見。現在所畫出來的地面由於添加了淺棕色的白堊，因此色調看起來比先前還要

深。而畫作的明暗對比這才整個呈現出來，換句話說，我們的作品也就完成了。

步驟九

步驟九
我已經完成了當初所預想的整體對比效果，也為這幅作品的創作劃下句點。這不是一幅真正的繪畫作品，但也不是純粹由線條構圖的初稿：這是一幅自成一格的完整作品。這幅畫可以證明純粹以明暗色調入畫也能夠傳達出高度的繪畫內涵。

請務必記住：
完成作品時，用炭筆創作的繪畫作品可以用噴霧膠來固定，才不會使得畫面的色調跑掉。我們建議使用馬黛膠來作為固定的材料。

明暗對照法風景畫

布萊納
水彩風景畫

風景一直是水彩畫作最理所當然的主題，這是基於傳統，亦是拜工具使用之流暢性與大自然之廣闊性，此兩項特點緊密結合之所賜。水彩畫家布萊納尤其是描繪風景畫之能手，觀賞他的作品便可立即領會到其作畫程序、畫家本人及其所選擇之作畫主題三者之間多重結合的一致性。他鬆散、流暢與簡略之風格不僅有力掌握主題之重點，更強化出主題在繪畫上之效能。布萊納畫作的特色之一即其在工具運用上所凸顯的獨特性：豪放大膽的色塊、迅捷的草寫構圖，使用顏色少卻異常的調和。

他表達大自然明暗特性的方式頗具個人色彩，因此本書特將其納入介紹重點。關於他的畫作有許多值得研究學習，然而，在這幅畫作中，我們將重心擺在他如何處理這個具體的問題上：明暗對照。

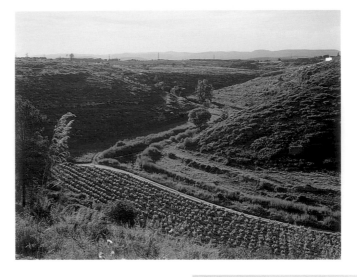

主題與技巧

通常我們要繪製一幅明暗對照為表現重點的風景畫，並非取決於主題選擇的類型、一天中的某個時段或一年中的某個季節，也不在於畫家的繪畫方式、風格或技巧。在風景畫的創作上，我最想達到的重點是用少樣的顏色去表現出色彩的和諧性，真切地詮釋出主題的內涵，亦能凸顯大自然之地形起伏及光線變化的趣味所在。我所採用之明暗對照方法，並非如古典時期一般，以物體的

固有色彩來詮釋光與影的運行模式，而是以明暗色塊為構圖基礎，搭配些許顏色之組合方式。此次顏色可以是綠色及紫藍色，這些顏色的選擇，實際上是由主題（草、樹及陰影）所引發得來。

草圖是以畫筆筆尖堅定地帶出藍色的構圖線條。草圖的運色濃度應該要淡而不影響色塊之鋪陳為基本原則，但卻還是要勾勒出風景地形的所有關鍵點：凹地的曲線、小丘的水平高度及不同平面在畫面上之配置。

步驟一
用一支筆芯已磨損且較硬的舊畫筆來繪製草圖，因其顏料附著力較差所以能畫出不長及不連續之線條；以這些短促、輕盈且透明的線條為基礎，使我能更順暢地掌控草圖的製作。我們所畫的草圖必須要將地形的高低起伏線條表露得鉅細靡遺。

步驟一

步驟二

步驟二
一如一般我們製作水彩畫時一樣，我先從畫紙的上半部著手，即從天空開始畫，如此較容易控制顏料色塊的鋪陳。天空是水分含量較多的群青色，用清淨的水加上色彩來表現天空的雲朵。過程中，我用同一支畫筆來畫，先將先前的顏色洗淨瀝乾後，然後在潤濕的顏料上輕輕擦抹。

這幅畫所使用的畫紙，是一般水彩畫用每平方公尺250克重的中顆粒畫紙。而畫筆是公牛耳毛製的筆，色彩則是管裝的水彩顏料。

鈷紫色　　　　群青色

維西嘉綠

最遠景處的綠色

所使用的顏色：
檸檬鎘黃、黃褐色、焦棕色、鈷藍色、群青色、朱砂綠、加蘭薩
洋紅。

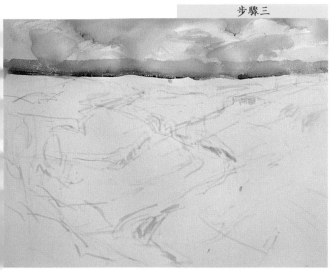

步驟三

步驟三
這一道幾近於紫色的深藍色帶
狀線條，是單用一筆畫畫出來
的，所代表的是位於遠景處的群
山的邊界。當我們要在畫面中繪
入小丘陵的造型時，這個藍色便
可以完美地融入天空的色彩之
中，而毫無色差的問題存在。而
色彩輪廓所呈現的略微不規則
形狀正可代表地平線上鋸齒狀
的山群。

天空與地平線

水彩畫家作畫時，習慣從紙
的上方即天空的部分開始作
畫。即使風景照片上看不出天
空的變化，但是自然界的天空
本來就包含千變萬化的層次
感。我們可以依據雲朵的配置
情形，調製出薄層的藍，就足
以反映出這種多層次的變化。
地平線可以用遠方連綿的山脊
線來強調，而對於山脊線我們
則可以用深藍色的帶狀線條完
美的表現出來；在整個帶狀線
條的下方，勾勒出風景地平線
的概略圖形，我們可以看到它
幾乎是呈一直線的。

從這道線條上，我們就可以
開始建構整幅畫作：山的正下
方，一道新的線條傳達出遠景
的構圖。我選擇畫上較深的顏
色，使之可與我接下來要畫的
較前的幾個景形成對比。由於
彼此色調的相近（綠色色調的
濃度與藍色相近），使得位於遠
景處的天空與地面自然地融合
在一起。

綠 色

從風景地平線的繪製過程
中，可以看到我對於明暗對照
的處理手法。我不是將各種造
型一一規格化的處理，而是讓
代表光線及地形起伏的不同色
塊，以對比的方式呈現出明暗
效果。我們現在可以很明確的
看出這種作畫的流程：在最先
畫出來的綠色色塊面之間要留
白，好使地形的起伏與光線的
映照情形可以自然呈現出來，
而且在接下來繪製色塊時能夠
順利加入深淺的變化（我決定
稍後強調此點）。所有綠色色塊
的配置皆一一按照草圖的標
示，另外根據我對主題風景的
視覺感受，再適時修正與調整
草圖的建構。

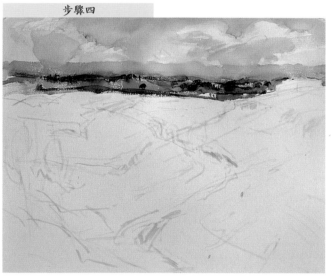

步驟四

步驟四
順著風景繪製由上至下的作畫
過程，此時我再加入較遠方丘陵
群的描繪。用畫筆著上綠色顏
料，融入或多或少的水分，來表
現多變的色調，並使之產生小山
群的綿延效果。我用之前畫草圖
的舊畫筆，畫上較深暗的色點以
示遠方的樹木及地物。

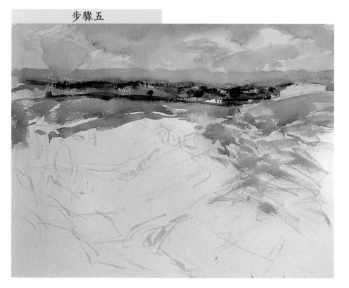

步驟五

步驟五
隨著整個佈局的向下推展，越接
近前景，畫法也隨之改變。色塊
與色塊之間的空隙越擴大、分
散，彼此的連結性也跟著降低，
使整個畫面色彩的分佈顯得較
不濃密。當用來闡釋景物造型的
色塊彼此的距離變大時，會產生
近距感。此時筆觸的轉折相當重
要，因為它決定了這些丘陵的造
型分佈情形。

請務必記住：
以大塊色塊的結合來形成畫面主題的佈局時，要先預測每種顏色
所佔的區域分量。在此習作中大片黃色色塊的擴展，即透過暗綠
色的強調而獲得補強的效果，因為它可以使黃色的使用更具有活
力。

明暗對照法風景畫

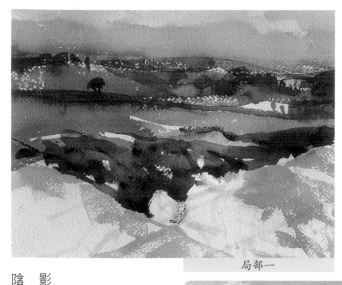

定的功效,相對的,藍紫色系的色彩則充分表現出畫面的空間深度感。

表現地形

在我順著小丘陵的造型擴展其綠色色調的分佈時,所想要尋求的一種意念,就是要表現出它綿延隆起的環狀地質曲線。因此我在未轉變色彩的情況下,就可將其蜿蜒曲折的造型提示出來。每一個色塊的外型並非絕對,而是要與我從主題景物中所區分出來的色調濃密互相呼應。在此我利用已磨損的老舊畫筆,較易於表現其外形曲線及小丘陵擴展至前景的分佈狀況。事實上在雨水匯流處有相當多的景觀細節,然而,這些全部都沉浸在整片藍色色彩之中,亦即沒入了畫中這個構圖部分的黑暗之中。

暖色調

在既定的和諧色調中,我破例的在右邊丘陵地邊緣的多岩地帶上,用非常淺的淺棕色來畫出一個明亮的光帶;此即光線直接照射之處,而這個顏色也恰如其分地表現出那分明亮度。此外,我持續描繪出一些較大規模的塊狀丘陵地。現在

局部一

我已經將這幅風景畫的最後幾個景完成。再向畫面下方的景點繼續延伸,直到完成了圍繞全景的整個丘陵構圖。到目前為止所使用的顏色只有綠色及藍色,而從現在起要開始加入一些紫色,因為它也是此幅風景畫作色彩配置的另一個要角。從目前的進展來看,可以觀察出我畫遠景部分的方式,也就是藉由強調其細節的點畫技巧來表現出丘陵的各種層次感。

局部一

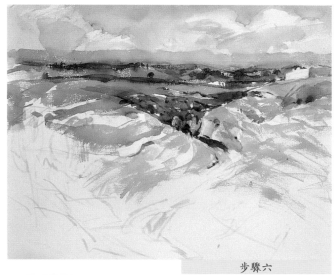

步驟六

陰 影

畫中最深色的部分是在谷底的最深處;也就是我著上深藍紫色陰影的地方。這個谷底或稱為Z字型的雨水匯流處,是描繪水彩畫的一個關鍵點,因為它將整個畫面的佈局區分為左右兩大區域。以這幅風景畫來說,正是由於這個風景地形使畫面產生明暗的對比效果;而且,藉由這個起伏地勢的逐漸成形,整體畫作的節奏感也跟著確立了下來。現在我們已經可以看出綠色色塊在這幅風景畫中,不論是就整個畫面或其延展的幅度來看,都發揮了特

步驟六

在畫這一部分的風景時,我在運筆的過程中,比畫上半部更為小心謹慎,因為除了著色之外,我所落下的任何筆觸都是用來詮釋丘陵的造型,所以對於其伸展的方向及轉折點都必須仔細處理。此外,我再另外畫出斜斜的色塊區域,用來代表斜坡。

局部二

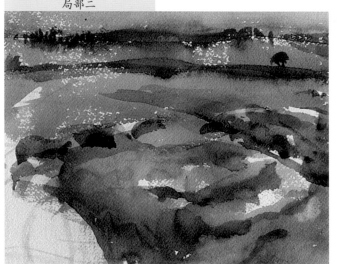

局部二

籠罩在斜坡上之紫色陰影,其濃密程度的表現不應千篇一律。我方才在這一片色塊上著上之陰影必須是輕柔而呈透明狀態的,不要將底色完全覆蓋掉,這是為了不讓丘陵的構圖呈現出急劇明暗變化的僵硬感。因此,這一片陰影的描繪必須要強調色彩的透明質感,這一點相當重要。換言之,畫陰影時,要注意使色彩薄薄地覆在丘陵上,但同時也讓底色能夠呈現出來。

透明感亦是水彩畫的主要特色之一,而其過程所表現的力道則取決於色塊的濃密程度。但是,過度的透明反而會減弱色塊的基本效果。

我用藍色的水彩顏料延伸畫至左邊丘陵地的前側，而這一片景都處於陰影之中。由於之前綠色色塊及顏色透明度處理得當，所以陰影不再顯得厚重生硬，反而可以顯示出地形的起伏波動狀態。陰影的確是整個籠罩在綠色的丘陵上：這是一個另外添加的顏色，純淨且未曾混入任何程度的灰白色調。透過這程序的處理，我便能成功地表現出一種溫和、明亮且不呆滯的明暗對照效果：與內景的明暗無關，而是一種純屬於風景的明暗對照特性。

色塊的走向

我描繪風景畫的方式就是使用零散的色塊分佈，如同先前所提及的，我揉和清晰明朗的色塊來表現明暗的對比效果，那是一種擁有具體色彩的色

步驟七

儘管中景部分尚未完全定案，但我已經開始著手描繪前景的構圖。兩個景之間的留白正是雨水匯流處的最後彎道，我打算一步一步地將其具體形象化，而當其周圍的景象逐漸成型時，這彎曲點也會漸漸具體呈現出來。

塊，這種方式可將色塊間彼此混雜的情況減至最低。至於丘陵地造型的塑造並非源於草圖的繪製，也非由於色彩本身，而是仰賴色塊的造型及其伸展的方向而決定。前景右邊的丘陵地構圖中，有許多筆觸重疊的痕跡向下蜿蜒而去，這些彎曲線條便是賦予丘陵地造型的主要因素。方法就是逐漸地將大塊狀的丘陵造型主體漸次包圍，直到整體架構形塑出來為止。

前景

前景右邊的色彩比左邊還要暗沉，因為它離我們的視覺比較近的緣故：它和我正在畫的部分是屬於同一個斜坡，在前景的構圖中是比較顯眼的部分。我用一種略微偏黃的綠色來畫，以便與畫面中其他部分的綠色有所區別。此外，我也特意預留一些可與其他景物劃分開來的空白區域，待會兒我便可以利用這個預留的空間來畫上幾棵樹木。至此所營造出來的明暗效果已經可以凸顯出雨水匯流處的大致景觀：即從背景處延伸至前景的這條彎曲的水道。整幅景象沿著這道蜿蜒曲線的推展不時呈現出不同的明暗變化。這裡有一個色塊

色澤較淡卻扮演相當重要的角色：即是具有凸顯右邊斜坡的作用，且呈現拐彎效果的這個色塊，其冷色調的用色選擇表現出深陷感，如同左側突出部分的回應一般。

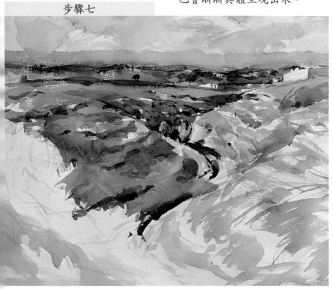
步驟七

永固綠　　　鎘黃色

維西嘉綠

前景的綠色

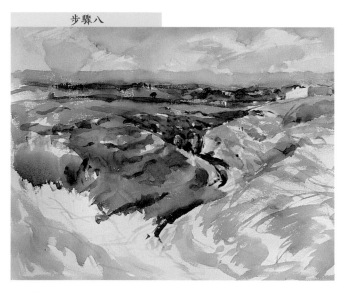
步驟八

步驟八

我們可以很明顯地看出左邊丘陵地色塊下降的節奏感，以及丘陵起伏的狀態。色塊間的留白正反映出足以凸顯丘陵規模的光線。有一點必須要深切瞭解，這片丘陵地是直接接收太陽光線的照射，因此，我必須用比其他部分色澤更淡更柔和的顏色來詮釋。

請務必記住：

水彩畫是一種用來表現透明感的繪畫方式，其表現淺色調的方法是透過畫紙上的透明感來表現，而非色彩的混合。因此，白色顏料基本上不存在於水彩畫的色域範圍中。

明暗對照法風景畫

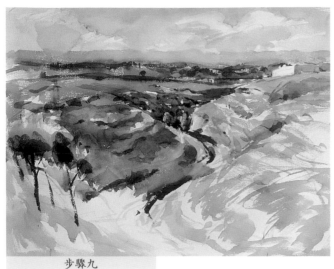

步驟九

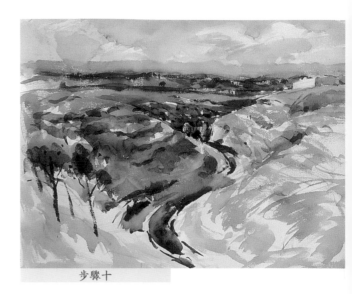

步驟十

樹　木

　　描繪樹木的造型絕對不可以簡化了事。樹冠的中央部位是由融合深暗的綠色色塊所組成（此深暗色是一種混入藍色的棕色）；這樣陰影效果可以表現出柔和的逆光氣氛。而在這些綠色的色彩中，只需再勾勒出一些藍黑色的纖細線條，便可以讓它們形成松樹的造型。這些松樹現在看起來像是漂浮在綠色底層之上，但我會很快地為其製造出紮根於地的感覺。為了將這些樹木與整個風景結合成一體，我再進一步於樹冠下方枝條間，也就是那些代表丘陵地的藍色陰影加以延伸；如此一來，就可以產生較顯著的逆光效果。

雨水匯流處

　　雨水匯流處的最末段，即最靠近前景的這一段，結束於一個新的彎道，更貼切地說，它是流經我正在畫的這片丘陵地下半部的視野所及之外。隨後最後彎曲的河道再次出現，我塗上深綠色，讓它在流近前景時產生適當的對比效果。如此一來，陰影與光線的轉換將更流暢，因為這裡的綠色與陰影的綠色是一樣的，然而，光線

步驟九
畫面左側圍起整個構圖的這幾棵樹，是這幅畫作最好的比例參考指標。我用它們來測量不同平面之間的距離與關係。雖然仍舊缺少強力的支撐，卻已可看出斜坡所在的位置，亦即我所站立且觀看整個景觀之處。

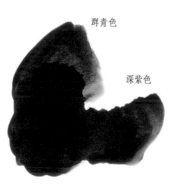

群青色

深紫色

強烈的陰影色彩

卻是以畫紙的留白來呈現。最末的這一個曲道的完成，為這個谷底的描繪畫上句點。

步驟十
在有效地界定了中間的留白部分後，我們就可以清楚地看到山谷底的彎曲路徑，我以混入藍色的暗綠色來描繪這一蜿蜒的曲道。這個色調的選擇相當重要，因為這個色彩將地隙的凹陷形態表現得神入化。

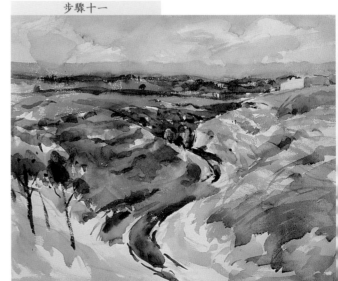

步驟十一

步驟十一
我正在進行的是將右邊斜坡的顏色塗暗一點，並逐步在留白處覆上顏色，以便統合色彩的分佈。畫作的最後一道步驟就是要加強畫面整體的色彩密度感，但切記莫將顏色弄濁了。

請務必記住：
許多參差不齊的顏色混合後常可形成綠色。調色盤上顏色多次混雜後也出現了綠色。

丘陵地上的陰影

前景的丘陵地正好落在光線與陰影的中央位置。由於沒有任何起伏的地形或地物可反映光線與陰影的對比，因此就必須按部就班地去表現光與影轉換的漸次變化。然而，正如諸位所見，目前的狀況顯現得非常清楚，因此，我不太想用漸層色彩的變化技巧，而是以純粹、清晰的色塊來表現。方法就是將寬頭畫筆沾上大量水分、和帶明亮透明感的藍紫色相融合，再塗於已乾的綠色色塊上。上色時無一定的空間次序，亦不循丘陵的外形路徑；全憑直覺來畫：直到產生陰影的效果，和光與影的轉換層次感路徑為止。我認為要達到明暗變化的效果，並非一定要遵循機械性的色彩漸層技巧來表現。更何況，水彩畫也會因使用過多的混合色及漸層色彩而減低其表達張力。

前 景

現在要處理的是前景中長有松樹的這塊土地。方法就是將斜坡下方弄暗，再用含水較多的藍色去表現出石頭的陰影面，而其明亮面即由畫紙的留白處來呈現。這樣一來，樹木不僅有了足以支撐的底部斜坡，更有了由底部斜坡向上生長的感覺。拜色調轉變之賜，使斜坡看來更貼近、也更像是最接近前景的平面。

步驟十三
這就是作品的完成圖。我無需另外再做任何補強的工作，因為整個色澤濃淡密度恰當，同時也保留了技巧的明快流暢感。

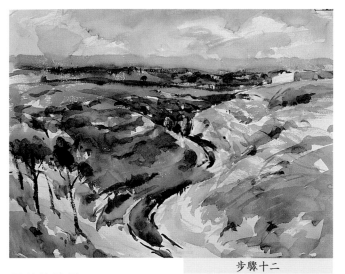

步驟十二

最後的結果

隨著作品的完成，我想概略敘述幾個重點。其中一個相當重要的因素是地平線的決定。此點無論是對天空的定位，或者尤其是似乎包含有無數景物細節的遠景來說，都很重要，因為那些遠方的景物都非常的細微，必須賦予更多的心力去描繪。從這個最末端的遠景開始發展的色塊逐漸明顯地擴大，而所有的這些色塊都有明確的發展方向，即順著地形的坡落及丘陵地的外形而走。單一綠色的使用，在開始畫雨水匯流處較遠的部分時即已暫告

步驟十二
風景畫幾乎快要完成了。剩下的就是遠景部分的一些局部潤飾工作：包括樹木的部分、丘陵地輪廓的強化、並對出現在右邊丘陵上的建築物給予補強。

一段落；此時陰影出現了，因此我用較深暗的藍紫色來表達這塊最暗的區域。愈接近前景，色塊形體愈大，彼此間的距離也更鬆散，留白也愈多，目的是要營造出逼近前景的對比效果。這就是我處理明暗對照的方式，也是水彩畫家的典型詮釋法。

步驟十三

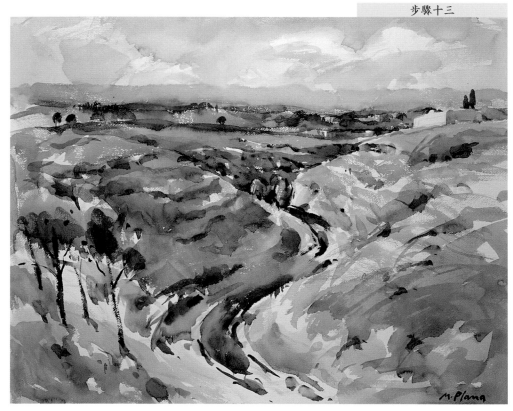

M.Plana

請務必記住：
在調色盤上所進行的顏色調配，常常可以作為新的用色基礎。有時看似不乾淨的調色盤，往往能提供意想不到的色彩融合。

光與影的顏色

哥梅茲
壓克力顏料風景畫

對風景畫家而言,壓克力顏料是一項不甚討好的繪畫媒材,就其工具使用的特性來看,它較適合於室內創作。壓克力顏料的處理有點類似油畫,然而它易乾燥,因此材料不易保存。上述這些外在條件,對許多欲從事戶外寫生的畫家而言均相當不便。我們在此特別介紹畫家哥梅茲,將她的處理方式提供給各位參考:即加入抗乾燥劑於所調混的色彩中。如此一來,不僅可以緩和作畫的速度,更可依畫家喜好的節奏來進行。哥梅茲是個用色細膩敏銳的風景畫家,她能夠充分發掘並創造主題色彩的豐富性。哥梅茲將在此為大家示範一幅面海花園的畫法。對習於運用色彩的女畫家來說,這是一個色彩繽紛炫麗的畫作主題。她所要凸顯的正是光線與陰影的色彩處理方式。

所有的事前工作都完備了,才會著手展開繪畫的工作。這是一幅內涵豐富的風景主題,它包含有各式各樣的細部結構,要完成這個草圖可能相當費時,但卻絕對值得嘗試,畢竟能以一個架構清晰明朗的草圖為作畫基礎,對整個過程而言,絕對是助益良多。

步驟一
這是用來呈現出主題的炭筆畫草圖,除了基本的線條結構外,這裡也將畫面各部位的細節都詳細勾勒出來。我習慣在正式作畫之前就將所有必要的基本線條結構,及一些重要的細節都在草圖上明白清楚地表現出來。

步驟二
我先從畫面上方呈水平方式橫越的兩條交織而過的帶狀線條畫起:一條代表天空,另外一條則代表海洋。兩者的色彩都是藍色,但卻個別呈現出不同的色彩層次:天空的藍是混入白色調亮後的群青色;海的藍則由於調混過加蘭薩洋紅而較偏向於紫色調色彩。

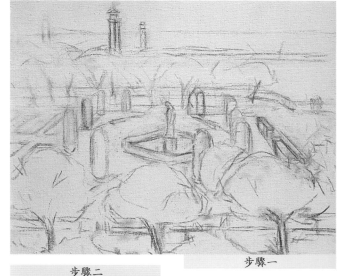

步驟一

步驟二

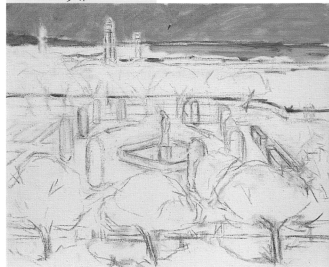

詳盡、完整的草圖

我想一般人若在戶外寫生時,想要表達出完整的光影效果,通常不作太多的事前準備,只要抓住感覺,即開門見山、直截了當地用色,就有點像是野獸派畫家的作法一樣。然而,我的作法並非如此。我一向非常看重畫面構圖的次序安排,我需要一個條理分明、鉅細靡遺的草稿,因此,通常我都等

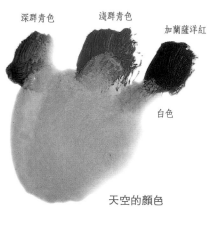

深群青色　淺群青色　加蘭薩洋紅

白色

天空的顏色

壓克力顏料的處理方式與油畫顏料完全相同,但前者的奶油色成分較少。

所使用的顏色：
鈦白、中鎘黃、橙鎘黃、黃赭色、焦棕、朱砂、中鎘紅、加蘭薩
洋紅、永固綠、翡翠綠、土綠色、鈷藍、群青色、象牙黑。

以藍色為主導色彩

我和一些其他的風景畫家一樣，通常從天空開始畫起。天空是我這幅畫作整體色調和諧的基礎，因為天空是光線的來源，而光線則必定是大自然色彩賴之成形的重要元素。當天春日映照下的亮麗晴空呈現出澄淨的藍色。我用一種相當強烈但毫無混雜的色調來描繪整個帶狀的天空。僅僅在畫布上留下畫筆的筆觸，讓不同的層次感自然地呈現出來，我們所看到的，幾乎就是畫布材質結構的顯現，可以藉此來活化色彩的生命力。

的照射，煥發出一種粉紅的色調。我在這個粉紅色調中混入了朱砂、白色和少量的黃色，讓它帶有一些暖暖的感覺，這個顏色主要著重在噴泉周圍的

步驟三
我繼續畫海洋的部分，並且注意在畫作屬於背景的地方先預留樹木的位置。我之所以在畫布上以留白的方式來預留位置，並非因為這樣較適合，假如使用的素材是水彩顏料的話，我必然得要如此做，但我現在用的是壓克力顏料，它像油畫顏料一樣可以將色彩重疊上去，因此留白不留白並非絕對必要。

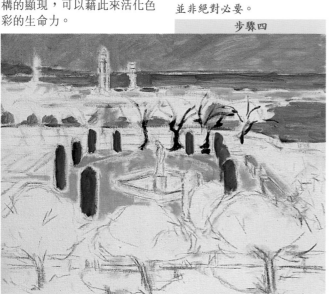

步驟四
預留為天空與海洋的部分整個上了顏色之後，我開始著手描繪中心主題的色彩。畫作中央約略是一個由柏樹群圍繞著噴泉而形成的橢圓造型，柏樹之間圍入一片沙土地的小範圍，我決定用一種偏橙的粉紅色來畫。整幅畫作已經呈現出一種純粹色彩學傾向的風格，接下來我將照著這樣的特色繼續發展下去。

大海則採用一種更深的藍色，有點偏紅色，不過同樣還是清淨的色彩。我根據初稿原本預計畫海面的區域，將藍色整個覆蓋上去，遠方岸邊的小岬角則用紫紅色照樣塗描於其上。中間帶狀部分與港口接軌的地方出現一個岬角，我在那兒特別選擇使用一些帶暖色調的筆觸，預示了花園主題色彩的趨向。

玫瑰紅色

在花園中央的菱形區域部分，地面由於陽光直接而強烈

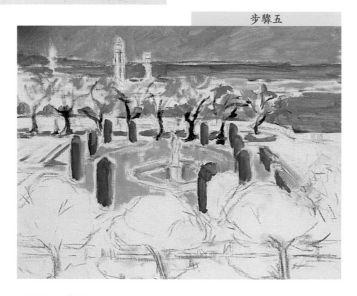

區域。與這個粉紅色呈現對比效果的是那些柏樹群，目前我尚未調入其他色彩，而先以非常飽和的綠色畫出來。

樹木群

穿越花園背景那一排樹木群的樹幹和樹葉呈現出顯著明暗對照的對比。我選取一種非常暗的紫色來描繪樹幹，至於樹葉的部分則以黃綠色觸點為基礎，再輕輕地點上些許紅色為點綴。另外在觸及海面的前頭間插以一種比柏樹更淺的綠色。這些樹木的樹梢色彩調配相當繽紛多彩，因此我不打算再以平塗的方式處理，而改以相當鬆散的色塊依序刷點出。現在從樹下可以看得出來，我們已經以一種偏紫的藍色初步繪出這排樹木所投射的陰影構圖。

步驟五
接下來我再用綠色妝點於遠景處的樹木。現在我們可以清楚的看到，為何不需要事先太過仔細勾勒這些被海的藍色環繞的樹梢的線條結構：因為我們用綠色零零星星地覆蓋於藍色上面，於是樹梢的輪廓便漸漸出來了。這些綠色的色調不能與海的藍色形成過於強烈的對比，以免破壞了整體色彩和諧的連續性。

請務必記住：
要延遲乾燥的效果可以在每次混色前先將畫筆置於一個已置入油質的小容器中，但我們不鼓勵過於濫用此種方法。

光與影的顏色

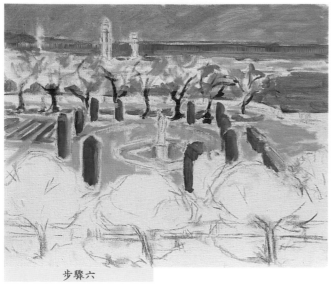

步驟六

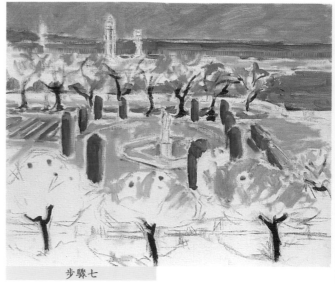

步驟七

花　壇

　　花壇與花床以矩形及梯形為基礎，呈現出幾何圖形應用的多樣變化。由於選擇正面且俯視的角度來觀察整個花園，使得整個透視的角度並未過度受限於這些景物的造型；反之，則會使得畫面結構的處理顯得更為複雜。幾何造型與自然景物造型之間的交錯出現，正是吸引畫家選擇花園作為畫作主題之因素之一。

　　樹木的紫色陰影給人一種自

步驟六

風景上半部的色彩已大致配置妥當，一直延伸到前景中標註出分界點的三棵大樹。如此一來，畫面中央景物及其他部分都能取得色彩的延續性。

然的延續感，呼應畫面右邊偏紫紅色的粉紅色道路。綠色及紫紅色的變化凸顯出整個畫面的色調分佈，同時也強化了光與影的顏色變化。

綠色中的部分陰影

　　我從畫面的中央開始，再陸續於其他部位製造出各種效果。畫面下方有一群枝葉濃密的樹木，我們必須另外加上一些陰影，我們純粹用一種稍暗的綠色來畫。較有趣的是我在右邊花壇所使用的顏色：我指的是花壇投射於地面所形成的紅色陰影。這個紅色，由於是綠色的補色，因此更加凸顯出其為陰影的顏色。現在用洋紅及藍色再將之塗暗，使它和其他紫紅色及紫色陰影相融合。以上就是此風景畫色彩部分的處理方式。

步驟七

現在我開始畫畫面下方的幾棵樹。首先我以一種隨意的筆觸畫出一些橘紅色的點：很明顯的，它們代表橘子。而在這些點的旁邊我則畫上鮮明而強烈的綠色，因為我希望這些樹在前景的部位能夠顯得更突出。

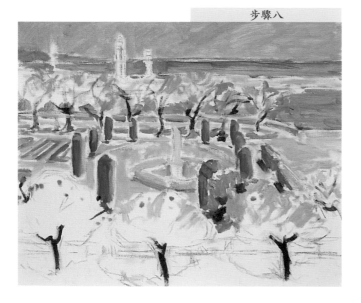

步驟八

那不勒斯黃　　橙色

白色

地面的顏色

步驟八

在繼續畫橘子樹枝葉片的顏色之前，我先回去畫背景中的那些樹，它們的色彩搭配相當豐富，且調混入大量的綠色，然而和其他較亮且含水量較多的綠色相較，它們的顏色則明顯較趨於緩和且微偏黃綠色。

這一類風景畫的整體明亮度完全取決於陰影的明亮度處理：因此切記永遠別將陰影畫得太暗。

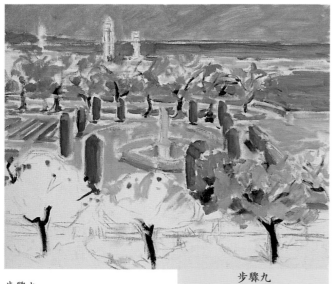
步驟九

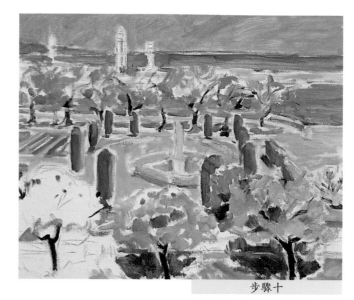
步驟十

步驟九
背景中綠樹顏色變化之豐富,是為了要反映我自己想在樹冠上製造出光影的變換效果,感覺猶如樹葉在微風吹拂下輕搖慢舞一般。而我在選擇這些色彩的變化時,也必定會先考慮是否與背景的藍色互相協調。

步驟十
對於橘子樹的綠色部分我再用陰影的粉紅色來進一步做更詳細的處理。就某種程度來說,這些陰影的色彩也多少必須遷就於綠色:因為我必須找出適當的對比色彩,才可使其間的光影變化顯得較為自然。

且灰白的顏色來調配。這些顏色必須和土地的淺棕色互相調和,因為土地的顏色本身也混合了相當多的顏色。

前景的色調

前景中所有區域現在都覆上了一層色彩,所有筆畫線條都清晰可見,且與我們最後定案的顏色都已相當接近。陰影的處理則是採逐步漸進的方式,慢慢地與顏色形成搭配。由於對比強烈,若不謹慎處理的話,整個效果將會很不協調且缺乏邏輯性。深色的樹幹正與陰影的顏色相互調和,因此才能彼此水乳交融。此外,橘子樹樹葉下方呈現較暗的感覺,也是與整個色調互相搭配的結果。前景區域中光線與陰影的變換在此幅風景畫中的確扮演相當重要的角色。

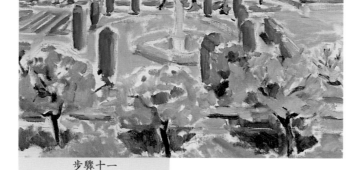
步驟十一

畫面下方的佈局

我作畫的步驟是將造型及色彩個個連貫起來:即一個色調牽引出另一個色調的處理方式,並未將畫面劃分成各個個別的區域,而是將它們看成一個整體同時進行。比較近的這些樹,其樹葉的顏色較近黃綠色且較其他的綠色明亮,同時也較為茂盛。這些是橘子樹,可清楚看見上面長出的橘子,我用畫筆輕輕地從樹梢上頭逐漸描繪出樹的外形。它不是一個單純的綠色平面,而是包含著許多層次的顏色:黃色、橙色、藍綠色等等。我一直往下繼續描繪到畫面的下方,再將顏色弄暗直到形成陰影為止。

步驟十一
在此我們可以看到畫面的處理已經相當完整,無論是橘子樹或是投射在畫面前景的陰影部分。這裡的陰影是由各式各樣的色調所組成 (特別是淺棕色和栗色),另外,我還打算在這裡保留色彩的透明感。

陰 影

前景中這幾棵樹的陰影是整個畫面最繁複的部分。所謂繁複並非指雜亂無章,而是指它包含許多不同的配色,且非屬於單一色調的處理。此外,在這些顏色變化中也穿插了土地顏色的變化。這些陰影所呈現的基本色調是紫紅色,而為了使它呈現柔和且透明的效果,於是我嘗試細分不同的配色,方法是用不同顏色的畫筆,諸如:紅色、藍色及其他較柔和

請務必記住:
在進行繪畫的過程中,調色盤要隨時保持乾淨。因為剩餘的壓克力顏料若未清洗掉,則容易凝結成塊,影響作品繪製的成效。

光與影的顏色

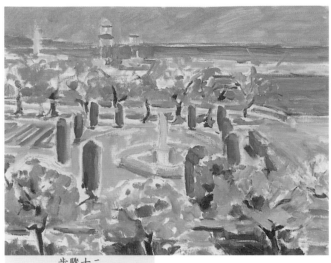

步驟十二

步驟十二
現在整個畫布都已佈滿各種的色彩，基本色調也已大致形成。但用細微筆觸所點出的色彩實際上並未完全佈滿畫布的每個角落，所留下來的空白依然還是會產生一些離散的效果，而破壞整體的一致性。因此接下來要做的便是強化色彩的濃度，直到畫面整體的一致性建構完成為止。

綠色景物中的光與影

前景中光與影的色彩變化，在圍欄前的幾棵樹中展露無遺。樹冠呈現不規則的造型，所包容的色彩千變萬化。在開始畫這些橘子樹的樹冠時，我並未過度看重對草稿上的實際構圖，因為隨著它們周圍色彩的逐漸成形，其外形自然就跟著襯托出來了。我倒是較留意枝葉的入畫與其修飾的情形，因為它們具有提升一系列綠色色彩的作用，換言之，它們是從藍灰色推展至黃色調的一連

步驟十三
除了天空及海的藍色外，大地的紅色也是整合此幅風景畫的主要色調之一。而與這個亮色調交替出現的是綠色及陰影的色彩。從某些層面的意義來看，這紅色可以看做是象徵光線的色彩，而陰影正是由比較暗的其他顏色來傳達。如此一來，就像色彩學派風景畫的特色一樣，其明暗對比是藉由顏色的不同產生，而非同一色彩不同色調的方式。

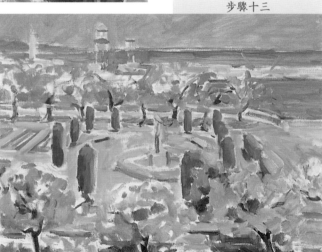

步驟十三

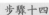

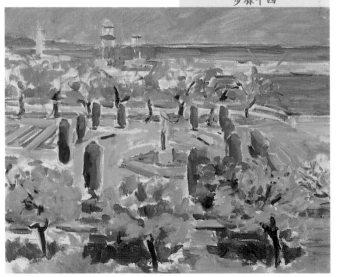

步驟十四

串色彩，其間更穿插有黃綠色與翡翠綠等。等於說這整體的色彩組合不僅提供了樹葉所套用的固有色，也賦予陰影描繪的色調。在一些區域中這些色調與圍欄的淺棕色可互相融合，因此，才不至於使這個區域和其他部分的景物疏離而顯得格格不入。這一點相當重要：每個物體光與影的色彩變化，應該要與四周景物的顏色互相搭配。正如右邊我們所看到的綠樹，它的部分綠色與第二景的柏樹色彩互相呼應。

色彩的評估

愈是將樹的綠色做多重色彩變化，愈是能為其製造出茂盛與濃密感。然而，我們必須提出一個要點：綠色的色調明暗度與色彩的濃淡程度，應該和畫面中其他景物相近：不應比周圍的景物過於鮮明，或過於暗淡；色調最好差不多一樣。我可以肯定的說，對所有強調以色彩為詮釋導向的繪畫作品而言，這是處理光線與陰影變化的一個基本原則。同樣的，由樹木所投射出來的陰影也應當把握這樣的原則：也不要比其他景物的色彩更暗。遵照上述的處理原則後，才可使整個畫作的色彩更加的協調。

光線色彩的整合

我想在暗色系間取得色彩濃度的一致性，尤其是陰影的部分，同時我也在明色系間，也就是光線的部分，尋求相同的效果。畫面中央的玫瑰紅與右邊道路的紫紅色，以及前景中的淺棕色等的色調明暗度都非常的相近。因此，整個風景畫面在視覺上有了一致的連貫性，各個部位之間未曾出現任

步驟十四
前景所使用的色彩呈現高度的飽和狀態，使得這些樹產生更有型更紮實的感覺。同時，我也將陰影的部分再調暗一點，以便在前景的構圖中形成更強而有力的對比效果。

這幅畫作是以非常濃稠的色彩來製作，但壓克力顏料在含水的狀態下也可以搭配其他較透明的顏色使用。

何過於突兀的落差。現在我主要的工作就在於以深色的色彩來逐步修飾淺色部分；在我進一步強化第一排樹的陰影，使其更加的豐富多彩後，又在雕像左邊的部分加上一些明亮的色調，這樣一來，明色與暗色便能達到平衡的作用。

紫色的強度

紫色的陰影重複出現在畫面的不同地方。這裡所指的並非純粹的紫色，而是一種偏藍的淺棕色或洋紅的混合色。這些顏色非常適合用來表現陰影及樹幹，同時可與天空及海洋的藍色相得益彰，此外，與玫瑰色搭配時也顯得特別和諧。現在，我一面將土色添加於畫面中的各個部位，另一方面也整合所有的色調：也就是將一些紫色逐漸調整為深棕色、玫瑰紅色、以及淺紫紅色，期能達成整體的連貫性，且不出現任何太暗或太搶眼，或與其他地方呈現過度對比的缺點。

作畫的節奏

我作畫的速度一向是不慌不忙的，因為落在畫面中任何地方的每個筆觸，對我而言，都意味著另一個角落的色彩也必須有所調整。我並不是只專注於某一個點來作畫，而是依照每回所用的顏色，跳來跳去的在各個部位上色。比方說，當我用一種綠色描繪某一棵樹時，我會同時想到在另一棵樹上也用一些這一類的混和色彩等等。同樣的方法也被我用在陰影的處理上。唯有如此才可確保整體畫作的一致性，尤其是光與影之間的連貫性更是如此。

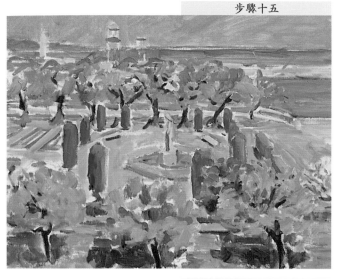

步驟十五
我用白色慢慢的描出樹木的外形輪廓。等這些輪廓線都畫好之後，畫面景物的造型就整個確立了，同時，整體的色彩和諧也有了更進一步的發揮。

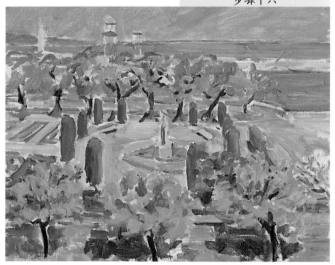

步驟十六
為了表現出整個畫面色彩的一致性，我再次運用先前在前景使用過的陰影色彩，於各個不同部位描出陰影。這些色調即是由偏藍的淺棕色和洋紅所調出來的紫紅色，再融入少許的藍色而成。所形成的是淡淡的陰影效果，偶爾也加入一些白色加以調亮。

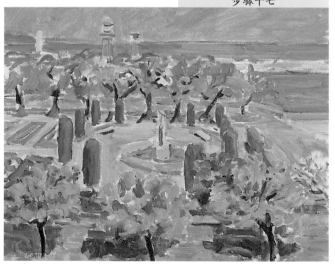

步驟十七
遠景的一排樹還必須要再做一點強化的處理；我必須調整一下這裡的色彩，好使枝葉自然地融入整體中，並與所有色彩形成一致的連續性。當我在做這些處理時，背景中的港口與海洋也隨之更加的明確踏實。

請務必記住：
一幅以壓克力顏料畫成的作品，在完成以後，可以上漆以去除其腐蝕性，及畫作表面因顏料乾燥後所產生的輕微黏性。但漆的選擇必須是專用於壓克力顏料的特殊材質。

光與影的顏色

123

風景畫實務練習

光與影的顏色

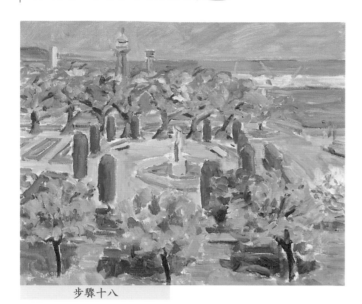

步驟十八

步驟十八

現在還缺少一些重要細節的描繪，例如停放在畫面右邊的汽車。此外，我也在車子的下方添上繁花盛開的樹叢。同時，我也完成了池塘中央的雕像，它已經不像先前看起來有如一團白色的色塊般。

步驟十九

在仔細經營描繪了樹木的色彩與光影之後，我應該再加強樹幹的支撐力量，使其看起來更堅實些，透過線條輪廓的加深，而賦予其應有的規模。

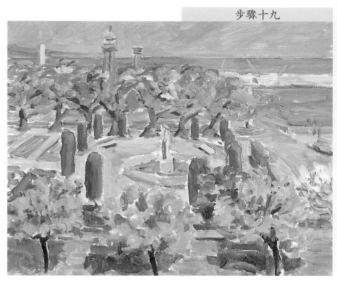

步驟十九

樹　幹

此時，我發覺對於背景中那一排樹冠所形成的規模來說，樹幹的色調看起來太過輕淡虛浮了。而一旦描粗了樹幹以後，我即必須連同色彩一起調亮，因為先前所採用的偏紫洋紅現在用較粗的造型上，較之先前的輕緩線條而言則顯得過於黯淡（之前的輕緩線條即用在描繪樹幹上）。隨著整體規模的擴大，我同時也要注意光影的變化，所以我在此加入了與橙樹陰影相同色系的顏色。

我在背景樹木的上頭精心描繪了幾盞豎起的燈塔：其偏暖色調的色彩選擇在藍色背景的對照下，也因此得以凸顯出來。

輪廓的潤飾

盡管畫作已接近完工，我還是明顯地感覺出，需要再針對橙樹的陰影部分加以潤飾，因為它看起來有些參差不齊，且對比也過於強烈。這種修潤的動作可以藉由調亮色彩辦到，可是我並不打算這麼做，因為到目前為止整個畫面的光影色調已經達到平衡的狀態。還有另外一種方式，也可以獲得同樣的效果。即用與陰影類似明度的色彩以零碎的筆觸描繪在陰影的周圍，可是用的是另一種色彩：灰色、一點點的綠色及少許的橙色就可以傳達出我的意念。所得到的效果使其濃度不至於比地面上所投射的其他部分的陰影還要陰暗。

細部的描繪

我將某些部分的細部描繪留在後頭做，雖然這些算是比較次要的手續，但卻可以使整體畫面更具有生命力。例如，右邊以相當鮮活的綠色所點出的小汽車、以及汽車下面花團錦簇的樹叢。當然，我們無須太過強調這部分，免得轉移了基本主題的焦點；因此我就讓它們維持一種彷彿未完成的狀態。另外，我也在畫面中央雕像上加入了一些細部的描繪，它原本是由幾筆粗略的垂直線條所構成的灰白造型體。這些改變相當細微，並不會影響到畫面的整體性。現在我打算就此暫時擱筆，將最後完成的工作留到下一回合。

完成圖

完成圖與之前的狀態呈現出相當大的變化。所謂的變化非指字面上的意義，因為畫面上所有的造型都還在原來的地方。更確切的說，最大的不同在於所有景物造型的最後加工、修飾與具體呈現。這樣的具體呈現從各個角度均可明顯的看出來：如我最後在橙樹上所添加的一種較偏深褐色，顏色質地緊密厚實的筆觸；又如那些圓柱體造型的柏樹比先前描摹地更自然；再如因位於畫面邊緣地帶而顯得結構化的公路等等。一部分細節的描繪也是後來添加的：如從畫面右邊探出的貨船、代表港口建築的幾筆揮灑……等，這些是剛開始畫的時候所忽略的一些細節。而現在在整體色彩已取得平衡的情況下，我便可以不拘無束地添加進來。

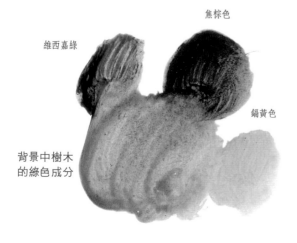

焦棕色

維西嘉綠

鎘黃色

背景中樹木
的綠色成分

現在畫面中央看起來比先前更加地清晰明確，我們可以真確地看出石像的所在，及其周圍散步的人群。這一類景物的點綴是絕對有用的，只要主要的東西架構妥當，畫面的整體效果就會堅實地呈現出來。我想這幅畫作的效果控制得很好，我在此牢牢地抓住且真實地傳達出春日裡光線的質感，及搖曳在微風中清新而透明的陰影。總之，我對畫作的結果相當滿意，同時，對於能夠與讀者分享我的作畫過程也感到萬分的榮幸。

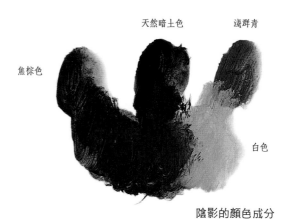

天然暗土色　　淺群青

焦棕色

白色

陰影的顏色成分

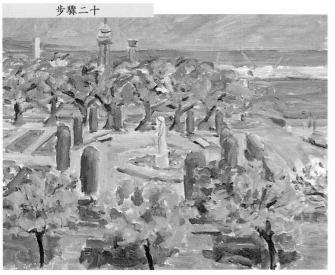

步驟二十

步驟二十
這裡我們可以看到前一個步驟中提到的細部描繪的完成模樣。中央的雕像現在顯得更加凸顯，尺寸看起來也比較大。如今只剩下主題右方的最後勾勒，港口的景象在那兒顯現出主要的部分；我會在此處畫出一艘駛入畫面而即將停靠的貨船。

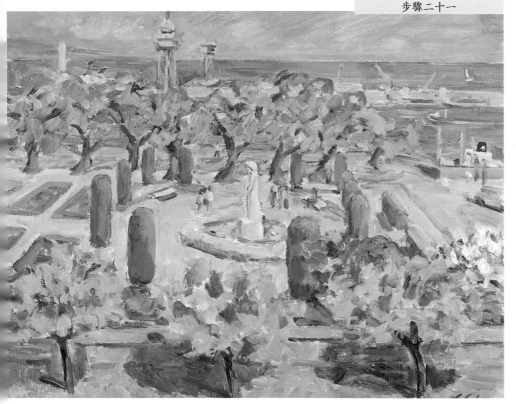

步驟二十一

步驟二十一
我已將這幅風景畫完成了。如同我起先所預想的，光線的感覺來自於色彩濃度及色彩彼此之間的對比效果。對比的部分就是光影的對比，但它們是以色彩的對比方式呈現出來，而不是用明暗度的對比。畫作所採用的方式，基本上是屬於色彩學派的畫法，與我所選擇的畫作題材的歡樂精神相當地吻合。

請務必記住：
一次連續性地運用一段長時間來畫風景畫並不適當，因為光線的變化會使顏色改變。最好是分幾回合來畫，或在戶外寫生時先確定顏色，再轉到畫室中以按圖索驥的方式完成畫作。

強調大氣氛圍的風景畫

克雷斯波
粉彩風景畫

粉彩畫自創始以來一直是以人物畫像為主要題材，從未涉及風景部分。然而，多年後隨著新技巧的推陳出新，遂吸引許多藝術家勇於創新，並積極開發粉彩畫的表達能力；這些創新之一即是用粉彩蠟筆來表達風景主題。雖然風景主題以粉彩蠟筆來當作繪畫媒材，和用水彩畫或油畫的情形相較起來是少之又少，然而，今日若看到這些主題是以粉彩蠟筆創作，而非用傳統的水彩畫筆來詮釋時，一點也不足為奇。這方面堪稱代表的畫家是：克雷斯波。他有多年的粉彩畫經驗，因此，對他而言整個作畫的程序可謂駕輕就熟。

在這幅畫的示範過程中，畫家對於這種類型的作畫工具，展現完美之成熟技巧，充分表現出風景畫中的空氣質感，這是一幅經過準確估算的畫作，所畫的是某個固定的早晨，時間、地點、大氣氛圍等都在畫家的明確掌握之中。

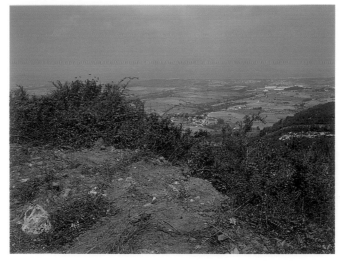

步驟一

步驟一
我從草圖的繪製開始著手，而草圖是由許多自由伸展的線條累積而成，並非直接去刻意描繪景物的外形。我嘗試將風景中主要的景一落一落地標註出來，衡量其空間大小等因素後，再安置在適當的方位。現在各位看到的是荊棘叢及一些其他的部分。

廓。這些輪廓線條不是最重要的，因為它們之後都會被顏色所覆蓋。而它們的主要功用是用來當作上色的參考。

線條與色塊

從我的作畫方式來看，實在很難斷定那兒是草圖，那兒是正畫的部分。炭筆畫的線條可以說就是風景景物的線條，而且意在呈現大氣的氛圍，因為它們可以在各個不同層次的景之間，營造出彼此緊密的關係，所呈現的不再是單一的固態物質。事實上，我把炭筆當作是畫筆一般來用，就好像畫天空的藍色彩筆一樣。一旦確定了畫筆應有的走向後，你們就可以看得出來色彩是如何的蓋住草圖上的線條了。現在我非常清楚該從何處來著手描繪這幅畫。

步驟二
草圖上炭筆的線條都為色彩留有足夠的空間，可以用來自由的上色。現在我在屬於天空的部分以鈷藍色來描繪，由於沒有明顯的輪廓，因此我必須以目測的方式來估算色塊的大小。

勾勒草圖

這是一個多霧的清晨，雖然畫面遠方的景物逐漸被蒸騰的霧氣給緩緩遮住，但我們已經可以遠遠望見那一片曠野。我常接觸這種類型的景致，也就是呈三角形的背景造型，且鑲嵌在山巒與位於前景的紅色土地和灌木叢之間；這個前景的構圖在畫中佔有極重要的地位，因此瓜分掉了畫面大半部分。現在我用炭筆開始勾勒出線條。這不是一幅尋常的構圖，而是概略的、速寫式的草稿，主要目的在於抓住景物的大致外形。一筆跟著一筆，隨著線條的不斷累積，我們逐漸可以看出灌木叢與其他景物的輪

淺藍色

灰色

天空的顏色

步驟二

粉彩畫畫紙是手工製的，中顆粒，63×50公分。

所使用的顏色：
使用 Rembrandt 及 Faber Castell 兩款之各式粉彩蠟筆。較常用的顏色有：紫藍色、群青色、翡翠綠、藍綠色、英格蘭紅、橙黃色、黃褐色及黑色。

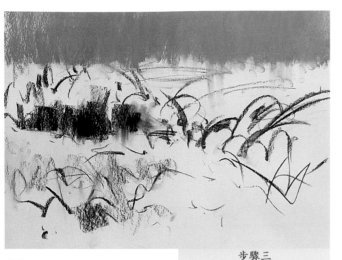

步驟三

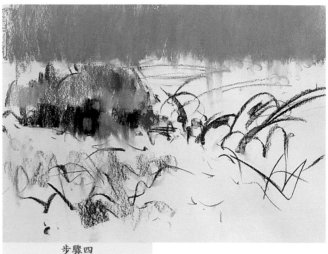

步驟四

步驟三
我從天空開始畫起。我運用先前的藍色外加一點點亮灰色，形成一道水平式的帶狀天際。之後，再用手指尖輕輕將兩色抹擦混合，延伸至畫紙的整個上半部。

步驟四
我用一些黑色及普魯士藍做為灌木叢的底色，並立刻用擦筆調整色調，以製造出陰影的效果。此外，我在這個深色上面又再添加黃色及一些綠色，而當我再一次用擦筆調整其色調後，便製造出深綠色的色調。

點，相反的，色塊才是我尋求表達的主角。所有之前用來勾勒出灌木叢方位的線條，現在都被色彩掩蓋住了。

紅　色

這個主題的第三種基本色彩是土地的紅磚色。這是一種血紅色，或說屬於鐵紅色系的色彩。我運用與之前處理藍色及綠色相同的方法，以一段紅色的粉彩蠟筆著色。與黑色混和之後產生一種較深暗而混濁的效果；此外，我用另一種綠色和黑色將灌木叢再弄暗一點。顏色變暗變黑倒無所謂，因為我所要的並不是純淨的顏色，而是要製造出一種瀰漫的感覺，營造一種空氣的氛圍。這個初始的階段快且流暢，未曾太過精心估算色調應用的情

形。

步驟五
土地的紅色散發出赤陶紅的色調：它是由英格蘭紅及淺的橙黃色重疊畫出來的，其顏色偏暖色系，並且相當的濃郁。

步驟五

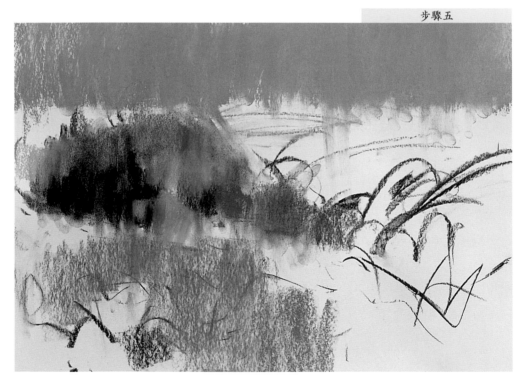

藍色與綠色

現在整個天空已佈滿藍色。事實上，它們是由兩種深淺不一的藍色重疊而成，而非以擦筆的方式調和出來，形成水平式的帶狀色塊以代表天空的空間所在。灌木叢的顏色是由一小部分的黑色色塊及普魯士藍所組成，我特意選用較深的顏色，使其形成陰影的效果。

在我最先開始所畫的這些色塊上頭，我再加上一些綠色及黃色，並用手指輕輕擦抹，黑色和黃色抹混之後得出一種非常獨特的綠色。外形並非是重

請務必記住：
炭筆及粉彩蠟筆是可以相容的繪畫媒材。以炭筆為佈局的開始，是架構整幅畫作的最佳方式。

強調大氣氛圍的風景畫

覆蓋整個空間

　　緊接著我要將畫布整個佈滿顏色，而且是一種合宜的色彩基調，也就是一種能表現主題應有氣氛的質感。我在血紅色的地方加上一些黃褐色及淺棕色，並用手指輕輕地將色彩抹勻。我在畫面下半部的前景中留了一個洞，以便待會兒用來畫出一塊大石，這塊岩石對於用來調整前景土地部分的色調，具有很大的參考價值。

　　背景的平原可以用明色調的淡玫瑰色加上輕微的灰色來詮釋，這個顏色是仿照大自然的真實顏色，如此便將大自然的色調融入了作品之中。

融　合

　　為了使顏色自然均勻的佈滿畫紙，我必須作混合的工作，也就是用手指擦抹，好讓顏色滲入畫紙的空隙之間，並使白色斑點消失。擦抹混合也可整合所有顏色的色調，以產生和諧感。它們分別是：藍色、綠色、紅色及淡玫瑰色。但要注意的是，以粉彩蠟所畫的作品經過擦抹顏色以後，必須再進行補強，否則將會混成一團，變成顏色與輪廓模糊難辨的色團。這也就是為何在統合了所有色彩之後，我會再一次以線條來勾勒出輪廓與造型的原因。更具體的說，就是在灌木叢的部分。在經過擦筆揉合後，原本象徵植物的色塊現在變成一團綠色，因此，我必須再仔細地區分出它們的外形及輪廓線條。畫上後不但外形出現了，而且效果非常自然貼切。當然這不是用很精確細緻的方式畫上去的，而是憑景物觀察的第一印象，再以即興的方式畫出的。

前景與遠景

　　我們在前景中已經明顯地區分出兩個不同的色調。一個是

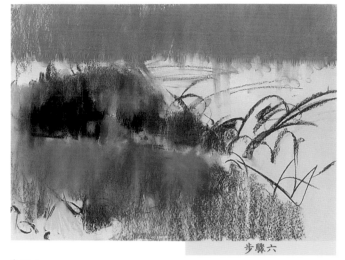

步驟六

步驟六
我在先前所畫的紅色色塊上添加一些黃色後，便成功地在前景中製作出新的混合色彩。以粉彩蠟作畫時，隨時添加新顏色是很重要的，因為如此才會使色彩更加具有生氣。

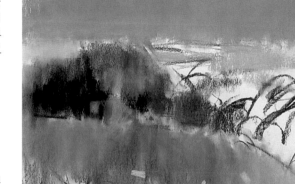

步驟七

步驟七
儘管右邊的留白部分仍會影響整體效果。最後再用手指指腹在前景中擦抹幾次，如此整個畫面的色調雛形便產生了。

步驟八

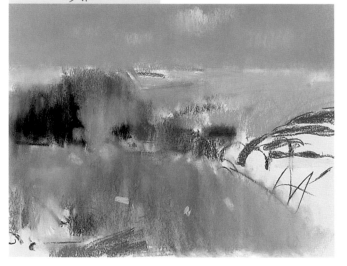

右邊鮮明的紅色；另一個是位於左邊介於黃褐與灰綠之間的顏色。這個帶有綠色調的黃褐色與灌木的綠色搭配得恰到好處，所形成的對比也非常和諧。至於綠色的應用：我用翡翠綠的粉彩蠟筆輕輕地畫在背景的玫瑰色—灰色中，用來表現森林及田野的邊緣。但綠色的量不宜多，以免將顏色弄髒。

前景的區隔

　　雖然我的主要用意是要表現大氣氛圍的風景主題，但我也不希望將各個層次的景都混在

步驟八
我用一種偏灰的奶油色來描繪決定地平線所在的平原，這個顏色和天空的藍色可以很輕易地達成平衡的作用，因為它們彼此的濃度很相近，此外，這兩種顏色都含有少許灰色的成分。另外我用較粗的綠色線條來詮釋右邊的丘陵地，並描繪出它的傾斜度及整體外形。同時，我用擦筆揉合奶油色塊的部分，使其繞過灌木叢及丘陵的外圍輪廓。

粉彩蠟筆有其飽和點，超過此點後顏色及色調皆會失真。

一起。出現在前景上端的綠色再度以彎曲的弧度造型來呈現，從它未經擦拭調混的線條中，我可以找出灌木叢的明確造型。另一方面，仔細觀察天空的藍及平原的灰玫瑰色的關係，你會有趣地發現：它們的邊界之間有某種程度的混合及整合的效果，而正是在這混合邊上整個空氣氛圍便顯得更加突出。這個地方也就是我們用來呈現空間效果的關鍵所在。

地平線

地平線正好位於灌木叢的上方邊界處，這樣的處理不但賦予整體畫面一種紮實的感受，也可與遠景的模糊效果產生互相制衡的作用。由於天空的藍色與綠色已經形成對比效果，因此，我不必再特別強調天空與平原之間的差別。這是整幅畫作最重要的對比，其原因在於天空的藍色具有濃稠密實的質感，及帶點多雲而明亮天候的暖色調。

現在這幅畫已經五臟俱全，只缺一些待加上的特點而已。

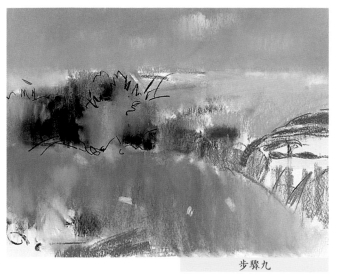

步驟九
現在整幅畫幾乎都佈滿了顏色，只缺右邊尚未畫上丘陵地的留白部分。我將前景的部分弄暗，另外再調混一些其他的色彩，即淺棕色與灰色，使原本純淨的顏色弄濁。如此一來，這區域的色彩將更豐富，所佔的面積也加大了些。

步驟九

步驟十
要營造整個景致的大氣氛圍，必須從所有顏色的擦抹混合開始。然而，也不宜將所有層次的景及各個景物的造型通通混清，所以，我用炭筆還原出灌木叢的外形。

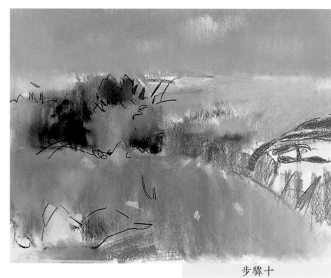

步驟十

步驟十一

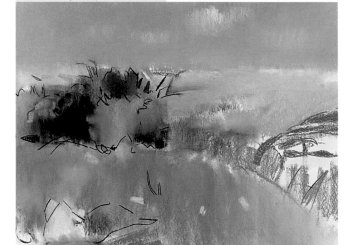

步驟十一
我成功地連結了天空與背景的平原，兩者之間呈現自然的色彩轉換過程。因為它們之間是屬於同一個色彩明暗度，且兩者都含有相似的灰色成分，使這兩種構圖得以自然的融合。

請務必記住：
粉彩蠟筆可以用乾淨的抹布拭去，但是仍會留下一些色漬。另一個去除顏色的方法是，在上面覆蓋其他顏色，但千萬別用橡皮擦或是其他工具去塗抹。

強調大氣氛圍的風景畫

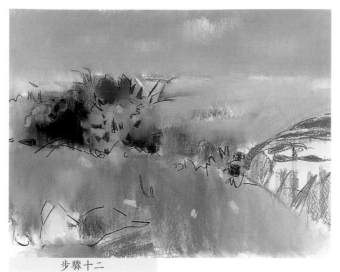

步驟十二

高低起伏

各個部分的色塊組合都搭配得相當合宜，只是太過於平鋪直敘了，地面看起來也太過平坦。為了使位於中央的灌木叢顯出高低起伏的立體感，我在它比較亮的部分四周加上黑色線條，來強化明亮的部分，讓它們產生向外突出的效果。先前描繪灌木叢輪廓的線條，和這些較深的色塊搭配起來顯得更形貼切。另外我又在灌木叢中較顯眼的部分，添加一些新的線條及色塊，藉以勾勒出景物的細節。我並未特意仔細描出樹葉或枝條的形體，而只是概略的揮灑，只求顯現出灌木叢的存在。而由於灌木叢的具體成形，使得風景的其他部分顯出大氣氤氳的質感。

步驟十三

我再加上一些藍色及灰色，使平原看起來更有形，且更具有起伏的態勢。這樣做之後，所有色彩的平面比先前都增加了幾分描述性，也顯得更真實。

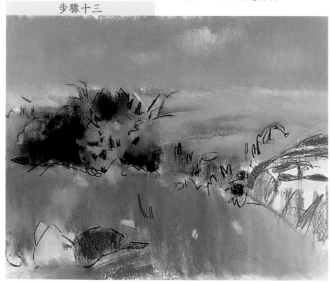

步驟十三

粉彩蠟筆不要使用定色劑。定色劑只能在繪製過程中使用，不可用在作品完成後。

步驟十二

現在我要在色塊上製造起伏的效果，方法是描繪出景物的輪廓，然後在附近做一些陰影的效果，並加深陰影的部分，同時也稍微強調一下明亮的部位。當然，這些我所帶出的線條並非全如枝條、樹葉那樣擁有具體的細節描寫。

平原的細節描繪

平原也應添加一些可引發視覺注意的景點，才不致於淪為單純、抽象的平面。盡管我一直想營造整體氣氛的一致性，沒有任何一個景物特別突出，然而，每一部分仍應保有其各自的特性。平原上應有樹、建築物、道路、丘陵地等等。我並非想一一表現出上述所有景物的細節，但至少要大略的點出其細節的豐富性。而這就得仰賴我將要畫的綠色色塊及線條了！我不想破壞原本玫瑰色─灰色底層的連貫性，所以，不會在這些線條上著色：只是簡單地點出來，讓它們成為風景的一部分而已。

局部一

局部一

天空中那抹輕淺而依稀朦朧的雲彩，與當天天空雲彩的實際狀況非常吻合：當天的雲朵猶如一縷輕紗，且呈半透明狀態，因此也沒有清晰明朗的輪廓在。而我並未以擦抹的方式來傳達這個天空部分的特色。

天空的處理

現在這幅畫作就快要完成了，我們可以更清楚地看出來，影響整個畫面氣氛最大的因素是天空。天空的處理方式看似簡單，但效果卻非常強。關鍵即在於我是用擦抹的方式將藍色的線條揉和在一起，並延伸至整個畫面。但在某些比較明亮的部分，就盡量減少這一道擦抹的手續，如：天空的雲。透過這個簡潔的方法，我將霧氣濃重的天空成功的詮釋出來。這雖是粉彩畫的獨到手法，然而，如同其他的處理方式一般，足以提供風景畫家相當多作畫的便利。

氣氛與空間

由色彩所營造出來的氣氛從下筆的那一刻開始就已展露無遺。然而，空間的呈現卻不是如此。一直要到畫作進行至某個階段，它所產生的效果才會漸趨明朗化。我們從最近的丘陵地，到廣闊的平原，再到背景深處，藉著擦筆的技巧景物逐漸消失於視線之外，最後我們所看到的都融合在一片玫瑰紅－灰色的色彩之中。這就是純粹空氣透視法的應用，也就是藉由空氣的推陳效果製造出空間深邃感。畫中所描繪的時刻是一個氣氛濃郁的清晨，透過快速的擦筆技巧，我們將這種特殊的氛圍在天空中傳達出來。這種擦筆技巧是最易於表現大氣氤氳效果的一種方法，同時，也可達到製造空間深度感的目的。

最後的潤飾

最後我再一次觀察前景，發現它因完全畫上泛紅的色調而顯出空盪的感覺。不過重要的是，前景應該要具體化一些，因為前景的景物一旦清晰明確，才能與其他部分的景物形成對比的效果，也才能彰顯其氤氳的氛圍。我的方法就是畫上一些小型的石頭及鵝卵石，並將畫面左邊大石塊的輪廓描繪清楚。當然，以上皆是輕描淡寫的幾筆即可。當畫作中央部分呈現具體效果的同時，也傳達出整體的空氣質感：空氣朦朧的氣氛是抓住觀賞者視覺注意力的重要因素。這便是一開始我就想要呈現的風景畫作。

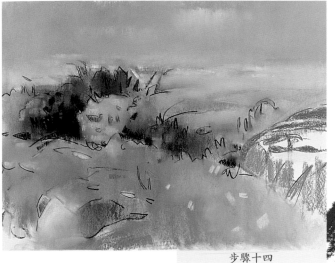

步驟十四

步驟十四
我添加在前景的色塊及線條，使這個部分更明確、貼近，也更具體化。這就是它的首要目的，不單單是表達幾塊石頭或它的不規則外形而已，而是具有更多的參考價值，即可藉著確立其尺寸大小，以建立它與其他景物之間的關係。

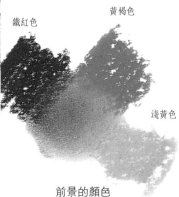

鐵紅色　　黃褐色

淺黃色

前景的顏色

步驟十五
畫作完成圖。正如我所期待的，畫面呈現出應有的氣氛。這種氣氛主要是藉由作畫技巧的特質所傳達：即透過擦筆技巧，與粉彩蠟筆本身的色彩融合所產生的空氣質感。同樣的，這一幅風景畫中也保留了空間的明亮度，使畫中一些基本要素能夠維持其清澈與明朗。

步驟十五

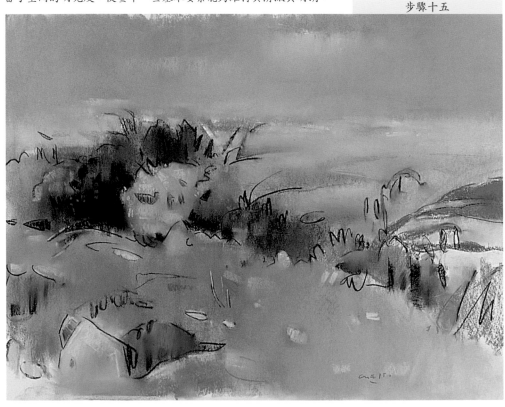

請務必記住：
用擦筆有系統地擦抹色彩，可以製造出緩和的色調效果。另外，結合擦抹的色調與直接畫上去的線條與色塊是最基本的作法。

冬天：霧氣與雪地

巴耶斯特
水彩風景畫

巴耶斯特是目前最有經驗，也最具潛力的水彩畫家之一。他的寫實風格著重在對比的筆觸，其特殊的天分賦予他發揮色彩的最大可能性，使得他的繪畫成就為一般畫家所不能企及。他的畫不是純粹的寫實主義，因為在他的畫中充滿了自我的情感和充沛的活力，作品也顯得更加生動、粗獷、更加活潑。這幅風景畫是他真正喜歡的一種：主題很難，其所運用的技法與傳統水彩畫有很大的不同，此外，其作畫的條件也不是很便利。

我們在這裡所介紹的這幅作品，提供讀者一個機會，可以直接體驗一位精於此道的風景畫家如何選擇這個特殊的題材，及其完成作品的過程：即霧氣與雪地效果的處理。選擇霧氣與雪地這兩種題材作畫，必須採取奧基於一系列特殊技巧的具體處理方式，而這些技巧，也只有藉水彩畫才能夠描繪得出來。

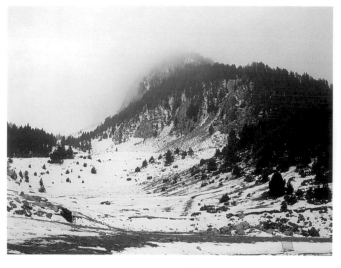

線條式的構圖

每當我開始正式作畫前，都會先用炭筆構圖；以快速的筆觸，從畫紙的一端到另一端勾畫出幾條直線。以這些線條大略描出地面的寬幅和傾斜度。然後，擺上一些基本的景物造型，以此畫為例，就是山巒的部分，此時還無需注意細節的問題。構圖與取景可同時進行，在我勾畫輪廓時同時也估算面積和距離，沒有先後的分別。一開始有好的構圖，即是一幅好畫的保證：如果這個構圖很令我滿意，那麼，整個作畫過

步驟一

一開始的構圖非常的簡單，只大略勾勒出山巒的形狀與規模。我準備用一小段炭筆來畫，但事前我都會用一塊乾淨的布將整個畫紙先抹一遍。我畫出一些垂直的小線條，是為了方便稍後畫樹林用的。

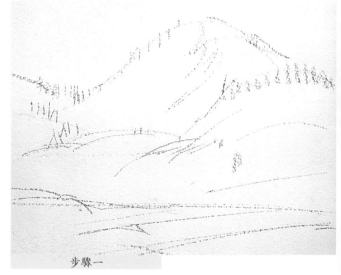

步驟一

程就會很順暢，不必做太多的修改。在這幅畫中，構圖應該要特別簡潔，因為白色，即畫紙的白色，才是真正的主角。

注意霧氣

這幅充滿霧氣的風景畫，有些部分必須要靠想像；因為實際上幾乎看不到。在線條式的構圖中，所有的景物應該都要描繪上去，即使這些線條可能會在作畫過程中被色彩覆蓋或被擦抹掉。就因為所有的景物都有畫出來，我才知道我是依循什麼來畫。我故意不畫出山頂部分的具體造型，以免把它

步驟二

步驟二

首先，我用水掃過整張畫紙。純粹水，沒有色彩。充分的潮濕可以讓我隨後所畫的霧氣達到適當的瀰漫效果，也讓我們可以在畫紙的某些部分勾畫出雪地的造型。由於事先鋪過水，色彩就會暈開，輪廓也隨之變得模糊。在這層薄薄的潮濕水分上，我加上一點灰色，開始建構這個主題的基本色調。

這幅水彩畫，所使用的水彩畫紙，是中顆粒棉製畫紙，50×42cm。

所使用的畫筆是：合成毛刷，貂毛圓頭筆。

較常用的色彩：

管裝水彩顏料：永固綠、霍克綠、維西嘉綠、翡翠綠、焦土棕、天然土棕色、加蘭薩洋紅、群青色。

畫得與其他部分一樣的厚重。

我觀察到山頂的部分因霧氣的關係而模糊不清，所以炭筆的筆觸應該非常的淡。這些筆觸只要描出一個大略的形狀即可，而當我實際操作時，山巒的輪廓便會因為霧氣瀰漫而隨之改變。

天空與霧的水彩畫

水彩顏料很適合用來表現霧氣氤氳的感覺；任何一團灰色畫在紙上，看起來就很像是一片烏雲或一縷薄霧。我不喜歡濫用水彩畫中這種簡便的技巧，不過在這幅畫中，這些技巧卻正好派上用場。這幅風景畫的天空，是屬於一種沈重厚實的白色；另外，我以很亮的冷灰色來詮釋霧氣，一直瀰漫到山腰，甚至已經吃掉了一部分的山頂。我用畫筆畫在潮濕的紙上時，色彩自然地暈開，經過略微的擦抹後，山嵐的效果就隨之產生了。一個值得觀察的重點：在山坡的構圖中，水彩顏料的灰色筆觸，有一些部分沒有畫到，這些留下來的白色部分就代表雪地，而有著色的部分，就是山嵐霧氣蔓延到下面來的情形。在我以一些細微的筆觸點出樹木的色彩

時，若畫在紙上乾燥的部分，看起來就會參差不齊，反之，若遇上潮濕的部分，則自然暈開而使輪廓顯得模糊不清；我所要營造的就是那種山嵐蔓延過來的效果。

灰 色

在這樣的風景中，應該注意如何使用灰色。雖然在實際的景物中，所看到的都只是白色與黑色，但我們必須找出一些灰色的色彩，才能塑造出山巒的規模與形體。若以霧氣與雪地為題材，則我們所要強調的

就是簡單的對比效果，幾乎就是白與黑的對比，不過，如果我們只用最強烈的對比，整幅風景畫就會顯得過於平淡而缺乏生氣。灰色能營造出一些空氣效果，產生空間感。在這幅畫中，只適合用冷灰色，但在冷灰的色域裡，還可以選擇偏藍或偏綠的灰。當然，畫的時候，要用很多水，而且色調要很淡才行。

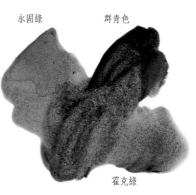

永固綠　　　群青色

霍克綠

樹木的綠色

群青色　　　焦土棕

霧的色彩

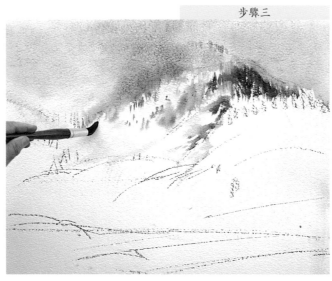

步驟三

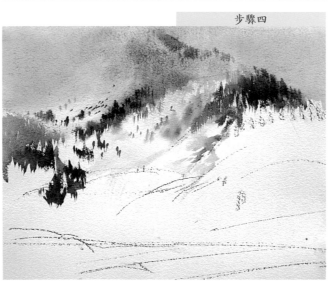

步驟四

步驟三
我開始將色彩塗在濕紙上，製造出暈開的效果，藉以表現霧氣的氤氳與朦朧感。我用畫筆拖出灰色的部分，並在乾燥的部位緩緩勾出山巒的輪廓。

步驟四
在這個步驟中，我們可以清楚地觀察到我在這幅水彩畫中，所用的兩種基本處理技巧。其一，是濕畫法，將色彩畫在潮濕的畫紙上，製造出霧氣朦朧的效果。其二，是乾畫法，即將色彩畫在乾燥的部分，藉此表現樹林的造型。

請務必記住：

霧氣與雪地都有相同的基本處理方式：保留畫紙的白色。不過，雪地可以保持完全的潔白，霧氣則不然，應該稍微蒙上一層淺淺的灰色。

冬天：霧氣與雪地

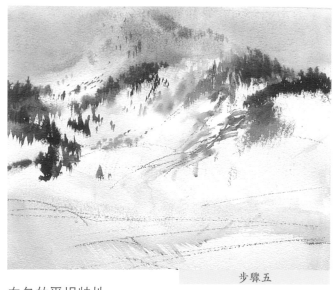

步驟五

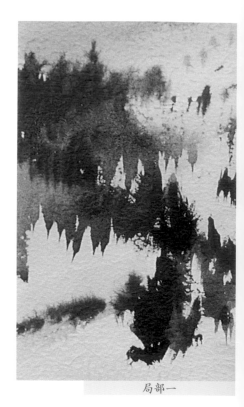

步驟五
畫水彩畫一般所
採用的步驟，是從
畫紙的上端畫到
下端。按照這樣的
作畫原則，我決定
對畫面的上半部
做以下的處理：山
頂被霧氣所遮蓋，
而山坡上的樹，則
清晰可見，與雪
地形成強烈的對
比。

局部一

白色的平坦特性

為了保持雪地的潔白，我將
畫紙的一些部分保留不畫；就
是水彩畫家所謂的「留白」。這
一天雲層密佈，沒有陰影，雪
地的白色也是一成不變，平坦
無比。為了顯出深度，我不能
改變雪地的白，而應該使用別
種技巧。我仔細觀察實景，注
意到景深的獲得，一方面可視
樹木尺寸大小的安排，換句話
說，即透視法的應用。另一方
面，則要靠構圖中山坡左向與
右向的傾斜度，而這也需賴樹
木的排列方式來表現。要使風
景呈現出深度感，只要掌握住
這兩項要點，便綽綽有餘了。

寒冷的色調

冬天景致所呈現出來的色
調，有時候是相當複雜的，有
許多緩和色彩，和一些色調非
常奇怪的灰色，我們通常必須
調配很多其他的色彩來與之相
混。而這幅風景畫的色調卻沒
有這些問題，我只用三種顏色
便解決了：即群青色、焦棕色
和翡翠綠。前兩種色彩混合之
後，會產生一種視覺效果極佳
的灰色，很像培尼(Payne)的灰
色(我很少用)。為了調出棕色，
我混合了淺棕色和一點點的綠

色；而為了調出暗綠色，我將
少許的藍色加進翡翠綠中。畫
上去之後所呈現出來的整體色
系相當豐富，但都很冷。用這
麼少的顏色作畫，感覺很舒服，
因為絲毫不必擔心色彩之間會
產生衝突：彼此都相當協調。

樹　林

要表現風景中的樹木，通常
我們都會先找出一種綜合的色
彩，或能表達出整體效果的色
塊。若是一片濃密的森林，這
樣做就會很好。但在這幅風景
裡卻不太適用，反而要一筆一
筆慢慢的畫。在畫面中，小樹
林的傾斜角度非常重要，而樹
林中飄送的霧氣也佔極重要的
部分。因此，我以各種不同濃
度的綠色慢慢的著上色彩，不
是大片大片的揮灑，而是以小

小的筆觸，耐心地逐筆畫出，
使每一筆的筆觸都能完整表達
出樹的形狀。為了避免造型的
重複，因此，這些筆觸都是不
規則的，如此便可免除機械化
的呆板。偶爾我會加入相當多
的水，使色彩的線條得以暈開，
有時候卻用很乾的筆，以便顯
出應有的輪廓。

局部一
這幅局部圖示，是採行乾畫法的
情景。樹木是以很輕、很細的筆
觸來畫，一部分畫在乾的畫紙
上。另外一部分由於畫在畫面潮
濕的綠色部位，因此形成了一團
樹叢：這些筆觸所代表的就是樹
木的造型，或各自獨立的樹群。

局部二

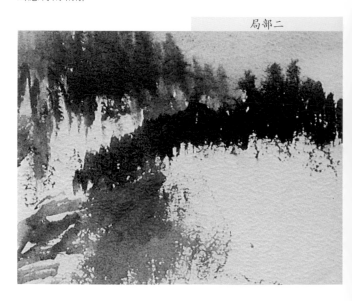

局部二
第二幅局部圖示，我們可以看到
以較少的顏料，在完全乾燥的畫
紙上擦抹所產生的效果。色彩顯
出紙張的顆粒，製造出一種特殊
的網狀結構。也營造出色調的淡
化效果，與上面緊鄰的深綠色形
成強烈對比。

我以點畫的方式畫出樹木的造
型，同時也可以用來處理前景
的部分，如草皮或石頭等等。

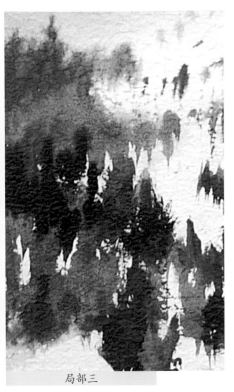

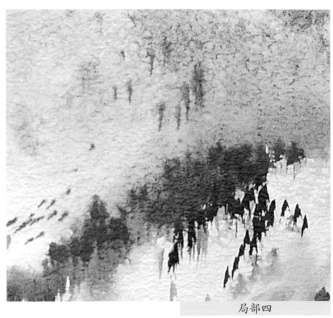

局部三
這個部分與局部一是屬於同一個區域,不過做了更多的處理。加工的部分就是用來代表樹木的筆觸:這些筆觸是以畫筆的筆尖點出來的。單是畫筆本身的形狀,就足以充分表現出森林中冷杉的造型。

局部四

局部四
此處我們看到的是山頂的一個局部。這個部分幾乎找不到任何需要特別精心描繪的細節,反而非常容易解決。不過雖然簡單,但也需要經過細心規劃,好使瀰漫山頂的霧氣效果,顯得自然、真實。

局部五
此一局部與上頁的局部二相同,但是已經過更進一步的處理。

局部五

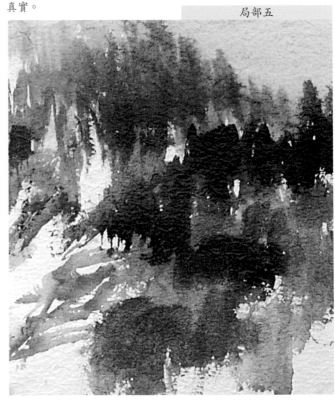

局部三

鋪水於畫面下半部

如同所有的水彩畫家一樣,我的作畫順序也是由上到下。現在我就要進展到構圖中的下半部了。這裡的色調比其他部分要稍暗些,而畫面前景的對比效果也通常比背景還明顯。對於前景的部分,幾乎所有的水彩畫家都各自擁有一些特殊的處理方式。以此畫而言,前景的構圖即山腳下的平地,我將從這裡開始畫起。為了製造出暗色調,我刷上一層灰色顏料。比我一開始所用的顏色還深一點,藉以製造出一種處於陰影中的雪地效果。我在濕的畫紙上繼續作畫,好讓色彩暈開且彼此融合在一起,以免顯出確實的輪廓。構圖時所畫的其中一道線條,現在可以用來作為前景的邊界。我說的是向右邊垂下的那一道斜線:我用深棕色來描繪,以表達突出於雪地的岩石。自這一條線以降,色調便漸漸轉暗。

綠色與白色

綠色與白色的結合,是風景畫中最高雅的組合方式之一。以雪景為作畫題材,即是應用這種組合的絕佳機會。換言之,即可藉此機會轉換並套用各種層次的綠色或白色。分解出各種層次的綠色,然後結合在一幅畫中,就是我現在想要做的,而在隨後的作畫過程中我仍然還是會繼續發揮。我們已經可以在畫面的右邊看到,先前原來是深沉、黯淡的深綠色,現在由於翡翠綠和黃綠色的運用,使得色彩豐富起來。但這兩種顏色最好不要用太多,免得破壞整體畫作應有的寒冷色調,不過在某些角落稍微用一用倒也無妨。

請務必記住:
選擇容易使人聯想到是由某種造型匯聚成團的構圖主題時,要預先注意到不同色彩區域的分配。在這一幅習作中,黃色的色塊面積透過暗綠色的強調而得以平衡,也使黃色益顯突出。

冬天：霧氣與雪地

尺寸大小與距離

前景中尺寸大型的景物，也會影響到色塊的光影變化。在畫作的下半部，所有的景物造型都應該比較寬廣，色調也應比較強烈。我雖然在這幅畫中運用了較多的顏料和較多的水分，不過，我也很小心翼翼的不去破壞原來的構圖，同時也注意維持上下的連貫性。由於我畫在潮濕的畫紙上，因此顏料暈開得很充足，可以給人一種景物接近的感覺。充滿飽足水份的灰色，傳達出一種柔美的感覺，對於表現雪地的輕柔感具有相當的助益。現在，我已經建構好此畫的色彩基礎，稍後便可以畫上岩石了。

斜　坡

這幅風景畫的特色是山勢陡峭。幾乎所有的面都高聳而起，水平的面也只在前景中才看得到。垂直面到平行面的轉折，多是靠從山上緩降至山腳平原的斜坡或緩坡處理。在雪景中，很難去表現這種斜坡，因為雪地的白色會使斜坡幾乎看不見，所以必須借助一些權宜手段，例如右邊岩塊的設計。這些突出於雪地的岩石，其所顯現的色彩提示出一道位於近景處阻斷山巒坡度的斜坡。我加大這些岩石的尺寸，就可以創造出另一個平面，而使山巒景致推向背景處。

斜坡的變化

山巒陡峭的高坡不應顯得太過簡略，應該包含更多的細節，才會確實看起來遙遠。這些細節是用畫筆的筆端所描繪出來的細微筆觸。就好像在畫一幅袖珍畫一樣，畫出其平面、造型與色調。只是所有這些元素都應該輕描淡寫，以充足的水分使色彩變得稀薄，顯出霧氣的效果。一種便捷的方式是，交替使用非常潮濕的畫筆，畫

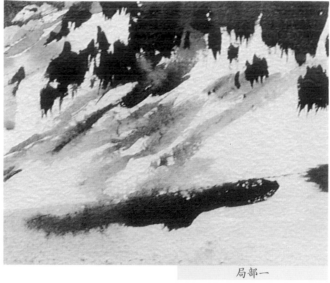

局部一

這裡我們可以詳細觀察到紫紅色的線條筆觸，此即用來表現雪地裡岩石的溝槽。這些岩石點出山坡右邊的傾斜度，也就是山坡的坡度發展情形。岩石的設計可以使我們瞭解這個斜坡的造型，我們也可據此一參考，推算出山巒與前景之間的距離。

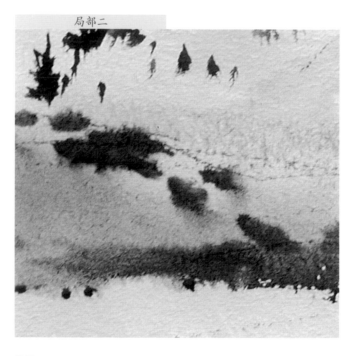

局部二

在這張局部圖示中，可以看到雪地色調變暗的情形，以符合前景平面的設計。事實上，調暗的程度非常輕緩，我只在刷水時加上一點點灰色顏料。此一色調的改變，我們可以看作是由於地面接近的緣故，但也意味著雪因地面起伏而使色調有所改變。

出樹林中伸展的枝條，再用高彩度的顏料所畫出的細點來詮釋各自分立的樹木，或被雪所隔開的樹群。就好像用點畫法的技法，在白色的畫紙上製造出俏皮有趣的景象。

水分至上

在繼續往下推展至前景部分前，我再重新將畫紙打濕。如此做是為了能在潮濕的紙面上作畫，避免色彩產生劇烈的截斷面，而使景物造型變得生硬。畫面下方的色調應該比較暗些，但輪廓不見得要比較清晰，因為盡管不很明顯，但這裡還是有霧氣的存在。霧中的景物效果一般都是循序漸進的，而且應該盡量營造出朦朧的感覺。所以，應使所有的景物都呈現出輕柔柔軟的特質，包括近景處，雖然我們乍看之下，這個部分似乎沒有任何影響。我打算在這一層鋪上充足水分的地方，畫上石頭和岩塊，以及被雪掩蓋而微微露出的草地。

凹　陷

畫面進展到這個地步，已經在畫面上看出凹凸的效果了。這種效果非常重要，可以避免山巒看起來扁平堅硬。仔細觀察一下這幅水彩畫目前的狀態，可以發現凹陷感的來源，是因為我在畫面的兩端製造出斜線造型的緣故。這些斜線可以由樹林的排列，或是岩石的分佈所形成。斜線愈接近畫面的底部，這種凹陷感就看起來愈明顯。現在，由於我在一些岩石上以深紅色來描繪，使得色彩更加豐富了。

要保持色調的純淨度，對於色彩的混合就必須適度節制。顏料混合過度，即會使色彩傾向於深土色，顯得格外生硬。

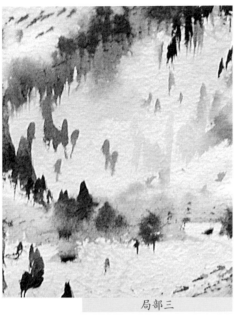

局部三
我們可以在中景處看到山腰上
色彩所形成的略微的透明效果。
由於這些效果,樹叢與零散的樹
木才得以與整座山融合在一起,
也因此而表現出山嵐的霧氣。

局部三

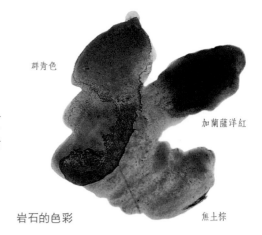

群青色

加蘭薩洋紅

岩石的色彩

焦土棕

局部四
在這個區域中,水彩畫尚未完
成,不過所有的條件都已齊備,
可以開始著色了。這個準備的工
作,指的就是刷上一層薄薄的淺
灰色水分,與這幅水彩畫其他部
分所使用的方法極為類似。

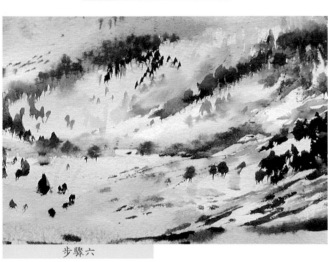

步驟六

局部四

步驟六
進展到這個階段,我已經充分表
達出中央山谷凹陷的感覺,使得
整座山看起來不會像一塊呆板
生硬的平面。這種凹陷的感覺源
於畫面左右側所設計的斜坡,我
便是以其傾斜的幅度來加以詮
釋。

步驟七
這幅水彩畫已接近完成的階段。
前景已經畫得相當完整,但還需
要在岩石、草地及雪地上添加一
些細節。我特別強調其位於前景
應有的對比效果,這樣才能在我
們的視覺作用下顯得較為接近。

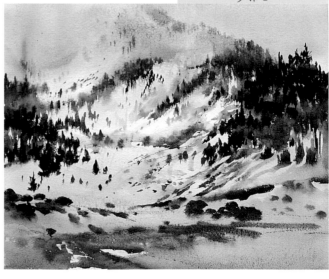

步驟七

請務必記住:
要打濕畫紙,可以使用海綿、寬筆刷、豬鬃刷筆等。

冬天：霧氣與雪地

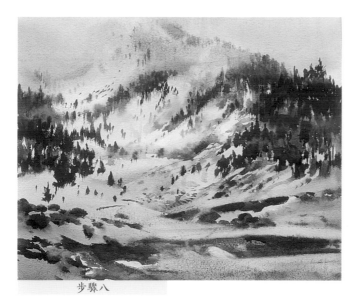

步驟八

最後使用於前景中的顏色，使整幅風景畫光影間的變化關係豐富了起來。我以含水量豐富且淺淡的灰色來表達畫面中地形的起伏變化。藉以形成一種似乎剛剛才使造型完整呈現的景物雛形。

局部一

光與影

在這幅雪景中，與其說有光與影的變化，不如說是白色與綠色的對比。因此，我們不需要，也不適合特意去強調明暗對照的效果。我所要做的就是使用很淺且水分充足的灰色，來表達風景裡的地形起伏。這些幾乎不能稱作是陰影，充其量只能說是一個剛剛才塑造成形，無足輕重的雛形罷了。整幅畫中唯一真正有陰影的部分是在前景。如前所述，這裡必須特別強調陰影的存在，因此，營造出強烈的對比效果，才能使這個景拉近與觀賞者的距離，並將其他景物往後推向畫面的深處。

山 頂

畫完以後，我們就可以研究一下山頂完成的情形。由於加入了相當充足的水分，因此山頂與天空的色彩自然地交融在一起。雖然我們無法明確地分辨出山形的輪廓，但是其整體外形卻可以讓人心領神會，我們憑直覺就可以知道山巒的巒峰是隱藏在雲霧的後面。這就是表現霧氣的最佳祕訣之一：即讓景物若隱若現，留給觀者一些以想像便足以建構的繪畫空間。主要的線索就是側面的陰影，隱隱消失於雪地中。

局部一

巒峰能和天空的色彩完美地融合，歸功於水分的大量使用，而使之間的輪廓得以水乳交融。雖然掩映在山嵐之間，但整座山的形狀還是隱約可見。這裡用暗示的方式來呈現景物是一種非常重要的技法，然後再用一些必要的色彩元素點繪出其基本型態。

局部三

山 坡

完成山坡部分的描繪，最關鍵的要素即在於色彩間的區別。灰色與土色以兩道平行帶狀分佈的方式交替出現，分別代表山坡土地的高度變化。利用這些平行的帶狀分佈，即可以表達較遠的山坡，一個以透視法表現的山坡。這些突出於

局部二

局部二

畫面右下方的這些岩石，其用色與尺寸大小，有助於說明風景中各個景點的距離。這是層次的問題，也是對比的問題：因為比較近，色調應該看起來比較深，且與雪的白色形成更強烈的對比。

局部三

這些是前景中使用的綠色。我是將它們畫在濕紙上，也就是我們在做預備工作時所鋪的一層水。其色調是由許多同一色系的綠色所組成；由於溶入大量的水分，使這些綠色呈現出天鵝絨般的質感。

岩石的形狀千變萬化，乍看之下，似乎無法與色彩的變化程度相較。但這些岩石卻可散發出一種如雕刻作品般的光華，提供無與倫比的趣味與視覺效果。

雪地的岩石群，應該以擦筆的方式即足以自然地融入白色雪地裡，以免與雪地形成過於強烈的對比。不過，在擦筆的效果之間也應該零星點染一些比較乾的色彩筆觸，用來代表一些迸生於岩縫間的灌木與樹叢，如此可使這個區域看起來較具有凝聚力。

濕紙上的綠痕

我們在前景中所使用的綠色是在潮濕的畫紙上描繪出來的（我在先前已經刷上一層水分），而其色調也充分顯露出這種效果。這些綠痕是由許多色調組成的，但卻完全融合成一個單一的色彩，而且散發出一種天鵝絨般的質地。綠色表面上所呈現的白色，與陰天天候下濃重的氣氛形成一個緊密的連結；若是出太陽，這些綠痕應該會變得耀眼些，我們可能

會在上頭發現淺黃色的色調。此外，這個色彩所隱含的柔和色調，很適於另外畫上岩石的造型；它就像一塊長滿苔蘚的潮濕地毯，可以在上面添上各種對比強烈的色彩。前景是水彩畫作畫過程中的最後一個步驟，也是一幅風景畫穩固的基礎，因此，需要比其他部分做更具體、更確切的處理。

石頭與岩塊

正好就在前景之前，有一個斜面上的雪是灰色的。因此我用一種相當暗的顏色來詮釋這裡的石塊，主要是為了產生對比效果，以使呈灰色調的雪地可以仍然看起來如同雪一樣。我所套用的也就是前景的色調應該比其他部分都更深沉的概念。在這幅水彩畫的下方，有一塊帶狀的區域沒有雪，只有岩石。這一區所用的綠色比樹

林要稍偏暖色調，如此便可形成接近的效果。散佈在這一片草地上的岩塊與石頭，比畫面中其他景物的體積大，一方面因為它們的位置離我們比較近，另一方面也由於霧氣對它們的影響不是太大的緣故。在

某些屬於比較亮的岩塊上，我以留白的方式表示，另外一些則幾乎直接以黑色來畫：以製造最高度的對比效果。畫到這裡，我決定就此停下筆來，畫作也就正式完成了。

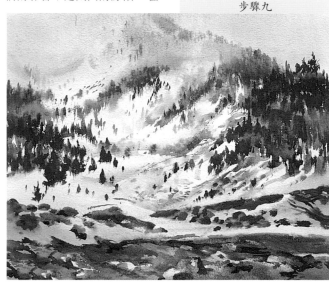

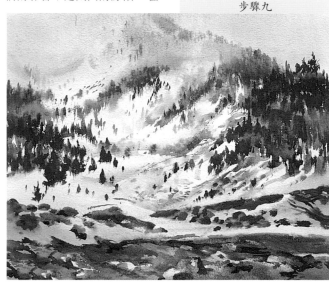

步驟九

現在只剩下一些小小的細節：在前景的石頭部分畫上陰影，將中景的雪堆畫得更清晰些，再把某些輪廓調整得更柔和一點……等等。修改的地方應該很少，以保持水彩畫應有的清新感。

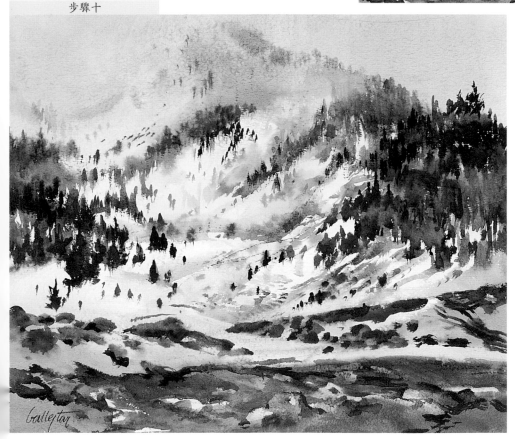

步驟十

這是最後完成的作品。畫管顏色用得很少，但色彩的呈現卻相當豐富。這全都歸功於我在各種顏色對比上所下的功夫（尤其是綠色），並進而得以證明，色彩選擇的限制與色彩所能散放出來的力量與豐富美感，其實不相衝突。

請務必記住：
有一些適合水彩畫用的特製釉彩，很少被職業水彩畫家使用，因為這些色彩會產生一種不自然的光澤。

春天的風景畫

巴耶斯特
彩色鉛筆風景畫

在這個單元裡巴耶斯特再度示範另一種風景畫類型的繪畫過程。這一幅與前一幅的特徵大為不同,所使用的技巧也南轅北轍。這一幅的主題是春天的風光,是我們無意中發掘的一景,正好在三月一陣春雨過後,杏花尚未凋謝之時。春天新抽的嫩芽最為精緻柔嫩,通常歷時短暫,我們得好好把握這有限的幾個星期,否則春光瞬即不再矣。我們所用的工具是彩色鉛筆,在風景畫領域中並不通用這種繪畫技巧,其所畫出來的效果介乎素描與繪畫之間,這位藝術家運用很多蠟筆畫的技巧,藉此表現一些很有趣的繪畫特性。以彩色鉛筆來作畫,表現色彩混合、漸層效果、與整體和諧時,需要特殊的處理方法,才能充分展現出其所蘊藏的細緻之美。

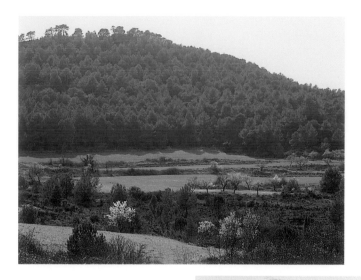

主　題

這幅畫的主題,有一大部分是長滿樹林的山;山腳下有一片柔軟的草地,草地上長有幾棵開滿了花的銀杏。有點雲氣,有點逆光,使這些樹木帶有些許淡淡的灰色調,也使花朵活潑生動的玫瑰色與白色顯得柔和多了。在多層次又各自不同的綠色,以及花朵的色彩之外,還有乾草及黑莓的紫紅色。我們必須結合並重疊許多色彩,才能獲得所有不同色調的綠色系,由淺到深。這也將是這一幅風景畫中最有趣的特點之一。另一個重要的因素是樹林裡的白色,及其以色筆所描繪出來的效果,這當然需要特殊的技巧,就讓我們拭目以待吧。

山巒的色彩

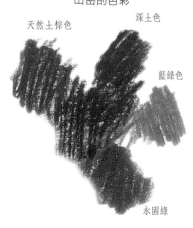

天然土棕色　　　深土色

藍綠色

永固綠

步驟二
起初所畫的色彩線條非常輕柔。首先,我以淡而純淨的色調來畫天空,並預留空白以便隨後畫出雲彩。同樣,剛開始用來描繪山巒的色彩也非常輕淡,只是先提示出一點綠色的色彩傾向。

素描與構圖初稿

我以藍灰色鉛筆描繪出風景的基本輪廓,初稿的線條是以中性色畫出,等我們畫了有色線條之後,即會自然消失。在繪圖過程中,我把注意力特別集中於區別出不同層次的景:

步驟一
我以藍灰色鉛筆描繪出風景的基本輪廓。此一草圖最主要的重點乃在於區分出各個不同層次的景;較重要的有地平線、山的底部、帶狀的草地,以及幾棵顯著的樹叢。

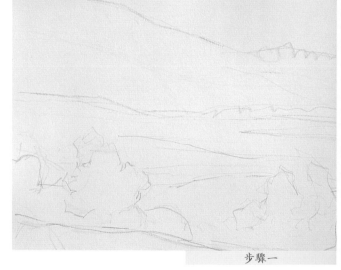

步驟一

步驟二

這幅畫所用的紙張是細顆粒的。顆粒粗的紙張會阻礙彩色鉛筆筆觸運轉之流暢度。

所使用的色彩：
Rexel Cumberland彩色鉛筆的全色系色彩，與Othello粉彩鉛筆的全色系色彩。

地平線、山的底部、帶狀的草地，與近處的樹叢。

　　然後，我立刻在天空部分著以輕柔的淺藍色線條，並預留出雲彩的部分。這種藍色應該是充滿了春天色彩的，淺而輕柔，與雲彩純淨的白色形成些微的對比。山巒本身一開始也著以薄薄的色彩，以鉛筆的稀疏筆觸，試著找出綠色的初步色調。

豐富的綠色

　　當天由於逆光的作用，山坡看起來有點偏暗，樹林彷彿也

步驟三

由於強烈的逆光作用，因此山坡顯得非常的暗沉。我要用來畫這些樹的綠色，是以淺棕色和橄欖綠為底色。因為所有以彩色鉛筆所調混出來的混合色調，都是經由線條的重疊產生的。

可以獲得豐富的色彩質感。雖然這些筆觸仍舊還是輕柔的，但隨後我們就要用一些其他較明確堅定的線條來取代了。

　　這幅風景畫所用的綠色是真正春天的綠，也就是我在山腳下所使用的這種：一種非常淺

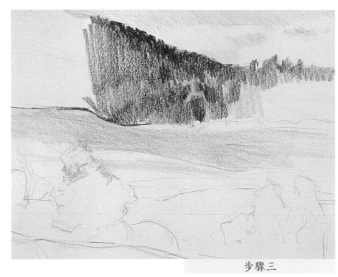

步驟三

色彩。先以概略性的，且間隔寬鬆的單色線條來表現出底層的質感，然後，再慢慢以較緊密細緻且色彩多元豐富的線條，製造出森林的濃稠密實感。

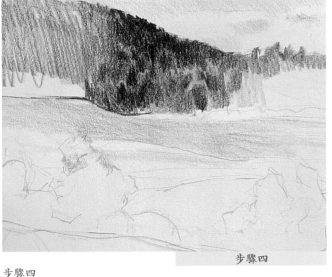

步驟四

步驟四

延伸到山腳下的草地，其色彩是真正屬於春天的色彩。那是一種色調非常明亮的黃綠色，即先以檸檬黃塗上厚實的底色，上面再著以永固綠的線條。而藉著線條密度的變化，我便可以表現出地面的起伏狀態。

著上了濃重的墨綠色。我試圖找出這樣的色彩，因此先後畫了淺棕色、橄欖綠、黃綠色、以及藍色。雖然彩色鉛筆就像蠟筆一樣，可以表達很寬廣的色域，但在調混色彩時，若能夠以線條式的筆觸為基礎，便

而亮麗的黃綠色，其畫法是在一層檸檬黃的底色上頭，再以永固綠重疊畫出。在這個明確的基礎上，我就可以或多或少地繼續添加其他的色彩變化，並表現出地面的起伏狀態。

漸漸變暗

　　彩色鉛筆的繪畫技巧，基本上乃是由淺畫到深。能被淺色所覆蓋的顏色少之又少，所以一旦畫上了深色，往往很難修改。因此，著色的程序一般是採取漸進的方式，由淺色系漸漸進展到明確的深色調。我依循這個原則，漸次加深山巒的

步驟五

作畫的原則是由淺入深，因此我慢慢增加山的綠色線條，逐漸畫出近乎陰影的色調。彩色鉛筆的作畫程序，應先從概略性的線條畫起，然後漸漸使較細緻的陰影色調具體成形，所使用的是屬於同一色系的各種色彩，但要注意將這些色彩描繪在較細微的區域中。

步驟五

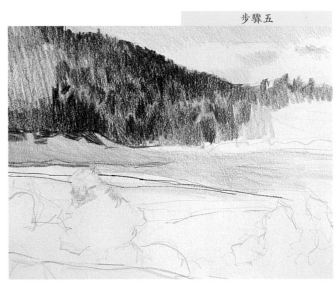

請務必注意：

用彩色鉛筆作畫，開始時筆觸要輕柔，以後才漸漸疊上較濃重的色彩。

春天的風景畫

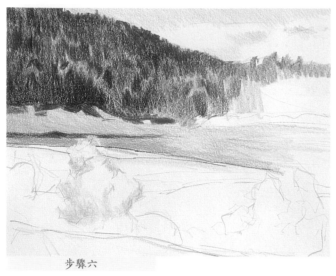

步驟六

步驟六

隨著逐漸調暗山巒的色調,它與草地的黃綠色對比就跟著加強。我會再以更多細節的描繪來強化、豐富這個基本對比,就像樹木的陰影一樣,從原來樹木的綠色轉變為色調變化萬千的豐富色塊。

步驟七

繼續用線條來鋪平畫中的每個平面。包括過渡到前景中途的一片平整地面,我以非常輕的線條來畫,以便可以順利地重疊其他的色彩。

詮釋色彩

在整個作畫的過程中,應該不斷地留意保持面對風景時的第一個感覺。有時候,太過於注意每一個個別景物的表現,反而會失去第一印象的感覺。為了保存我在這幅畫中所追求的春天的氣息,我以更鮮豔、更亮麗的綠色來詮釋。處於陰影色彩中的山巒與草皮應該形成一種強烈的對比效果,因此,我將森林的部分充分加深,讓草地的黃綠色呈現明亮純淨的色彩感,只在下半部稍微加深,以作為過渡到下一個層次的景

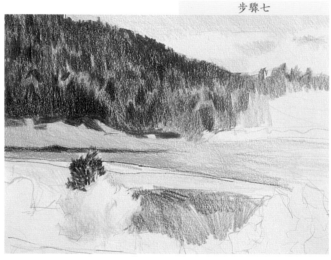

步驟七

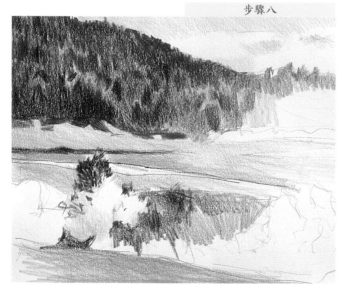

步驟八

步驟八

為了表現出以白色與粉紅色為主的杏樹花,我打算在樹冠的部分予以留白,只畫出其周圍的部分。正確地描繪出樹形的輪廓相當重要,因為這是賦予杏樹造型的關鍵因素。

鉛筆線條可以畫得密不透氣,不過,最好還是讓畫紙留有一些可以喘息的空間。

的轉換點,下個景也是呈帶狀分佈的草地,顏色則更加稍微地淡些。

以色塊為表現重點

我們要表現覆蓋山巒表面的樹林,以彩色鉛筆畫出來的結果是最具有獨特意義的一種方式。藉由細小的線條筆觸,建構起一團團的色塊,再由彼此不同的色調情形,隱約分辨出一棵棵的樹形。愈往下走,色塊愈大,當然,由於還是屬於畫面的上半部,因此色彩的變化還不算大。這種處理技巧的差異可以創造出距離感與空間感。在我還沒有畫完整座山的時候,我已經開始勾勒中景的色調,紫紅色是這個部分的主色。為了營造出紫紅的色調,我先塗上洋紅作為底色,以待隨後加入其他的色彩。

留白

繁花綻放的杏樹以白色與粉紅色為主,幾乎只能靠留白來表現:就像水彩畫一樣,只有畫紙的白色才能夠著以淺的色彩。在留白的時候,重要的是要注意整棵杏樹的外形輪廓,要正確地描繪出來,尤其是樹冠的部分。樹的輪廓相當不規則,為了更加界定它的樹形,我以較誇張的深色來畫出樹木和灌木叢,以便襯托出樹冠的白色。在這個白色色塊底下,輕輕塗上紫紅色,賦予杏樹特有的色調;另外,用藍色來描繪顏色最深的陰影。再用洋紅添上一些小點來代表花朵,杏樹的部分就這麼完成了。

豐富的色彩

　　中景樹林與黑莓的色彩不是很清晰，有點髒髒暗暗的。為了使色調呈現出豐富與多樣性，我在底色上頭添加藍色與綠色。結果成為一種偏紫紅色的緩和色彩，如此一來，便可以與原野的鮮綠色相映成趣，並形成可以完美襯托出白色杏樹的最佳背景。

　　這幅畫的前景以綠色為主，比先前草坪的色彩還偏暖色調。我以橙色來詮釋土地所呈現的色調，使其在嫩綠的青草中隱約可見，而在我們的視覺作用下，可以使前景顯得較為接近，同時也可與中景的暗色調形成對比。依循這樣的作畫模式，這幅畫的整體色調就大致獲得統一了。

景與景間的界線

　　前景、中景與後景之間的分界，被每一區的田野邊緣分隔得很清楚。我們在處理透過逆光效果反映的風景畫時，應該要將這些邊緣區域畫得深一點，同時也應使其顯得特別突出。這種凸顯的效果有助於空間深度感的強化。我以一種相當類似於中景整體色調的紫紅色來描繪這些界線。在這個層次的景中，另外用藍色來畫杏樹背後的一棵樹，這種藍色是由於逆光作用所造成的陰影效果。整幅畫作中明與暗之間形成的鮮活對比，賦予春天一種活潑清新的生命氣息。

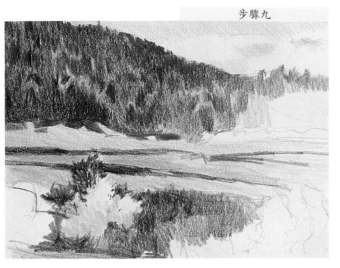

步驟九

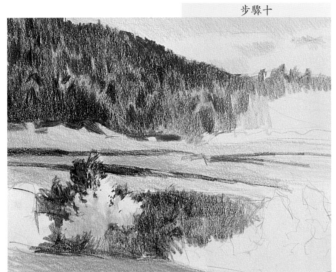

步驟十

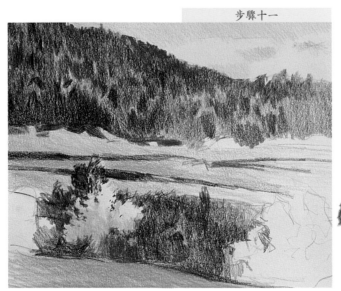

步驟十一

請務必記住：
必須盡量避免擦拭，免得破壞紙面，且弄髒顏色。

步驟九
在中景部分，以紫紅色為主色。在淡淡的洋紅底色上，加上藍色與淺棕色，便混合成現在所看到的紫紅色。混合成的色調，是一種灰暗的緩和色彩，可以作為綠色與黃色的中間過渡色彩。這種色彩同時也另外具有一個作用，即可以作為襯托淺色杏樹的深色背景。

步驟十
前景所用的綠色，比中景還偏暖色調。但不是一成不變的綠色，而是彷彿在草地的嫩綠中，隱隱現出泥土的色彩，所呈現的色調較為多變。我用橙色來描繪這個部分，這是一種偏暖色調的色彩，具有拉近前景的效果。

步驟十一
這幅風景畫是由許多平行的帶狀造型分佈來界定出每個層次的景。每一地帶之間也都有明顯的界線，這些界線應該以深色來詮釋，以便製造出空間深度感。我以先前所用的紫紅色來畫這些界線，有些比較藍一點，有些比較紅一些。

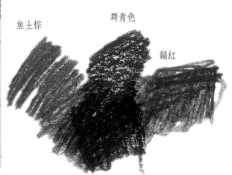

焦土棕　　群青色

鎘紅

陰影的色彩

春天的風景畫

濃度的對比

一旦整個畫面的主要色調達成了一定的和諧後，我開始以重疊色彩的方式，增加對比的效果與豐富景物的色彩，使某些顏色的濃度加強，色彩飽和度也隨之提高。例如，中景的綠色原本是藍色，重疊了中間綠以後，變成一種陰暗而深沉

暖色系的顏色

起初畫出的冷色調氣氛，由於隨後加入了一些黃色與橙色，而變得較偏暖色調。這一點可在背景的草地上看到，在這一片草地中，綠色帶有一點黃色的傾向，即因另外再重疊橙黃色的緣故。同樣的，這個

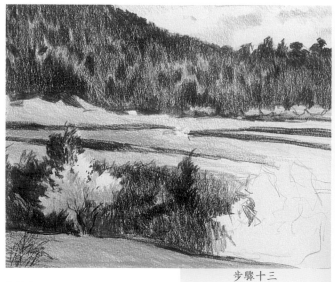

步驟十二

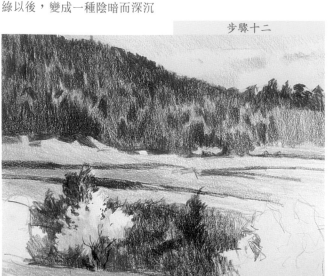

步驟十三

我繼續將畫面下方的暗色帶狀分佈延伸到右邊，且在底色上不斷地添加色彩，形成這個色調的整個條狀帶。在這個深色的部分，紅色與橙色是基礎色彩。在添加了一些洋紅、淺棕色、及藍色後，就成了紫紅色，稍稍帶有緩和色彩的性質，我覺得頗有味道。

步驟十二

現在要做的是藉由色彩筆觸的重疊，使對比加強，顏色更趨豐富、色彩更加飽和。畫面中間部分的綠色，底色原本為藍色，我再加入中間綠的色彩。我再以類似的手法，於山坡上另外塗了更深的綠色。

的色調。山巒的綠色也是一樣的情形，現在顯現出來的色調彩度更高，也更具有起伏的態勢：山已經不再是平坦的，而是存在於三度空間的立體造型。在畫面右邊的山腳下，我預留了一些空白，用來表達顏色較淺的樹叢；這些細節的描繪創造出更人的空間效果，為我們提供了一些視覺的參考點，使我們更易於領略到空間的距離感，或像這個例子一樣，使山看起來更加的遙遠。

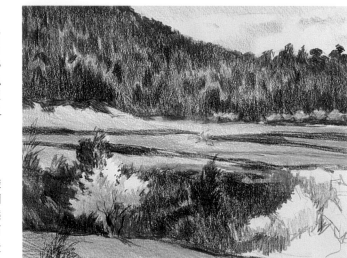

步驟十四

顏色也出現在中景的上方，只不過較為亮些。另外我在此處掺入了紅色，使灌木叢的紫紅色成為過渡的色彩。透過這些顏色的添加，使平面與平面之間色彩的進程可以顯得較自

步驟十四

現在畫面的色彩漸漸暖和了起來，因為我幾乎在所有的色彩裡都添加了黃色與橙色。這種暖和的感覺，在愈暗的色彩中愈看得出來。

然，並使色彩達到飽和，用以強化表現杏樹的留白部分。

紅色與綠色

在大多數的作畫工具中，紅色與綠色的掺和多半會使顏色變灰、變髒。但是，用彩色鉛筆作畫時，若混和這兩種顏色，卻可能得到乾淨的色調，因為事實上這種掺和是以重疊的方式進行，兩種顏色都還能各自獨立存在。我在中景右邊所結合的紅色與綠色，就沒有變成灰色，而是在深綠與深紅之間擺盪，看起來有點傾向於紫紅色，或甚至橙紅色。這種顏色很適合用來當作描寫春天的色彩。

最後的留白

　　將最後留白的部分應用在右邊的樹上，比畫面中間的杏樹所佔的面積要小些。這個部分的背景是由紅色與綠色交互重疊所構成，其暗沉的色彩襯托著上頭淺淡的色調，使這部分看起來特別的突出。黑莓叢的紅色與杏樹花的粉紅色搭起來非常協調，而後者的粉紅色則因淺藍色的輝映而更加多彩。為了強調並拉開遠景的距離，我在中景上方的邊緣右側，再加上幾棵杏樹；由於這些小樹的設計，便把遠景的距離感強調了出來。

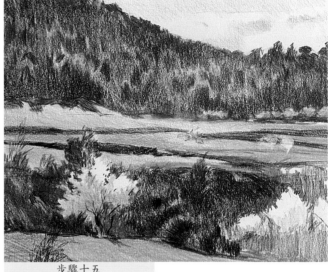

步驟十五

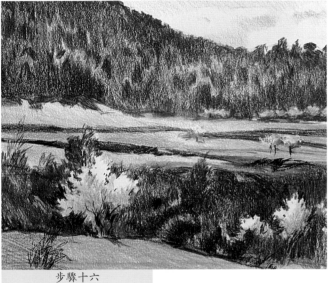

步驟十六

步驟十六
現在我要開始進行留白部分的彩繪工作，這些留白是用來表現杏樹的造型。我必須在這裡運用許多色調的重疊 （尤其是粉紅色、洋紅以及藍色），並始終保留一些白色的部分，以便發揮調和的作用。

步驟十五
繼續提高中景顏色的彩度，在此同時，前景的色調也漸漸與之產生明顯的對比效果。我刻意將橙色用於前景的部位，主要目的是用來強調，這是一種誇張的表現方式。

綠色與黑色

　　為了完成右邊杏樹留白的強調工作，我重新用紅色與綠色來描繪在它的四周，直到色調幾乎要接近黑色為止。這些黑色不僅具有襯托杏樹的作用，同時也使其他的色調都活潑了起來。在完成了這個最後加深的動作之後，這幅畫終於宣告完成。我在這幅畫中加了一個最關鍵性的元素，即以暖色調的色彩來詮釋春天的氣息，這也是我從實景中實際體會到的印象。如此一來，整個畫面的色彩便隨之豐富了起來，也使屬於春天色彩的繽紛爛漫注入了一股生命活力。

步驟十七
在最後的這個步驟中，我再針對一些陰影的部分以暗色調來稍作補強。強化主題色彩，就是我們最後所要獲得的結果，這種強化也使我們完全掌握住春天的和諧色彩。

步驟十七

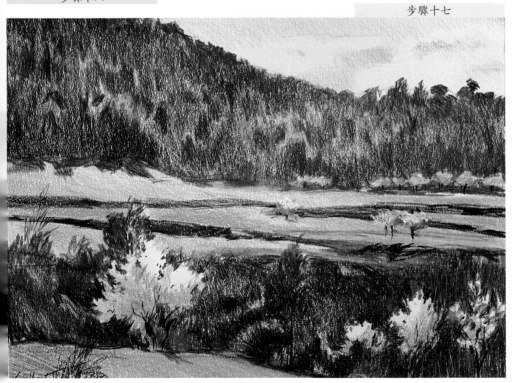

請務必記住：
以彩色鉛筆作畫時，若要得到白色，其方式就如同水彩畫一樣：留白，也就是在必須畫出淺色的部分，預留出紙張原來的白色。

黃　昏

赫休士
畫刀油畫風景畫

赫休士是一位年輕的藝術家，對各種繪畫技法都有很豐富的操作經驗。他最常用的技法是壓克力顏料，以及混合媒材的應用。不過，他對於油畫的掌握能力也同樣的熟稔精練。他喜歡豐富的繪畫題材，善於變換各種材質的繪畫媒介，更將這些材質的感覺與主題相互結合應用。現在，他把這些才能發揮在本單元的示範作品中，所挑選的主題基本上較偏離現代藝術特有的狂放不羈特色：黃昏。不過，赫休士作畫的方法，卻使這個為世人所通用的主題，變成一個頗具興味的繪畫作品，充滿了造型藝術感與生動靈巧的色彩變化。對此風景畫而言，畫刀的使用決定了畫作的詮釋方式：即要詳細描繪出微妙的細微處變得較為不可能，只能著眼於色塊的並置效果，同時並創造出一種色彩學派繪畫特色的空間氛圍。畫家運用豐富的色彩、淵博的用色知識，使這幅畫顯得極富趣味性。

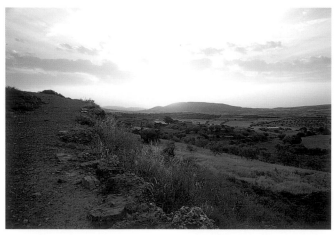

強而有力的取景角度

這個主題最重要的特點就是明顯的風景透視畫法的使用，所有的視線落在偏畫面左前方太陽西下的消失點上。這個透視法的運用就是這個風景構圖

的關鍵，因此，也將會是我們線條構圖的基礎。構圖可以很簡單：就是勾勒出幾條類似對角線的方式，最後都匯聚到遠方地平線上的某一點。在這個基礎架構上，我就可以開始安置其他的景物，像是背景中的山，或是丘陵斜坡的造型等等。所選擇的繪畫技法不需要太過嚴苛或細緻，一些粗糙的線條反而比較有益。

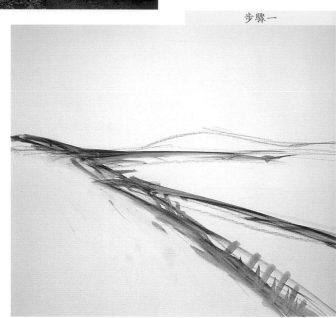

步驟一

步驟一
對於這個主題的結構安排，我想只要一個很簡單的草圖就可以了。這個草圖的重點包括一道地平線，和幾條呈對角的斜線，標誌出道路延伸的方向。我的作法是以厚重的顏料來塗抹，不需要斟酌於細節的描繪，這樣子就夠了。

步驟二

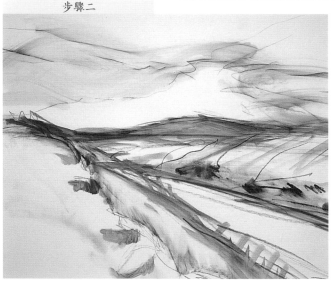

步驟二
我現在用炭筆來畫，但作用不在於勾畫出景物的表面造型，而在於凸顯出畫面中的基本色塊。我將這幅草圖視為一幅真正的繪畫作品，因此盡量以大筆觸來揮灑，炭筆的著色方式就如同用顏料塗抹一樣。這是立即掌握主題中景物的生動造型的最快速方法。

色彩的調和

畫面中的地面主要是由黃褐色和灰色所構成，另外還有一點點的綠色。我打算以一種偏焦棕色的色彩，且有點接近棕色—紫紅色的色調來詮釋這個部分的色彩。基本上會使用到的顏色有天然土棕色、焦土棕、深焦棕、黃褐色、英格蘭紅、翡翠綠等。所有的顏料大多偏土色調的，較屬於暗沉色，可以形成一種饒富趣味的和諧景象，並與天空亮麗的藍色與豔黃形成對比。

我先在這些色彩當中選擇兩種（淺棕色與黃褐色），以畫筆

使用的顏色有:
鈦白色、檸檬鎘黃、黃褐色、天然淺棕色、焦土棕、天然土棕色、
鐵銹色、加蘭薩洋紅、群青色、鈷紫色、象牙黑。

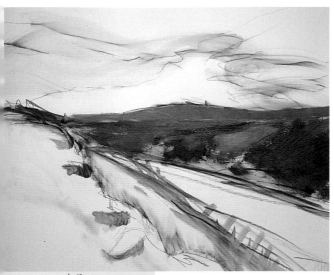

步驟三

步驟三
我以黃褐色及淺土棕色的混和色彩來描繪畫面右邊的山坡。另外,以藍灰色的色彩概略性地畫出地平線的部分。淺棕色與黃褐色並非一成不變地平均分散開來,而是以繪畫特有的模式交錯出現,使兩者之間產生自然的對比效果。

步驟四
以大塊揮灑的方式塗抹色塊,讓色彩在畫布上自由地散開。我所使用的顏料幾乎都未曾經過稀釋,而是直接塗上去。而色彩的加工與美化,則留待後續的階段再進行。

描繪出呈透視法構圖的斜坡部分。

破碎的顏色

盡管在作畫的第一個階段,我並未使用到畫刀,但我對色彩的處理還是很靈活,且相當具有變化。我用畫筆塗上很厚的色彩,使各種色塊交叉分佈,每一種顏色都有部分彼此重疊,等於直接就在畫布上完成混色的工作。我想營造出一種粗糙厚實的質地,如此一來,

在隨後使用畫刀處理時就會容易得多。也因此我幾乎沒有用水來稀釋顏料,而且也打算在這些稍微經過調勻的顏料基礎上,勾勒出一些景物的造型。我為地面色彩所選用的色域,均屬於同一種色調,就很適於我所選擇的作畫方式。

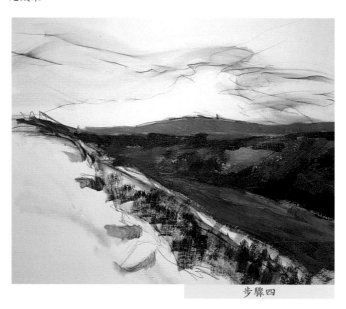

步驟四

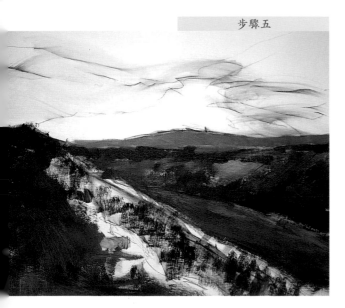

步驟五

色彩的統一

當完成所有帶狀地面的著色之後,我們可以看到,各種相近的色彩之間形成了緊密紮實的統整性。若不是由於透視效果的呈現,使每個層次的景都獲得了一定的次序,否則這種統整性可能會使畫面顯得過於平坦。同時,也要歸功於背景中呈現灰色調的山峰,在與畫面其他部分的明顯暖色調對比之下,顯得非常的冷。

我將綠色的使用程度壓到最

步驟五
現在幾乎所有屬於地面的部分都已著色。我所使用的色調都非常接近:土色、焦棕色系列、紫紅色、以及少許的綠色。在如此緩和的色域之間,能夠調和出色彩間的多變性,全賴大筆揮灑的技法運用。

這一幅示範作品是在40×50cm大小的畫板上作畫,畫刀為三角鏟。

低,以免過度影響到這個色彩的統整性。從這裡開始,我所要注意的是天空的畫法;我必須以天空的描繪方式,來修改並豐富地面的色彩,使地面的色彩具有黃昏的光線所應有的情調。

鐵銹色　　　　黃色

鎘橙色

地面的顏色

は既に配置済み

黃昏

147

風景畫實務練習

黃 昏

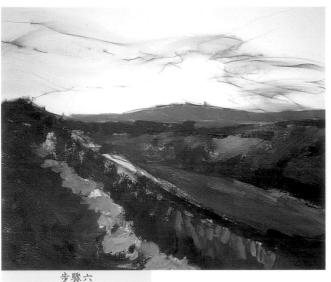

步驟六

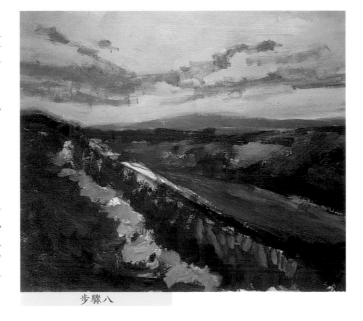

步驟七

步驟六

路邊的石頭染上一層泛紅的灰色調，與其他顏色搭配得恰到好處。我主要是想製造出一種灰暗的土色調，以便與夕陽西下的明亮天空形成對比。到目前為止，我所用的顏色都是典型的黃昏色彩。

步驟八

雲彩的運行方向也同樣呈現出一些透視法的結構。在這幅風景畫中，消失線的重複運用使黃昏的壯觀景象獲得加乘的作用。天空所用的消失點基本上與地面的不相同，這種構圖技巧可以製造出非常強烈的空間效果。

步驟七

我開始以淺藍色來描繪天空，底下的部分則預留一些空白處，即最接近地平線的雲彩區域。我將在這裡畫出這幅黃昏景象中最亮的部分。

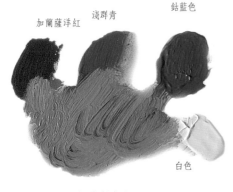

天空的第一道藍色

完成了地面的上色工作以後，再以一種介於灰色與微紅色之間的淡色調，畫出路旁的石頭。同時也以紅色的垂直筆觸點出生長於路旁的草地，另外又在上頭添加一些黃褐色。地面的整體色調是屬於暖色系的，略呈青紫色，且帶有一種濃重、黏稠的調性，正好與夕陽西下的天空景象形成最佳的互補作用。現在開始著手來畫

天空的部分，我幾乎將整個天空都以淺藍色來覆蓋，只在靠近地平線的地方預留一些空間，隨後我會在這裡做一些較亮的處理。構圖時畫出雲彩的線條現在幾乎完全被掩蓋在藍色底下，但還是約略可以看得出來勾勒的痕跡，稍後畫雲時應不成問題。

雲

雲彩的走向基本上是依循地

面的透視結構運行，只不過發展的方向正好與之相反。我所運用的不是絕對精確的幾何學上的透視方法，不過畫面中向地平線放射過去的消失線確實明顯可見，但是雲彩所用的消失點與地面透視法的消失點並非同一個點。這些結構延長為雲彩，並不是直接畫在先前所畫的藍色上，而是畫在我為了緩和過於強烈的色調，而另外鋪的一層灰色的透明顏料上。雲彩的顏色是一種藍灰色，與背景山巒的色調非常相近，畫的筆觸則是斷斷續續，且不規則的。另外，再用少許的粉紅色，使天空呈現反光的效果。

緩和性的色彩通常並非純色，近乎完全的本色，但卻還是歸屬於灰色調的領域。本示範作品所用的粉紅色就屬於緩和色的色彩。

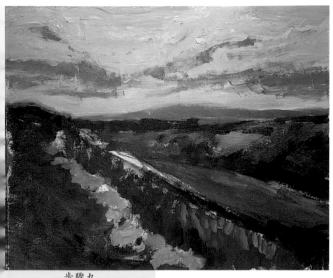

步驟九

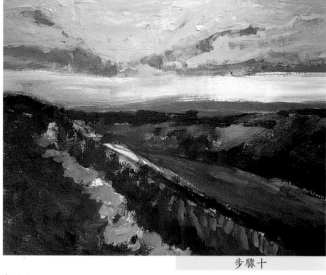

步驟十

初步的修飾

我最先開始用畫刀來修潤色彩是應用在天空的部分。所選擇的色調是白而略帶一點兒綠色的色彩，營造出雲彩的質感，以及光線的閃爍效果。夕陽西下的光線帶有一種特殊的質地，與正午藍色晴空的詮釋方式大不相同。其色調的漸層、濃度的變化、及色彩的更替，交織成獨一無二的整體，是無法用單獨的樣式來表現的。畫刀的修飾運用，為天空中的彩霞營造出有形的質地，也增添無數生動活潑的因子。不過，也不能太過濫用這種工具，因為天空畢竟還是應該要擁有一分氤氳蒸騰及與空氣流動的感覺。

步驟十一

完成了前面的步驟之後，緊鄰著地平線上的明亮色塊現在隱含著許多不同的色彩：藍色、黃色、奶油色、灰色等等。這種看起來彷彿碎裂開來的色彩，其實是藉功於畫刀的幫忙，創造出一種真正壯觀的光線效果。

步驟九

我開始運用畫刀來修飾天空。這個用來修飾的顏色事實上是白色。不過這個白色並沒有把底層的藍色完全覆蓋起來，反而讓它若隱若現。這樣可以造成一種發亮的感覺，對於這個大自然主題來說相當的貼切。

地平線

地平線上的光線在這幅黃昏景象中顯得特別地重要，因為這幅畫的主題，也就是這幾道光線所放射出來的戲劇效果就

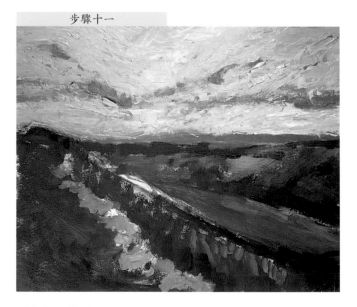

步驟十一

步驟十

這種黃昏的光線不能直接表現出來，光線的效果需要一些營造的工夫。這個工夫主要內容即在於：以橙黃色來鋪陳在地平線上延展開來的色塊，以便稍後再疊上其他顏色。

是從這裡開展。地平線上的光線屬於暖色調，而且相當的濃烈：摻和了黃色、橙色、及大量的白色。在畫這個帶狀結構時，連同部分的雲霞和山巒都一起覆蓋進去；我故意這樣做，

以製造出光線輻射的效果，使地平線也都沉浸在夕陽餘暉中，同時，也為隨後要做的平塗修飾預留一個足夠發揮的空間。這道光帶與天空的淺藍，色彩濃度相同，使得藍色與淺黃兩種顏色，在視覺效果上能夠相互調和。

整體的修飾

我使用與地平線上光芒一樣的顏色，來修飾整個天空的範圍。宛如在天空中潑灑的這些金黃色彩，顯現出另一種不同的燦爛景象。而這就是傍晚薄雲受光時所傳達出來的效果。也是典型印象派畫家所追尋的效果，他們在意的是抓住整體的感覺，而不是細節的具體描繪。由於我們應用了淺藍色為底色，使這些隨後加上的色塊看起來彷彿真的漂浮在傍晚的天空中。我們用在後續修飾的色彩，基本上應該挑選較淡的顏色，才符合其位於地平線上的作用，如此一來，從冷色進展到暖色的發展過程，才會顯得具有說服力。

請務必記住：

在作畫過程中，最好偶爾清洗一下畫筆，把鬃毛上堆積過多的顏料清除。也可以使用零碎的舊報紙來清除。

黃　昏

地面的修飾

以畫刀來進行的修飾工作現在拓展到了整個畫面。大地的部分現在要開始經受一些重要的改變，尤其是關於色調的變化和景與景之間的劃分。先前顏色相當接近的平面，現在變成一些道路縱橫、植物繁生的地方。我將淡淡的乳白色（白色摻入少許的黃褐色）畫在右邊的斜坡上，阻斷棕色的連續性，賦予色彩新的活力。畫面中央黃褐色凹谷的部分還是用畫刀來做一些修飾，之後的色調則顯得較為明亮些。大地泛出的光亮是用來回應天空所放射出來的強烈光芒，所以我新增一些白色塊面來進行修飾，以與天空中白色的大塊雲朵相映成趣。

步驟十二
隨著雲霞發展路徑的延伸，最後到達一個消失點，在那一端我們看到的就是太陽的位置。現在雖然還若隱若現，但已相當具有視覺吸引力。天空中經過色彩混合且零星碎裂的黃褐色塊，其所帶來的暖色調，與上方的藍色形成強烈的對比。

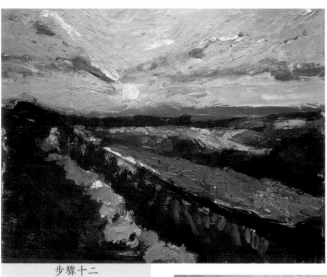

步驟十二

步驟十四
我用淡褐色來處理背景的部分，使這個部分所擴展的整片平原能夠完美地表達出來。

太　陽

現在我們已經可以在地平線上看到太陽的整個球體。顏色很淡（白色與黃色），位於天空下方最明亮的地帶。太陽的存在意味著背景山巒的色彩必須

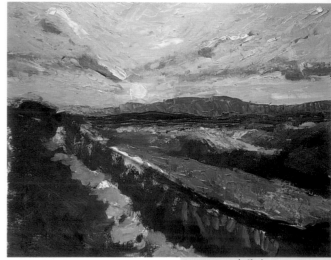

步驟十三

步驟十三
遠方山巒的輪廓已經模糊不清，因為我用畫刀修飾時蓋住了部分的區域。現在我再重新將地平線的形狀與顏色勾勒出來，這一點相當的重要，因為它可以凸顯夕陽餘暉所呈現的高度繪畫效果。

步驟十四

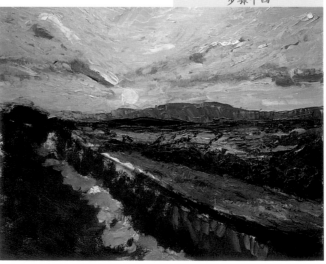

為了要獲得一些特殊的質感，我們可以使用石膏或大理石粉，將顏料與這些物質混合，增加顏料的形體感並加強其凝結成塊的效果。

加深：用畫刀描上幾筆灰藍色的痕跡，就足以使色彩與造型具體呈現。這道藍色只要平塗即可，不需要另外特別的雕琢。現在地平線的輪廓比先前更清晰了，顏色也更加深沉，天空因此整個明亮了起來。隨著進一步增飾天空部分的時候，太陽的造型與色彩就跟著越來越凸顯。這裡必須要畫得很細心，因為要是太過度強調太陽的存在，則會顯得庸俗不堪。因此，其尺寸大小與顏色的使用必須仔細研究，才能讓它在整幅作品中，無論是色澤或是光線，都能搭配得恰到好處。一旦鑲入了天空中，並與地平線的色調調配，這個太陽就能成為這幅風景畫中最具特色的一個元素了。

地面的完成

我對地面所做最重要的一個改變，是刪除由左自右呈對角線橫亙於畫面的道路，且另外以綠色的草地予以取代。原先這些草只不過是一些粗糙的綠條筆觸，現在，藉著畫刀的修飾，已經成為黃褐色一橙色的色彩組合體，充滿了豐富的內涵，在其中我還另外加了一些

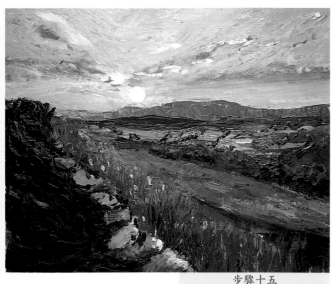

步驟十五

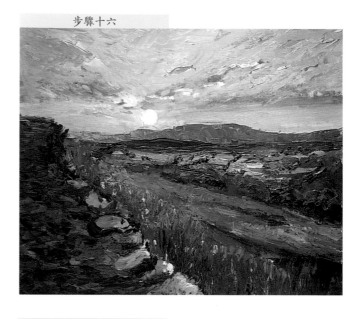

步驟十五
我把橫越畫面的道路刪除掉,並畫些草來取代,拉長其線條的筆觸,並用畫刀來處理其色彩。

步驟十六
我刪掉許多天空中緊鄰黃色帶狀分佈的複雜色彩,與過度呈現明亮效果的部分。

步驟十六

小黃點來代表花朵。除此之外,用淺褐色在背景處著色,製造出一片廣闊平原的感覺,其中有一些代表樹木的小綠點,讓人不禁感覺猶如身在一片無垠

的浩瀚空間中。現在每個層次的景之間都形成了明顯而寬廣的對比效果:整個風景看起來相當具有空間深度感。

步驟十七

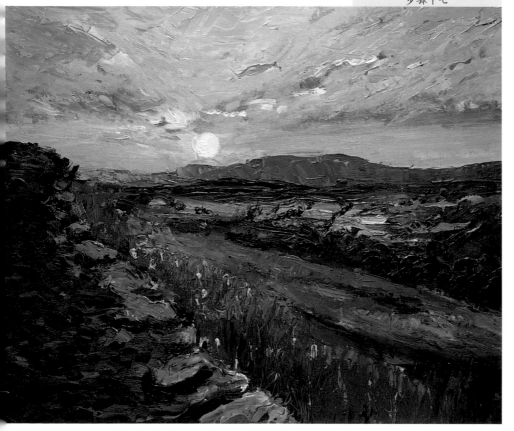

步驟十七

步驟十七
最後我可以說這幅畫已經結合了黃昏所有的典型色彩。我想這個示範作品最吸引人之處也就在這個重點。

邊緣與道路的完成

在天空最後的完成階段中,我再度使用一些比較深的藍色,一方面在使天空顯得較近的同時,也使地平線呈現出深度感。先前道路是呈棕色的帶狀分佈,路旁佈滿一整排的石塊。現在我把所有的顏色都混入一些灰色,盡管整個色調還是保有焦棕的色彩,但現在則是稍偏一點青紫色。這種微帶紫紅的色調是夕陽西下的關鍵色彩之一,這種顏色與風景中其他景物的黃褐色及淺紅色搭配在一起,顯得非常的協調。現在畫作已經完成,我對結果相當的滿意,尤其是天空所呈現的景觀和整體色調所傳達的和諧之美。

請務必記住:
黃昏光線效果的呈現,即在於明亮的天空與陰暗的大地之間所產生的強烈對比。

水中倒影

杜 蘭
油畫風景畫

杜蘭的畫作以豐富的色彩與題材著稱。亮麗的色彩、多元的題材與充盈的生命活力，所表現的內涵比主題本身還多，並將主題轉化為極富視覺效果的造型藝術。這位女藝術家紮實完整的專業歷程，在其所舉辦的許多個展與聯展經驗中，已有目共睹，這也是杜蘭的作品之所以普受大眾喜愛的主要原因。她所涉獵的繪畫媒材非常多元，但卻對風景畫情有獨鍾。她常常藉助相片作畫，但卻能充分發揮藝術天分自由自在的揮灑。她為我們所示範的這幅風景畫——她特別挑選的題材是河水中的倒影——也是取自攝影作品，不過我們可以從她所完成的畫作中看見，與相片所呈現的實景相距甚遠。我們將以杜蘭的這幅畫來為本書作結，相信我們再也找不到其他更好的壓軸了。

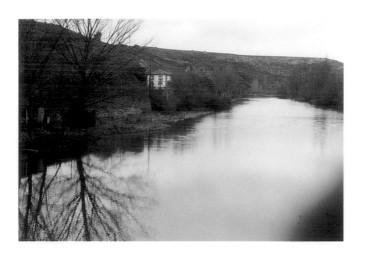

準備畫布

我常常在特殊材質的畫布上作畫；無論是我不需要保存的一幅老畫，還是我先以灰色（洗過調色盤以後所留下的灰色）打過底的一幅新布。這個灰色的底，實際上就是一些殘餘的顏料。預留在畫面上的大片白色色塊，是為了發展這一幅畫的主題用的：水中倒影。在我所選擇的這個主題中，水面佔了大部分的空間，因此，水中倒影就是畫中的要角。我所選擇的主題照片，河面看起來風平浪靜，像一面鏡子一樣，只看得到些微的波動。而我對於這個有如鏡面效果的處理會有比較多的變化，所以，我要做的不是完全的複製，而是繪畫的再創造。

直接作畫

我作畫從來不打草稿，都是直接在畫布上塗上顏色，直接以色塊來做造型。在這幅畫中，中央的白色就足夠作為我的參考基準點，並藉此估算天空、房舍、樹叢的面積、距離、與尺寸大小。每一個畫在畫面上的色塊，也都是一個新的有力參考點。首先畫上去的幾個色塊，就相當於房舍、背景部分的河岸、以及將畫面右側景物收攏起來的山脈。同時，另外還有一些垂直的線條，代表位於前景的樹木，與其映照在河面上的倒影。開頭所畫的這幾種色塊的顏色都相當的濃烈，我們一眼就可以看得出來哪一個將成為這幅畫的主要色調：這些設計同時代表了我對實景色彩的自由詮釋，因為它原本所呈現的是一種相當單調的灰褐色。

步驟一

如同我一向的作法，一開始我就在畫布上塗滿了灰綠色的色彩，這種色調的灰色將成為這幅畫的底色。在這一層底色上，我們再來凸顯各種其他的色彩，同時，它也可以扮演統合所有色調的角色。在畫面的中央有一大塊白色，我打算在這塊明亮的區域中，盡情發揮畫中最重要的倒影部分。

步驟一

背景的灰色是每次作完畫後所剩下來的顏料混合而成。

為了獲得適當的對比效果，不論是在明亮或深暗的底色上作畫，我們都可以藉助透明顏料或一般顏料來達成。

所使用的顏色：

鈦白、那不勒斯黃、檸檬鎘黃、黃鎘橙、黃褐色、透明的土紅色、焦棕色、深焦土、永固綠、朱砂綠、維西嘉綠、中鎘紅、加蘭薩洋紅、淺群青、象牙黑。

水　面

在開始作畫的階段，我可以有很大的空間來做各種不同造型與色彩的嘗試。可能我在隨後的作畫過程中，不見得會予以擴大發揮，或甚至會整個刪除掉，但是可以將其視為往下推展的據點。水面的顏色在我的腦海中還沒有個譜，因為這還得視其他景物的色彩如何才能決定，而現在這些景物也都尚未畫出（這些景物的色彩也同樣必須取決於水面的顏色）；為了要盡快展開我的探索，我畫了幾筆白色與藍色的零碎筆觸，先試探一下效果如何。接下來，為了降低白色區域的純淨感，描上幾筆綠色的色彩（偏灰的黃綠色），現在我找到了這幅畫的其中一個關鍵色彩了。

黃褐色與綠色

實景中所呈現出來的灰褐色，讓我聯想到各種鮮活的褐色調色彩；這些色調可以很輕易地轉為橄欖綠。如同我先前所說，這一類的橄欖綠，包括各種不同的色調，將會是我們這幅畫的基本色彩。現在這些綠色的補色已經顯現在畫面上了，也就是山巒的淡玫瑰紅。

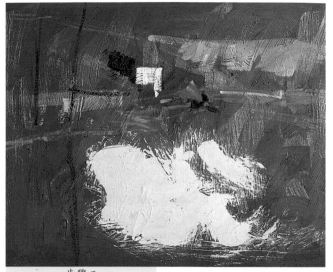

步驟二

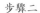
步驟二

我一開始就直接在畫布上塗上顏色，並未調入任何的水分，沒有打草稿，也沒有事先構圖。中央大塊的白色就是我的參考基準點，我藉著它來估算整個畫面全景的距離和大小。隨著不斷增加色塊，我就繼續得到新的參考基準點，再根據同樣的模式，將畫作繼續推展下去。如此這般，畫出了岸邊的房舍和遠景處的山脈。

當然，所有的這些色彩都必須摻入灰色來予以緩和，以降低色彩本身的過度鮮豔感；主要的重點就是在維持相同色調的情況下，詮釋出主題的內涵（冬日裡烏雲密佈的午後）。

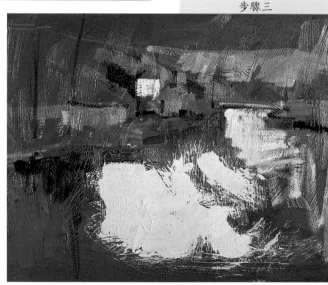

步驟三

步驟三
起初所畫的色塊都相當濃烈，可以預見我在整個作畫過程中，所將發展的色彩調合效果，最後色彩的調合結果必定是實景色彩的自由詮釋。原本的色調非常的灰暗，但卻潛藏許多發揮的可能性。

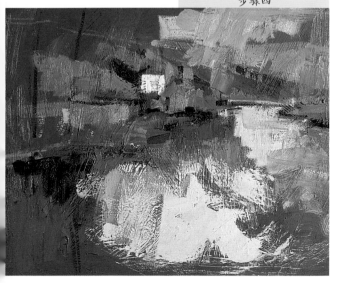

步驟四

步驟四
在作畫的第一個階段，我先不斷地做各種色彩與造型的嘗試。都只不過是一些實驗與更替的過程，有的會保留，有的則刪掉，直到與我所要詮釋的色彩完全吻合為止。尤其是水面的部分，因為我想將水面的色彩表現得更豐富一點。

水中倒影

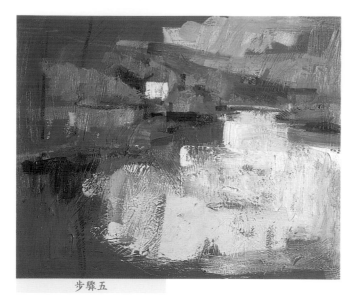

步驟五

步驟五
這幅風景畫的基本色彩組合是由偏暖色系和冷色系的緩和性綠色調，以及赭色所組成，再由此逐步衍生為粉紅色和黃色。從灰色調色彩奔流出來的和諧主調充盈整個畫面。現在我要將所有決定好的色彩再添加一些緩和性的白色，使整體色階變化都趨於柔和。

步驟六
我採用這種作畫方式的其中一個大問題，就是如何為天空的部分決定一個適合的色調。藍色和灰色在這裡都發揮不了什麼作用，因為這兩種色彩沒有包含在這幅畫的色域範圍中。因此，略帶粉紅的灰色是這個天空最適切的顏色；這個色調可以和其他的色彩完美地融合在一起，看起來不至於顯得過分矯揉做作，也不會太過勉強。

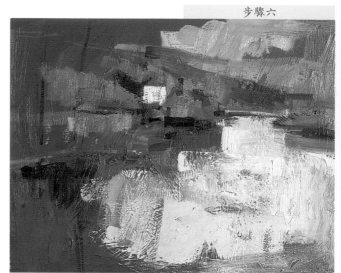

步驟六

天空與山巒

略帶粉紅的灰色和淡紫色是山巒的色彩，可以讓人聯想到同樣也是黏稠的天空景象。要運用色彩來詮釋這種烏雲密佈的天候有其困難所在，因為這裡的天空是由灰色再轉變為其他各種顏色；而灰色本身就可以包容所有的可能性，因此，唯有在經過多次的嘗試、對比、與色彩的調和後，我們所要的效果才會逐漸成形。首先用一種非常淺且帶點兒綠色調的顏色來畫。我之所以選擇這個顏色，主要原因是它和我用來鋪陳水面的色調有一定的關聯性：因為這個淺綠色色調的選擇應該要呼應天空的色彩（如同所有倒影的原理一樣）。

色 塊

我用寬平頭的畫筆來畫，其好處在於可以製造出一系列的色塊，藉由這些一團團不同色彩融合的分野，使景物的輪廓得以呼之欲出。比方說，畫面中河流最遠的部分，以不規則的白色色塊來劃分出與河岸色調的區別，同時也藉此確立了河流與河岸的各別造型。這種作畫方式體現出不事先畫草圖所得到的直接成效，即可以透過色塊的應用來促使景物造型和輪廓明顯地確立出來。

現在再用一些呈青紫色的色塊來彩繪中景的部分，即房舍底下的樹叢。我交錯運用畫筆來逐步修正每個色塊的大小，也藉以提示一些尚待仔細描繪的細微處。

步驟七

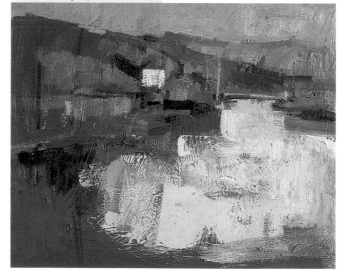

步驟七
我習慣用兩種類型的畫筆來作畫：非常粗的和非常細的，而不用中間大小的。我用粗的筆來畫出較大範圍的色塊，用以建構景物的粗略造型。細的筆則是用來勾勒出造型的輪廓。至於水中倒影的描繪即是用寬平頭的畫筆，來交錯繪製而成。

要畫很黏稠的顏料則必須用大型的畫筆，或甚至要用刷子來畫。
一般來說，我們較建議使用平頭的粗筆來畫。

整片天空

我將微帶綠色調的天空色彩略微轉變為粉紅色，為的是不讓綠色調太過侵蝕整個畫面。現在天空已經完全呈現出來，地平線的線條也隨之顯現。但是天空所呈現的色彩卻迫使我不得不修正一下山巒的顏色（先前我是用一種與之非常類似的淡玫瑰紅來畫），使這兩者的顏色不至於混在一起。現在背景的色彩（那個髒髒的灰色）儼然融入了山巒與河流的色彩，與整體的和諧互相作用了起來。我想我的作畫程序從這裡已經可以很明顯看得出來，即我用色的抉擇方式是取決於另外的其他色彩。

現在倒映在水中的景象已經相當明確，在各種色彩的不斷重疊下，其所包含的色調也逐漸豐富了起來。

垂直構圖

假若說我到目前為止所著墨的是屬於水平式的景物（地平線、河岸、山巒等），那麼，現在要開始描繪的則算是垂直式的構圖，也就是樹木的部分。我用較確切的綠色調色塊來表現位於遠景處的樹景。另外，在畫面的左邊和右邊各自描繪

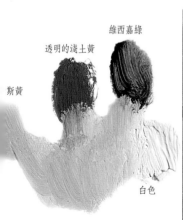

斯黃

透明的淺土黃

維西嘉綠

白色

倒　影

出樹幹的線條，並且使其延長至畫面最下方的水面上，代表映照於水裡的倒影。其餘倒映在水中的景物也開始清晰可見，或說得更貼切一點，是開始展現出景物的倒影。我之前畫在房舍底下的色塊，現在可以看出是屬於河的表面（在我們將河岸的高度確立出來以後），這些是河岸上樹木的倒影，因此所用的色調應該與之類似。

房　舍

我們在一開始就將房舍設定為畫面視覺的中心點，也就是畫作處於最優勢的地點。其白色在群灰中間被大大地凸顯出來。這個時候，我將焦點先集中在此，畫出房舍屋頂的斜面，點出窗戶的造型，並確立其位於樹叢中的確切位置。

房子的造型確定以後，相對地，其餘環繞在周圍的色塊則

變得較為模糊。這種不明確的狀態我想就這樣讓它保持下去，因為如此一來，我們便比較容易區分出河岸的界線結束於何處，而水面的構圖又自何處啟始。

再往左邊發展下去，我們從赭色的線條可以看出河岸的邊界，也就是前景中架起石頭圍牆的地方。

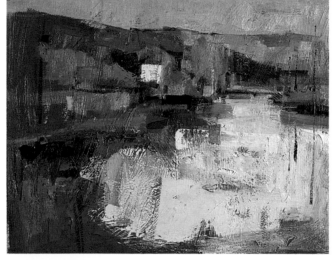

步驟八
由於事先沒有畫草圖，因此我不得不藉由色塊來界定景物的造型與輪廓。中景部分用來代表樹木的色塊逐漸被淡紫紅色的色塊所覆蓋。隨著繪畫工作的進展，我交替使用各種畫筆，來提示各個景物的細節部位，也使其造型更加具體成形。

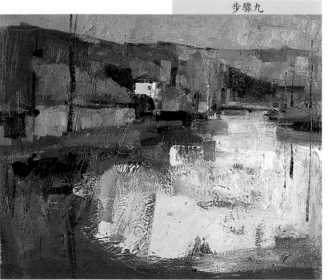

步驟九
天空的部分現在已經完全被顏色所塗滿，而地平線的蜿蜒起伏也明確地展現出來。天空的色彩雖然比山巒的色調要顯得明亮許多，但仍然還是保留著背景的灰色調；因此我必須適時修正這個色彩，增加其明亮度，以避免過度的色彩對比。

請務必記住：
水中倒影效果的呈現可以用一些彼此互相融合的色彩（即透明顏料），或用完全黏稠的對比色彩來鋪陳，如同這個例子一樣。

水中倒影

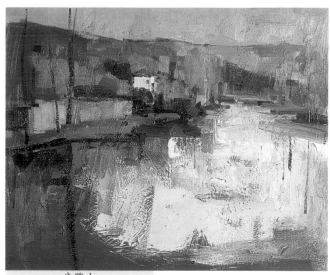

步驟十

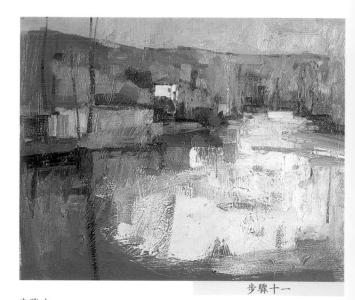

步驟十一

近　景

為了要適當地解決近景的景物內容的描寫，我特意強調石牆的重要性，使其成為一個垂直的平面，以便在畫面的這一邊形成封閉的元素。這個角落就是我們應該要看到倒影的所在，且其與河岸的色彩關係也顯得較為明亮；我很擔心這裡的色調區分得過於明顯：即藍色的水面、泛紅的地面、和赭色的圍牆。

我在河岸上豎起的兩株樹幹上再增添幾筆，使其更加明顯確切。比較靠近右邊的樹幹幾乎要頂到畫布上端的邊界，在倒影的部分，也同樣延伸至下方的邊緣，彷彿又在畫面的側邊細分等分一樣。現在，畫布的整個構圖都已完成，而每一個用來呈現與凸顯各個部位的必要參考基準點也都一一浮現出來了。

近景處倒影

我已經將深色的倒影在畫面上調配妥當，即瀰漫在河岸下方的部分，現在我要開始處理水面上色調較亮的區域。我們幾乎無法把這裡的景象稱作是倒影，因為映照在水面上的景

步驟十
房舍位於畫面的中央，不是幾何學上的絕對中心點，而是視覺的中央焦點位置。其本身所擁有的白色在四周灰色的環伺下顯得異常突出。為了確立其造型，我再度詳細描出屋頂的邊線，並且標誌出房舍的小窗。這些細節部位具體成形以後，環繞在其周圍的色彩便變得有點模糊了起來，我是故意製造這樣的效果出來，因為我想將其安排為畫面的第二景。

物只有天空而已。我用一種非常模糊難辨的色彩來描繪天空（一種偏粉紅的灰色，其中我們可以找出各種不同色彩的混合體），這也讓我擁有極度的自由，可以任意發揮水面上的倒影效果。我自由自在地以黃色和綠色的筆觸隨興揮灑，尋求一種極富趣味性的節奏感，並且在如此單調卻又如此廣袤的寬闊河面上，賦予其豐富的視覺律動與色彩質感。

質　感

水面上細碎筆觸所製造出來的色彩躍動效果，和畫紙本身所帶有的質感完美地結合在一起。我沒有在這裡畫出任何的

步驟十一
河岸的下方部位藉由深色的倒影而凸顯出來，這個實際上是背景的灰色透出於筆觸間的結果。這種深色調與倒影應有的效果有相當的關聯性。

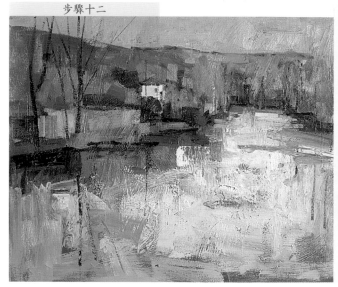

步驟十二

細部結構，也沒有任何線條或陰影；唯有各種不同的色塊融合，使人聯想起平順光亮且光可鑑人的河面。河面之所以看起來平順光亮，取決於幾乎一致的色調應用：雖然有些偏向綠色調，有些偏黃色調，但所有的色彩都維持一種相同的色調濃度，沒有任何一個色彩特別突出，或讓我們感受哪一個較近或較遠。

步驟十二
我在安排代表樹幹與樹枝的線條構圖時，特別注意使其依循稍微嚴格的次序感。在我所採用的作畫方式下，這些略帶簡化的導引線條是絕對必要的，因為可以避免畫面太過鬆散與虛浮。就某些層面來說，這些直線式的線條可以為充盈整個畫面的豐盛色彩注入些許幾何構圖的次序感，使畫面呈現更多元的色彩感受。

三個層次的景

　　我在這幅風景畫中按照我事先所預想的設計了三個層次的景：屬於背景部分的山巒和河岸、畫面左側的山巒和河岸、以及河流。每一道景都在色彩結構方面表現出獨特的風格（背景的粉紅色－紫紅色、前景的綠色－赭色、河面的白色－綠色）。三個層次的景所表現出來的多元對比性，提升了主題的空間意識。其實一旦空間的層次感呈現出來以後，所剩下的就是將細部結構一一賦予特色、調整景物的輪廓和配色的問題了。一幅畫的繪畫進程即從不明確逐漸進展到明確，色彩應用狀況也從模糊再到具體成形。對於從我手中使得樹木輪廓一一顯現，地面的每一個用色與整體融合，並使河面的色彩與之形成強烈的對比效果，這些種種的過程，都讓我感覺到一種無比的興味。

繽紛多彩的綠色

　　畫面左側的綠色調（其暗綠色與圍牆的赭色形成鮮明的對比）必須更加的多樣化，以避免失去其應有的具體意象。但也不要太過度，免得與這個部分真正的主角互相爭奇鬥豔，而失去陪襯的功效：這裡的主角應該是這幾棵樹的枝條。這些枝條必須有合適的背景來凸顯其輪廓，而綠色的背景就是我所選擇的基本色彩主調，同時我也在這裡融入一些較深的色調，使景物與背景的融合更自然。這些與圍牆的赭色形成深色對比的偏冷色調，正好用來呈現我想要獲得的效果。

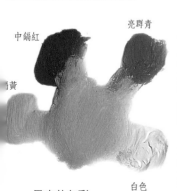

中鎘紅　　亮群青

黃

白色

天空的色彩

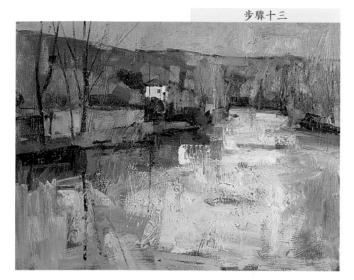

步驟十三

步驟十三
為了使畫面中央的河面部分所呈現的豐富色彩維持整體的統一性，我在用色時非常注意各種色彩彼此之間濃淡程度的一致。所有色彩的明暗度都偏向於較亮的範圍，在我們所調配的明亮色調中，可以容納無限的可能性，從橙色調到綠色調都是我們可以發揮應用的空間。

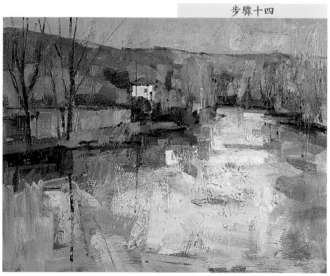

步驟十四

步驟十四
為了要彌補河面上明暗對照效果的明顯不足，我特別在三個基本的景中注入一些變化，以強調其不同的特色：即河面、河岸、山巒與天空。劃分清楚了這三個主要的區域之後，就可以使畫面呈現出一定程度的空間實體，也就是說，畫面的空間深度感就顯現出來了。

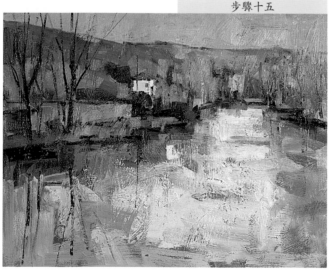

步驟十五

步驟十五
除了樹枝和樹幹以外，還有另外一個幾何元素可以在這一片色塊中給予一些次序感，即從畫面左側探露出來的一小片牆。對整幅畫作而言，其所呈現的絕對水平構圖可以為畫面帶來穩定性。這種穩定性正好可以彌補以色塊構圖為主的浮動感。

請務必記住：
完全以顏料來作畫時，必須先在畫布上預調其混色的結果，換句話說，若用濃稠的顏料來畫，所得出來的色彩效果也會是相當濃稠的。

水中倒影

線　條

　　我決定用不同顏色的線條來處理畫作最後一個階段的工作。應用在這幅畫中的線條不只是表現在樹幹和樹枝上，同時也用在描繪景物的輪廓。這些輪廓線條的使用可以是實的，也可以是虛的：所謂實的，即確實應用於界定造型的輪廓；所謂虛的，主要是用來區分一些過於接近的色調，或是為了使陰影顯得更加凸顯。由於我們在畫中加入了這些線條，使畫面不需藉由更多色塊的應用就可以增加畫面的明亮度，因為加入更多的色塊只會使整個畫面看起來更髒。現在，我的工作幾乎完全集中在這個畫作本身，也就是完全從畫作本身出發，不再去管攝影作品了。事實上，我從照片中所能擷取的東西已經很少了，所以盡量從中挖掘所有有用的訊息。

河面上的色彩

　　這幅畫作的基本主題即水中的倒影，雖然我們從這裡看不出任何有關線條與造型的問題，但若提及色彩的要素時，就是我們所要費心處理的重點了。問題的主要關鍵在於我們必須使河面上的色彩與天空的色彩具有關聯性，這也是我們在描繪河面倒影時所必須注意的要點。我藉著調亮天空部分的色彩，並且在描繪河面色彩時，盡量避免過度清楚明確，以點出河面映照出來的景象。但是我現在要做的是再加入一些粉紅的色調於河面的色彩之中，以便可以和天空的色彩產生平衡的作用（雖然只是輕描淡寫的幾筆）。我用一對粗的畫筆把這些偏粉紅的色彩描繪在畫布的下方。

繪畫的筆觸

　　不論是用一筆一畫，或者是細碎的筆觸來呈現河面的色彩

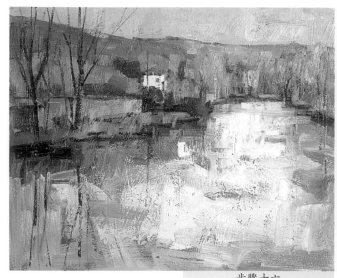

步驟十六

步驟十六
我們應該在前景那些透過樹影所呈現出來的綠色調中，增飾一些較秀麗宜人的色彩，因為現在看起來有點枯燥而平淡。白色、灰色、黃色的混合效果可以使整個色調的發展維持在同一個調性中，而不至於在樹木的枝條間顯得太突兀。

景象，只要是能夠製造出極富趣味性且令人引發聯想的，都是可以運用的好方法。如果這些筆觸是表現在一個甚具質感的表面，那就更好，因為如此就可以用其本身所具有的底層結構來與景物相互融合，藉以表現出更傳神的效果。我所創

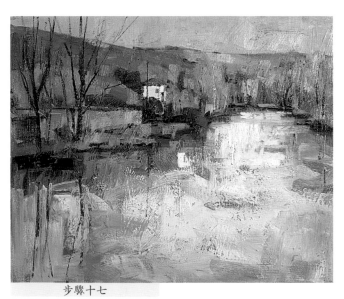

步驟十七

步驟十七
畫到這個地步，最主要的作畫重點應該轉移到那些由於色彩筆觸的重疊而模糊掉了的部分。具體的工作即在於用深色的細小筆觸描出景物的輪廓，將融在背景中的樹幹區分開來，房舍也予以凸顯，也將河岸的分界更加明顯的界定出來。

　　如果把剛畫好的油畫作品置於陽光下，使其油質的成分去除，就能夠使色彩更加悅目動人。

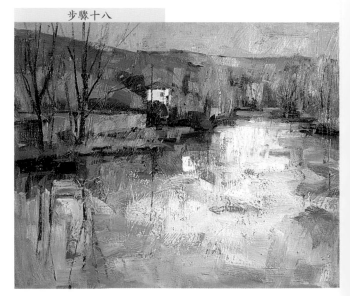

步驟十八

步驟十八
倒影與天空的色彩關係到了這個創作過程的最末幾個步驟中，算是我最關注的焦點所在。在這兩個個別的平面當中，必須要存在著一種類似的明亮色調。而我藉由明亮、濃稠而高彩度的色調來描繪天空，河流表面的色彩也同樣應用相同的彩繪方式，以達到相映成輝的效果。

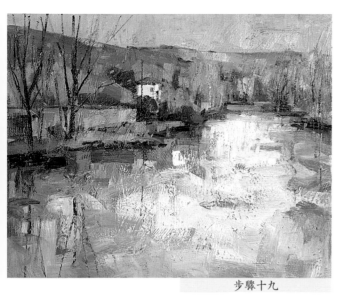

步驟十九

步驟十九
在這個最後加工的階段,為了要在倒影的色彩中注入一些生氣,於是我添加了些許的黃色和橙色。這種類型的色彩在真實的風景中並不存在,不過到了這個地步,我已經將所謂的真實風景拋諸腦外,以畫作本身為出發點來進行描繪的工作,換言之,我是從畫作整體色彩和諧的需求為基礎,來作為用色的基準。更何況,我覺得這裡所添加的新色調為整幅畫作帶來了律動的美感。

橙色與黃色

先前畫的是一團揉合各種綠色的色塊,或者說是一團暗淡而無生氣的色塊,現在卻都煥然一新,成了繽紛亮麗的色彩組合。隨著色彩的逐步調和,一步步尋找出天空、山巒、河岸以及河面等風景元素彼此間最適切的色彩關係,尋得最恰

造的這些屬於繪畫領域獨有的細密結構,就是藉助這種特殊的手法,才能充分創造出亮麗而多彩的豐富色調。這些也就是我致力於河面倒影所描繪出來的成果。為了使這樣的處理方式發揮所有可能性,就必須

防止色彩過度瀰漫於整個畫布,因為這樣會失去主題重心,也沒有太大的意義。只要把重點放在河面上,讓它來承載所有獨特的繪畫能源,即可充分表現出我們的意念。

到好處的色彩平衡點。以這種作畫方式來說,這樣的豐富性總是要到最後一刻才能夠達到,也就是要等到所有的明暗色調決定了以後,才有可能完全進展到色彩精練的顛峰狀態。我先前已在右側河岸的倒影用了淺棕色;現在我應該要將懼怕導致色彩不能協調的心理因素排除,而嘗試導入一些黃色或橙色調的色彩。我把它們配置在左側河岸的倒影中,就是倚靠著畫布邊界的位置。

畫作的最後修飾

我還可以繼續尋找更多的高彩度顏色來增添倒影的豐富性,但僅此應該已綽綽有餘了。有時候我們會輕易地被色彩所帶來的愉悅所牽引、迷失,進而毀了畫作的色彩平衡。即使是最堅定的色彩學派的擁護者,也不免要服膺於畫作整體組織的基本要求,如果那幅畫本來就不允許過多的色彩同時並陳,那就不要勉強將它們通通擠進去。況且,多樣的色彩在這幅畫作中並非絕對必要。假如再來比較一下當作繪畫根據的那張攝影作品,就會發現其對比非常明顯。原本灰色的背景,如今被一種濃厚的色調所取代。這是我在每一個作畫的步驟中一直都堅持保有的,也是這幅畫作的基本色調:屬於冬季、赤裸而寒颼颼的色調。這種色調在完成圖中可以看得出來,這種感覺的流露,最主要也歸因於表現在河面上的倒影,因為我們用了白色來呈現,散發出一種蒼白而生冷的氣氛。

步驟二十
這幅即是完成作品。其中所描述有關倒影的主題,我的詮釋態度是絕對自由的,因為倒影的本質是變幻莫測的,沒有任何固定的模式可以拿來套用。運筆的自然流暢,與整體流露出來的基調是最重要的部分,有了這些才能建構出一幅像這樣的完美作品。

步驟二十

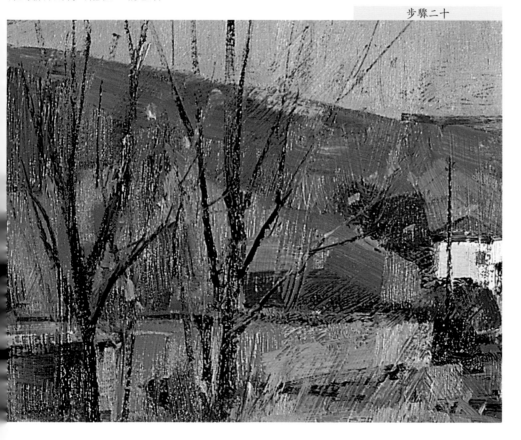

請務必記住:
要使所用的顏料非常濃稠的作品乾掉,其過程相當緩慢,即使表面上看起來已經乾了,底層的顏料很可能要花上數個星期才會乾。

彩繪人生，為生命留下繽紛記憶！

拿起畫筆，創作一點都不難！

——普羅藝術叢書
畫藝百科系列．畫藝大全系列

讓您輕鬆揮灑，恣意寫生！

畫藝百科系列（入門篇）

油　畫	風景畫	人體解剖	畫花世界
噴　畫	粉彩畫	繪畫色彩學	如何畫素描
人體畫	海景畫	色鉛筆	繪畫入門
水彩畫	動物畫	建築之美	光與影的祕密
肖像畫	靜物畫	創意水彩	名畫臨摹

畫 藝 大 全 系 列

色　彩	噴　畫	肖像畫
油　畫	構　圖	粉彩畫
素　描	人體畫	風景畫
透　視	水彩畫	

全系列精裝彩印，內容實用生動

翻譯名家精譯，專業畫家校訂

是國內最佳的藝術創作指南

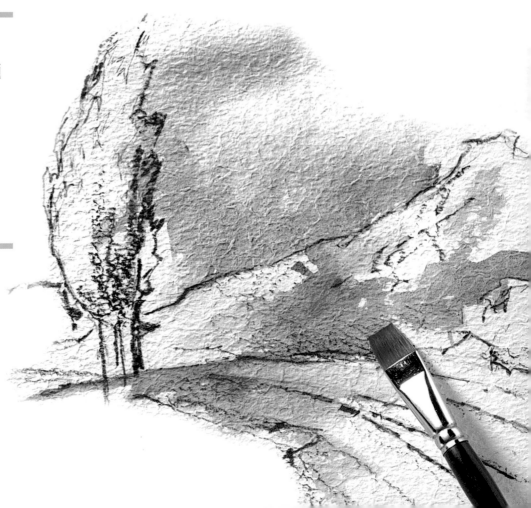

榮　獲

行政院新聞局第四屆人文類「小太陽獎」

文建會「好書大家讀」年度最佳少年兒童讀物暨優良好書推薦

兒童文學叢書・藝術家系列（第一輯）（第二輯）

讓您的孩子貼近藝術大師的創作心靈

名作家簡宛女士主編，全系列精裝彩印
收錄大師重要代表作，圖說深入解析作品特色
是孩子最佳的藝術啟蒙讀物
亦可作為畫冊收藏

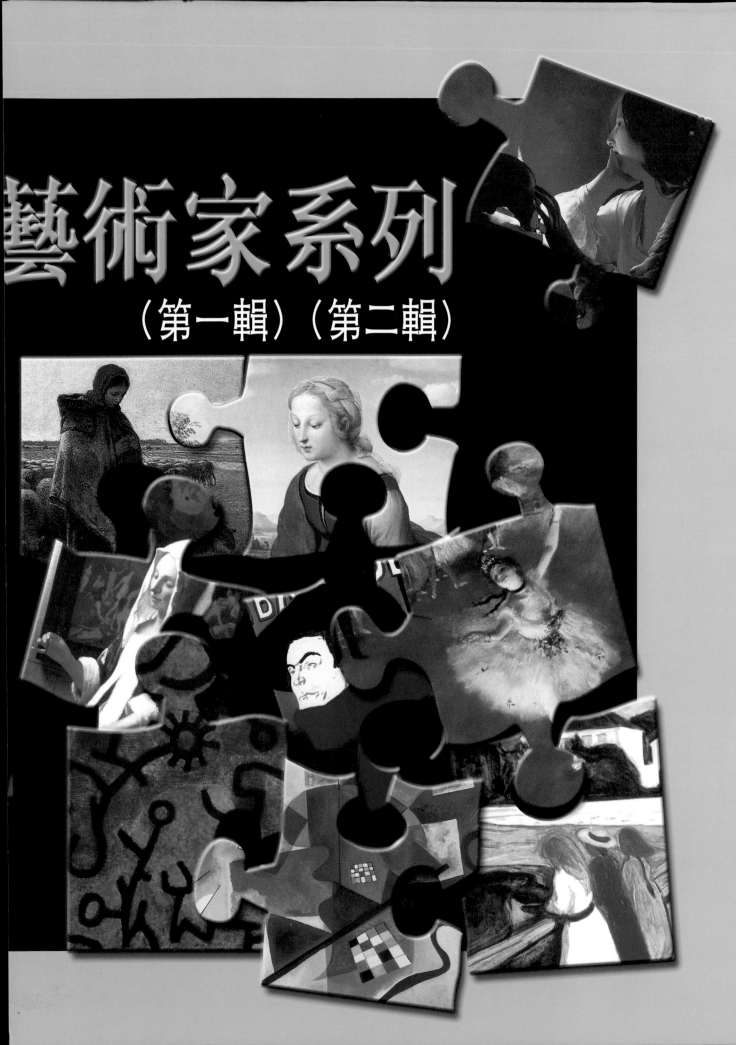

邀請國內創作者共同編著
學習藝術創作的入門好書

三民美術普及本系列

（陸續出版中，適合各種程度）

水彩畫　黃進龍／編著

版　畫　李延祥／編著

素　描　黃進龍、楊賢傑／編著

油　畫　馮承芝、莊元薰／編著

國　畫　林仁傑、江正吉、侯清池／編著

國家圖書館出版品預行編目資料

風景畫 / David Sanmiguel著；許玉燕譯. －－初版一
刷. －－臺北市；三民，民90
　　面；　　公分
　譯自：E1 gran libro del paisaje
　ISBN 957－14－3448－5　（精裝）

　1.風景畫

947.32　　　　　　　　　　　　　　　90011282

網路書店位址　http://www.sanmin.com.tw

© 風　景　畫

著作人　David Sanmiguel
譯　者　許玉燕
發行人　劉振強
著作財
產權人　三民書局股份有限公司
　　　　臺北市復興北路三八六號
發行所　三民書局股份有限公司
　　　　地址／臺北市復興北路三八六號
　　　　電話／二五〇〇六六〇〇
　　　　郵撥／〇〇〇九九九八——五號
印刷所　三民書局股份有限公司
門市部　復北店／臺北市復興北路三八六號
　　　　重南店／臺北市重慶南路一段六十一號
初版一刷　中華民國九十年八月
　編　號　S 94089
　定　價　新臺幣參佰捌拾元整
行政院新聞局登記證局版臺業字第〇二〇〇號

有著作權　不准侵害

ISBN　957－14－3448－5　（精裝）